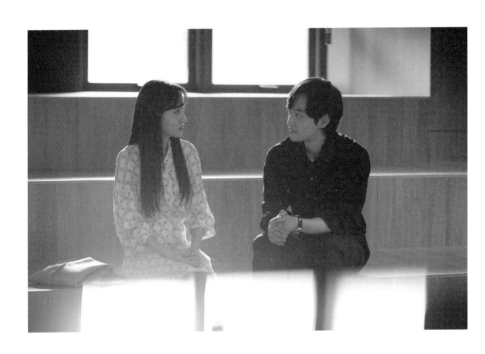

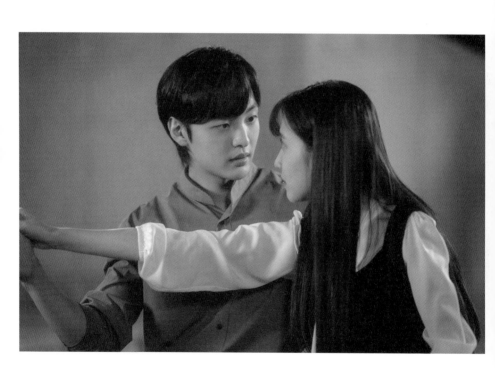

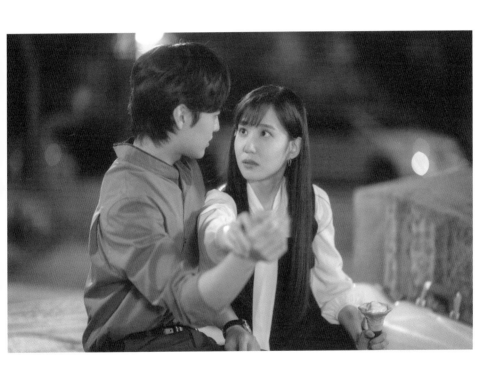

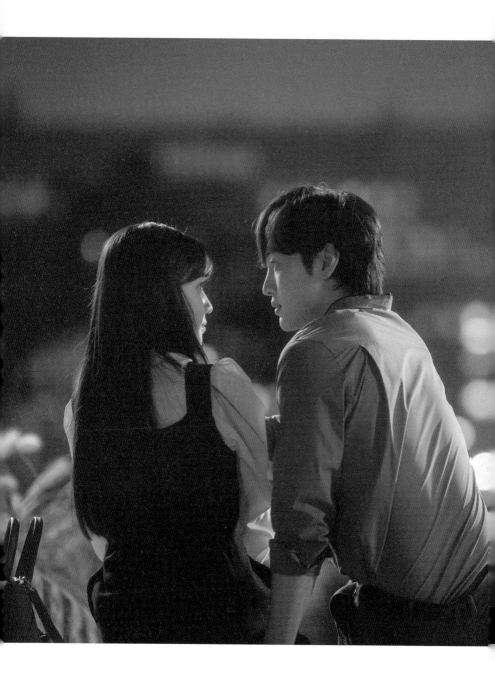

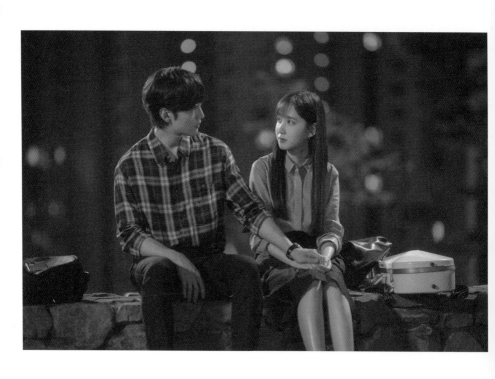

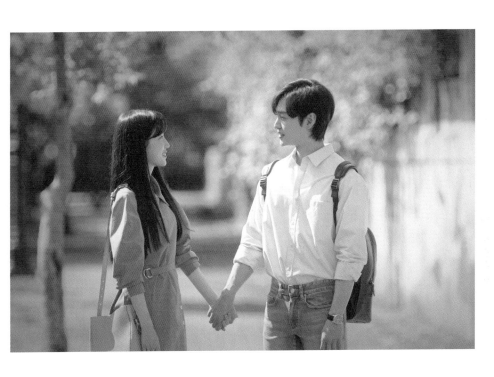

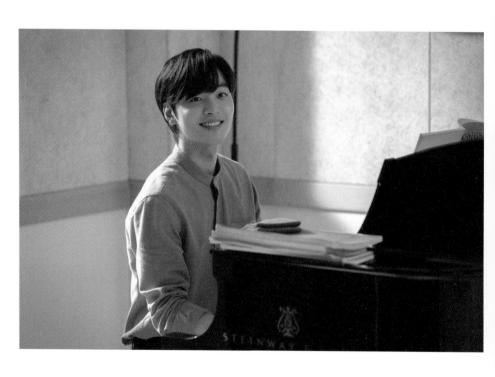

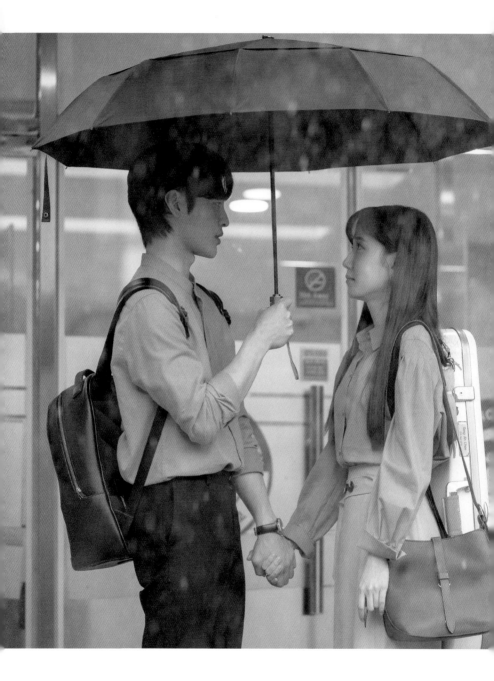

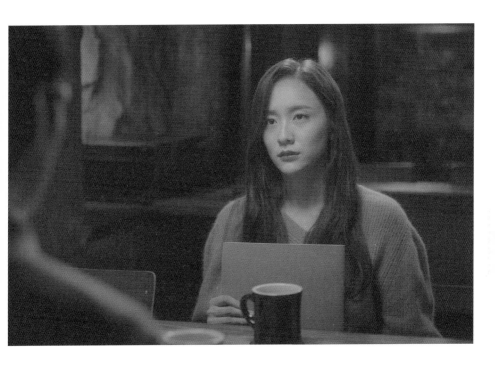

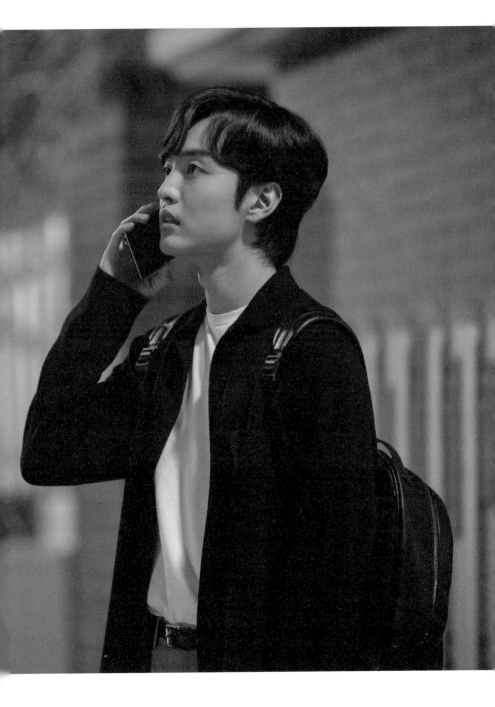

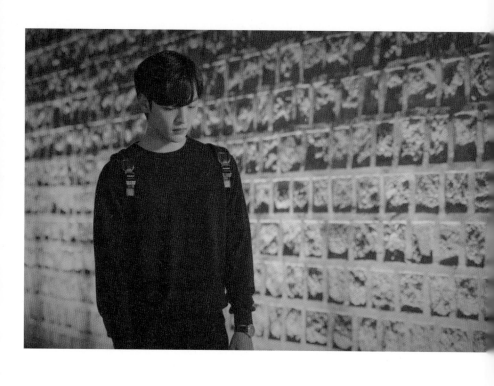

브람스를 좋아하세요?

일러두기

- 이 책은 류보리 작가의 드라마 대본 집필 형식을 최대한 따랐습니다.

- 드라마 대사는 글말이 아닌 입말임을 감안하며 한글맞춤법에서 벗어난 표현이라 해도
 그 표현을 그대로 살렸습니다. 그 외 지문은 한글맞춤법을 따랐습니다.

- 이 책은 작가의 최종 대본으로, 방송되지 않은 부분이 포함되어 있습니다.

용어 정리

[E] Effect(효과). 대사와 음악을 제외한 효과음을 뜻하며, 보통 등장인물은 보이지 않고 소리만 나는 경우에 사용한다.

[F] Filter(필터). 전화기 너머의 목소리나 마음속으로 하는 이야기들을 표현할 때 사용된다.

[Na] Narration(내레이션). 장면에 나타나지 않으면서 장면의 진행에 따라 그 내용이나 줄거리를 장외(場外)에서 해설하는 일, 또는 그런 해설을 말한다.

[O.L.] over-lap(오버랩). 앞 장면에 겹쳐서 다음 장면이 나오는 기법이다. 대사에서 앞사람의 말을 끊고 말할 때 쓰인다.

[v.o.] voice-over(보이스오버). 화면에 나타나지 않는 인물이 들려주는 정보나 해설 등을 말한다.

[몽타주] 따로따로 편집된 장면들을 짧게 끊어서 붙인 화면을 말한다.

[인서트] 일반적인 뜻은 화면의 특정 동작이나 상황을 강조하기 위해 삽입한 화면을 말한다. 그러나 이 책에서는 이전에 있었던 일이지만 화면상으로 처음 등장하는 과거 신을 지칭한다.

[플래시백] 회상을 나타내는 장면. 지금 일어나고 있는 사건의 인과를 설명할 때 쓰이기도 하고, 인물의 성격을 설명하기 위해 쓰이기도 한다. 특히 이 책에서는 이전에 화면으로 나왔던 신을 그대로 불러오는 것을 지칭한다.

브람스를 좋아하세요?

②

류보리
대본집

위즈덤하우스

차례

9회

돌체 dolce
: 달콤하게

나란히 앉은 송아와 준영. 솔직하게 이야기 나누는.

송아 (담담하게) 그래서… 준영씨가 나를 좋아한다면… 먼저 반주를 해준다고 하지 않을까 했었는데… 아무 말도 없고… 나도 차마 먼저 부탁을 못하겠고… 그래서 괜히 나 혼자 서운했어요. 반주를 해주고 안 해주고보다도… 준영씨가 나를 안 좋아하나보다… 해서.

준영 아… 나는 송아씨가 어떻게 생각할지 몰라서, 괜히 폐가 될까봐서….

송아 (아… 미소) 그랬구나…. 그런데 갑자기 와서 한단 말이, 정경씨 반주를 해준다니… (장난스레, 그러나 진심) 내가 속이 상하겠어요, 안 상하겠어요. (삐죽)

준영 (미안하다, 그냥 웃는)

송아 (삐죽) 웃지 마요. 나 진짜 속상했었어요.

준영 …미안해요.

송아 (가만히 준영을 마주 바라보다가) 한국말은 끝까지 들어봐야 한다지만… 다음부터 중요한 얘기는 두괄식으로 하세요. 네?

준영 (웃음 터진다) 네. 그럴게요.

송아 (같이 웃는다) 꼭이요.

잠시 말이 끊기고. 편안한 분위기.
송아, 준영이 설레서 조금은 어색하기도 한데.

준영 반주, 해줄게요.

송아 ! (준영 보면)

준영 아니, 해줄게요가 아니라, 하게 해줘요. 송아씨 입시, 반주.

송아	(두근!)
준영	두괄식으로 말하는 거예요, 나.

송아, 가만히 준영을 마주 바라본다.

송아	…아니요.
준영	(뜻밖이다)
송아	…아니에요. 반주… 괜찮아요.
준영	(가만히 송아 본다) …….
송아	대학원 입시는 나한테 정말로 중요한 일이지만… (준영 똑바로 바라보며 담담하게 말 잇는) 그러니까 나는 내 힘으로 해내고 싶어요.
준영	(송아의 마음을 이해한다)
송아	그러니까… 마음만 받을게요.
준영	…알겠어요. 그래도 하다가 힘들면 언제라도 얘기해요.
송아	그럴게요.

마주 바라보는 두 사람. 미소.

02	준영 오피스텔_안 (밤)

막 들어온 준영. 책상 위에 손목시계 풀어놓고. 옷 갈아입으려다가 멈추고. 바지 주머니에 손 넣는다. 손수건 꺼낸다.

준영	(손수건을 잠시 바라본다) …….

준영, 손수건을 서랍에 넣고, 닫는다. 탁.

03	송아 집_송아 방 (밤)

송아, 씻고 들어와 화장대 앞에 앉아 있다.
거울 보고 로션 바르다가 가만히 입술 만져본다.

[플래시백] 8회 신75. 경후문화재단_ 리허설룸 (낮)

준영	좋아해요.
송아	!!
준영	이 말 하려고 왔어요.
송아	!!

송아에 입 맞추는 준영. 키스하는 두 사람.

[현재]

송아의 얼굴에 번지는, 수줍고 설레는 미소.

04 서령대_ 전경 (낮)

05 동_ 벤치 (낮)

민성	(크게 놀란) 뭐? 박준영이랑 사귀기로 했다고??
송아	(악기 있음, 부끄럽다) 어.
민성	우와~~ 축하해, 송아야~ 넘 잘됐다!! 진짜로!!! (꼭 안아주는) 진짜 너무 잘됐다!
송아	(안겨서) 고마워.
민성	(송아 놓고) 이야~~ 진짜 넘 축하해~ 우와우와~~ (호들갑 떨고)
송아	(민성의 진심 어린 축하가 고마운데)
민성	(송아 놓고) 근데.
송아	(보면)
민성	…나는 이제 어떡하지, 그럼?

송아	(동윤 얘긴가? 괜히 뜨끔한데)
민성	너 이제 맨날 박준영이랑 밥 먹을 거 아니야. 박준여엉! 나의 채 송아를 빼앗아가다니!! (하는데)
준영 (E)	(민성 뒤에서) 죄송합니다.
민성, 송아	(깜짝 놀라 보면)

준영이다.

민성	(기겁) 으허억!!
준영	(웃으며) 안녕하세요.
민성	으악, 아니, 안녕하세요.
송아	(웃으며) 잘 찾아왔네요?
준영	아, 제 이름을 크게 불러주신 덕분에…. (민성을 장난스레 쳐다보면)
민성	(얼른 일어나 준영에게 꾸벅, 어색한 자기소개 톤) 안녕하세요? 송아 친구 강민성입니다.
준영	안녕하세요. 박준영입니다.
송아	(준영에게) 점심은요.
준영	아직요. (민성에게) 식사 안 하셨으면 같이 가시죠?
민성	어우, 아닙니다.
송아	왜애. 같이 가~
민성	나도 그 정도 눈친 있다? (얼른 가방 집어 들고) 두 분 데이트하셔 용~
송아	(일어나서 민성 잡으려는) 아니야, 같이 먹어~ (하는데)
민성	(준영에게) 담에 또 봬용! (하고 웃으며 후다닥 가버린다)

남는 송아와 준영. 눈 마주치고. 같이 웃는다.

송아와 준영, 마주 앉아 점심 먹는 중. 즐겁고 설레는.

준영　　　오늘은 수업 언제 끝나요? (하는데)

수정(E)　송아 언니!

송아와 준영, 보면. 식판 들고 다가온 수정과 지호.

수정, 지호　(송아와 준영에게) 안녕하세요.

수정　　　저희 여기 앉아도 되죠. (대답 듣기 전에 바로 앉으며) 근데 두 분이
　　　　　요. (농담) 자꾸 이렇게 같이 있으니까 사귄다 어쩐다 헛소문나잖
　　　　　아요~

송아　　　(아…)

송아와 준영, 눈 마주치는데.

준영　　　헛소문 아닌데요.

송아　　　!

수정, 지호　(깜짝 놀라 일시정지) 네?

준영　　　(송아 보며) 아직 말 안 했어요? 우리 만나는 거.

송아　　　(심쿵!)

수정　　　헐…!

지호　　　(동시에) 언니이!!

수정　　　언니, 진짜예요?

송아　　　(준영과 눈 마주치고, 수정에게) 으응.

수정　　　우와~~ 대박!! 완전 대박!!!

송아, 준영과 다시 눈 마주치고. 준영, 미소. 송아, 행복하다.

수정, 호들갑 이어지고. ("와, 난 진짜, 완전 뻥인 줄 알았는데~ 대박, 와~ 두 분 넘 잘 어울려요! 와, 근데 진짜 대박!")

지호, 신난 얼굴로 재빠르게 핸드폰 카톡 날리고 있다. (쓰는 내용은 보이지 않는)

07 서령대 음대_이수경 교수실 (낮)

레슨 막 끝난 해나. 수경, 소파에서 핸드폰 보고 있고.

해나 (수경에 꾸벅) 감사합니다. (악보 집어 들고 악기 케이스 쪽으로 간다)

수경 어, 그래그래. (일어나 먼지 털기 시작한다)

해나, 케이스에 악기 내려놓고 활털 풀려는데, 케이스 안에 내려놓았던 핸드폰 보이고. 별생각 없이 핸드폰 집어 눌러보는데, 메시지 4건.

해나, ? 하며 열어보는데, (8회 신48의) 예고동기 현악전공 단톡방이다.

이지호(E) (메시지 v.o.) 송아 언니랑 박준영 진짜 사귄대!

이재우(E) 저번엔 아니라며

이지호(E) 방금 언니한테 물어봤어! 지금 내 옆에 박준영 같이 있음

최수정(E) 나도 같이 있어! 둘이 완전 잘 어울림!

해나, 놀라는데. 올라오는 메시지.

강란황(E) 역대급 음대 씨씨네

해나	……. (핸드폰 닫으며 작게 혼잣말) 음대 씨씨 깨지면 최악인데.
수경	(해나 목소리 들었다) 웅? 뭐라고 했니?
해나	아, 아니에요. (악기 싸기 시작하는데)
수경	(핸드폰 전화 받는다) 어, 언니—
해나	(계속 악기 싸는데, 수경의 통화 내용 들리는)
수경	(통화 계속, 기분 좋은) 으응~ 체임버어~? 애들이 왜 체임버 안 하냐고 하도 그래서 아유, 바쁜데 애들 위해서 큰맘 먹었지! (사이) 웅? 아~ 내 학생 중에 옛날에 경영대 다녔던 애가 있는데, 똑똑해~ 그래서 나는 하나도 몰라! 걔가 다 알아서 해서.
해나	(송아 얘기구나, 심기 불편해지는) …….

해나, 수경과 눈 마주치는데. 수경, 통화하며 해나에게 웃으며 손짓으로 나가라는 제스처한다. (수경의 전화 수다 : "웅, 지금 창단 공연 일정 잡고 있어~ 단원들 거의 다 세팅했구. 언닌 초대권 몇 장 줄까?")

08 **동_일각 (낮)**

나란히 걷는 송아와 준영. 테이크아웃 음료 한 잔씩 들고 있다.
(송아는 아이스커피, 준영은 아이스 티백 종류)

준영	오늘 수업 끝나고는 뭐 해요?
송아	아… 이따가 경후 사무실에 가기로 했어요.
준영	경후요? 왜요?
송아	이수경 교수님이 체임버 오케스트라를 만드시는데… 일을 조금 도와드리고 있거든요. 창단공연을 경후아트홀에서 하려고 대관 신청 서류 내러 가요.
준영	아….

송아	같이 갈래요? 어차피 집도 그쪽인데.
준영	음… 오늘은 연습을 학교에서 해야 해서….
송아	(실망) 아….
준영	몇 시에 가요?
송아	4시요. 시간 좀 비어서 연습하고 가려구요.
준영	아… 난 이제 수업 두 개 연속 있는데….
송아	(아쉽) 아… 아쉽다…(하는 데서)

09 동_연습실 안 (낮)

송아	(놀라서) 어?

깜짝 놀란 송아 얼굴로.
송아, 연습실 안에 있다가 문 열고, 찾아온 손님 얼굴을 보고 놀란.
손님, 준영이다.

송아	수업 아니었어요?
준영	(문밖에 서 있는) 휴강이래요. 나, 담 수업 때까지 여기 있다가 가도 되죠?
송아	아, 네. 그럼요. (들어오라 비켜서면)

준영 들어온다.
연습실 안, 피아노 의자 외에 다른 의자 하나(접이식 아닌) 있고,
그 의자 위에 송아 악기 케이스 열어놓은. 송아가 연습하던 바이
올린은 문 여느라 피아노 의자 위에 잠시 놓아둔. (악기 들고 문 열
어도 됩니다. 손수건이 턱받침에 끼워진 상태로)
준영 들어오자 송아, 얼른 악기 케이스를 바닥 구석으로 옮긴다.

송아 여기 앉아요.

준영 고마워요.

준영, 백팩 내려놓고 의자에 앉는다. 송아, 뻘쭘하게 그대로 서 있고.

준영 나 진짜 가만히 있을게요. 송아씨 연습해요.

준영, 재촉하듯 송아 악기 보는데, 악기 턱받침에 끼워놓은 손수건을 본다.

준영 그거 나 주면 안 돼요?

송아 ? (준영 시선 따라 자기 악기를 보는데) 바이올린이요?

준영 (웃음) 아뇨. (다가가서 손수건 가리키며) 이거요. 손수건.

송아, 손수건을 본다. 준영이 이걸 달라는 게 무슨 뜻인지 알겠다. 마음이 몽글몽글해지는 송아.

송아 알았어요. 근데… 담에 줄게요. 세탁해서//

준영 (O.L.) 아니. 지금 갖고 싶어요.

송아 …….

준영, 송아에 다가간다. 송아, 손수건 건네면 준영, 활짝 웃는다.

준영 고마워요. (잘 접어서 주머니에 넣으며) 내가 새거 하나 사줄게요.

송아 아니에요. 괜찮아요. 집에 또 있어요.

준영 나도 있어요, 많아요. 그래도 (송아 손수건) 이건 다르잖아요.

송아	(설렌다)
준영	나도 송아씨한테 선물하고 싶어요.
송아	(미소) 그래요. …그럼 꼭 사줘요.

마주 보는 두 사람. 설레는데… 순간, 띠리리!
악기 케이스 위에 둔 송아 핸드폰, 요란하게 띠리리 띠리리 울린다.
깜짝 놀라 핸드폰 쳐다보는 두 사람.

송아	(허둥지둥 핸드폰 알람 끄며) 아, 경후 가는 데 늦을까봐 알람 맞춰놔서….

알람 끈 송아, 준영과 눈 마주치고. 바로 웃음 터지는 두 사람.
웃음기 머금은 얼굴로 송아와 준영, 서로를 마주 보는. 설레고 즐겁고 좋은.

10 시내 카페_안 (오후)

성재, 주대리. 주대리 음료 두 잔 받아가지고 오면 자기 자리에 놓여 있는 명함.
주대리, 성재에게 음료(아이스커피 말고 비싼 티 나는 음료) 놔주고 앉는다.

성재	땡큐! 회산 어때?
주대리	저희 올해 인센 없을지도 몰라요.
성재	경후카드 요새 실적 안 좋다더니 그 정도야? (웃으며 자기 음료 눈짓) 나 너무 비싼 거 시켰어?
주대리	호호, 이건 법카, 법카! (성재 명함 들어서 본다. '한국지사 대표' 쓰여

있고 사무실 주소는 없는 명함) 아니 근데 회사 설립도 전에 명함이
나왔어요?

성재 뭐~ 뭐든 미리 해놓으면 편하니까.

주대리 캬~ 대표님. 멋지십니다.

성재 (웃음)

주대리 클래식 매니지먼트는 엔터 쪽이랑은 달라요?

성재 (웃음) 다른 거 없어. 똑같애. 공연이나 행사 잡아주고, 광고도 잡
고. 커리어 관리해주고.

주대리 아하~

성재 클래식 연주자들도 좀 변해야 돼. 돈 버는 게 뭐가 나쁘다고 언제
까지 그렇게 고고한 척들만 하고 살 건지. 그래놓고 클래식이 대
중과 동떨어진 그들만의 세계라는 소리 듣는 건 또 싫대요. 나 참.

주대리 그죠. 다 먹고살자고 하는 일인데.

성재 내 말이. 암튼 너 내가 저번에 박준영 한국예중 행사 도와준 거
잊음 안 된다?

주대리 당연하죠~ 저희 담에도 박준영 필요함 보내주시는 거죠? 싸게~?

성재 싸게는 아니지, 인마! 내 밥줄인데! 적당~히~?

성재와 주대리, 킬킬 웃는데. 성재 핸드폰 전화 온다.

성재 (전화 액정 보더니) 어, 잠깐만. (전화 받는다, 아주 친절하고 기분 좋
은) 아이구, 공피디님! 안녕하십니까~

11 경후빌딩_ 외경 (오후)

12 경후문화재단_ 탕비실 (오후)

차 한잔 하고 있는 송아, 다운. (영인의 커피도 테이블 위에 같이 있

다. 경후아트홀 공연 있는 날이라 영인과 다운 모두 어두운 색 정장)

테이블에는 '서령대학교 음악대학' 로고 찍힌 A4 크기 도톰한 서류봉투 하나. 송아 볼펜 글씨로 '수 체임버 오케스트라 경후아트홀 대관 신청 서류' 쓰여 있다.

담소 나누는 송아와 다운, 즐겁게 웃는다. 영인, 사무실 쪽에서 온다.

영인 (앉으며) 미안미안. 통화가 길어져서.

다운 (영인 커피잔 가리키며) 팀장님, 커피요.

영인 오, 고마워. (커피잔 집으려다 서류봉투 본다, 봉투 눈짓하며) 아, 이거, 대관 신청서?

송아 네.

영인 (웃으며) 대학원 준비하느라 바빠서 우리 일은 못한다더니. 교수님 체임버 일할 시간은 있었어요?

송아 (민망) 죄송해요.

다운 근데 체임버 일 많지 않아요?

송아 (찔리지만) 괜찮아요. 할 만해요.

다운 창단하는 거면 이것저것 준비할 게 진짜 많을 텐데… 아, 근데 우리 홀에서 창단공연하면 송아씨도 무대 서겠네요? 연주자로?

송아 아… 네. (쑥스럽다)

다운 와~ 꽃다발 들고 갈게요! 아, 아니다. 우리 홀에서 하니까… 저는 백스테이지나 로비에 있겠군요. 흑흑.

영인 (웃으며 타박) 객석에 앉아서 보고 싶음 회사 그만두고 관객으로 보던가.

다운 아아, 팀장니임~!

송아, 영인, 다운 (웃는)

13 동_3층 엘리베이터 홀 (오후)

송아 배웅 나온 영인. 엘리베이터 기다리고 있는 두 사람.
송아, 할 말이 있는데 잘 나오지 않아 망설이고 있는.

영인 송아씨 오늘 여기까지 왔는데 공연도 못 보고 가서 아쉽네.

송아 네… 죄송해요. 대학원 때문에 연습하느라 마음이 조금… 급해
 서요.

영인 죄송하긴~ 담에 공연 보고 싶음 언제든지 와요.

송아 네. 감사합니다. (주저하다가) 저, 팀장님.

영인 응?

송아 저… (머뭇거리다가) 준영씨랑요….

영인 (알겠다, 미소) 잘된 거죠?

송아 ! …네. (쑥스럽다)

영인 정말 잘됐다. 두 사람 잘 어울려.

송아 (기쁨)

영인 예쁘게 만나요.

송아 네, 감사합니다. 팀장님. 정말… 감사해요!

마주 보는 송아와 영인.

14 동_사무실 (오후)

송아 배웅하고 돌아오는 영인.
다운, 영인의 자리 근처 둥근 테이블에서 일하고 있다. (오늘 공연
티켓 200장을 명단을 보고 분류해서 각각의 이름 쓰인 티켓 봉투에 넣
고 있다)

영인 (자기 자리에 앉는데)

다운	(일하던 것 멈추고) 팀장님 근데요. 송아씨도 참… 그르네요?
영인	응? (보면)
다운	이수경 교수님네 체임버요. 물론 제대로 굴러가는, 연주 훌륭한 체임버들도 있지만, 이수경 교수님네 같은 건 진짜 완전 교수님 라인 카르텔이잖아요.
영인	…….
다운	(씁쓸) 어디 출강 자리 하나도 웬만해선 인맥 없인 힘드니까 아직 자리 못 잡은 사람들이 저런 데 들어가려고 목매는 거 이해는 가는데요. 교수들이 절박한 제자들 볼모로 잡고 저런 식으로 자기 라인 다지는 거… 그 생리를 송아씨도 모르진 않을 텐데, 송아씨 가 앞장까지 설 줄은 몰랐어요.
영인	…그만큼 절박하다는 거지. 다운씨 말대로.
다운	네? 네에… 하기야 저도 제 일이 아니니까 이렇게 말하는 걸 수 도 있죠. (다시 일한다)
영인	(씁쓸…)

영인, 책상 위로 시선 내리면. 송아가 두고 간 대관서류 봉투. 송 아의 단정한 글씨.

15 준영 오피스텔_안 (밤)

귀가한 준영(혹시 시계가 보인다면 밤 10시 정도). 책상 앞에 서 있다.
메고 있던 백팩 내려놓고. 주머니에서 손수건 꺼내 책상에 올려
놓고.
백팩에서 핸드폰 꺼내 손수건 옆에 올려놓는데, 카톡 메시지 와
있다.
핸드폰 보면, 정경이다.
정경이 왜 문자를 보냈을까. 바로 열어지지 않지만, 열면. (밤 8시

쯤 보낸 것)

정경(E) (메시지 v.o.) 반주 악보 줄게. 만나.

준영 …….

준영, '알았어' 하고 답 보낸다.

16 **정경의 집_ 연습실 (밤)**

준영의 답장을 보는 정경. (밤 8시쯤 보냈고, 지금 시각인 밤 10시 넘어 답 온)

옆에는 연습 중이던 흔적들(악기, 악보 등).

정경 …….

17 **송아 집_ 송아 방 (밤)**

씻고 편한 옷으로 갈아입은 송아. 연습하려고 악기를 어깨에 올리고, 턱 댔다가 뗀다. 손수건이 없는 것을 깨달은.

서랍 열면. 손수건 세 개 가지런히 들어 있다. (회색 단색, 흰색 단색, 자주색 단색) 그중 흰색 손수건 꺼내는 송아. 얼굴에 수줍은 미소 번진다.

18 **경후빌딩_ 외경 (낮)**

19 **동_ 상행 엘리베이터 안 (낮)**

문숙과 정경 타고 있다. 꼭대기 층으로 올라가고 있는데. 어색한 침묵.

20	동_꼭대기 층 엘리베이터 홀 (낮)

정경, 문숙을 따라 내린다. 앞에 안내판 서 있다.

'경후문화재단 정기이사회 →'

문숙과 정경, 화살표 따라 가려는데, 반대편 엘리베이터 땡! 열리고. 송정희 내린다.

정희 (문숙을 보고) 어머, 이사장님! 정경아.

문숙 아, 교수님. 안녕하세요.

정경 안녕하세요.

정희 (같이 걸어가며) 오랜만에 봬요~ 저번 이사회 때 뵙고. (정경에게) 너도 왔구나? 학교 준빈 잘하고 있지?

문숙 …….

정경 …네.

21	동_대형회의실 안 (낮)

자리마다 놓인 A4 용지 문서들, 제일 상단에 '경후문화재단 정기이사회 안건'.

문숙이 가장 상석. 양쪽에 이사들¹ 쭉 앉아 있다. (문숙 포함 총 10명 : 문숙의 형제 1, 2, 3 (남, 60대 초~후반), 다른 이사 1, 2, 3, 4 (40대 여성 / 60대 여성 2명 / 50대 남성), 송정희, 정경)

문숙 앞에는 '이사장 나문숙(경후그룹 명예회장)' 이름표 있다.

창가나 복도 쪽 벽에는 영인과 다운 배석.

영인, 차분한 얼굴로 간간이 노트에 메모.

다운, 바짝 긴장한 얼굴로 노트북에 회의록 작성하고 있다.

1 문숙의 형제들. 나문호 경후카드 대표이사 회장 / 나문식 경후생명그룹 회장 / 나문경 경후증권 대표이사

형제1	('2021년도 경후문화재단 예산(案)' 문서에 곁눈길, 못마땅, 문숙 들으라는 혼잣말) 지금 우리 그룹 전체가 비상경영 시국인데 재단은 예산동결이라니… 최소 몇 퍼센트는 삭감해야 하는 거 아닙니까?
정경	…….
형제2	아버지께서 우리들 다 제치고 누님에게 회사를 물려주신 건 누님이 정은 없어도 실리에 밝았기 때문이었는데… 어쩌다가 참….
문숙	정이야 줄 곳이 있어야 주는 것이고. (웃으며 말하지만 뼈 있는) 재단이 실리 챙기자고 만든 곳도 아닌데 얼마 되지 않는 예산 가지고 너무들 눈치 보게 하십니까?

침묵 흐르고. 못마땅한 형제들 헛기침 소리만.
얼굴 굳어 있는 정경. 태연한 척 앉아 있는 문숙이 신경 쓰이는.

22 동_대형회의실 앞 복도 (낮)

회의실 문 열리고, 나오는 참석자들 기척 들리면 근처에 의자 쭉 놓고 앉아 대기하던 수행비서 1, 2, 3 (30대 여성1, 남성2 : 형제들의 비서들) 벌떡 일어난다.
가장 먼저 나오는 문숙, 그 뒤로 나오는 형제1, 2, 3.
정경과 정희, 다른 이사들이 그 뒤에 나온다.
문숙과 형제1, 2, 3은 다른 이사들 배웅하고("오늘 수고하셨어요." / 정희, 문숙에게 "담에 식사 한번 해요." 하고 가고). 문숙과 형제1, 2, 3, 정경만 남는다.
문숙과 형제1, 2, 3. 모여 서서 이야기 나눈다. 정경은 그 뒤에 서 있는.

문숙	(형제들에게) 점심?
형제1	난 일이 있어서.
형제2	난 오후 비행기로 상해 넘어가야 돼서.
문숙	(웃으며, 그러나 뼈 있는) 그래. 그럼 아버지 기일에 봅시다들.
형제1	(문숙에게) 그러죠. (형제들에게) 다들, 가지?

하는데, 복도 저쪽에서 오는 성근과 수행비서4(여, 30대 중반) 본다.

형제1	아이쿠, 이게 누구신가. 우리 조카사위님 아니십니까.
성근	(깍듯 인사) 안녕하셨습니까.

말 끊기고. 정경, 형제들과 성근 사이의 불편한 공기를 읽는다.

형제1	우리 그룹 전체가 비상경영인데 어째 우리 회장님 신수는 더 훤해 보이십니다?
정경	(형제1의 태도가 언짢은) …….
형제1	(형제2, 3에게) 이만 가자. (다른 인사 없이 그냥 간다)
성근	(표정 변화 없다, 공손하고 깍듯하게 인사) 안녕히 가십시오.
정경	…….

형제1, 2, 3과 수행비서1, 2, 3 간다. 어색하게 남는 정경, 문숙, 성근.

문숙	(정경에게) 나온 김에 점심 //(먹고 가자)
정경	(셋이 밥 먹기 싫다) 선약이 있어서요. 먼저 갈게요. (바로 간다)

남는 문숙과 성근.

문숙	……. (성근도 당연히 가리라 생각하고) 그럼 이만//
성근	식사, 같이 가시죠.
수행비서4	(뒤에서 대기하다가 순간 얼굴에 난감함 스친다. 성근 일정이 있는 것. 얼른 표정 관리하지만)
문숙	(수행비서4 표정 봤다, 성근에게) 아니네. 문과장이 이미 다른 일정 있다는 얼굴인데. (수행비서4에게, 미소)
성근	…괜찮습니다. 식사 가시죠.

23 동_대형회의실 안 (낮)

뒷정리하는 영인과 다운. 두고 간 안건 자료들 챙기고, 음료들 버리고 등등.

다운, 정리하다가 고개 설레설레 젓는다. 그 모습 보는 영인.

영인	(정리하며, 웃으며 말 건네는) 이사회 첫 참석 소감은?
다운	휴우. 저, 뒤에 앉아만 있었는데도 완~전 기 빨렸어요.
영인	(웃는다) 그래, 그런 것 같더라.
다운	한현호 쌤… 정경 쌤이랑 결혼하시면 저 가족 안에 들어가시는 거잖아요. 으윽, 전 생각만 해도 ㅇㅇㅇ….
영인	…….

24 중식당_룸 안 (낮)

특별히 고급은 아닌, 시내의 회사원들 많이 가는 중식당(노포여도 좋겠습니다).

한국예고 남자 동기 모임에 참석 중인 현호와 동기들1, 2, 3, 4(남, 29). 모두 캐주얼한 옷차림. 준영과 동윤은 없다. 요리 기다리는 중. 차만 따라놓은.

(예고 모임이라는 티 나게 하는 용도로, 룸 구석에 바이올린 케이스 하나,

첼로 하나 정도 세워져 있고. 현호는 악기 없이 가볍게 몸만 온)

동기1 야, 근데 명색이 예고 음악과 남자 동기횐데, 어찌 스물여섯 명 중에 달랑 다섯 모였냐.

동기2 애들 다 외국 있으니까 글치, 뭐. 방학인데도 안 들어온댄다. 그래도 지금 한국에 있는 애들 중엔 윤동윤이랑 박준영 빼곤 다 온 거야.

동기1 (웃으며) 돈 버는 애들 둘만 안 온 거네? 근데 싸장님은 영업시간이라 못 왔다 치고. 한현호, 박준영은 왜 안 와?

현호 …글쎄.

동기3 야, 박준영이 어디 고딩 동창회에 올 급이냐.

동기1 그래봤자 박준영은 그냥 부모님 ATM이고… 실질적인 승리자는 한현호지. 경후그룹 부마는 아무나 하나.

현호 …….

일동 (폭소)

동기1 (현호에게) 너 신분상승했다고 나중에 동창회 패스하면 죽는다? 와서 밥값 좌악~ 긁어주고 가는 거다~?

일동 (폭소)

현호 (헤어졌다고 말할까 말까 망설이다가) 저기//(우리 헤어졌어)

(E) (노크 소리)

종업원(여, 40대), 탕수육과 소스 갖고 들어온다. ("탕수육 대짜 나왔습니다~")
동기들, 소스를 붓니 마니 떠들기 시작하고. 현호, 마음이 복잡한.

25 **고급 식당_룸 (낮)**
단둘이 식사하는 문숙과 성근. 간단한 단품 식사[2] 정도. (식당은

고급이나 으리으리하게 차린 코스 식사는 아닌) 성근, 묵묵히 밥만 먹
는데.

문숙 사부인 건강은 좀 어떠신가. 작년에 큰 수술 받으시고….

성근 괜찮으십니다.

문숙 계속 철원에서 혼자 지내시나? 농사는 어찌 하시고.

성근 작년부터 넷째 동생이 모시고 있습니다.

문숙 아… 그랬군. 내가 너무 무심했어.

성근 …아닙니다.

잠시 말 끊기고.

문숙 경선이가 여기서 자넬 처음 인사시켰었지.

성근 ……. (살짝 웃는다) 이런 곳에 처음 와봤었습니다.

문숙 …그렇게도 내 속을 썩였었는데, 가고 나면… 다 잊혀지고 그리
 움만 남는 것 같아.

성근 …….

문숙 자네도 그러길 바래. (웃으며) 경선이 성격이 보통 지랄 맞았어야
 지.

성근 (웃으며) 그 사람은 자기 성격이 어머님을 빼닮았다고 했었습니다.

문숙 (웃는다) 그랬어?

성근 (살짝 미소)

문숙 …정경이한테 재단을 맡기려고.

성근 …….

문숙 다… 자기 자리라는 게 있잖은가.

2 메인 요리를 덜어 나눠 먹는 음식이 아닌 개별 식사. 이 두 분은 그런 거리입니다.

성근	…….
문숙	자네는… 자네 자리가 아닌 곳에 앉아 사는 거… 많이 고달프던 가?
성근	(대답 대신, 무거운 미소) …….

26 중식당_룸 안 (낮)

현호 동기 모임 계속. 탕수육은 거의 다 먹었고 다른 요리 두세 개 한창 먹고 있다.

시끌벅적 이야기하며 밥 먹는 동기들. 현호는 묵묵히 밥만 먹는데.

동기1	(신세 한탄) 요샌 진짜 경력 몇 줄 갖곤 어디 명함도 못 내밀더라.
동기2	그니깐. 그래서 나도 요새 어디 오케스트라 객원단원 자리 나오면 전국 어디라도 간다니까?
동기1	아~ 유학 가기 전에 교수님한테 좀 잘 보여놓을걸….
동기2	그게 니가 한다고 해서 되냐? 집안만 좋아봐! 그런 애들은 아무것도 안 해도 교수님이 알아서 끌어주잖냐.
동기1	그니깐. 내 말이…. (한숨)
현호	…….
동기3	아 맞다. 우리 사촌누나, 이번에 서령대 이수경 교수님이 만드는 체임버 들어갔거든? 바이올린이야 교수님 제자들로 쫙 깔렸지만 다른 악기들 아직 티오 좀 있나봐. 나도 누나한테 추천 부탁하려고 하는데, 너네도 같이 얘기해줄까? 생각 있는 사람?
동기들	(서로) 나! 나! 나! / 나! 나도 인맥 좀 쌓자!
현호	…나.
동기4	아 뭐야 한현호~ 넌 안 되지~
현호	왜? 나도 경력 인맥 다 필요해. 진짜로.
동기4	그건 아는데, 니 여친이 송정희파 간판인데 이수경 교수님이 널

받아주겠냐?

현호 (아…)

동기3 그러네. 한현호 넌 송정희 교수님네 체임버나 알아봐. 여친 빽 됐
 다 뭐하냐?

현호 (망설이다가) …우리 헤어졌어.

동기1 (잘 못 들었다, 웃으며) 아 새끼, 조신하게 신랑수업이나 받아! 장
 가가서도 첼로 할 거냐고!

현호 …헤어졌다고, 우리.

동기1, 2, 3, 4 (들었다, 놀란) !!

현호 …그러니까 이제 나 추천해줄 수 있지?

 동기들의 병 찐 얼굴과 현호의 담담한 얼굴에서.

27 카페_안 (낮)

 창가 자리. 준영과 정경. 준영은 아이스티. 정경은 아이스커피.
 악기는 없다.
 정경, 악보 세 권 내민다. (피아노 파트보만 : 위에서부터 순서대로
 드뷔시 바이올린 소나타, 라벨 바이올린 소나타, 프랑크 바이올린 소나
 타. 사용감 살짝 있는 악보들. 악보 오른쪽 상단에 연필로 '이정경 Jung
 Kyung Lee' 쓰여 있는)

정경 여기. 반주 악보.

 준영, 잠자코 악보 받아서 세 권 표지의 제목을 눈으로 훑는다.

준영 독주회 테마가 프랑스 낭만주의야?

정경 어.

준영	(악보를 가방에 넣으려는데)
정경	원래 브람스 준비하고 있었어.
준영	(보면)
정경	근데 니가 브람스는 안 쳐서… 바꿨어.
준영	…니가 하고 싶음 해. 나는 상관없어.
정경	(쓸쓸하다, 가만히 준영 보다가) 다행이네. 근데… 안 하려고, 브람스는. 이제 내가 안 되겠더라.
준영	…….
정경	어쨌든 잘 바꾼 것 같아. 프랑크 소나타는 피아노가 유난히 더 중요한 곡이잖아. (웃으며) 니 덕 좀 보려고.
준영	…….
정경	나는… 나 혼자서 할 수 있는 게 아무것도 없나봐. 생각해보면… 모든 게 다 그래왔던 것 같아. 재능은… 그냥 있었던 거고. 지금은 다 어디 갔는지 모르겠지만.
준영	…….
정경	악기도 그래. 스트라디바리우스라니, 나한텐 너무 과분하지.
준영	…….
정경	니가 반주해주는 것도 과분하고.
준영	…아니야.
정경	…….
준영	과분하지 않아.
정경	…….

잠시 대화 끊긴다.

정경	(조심스레 묻는) 점심은. 먹었어?
준영	(선 긋는) 생각 없어서.

정경	……. (거짓말) 나도 먹고 왔어. 이사회에서 도시락 줘서.

말 끊기고. 정경, 선 긋는 준영이 어려운데. 준영, 정경에게 말해
야겠다고 생각한다.

준영	정경아.
정경	응?
준영	나… 송아씨랑 만나.
정경	…!!

28　　중식당_룸 안 (낮)

동기3	(핸드폰 들고 메시지 보내는, 현호에게) 누나한테 니 번호 넘겼다.
현호	땡큐.

동기들, 다시 밥 먹기 시작한다. 잠시 썰렁해졌던 분위기, 일부러
띄우려는 동기들.

동기1	(현호에게) 그래두 너네, 생각보다 오래가서 혹시 이러다 진짜 결혼까지 가는 건가 했는데.
현호	…….
동기2	봐라, 이정경 이제 어디 지 비슷한 집안 남자 찾아서 금방 결혼한다고 기사 날걸. 그니까 너 괜히 미련 못 버리고 새벽 2시에 톡으로 '자니?' 이런 거 보내지 마. 어?
동기1, 3, 4	("자니? 아 그건 진짜." 하며 장난, 웃고)
동기4	아, 그래도 이정경 좀 그렇다. 애를 무슨 10년이나 잡고 있냐. 이 정도면 거의 위자료 청구해도 될 수준인데.
현호	…그만해.

동기들	어?
현호	…알았으니까 그만하라고.

입 다무는 동기들. 다시 썰렁해지고. 동기1, 2, 3, 4 서로 눈치
본다.

동기3	아이고오, 우리가 오래 보긴 했다…. 한현호 솔로 되는 것도 보고 ~ 박준영 여자 만나는 것도 보고~
현호	(놀라 쳐다본다. 준영이 여자친구가 있어?)
동기1	박준영? 박준영 연애해?
동기3	어. 학교에서 이수경 교수님 제자랑 연애하신다던데?
동기1	헐, 몇 학번? 나이 차이 넘 나는 거 아니야?
동기3	아니아니. 17학번인데 서령대 경영댄가 어디 다니다 와서 우리랑 동갑이래. (현호에게) 맞지?
동기4	서령대 경영대 다니다가 왜 음댈 오냐. 난 경영대 가고 싶구만.
동기2	그르게. 어쨌든 잘됐네! (현호 툭 치며) 박준영 여친한테 친구 좀 소개해달라구 해~!

동기들 웃으며 떠들고. ("야, 그렇다고 17학번 소개받긴 너무 심하잖
아~" "난 좋은데?" "넌 졸업할 생각이나 해." "밥이나 처먹어." 등등) 혼
란스러운 현호.

29	서령대 음대_외경 (낮)

30	동_이수경 교수실 (낮)

레슨 마치는 송아. 마지막 음 긋고 수경 쳐다본다. 코멘트 기다리
는.

수경, 핸드폰 만지작거리고 있다가 소리 멈추자 송아 쳐다본다.

수경	아, 다 했니?
송아	네. (긴장, 뭐라고 하려나)
수경	(미소) 잘하네.
송아	(깜짝 놀란)!
수경	(진심처럼 보인다) 송아, 열심히 하더니 많이 늘었는데? (미소)
송아	(얼굴 활짝 핀다) 감사합니다!

송아, 기쁘다. 악보 챙겨서 악기 케이스 쪽으로 간다. 악기 넣기 시작하는데,

수경	(다정) 우리 체임버 일하느라 고생 많지? 니가 똑 부러지게 일해줘서 다들 얼마나 부러워하는지 몰라~
송아	아, 아니에요. (칭찬에 기쁘다)
수경	이제 단원들은 거의 정해졌으니까. 다 같이 식사 날 한번 잡자. 애들 얼굴 좀 보게.
송아	네!
수경	한남동에 난자완스 아주 잘하는 집 있거든?
송아	아, 저 거기 가본 것 같아요!
수경	그래? 거기 맛있지!
송아	네. 근데, 거기… 가격이 좀 세던데요… 저희 서른 명은 넘을 텐데… 괜찮으세요?
수경	괜찮아, 괜찮아. 첫 모임인데 그래도 맛있는 거 먹어야지.
송아	아, 네. (그 정도는 내실 생각이 있으시구나, 다행이다 하는데)
수경	회비는 미리 걷어놔라? 요새 현금 안 들고 다니잖아.
송아	(수경이 사는 게 아니었어? 황당) 아… 회비로 각자…요. 알겠습니

수경	그럼 담주에 보자~ (하다가 방긋) 아! 송아 오늘 정말 잘했어~~
송아	……. (악기 메고, 어색하게 꾸벅) 안녕히 계세요. (나가려는데)
수경	아참, 송아야.
송아	네? (돌아보면)
수경	(핸드폰 조작하며) 좀 전에 애들 몇 명 더 추천받았거든? 너한테 연락처 보낼게. 얘네도 오라 그래라~

31 동_ 연습실 (낮)

들어오는 송아. 악기 내려놓는다. 핸드폰 꺼내 보면, '이수경 교수님' 카톡 메시지 4건. 열어본다.
카메라, 송아의 핸드폰 화면 비추면, 수경의 메시지들인데…

송아 (메시지 보다가 깜짝 놀라는) !

이해영/비올라/010-xxxx-xxxx/ 서령대(고민재 교수님), NEC 석박

전유리/비올라/010-xxxx-xxxx/ 서령대(고민재 교수님), 줄리어드 석사

박영수/첼로/010-xxxx-xxxx/ 우진대(이문섭 교수님), 예일 석박

한현호/첼로/010-xxxx-xxxx/ 서령대 첼로 수석 졸업(홍성창 교수님), 인디애나 석박

마지막 이름, 현호다.

[인서트] 7회 신23. 서령대_ 단과대 현관 출입구 (낮. 송아 시점)

정경	너 나, 사랑하잖아!!
송아	!!
준영	!!

현호	!!
정경	(준영 똑바로 쳐다보며) 말해봐. 니가 말해보라고!!
준영	(말문 막히는) !!
송아	(주저하는 준영을 본⋯) !!
현호	(준영이 대답 못하자, 헛웃음도 안 나올 지경)

준영, 말문 막혀서 정경만 바라보는데. 떠나는 현호. (현호는 송아 못 본)
그런 현호를 바라보는 송아의 얼굴.

[현재]

송아, 메시지 속 현호 이름을 보는, 마음 복잡한 얼굴.

32 카페 _ 안 (낮)

준영	나⋯ 송아씨 만난다구.
정경	(심장 쿵! 내려앉는다, 그러나 애써 표정 단속하며 쿨하게) 어, 그래.
준영	⋯그러니까 너 반주 연습은 재단 리허설룸에서 하자. 너네 집 말고.
정경	⋯알았어. (말 돌린다, 준영 시선 피해 준영의 앞에 쌓아놓은 악보 보며) 연주, 순서는//(드뷔시, 라벨⋯)
준영	(O.L.) 그리고.
정경	(보면)
준영	현호 오해 풀어줘. 지난번 일.
정경	(얼굴 굳는다) ⋯내 일은 내가 알아서 해.
준영	내 일이기도 해.

잠시 팽팽한 정적 흐르고.

| 준영 | 부탁…할게. |
| 정경 | …… . |

33 **중식당_룸 안 (낮)**

동기들, 잡담 중이다. (미래 고민 : "넌 졸업함 어떡할 거야?" "아 몰라 진짜. 깝깝해. 이럴 줄 알았으면 악기 안 했어 진짜." "한국 오지 마." "그게 내 의지로 되냐?")

현호, 머리가 복잡하다. 그때 현호의 주머니 속 핸드폰 전화 온다 (벨소리/혹은 테이블에 올려놨던 핸드폰 진동).

| 동기1 | (떠들다 벨소리 들었다, 두리번거리다 현호에게) 너 전화 온다. |
| 현호 | (몰랐다) 어? 어어. (핸드폰 꺼내는데, 멈칫) |

액정에 떠 있는 이름, '채송아'다. (계속 전화 오고 있는)

| 현호 | (놀란) …… . |

34 **중식당_앞 길거리 (낮)**

식당 앞에 나와 송아와 통화하고 있는 현호.

| 현호 | (핸드폰에, 송아 말 듣다가) 아, 그래서 전화하셨구나. |

35 **서령대 음대_연습실 (낮)**

긴장해서 전화 통화하고 있는 송아.

| 송아 | (핸드폰에) 네. |

말 끊긴다. 송아, 어색어색….

36 　중식당_ 앞 길거리 + 서령대 음대_ 연습실 (낮. 교차)

현호　암튼… 감사해요. 저 받아주셔서….

송아　아… 제가 한 것도 아닌데요….

잠시 말 끊기고. 송아, 어색하다.

송아　아! 조만간 단원분들 다 같이 식사하기로 했는데요. 일정이랑 장
　　　소는 다시 연락드릴게요. 그럼…//(그날 봬요)

현호　(O.L.) 저기요, 송아씨.

송아　(깜짝) 네?

37 　중식당_ 앞 길거리 (낮)

현호, 망설이다… 묻기로 결심한다.

현호　(핸드폰에) 준영이랑… 만나세요?

38 　서령대 음대_ 연습실 (낮)

당황하는 송아. 뭐라고 대답해야 할지 모르겠다.
물은 사람이 현호라서.

39 　중식당_ 앞 길거리 (낮)

현호, 송아의 대답을 기다리는. 담담해 보이지만 긴장한.

송아(F)　네.

현호　(눈동자 흔들리는) !

40 서령대 음대_ 연습실 (낮)
 송아, 현호의 말을 기다리나 잠시 아무 말도 들리지 않는다. 어색
 한 침묵.

41 중식당_ 앞 길거리 (낮)
 핸드폰을 귀에 댄 현호의 시선, 중식당 몇 가게 옆쪽을 향하고 있다.
 카페 문을 잡아주는 준영과 카페에서 나오고 있는 정경 보인다.
 (특별히 다정하거나 오해를 살 만한 분위기는 아니고 준영이 먼저 나와
 문 잡아주는 정도. 바람둥이 느낌 아니고, 뒤에 나오는 사람에게 문 잡아
 주는 게 습관이 된)

현호 (얼굴 굳는) …!

42 서령대 음대_ 연습실 (낮)
현호(F) 잘… 됐네요. 축하드려요.

 송아, 긴장했다가 현호의 말에 확, 마음 놓는다.

송아 (핸드폰에) 감사해요….

43 카페_ 출입문 앞 (낮)
준영 (정경에게) 그럼… 갈게. (하는데 멈칫) !!

 준영, 현호를 봤다. 현호, (통화 끊은 핸드폰 손에 쥔 채) 가만히 이
 쪽을 바라보고 있다. 정경, 준영이 왜 그러지 싶어 준영이 보고
 있는 쪽을 보다가. 현호를 본다.

| 정경 | …! |

잠시 동안 서로를 보고 있는 세 사람인데.
준영, 다급히 현호에게 다가간다.

| 준영 | 현호야. (뭔가 변명하고 싶은데 더 이상 말이 안 나오는) |

현호, 송아 이야기가 하고 싶다. 카메라, 현호가 쥐고 있는 핸드
폰 액정화면 비추면, 방금 통화한 송아 이름 깜빡이고 있는. 그러
나 현호, 정경이 보고 있는 것이 마음에 걸린다. 정경을 쳐다보고
정경과 눈 마주치자,

현호	(중식당 문 열고 들어가며 준영에게) 들어와봐. 잠깐 얘기 좀 해. (들어가려는데)
정경	(얼른 와서 현호에게) 뭐 하는 거야.
현호	(정경 돌아보고, 차분하게 정경에게) 넌 들어오지 마. (들어간다)
정경	!

정경, 어떡하지 하는 얼굴로 서 있는데.

| 준영 | …그만 가. |

말릴 새도 없이 들어가버리는 준영. 혼자 남은 정경.

| 44 | 중식당_홀안 (낮) |

회사원들 식사 중이고. 준영, 들어왔는데. 현호, 홱 돌아선다.
잠시, 말 없는 두 사람. 준영, 어디서부터 어떻게 말을 해야 할지

모르겠는데.

현호 (담담) 너, 송아씨 만난다며.

준영 (어떻게 알았을까, 놀라지만) …어.

현호 근데 지금 뭐 하나. 정경이랑 왜 같이 있는 건데. 어?

준영 (차근차근) …반주… 해주기로 했어. 서령대 임용 독주회.

현호 !

준영 그래서 반주 악보 받느라 만났어.

현호 …….

잠시 말 끊기고.

준영 (오해를 풀어야겠다) 현호야. 저번엔//

현호 (O.L. 어이없다) 정경이 반주?

준영 현호야//

현호 (O.L.) 너 원래 이렇게 황당한 애였냐? 넌 이게 말이 된다고 생각
해? 송아씨 만나면서 정경이 반주를 해준다는 게?

준영 (겨우 입 떼는) …송아씨랑 얘기된 일이야. 그리고, 정경이도 알아.

현호 뭘.

준영 나… 송아씨 만나는 거.

현호 (순간 굳는다) !!

준영 내가… 말했어. 정경이한테.

잠시 정적 흐르고. 준영, 현호에게 다시 말 걸려 하는데, 현호 폭
발한다. (폭발은 하지만, 식당 안이기도 하고, 행여나 밖의 정경이가 들
을까 싶어 계속 누르는…)

현호	너, 진짜, 어떻게 그러냐! 정경이한테 어떻게 그래!! 나는 정경이가 너랑 송아씨 얘기 알게 될까봐. 알면 상처받을까봐… 지금도 따로 얘기하는 건데…. 그냥, 그냥 그렇게 쉽게 말했다고?!
준영	!!

준영, 현호가 그런 마음인 줄 몰랐다. 괴롭고. 괴로워하는 현호를 보니 더 괴롭다.
준영, 현호를 똑바로 쳐다보질 못하겠다. 시선 돌리는데, 밖의 정경과 눈 마주친다.
안절부절못하며 안을 보고 있는 정경. 준영과 눈 마주친다. 그때 현호 목소리.

현호(E)	너.
준영	(현호 보면)
현호	(화가 나지만 겨우 누르고, 진심으로 부탁하듯이) 정경이한테… 준영아, 그렇게 너무… 너무 아무렇지 않게 상처 주지 마라. (준영 보며) 부탁할게.
준영	(현호 말 한마디 한마디가 아프다) …….

현호, 아무 말 못하는 준영을 외면하고 나간다.

45 동_밖 (낮)

정경. 들어가봐야 하나. 그때 현호 나온다.
정경을 외면하고 스쳐가는 현호. 그러나 몇 걸음 못 가 멈춰 서는 현호. 돌아온다.

현호	(중식당 안 눈짓) 저 안에 예고 동창애들 있어.

정경	(아…)
현호	애들이 우리 헤어진 거 아니까… 괜히 마주치기 전에 빨리 가.
정경	…!

현호, 바로 가버린다. 현호의 뒷모습을 보고 있는 정경, 미안하고 마음이 아프다.

46 동_홀 안 → 밖 (낮)

남은 준영. 괴롭다. 조용히 출입문 열고 나가면, 정경이 기다리고 있다.

준영	…갈게. (현호와 반대편으로 간다)

준영, 떠나면. 혼자 남는 정경.

47 서령대 음대_ 태진 교수실 (낮)

태진 찾아온 성재. 성재의 새 명함이 태진 앞에 있다.

성재	그러니 앞으론 박준영씨 관련해서 궁금하신 점이나 뭐든지 있으시면 저한테 연락 주심 됩니다.
태진	네. (명함 보며) 근데… 경후에 계시는 게 더 안정적이시지 않나요?
성재	뭐 그건 두고 봐야 아는 거죠. (웃는)
태진	…….
성재	운이 좋으면 저도 박준영씨 덕에 인생역전 한번 기대해볼 수 있지 않겠습니까? 하하하하.

48 달리는 성재 차 안 (낮)

운전하며 핸즈프리 통화하는 성재.

성재 (핸드폰에) 네, 피디님. 방금 유태진 교수 만나고 왔구요. 소문은
좀 그래도 유교수랑 준영이랑 사이는 딱히 나쁘진 않은 것 같네
요? (사이) 네, 오늘은 우리 프로그램 얘긴 안 꺼냈는데 조만간 정
식으로 인터뷰 요청 넣으시죠.

49 서령대 음대_ 태진 교수실 (낮)

성재 가고 난 뒤의 태진.
책꽂이의, 준영과 태진의 사이좋던 시절 사진을 바라보고 있다.

태진 …….

50 [태진 회상] **경후문화재단_ 이사장실** (낮. 15년 전)

태진, 문숙, 영인.

문숙 어떻게, 준영이는 가르쳐볼 만하시겠습니까.

태진 (주저하다가) 저… 그런데 다른 좋은 선생님들을 다 놔두시고 왜
저에게….

문숙 …본인이 어때서요.

태진 …이미 아시지만 저는 졸업한 학교도, 경력도, 집안도… 크게 내
세울 만하지가 않습니다. 서령대 출신도 아니라 한국에 저를 끌
어줄 분도 없고요. 그런데 왜 저에게 연락을 주셨는지….

문숙 준영이에게 좋은 선생님을 찾아주기 위해 많은 분들을 뵈었습니
다만 저희 재단이 아니라 준영이의 잠재력에 관심을 보인 분은
선생님이 유일하셨습니다. 이걸로 대답이 될까요?

침묵 흐른다.

태진 …제가… 운이 매우 좋은 것 같습니다.

문숙 (빙그레) 이제는 우리가 선생님께 준영이의 운을 걸어볼 차례인 것 같습니다.

51 [태진 회상] 서령대 음대_ 태진 교수실 (낮. 2014년 2월)
막 교수 부임해 방에 처음 들어온 날. 아직 정리정돈 안 되어 있고. 책꽂이도 거의 비어 있고(상패 없다). 서령대 책상 달력 하나 정도(연도 알려주는 용도의).
여기저기 짐 박스 쌓여 있고. 피아노 있다.
책상에 명패 '서령대학교 음악대학 교수 유태진'.
태진, 명패의 '교수'를 만져보는 만족스런 얼굴인데.
살짝 열려 있는 문밖으로 지나가는 여학생들1, 2(20대 초반) 대화 들린다.

여학생1 (E) 어머, 유태진 선생님 진짜 교수 됐네? 강사 몇 년 안 하지 않았어?

여학생2 (E) 이번에 박준영 쇼팽 콩쿨 상 탔잖아~

여학생1 (E) 와, 박준영 만나서 인생역전 한 거네, 완전 운빨~!

태진 (표정 굳는)

52 [현재] 서령대 음대_ 태진 교수실 (낮)

태진 …….

성재 (E) (신47에서) 운이 좋으면 저도 박준영씨 덕에 인생역전 한번 기대해볼 수 있지 않겠습니까?

태진 (혼잣말) …운? …다 실력이야.

태진의 책꽂이에 줄줄이 놓인, 지도자상 상패들.

53 **경후빌딩_외경 (밤)**

54 **경후문화재단_3층 엘리베이터 홀 (밤)**

내리는 준영. 연습하러 온. 리허설룸 쪽으로 가려는데, 사무실에서 나오는 영인.

영인 (반갑다) 어, 준영아.

준영 안녕하세요.

영인 연습하러 왔어?

준영 네. 퇴근하세요?

영인 (엘리베이터 호출 버튼 누르며) 응. 쪼~끔 늦었네.

준영 …계약 건은… 크리스랑 계속 얘기 중이에요. 제가 잘… 풀어볼게요.

영인 …그래. 고마워. (땡! 엘리베이터 문 열린다, 타려 하며 손 흔드는) 그럼 연습해~ 너무 늦게까진 하지 말구//

준영 (할 말 있는) 저기, 누나.

55 **동_회사 일각 (밤)**

영인에게 송아에 대해 말한 준영.
영인, 지그시 준영 바라보고 있다.

준영 그렇게… 됐어요. …송아씨랑.

영인 (준영을 지그시 바라보는, 미소 어린 얼굴) …….

준영 (뻘쭘) 왜 아무 말도 안 해요~ 저 지금 되게 쑥스러운데.

영인 …기쁘다. 준영아.

준영	(영인 바라본다)
영인	니가 좋은 사람 만나는 것도 기쁘고, 그게 송아씨라는 것도 기쁘고.
준영	…….
영인	그리고… 니가 이런 얘길 해준 것도 기뻐.
준영	…….
영인	가끔은 안타까웠어. 니가 힘들 때… 걱정 마라, 괜찮아질 거다, 다 지나갈 거다… 그런 말 해주고 싶어도, 넌 항상 아무 말도 하지 않으니까.
준영	…제가 좋아하는 사람들이… 저 때문에 마음 아파하고 힘들어하는 게 싫어요. 말한다고 해서 해결해줄 수 있는 것도 아니고… 어차피 제 일인데… 그냥 저 혼자만 힘들면 되잖아요. 저는 그냥 언제나 잘 지내고 있다고… 그렇게만 생각하면 좋겠어요.
영인	…그래도… 송아씨한테는 달랐음 좋겠어.
준영	…….
영인	서로 이쁜 것만 보여주려고 하지 말고… 아픈 것도, 모자라고 못난 것도 내보이면서 서로 기대고 위로해줄 수 있는 그런 사이가 되면 좋겠어.
준영	(생각이 많아진다)

56 **서령대_캠퍼스 일각 벤치 (밤)**

송아와 민성. 테이크아웃 음료 하나씩 들고 있다.
송아는 집에 가는 길이라 옆에 가방과 바이올린.
민성은 잠깐 나온 것이라 짐 없는.

| 송아 | 참. 나 오늘 레슨 때 칭찬받았다~? |
| 민성 | 얼~~ 우리 송아, 대학원 가나요~~ |

송아	(수줍게 웃는데) 아직은 몰라. 그래도 칭찬받아서 기분 좋아.
민성	야, 그래도 박사는 하지 마라? 절대 안 돼!
송아	(웃으며) 뭐야, 박사가 꿈이신 분께서.
송아, 민성	(같이 웃고)
민성	아~ 넘 좋다! 너 열심히 하는 거 이제 보상받는 것 같아서!
송아	(뭉클뭉클) 고마워.

그때 민성의 핸드폰 "까똑!" 크게 들리고. 깜짝 놀라는 두 사람 ("아 깜짝이야!" "엄마야!"). 같이 웃음 터지고. 민성, 주머니에서 핸드폰 꺼내는데, 문자 확인하자마자 표정 가라앉고. 한숨 쉬며 핸드폰 다시 넣는다.

송아	왜? 교수님이야?
민성	아니. 은지.
송아	은지? 근데 왜?
민성	…은지가 나 소개팅 해준댔었거든. 근데… 하겠다고 말이 안 나와.
송아	(아…)
민성	(한숨 폭 쉬고, 밝게) 나 어떡하지? 소개팅 해? 말아?
송아	…해.
민성	해?
송아	응. 해. 해서… 좋은 사람 만나.
민성	…윤동윤만큼 좋아하는 사람… 또 생길까?
송아	…응. 그럴 거야.
민성	(고민하다가) …오케이. 우리 채송아의 응원에 힘입어, 그럼 제가 소개팅을 해보겠습니다아…. (핸드폰 꺼내 은지에게 메시지 쓴다)
송아	(그런 민성을 보는, 짠한) …….

57 경후문화재단_ 회사 일각 (밤)

영인과 준영.

영인 암튼 좋은 소식 들으니 좋다.

준영 감사해요.

영인 (미소) 사실 요새 정경이랑 현호 생각하면 좀… 그랬거든. 떨어져
 공부하면서도 예쁘게 잘 만나던 애들인데….

준영 (마음 무거워지는) …….

58 서령대_ 자연대 건물 복도 일각 (밤)

민성, 은지와 핸드폰 통화 중. 이미 카톡으로 이야기 나누고 전화
통화하는.

민성 (통화) 어, 은지야. 번복해서 진짜 미안해. (사이) 응… 그분한테도
 진짜 님 죄송하다고 전해주라. (사이) 응? 아니, 그냥 요새 너무
 바빠서… 나 박사 말년이잖아. …응, 그래, 진짜 미안~~ 내가 담
 에 밥 살게~ 응. (끊는다)

민성, 심란하다. 카톡 열고 송아와의 1:1 대화창 연다. 메시지 쓰
기 시작하는 민성.

송아야 나 소개팅 취소했어. 아무래도 마음이 좀

까지 쓰고 멈추는 민성. 더 쓰지 못하고, 망설이다 지운다. 핸드
폰 닫는 민성.

민성 (혼잣말) …담에 얼굴 보고 말하지, 뭐…. (한숨 쉰다)

59 서초동_버스정류장 (밤)

버스 내리는 송아. 집 방향으로 걸어가려다 멈춰 선다. 뭔가를 잠시 생각하는 송아.

60 경후문화재단_리허설룸 (밤)

혼자 있는 준영. 피아노 앞에 앉아는 있는데, 생각이 많아 연습 시작을 못하는.
옆에 둔 핸드폰에 전화 온다(무음모드, 불빛만). 시선 돌리는 준영. 송아의 전화다.

61 한강 고수부지_일각 (밤)

어디론가 가고 있는 송아, 마음이 급하고 설렌다. 발걸음 점점 빨라지는데.
저 멀리, 서서 뭔가 생각에 잠겨 있는 듯한 준영 보인다.
송아, 멈춰 서고. 반갑게 준영을 부르려다… 만다.
자기를 기다리고 있는 준영을 잠시 바라보고 있는 송아. 설레고… 좋다.
그때 송아 쪽을 돌아보는 준영.
준영, 송아를 발견하자 미소. 송아, 활짝 웃으며 뛰어간다.

62 동_일각 (밤)

나란히 앉아 아이스크림 먹는 송아와 준영. (빵빠레류)
송아, 준영을 보면 아이스크림 한두 입밖에 안 먹었다. 송아는 거의 다 먹은.

송아 ? 맛없어요?
준영 아, 아뇨. 그런 건 아닌데….

송아	? 근데 왜 안 먹어요?
준영	어… 사실… 아이스크림 잘 안 먹어요.
송아	네? 저번엔 나한테 학교 아이스크림 먹자고 했잖아요.
준영	아, 그건… 어… 음… 그냥 갑자기 생각나서 핑계를….
송아	?
준영	(쑥스럽다) 송아씨 만나려고.
송아	네에? (웃음 터진다) 뭐예요. 아이스크림 좋아하는 줄 알고 샀는데.
준영	(웃는다) 좋아해요.
송아	(장난) 방금 안 좋아한대놓구.
준영	(웃고, 송아 바라보며 힘주어) 좋아해요, 진짜로.
송아	(두근!)

잠시 말 끊기고. 대화가 없어도 마냥 좋고 설레는 송아.
송아, 준영과 눈 마주치자 설레고… 좀 쑥스러워진다.

송아	(준영의 반쯤 남은 아이스크림 본다) 에이, 아이스크림 안 좋아하는 거 맞네. (아이스크림 뺏으려 드는) 나 줘요, 내가 먹게.
준영	(손 뒤로 빼며) 어, 싫어요. 내가 먹을 거예요.
송아	에이, 줘요. 먹기 싫음 먹지 마요.
준영	(안 뺏기려 하며) 어어, 내 껀데? 먹을 건데?

아이스크림 가지고 실랑이하는 송아와 준영.
그러다 아이스크림 놓치는 준영! 픽! 바닥에 떨어지는 아이스크림.

송아, 준영	(동시에) 앗. (둘 다 바닥에 떨어진 아이스크림을 본다) …….

송아와 준영, 난감한 얼굴로 서로를 마주 보는데⋯ 가깝다.
그대로 정지.
송아, 두근두근⋯!

송아　　⋯⋯.

송아, 준영에 뽀뽀한다. 준영, 갑작스러워 조금 놀랐지만⋯
송아, 괜히 쑥스러워 웃는데. 준영, 송아에 키스한다.
떨어진 아이스크림, 몽글몽글 녹고 있고.
바람 살랑이는 고수부지. 흔들리는 물결.

63　　서령대 음대_ 외경 (낮)

64　　동_ 복도 (낮)

송아(악기 없다) 걸어가는데. 태진을 마주친다.
송아, 살짝 긴장. 작게 "안녕하세요." 하고 인사하면.
태진, 목례하고 지나간다. (송아 얼굴 모르는)
지나간 태진을 돌아보는 송아.

65　　동_ 연습실 복도 (낮)

각종 연습 소리(피아노, 현악기, 트럼펫 등 관악기, 성악 아아아~~)
시끄럽고.
송아(악기 없다. 가방만), 준영의 연습실을 찾고 있는데⋯ 찾았다.
연습실 방문에 난 창문으로, 안에서 연습 중인 준영 보인다.
송아, 준영이 반갑지만, 노크하지 않고 연습이 멈추기를 기다린다.
안에서 들려오는 피아노 소리(차이콥스키 콩쿠르 과제곡 중 하나)
에 귀 기울이는.

준영, 건반에서 두 손 뗀다. 힘들다. 준영, 악보를 앞으로 넘겨보
는데 노크 소리.
돌아보면, 송아 들어온다. 준영, 얼굴 밝아진다.

준영　왔어요?

송아　네. (들어와 문 닫고, 안쪽으로 들어가며) 사실 좀 전에 왔는데 밖에
　　　서 감상하고 있었어요.

준영　아, 그냥 들어오지….

송아　(미소) 무슨 곡 치는 거예요? (보면대 위 악보로 시선 가는데)

준영　(콩쿠르 나가는 걸 말하고 싶지 않다, 악보 대충 덮고 옆에 쌓아놓으며)
　　　그냥요. 이것저것… (말 돌리는) 밖에서 들으니까 괜찮았어요?

송아　(웃으며) 좋았어요.

준영　(반농담, 반진심) 칭찬은 구체적으로 해야 되는데.

송아　구체적으로요? (웃고, 생각하다가) 아 표현을 잘 못하겠어요. 그
　　　냥… (말 고르다가) 아… 이런 게 콩쿨 나가면 1등 하는 사람의 연
　　　주구나, 그런…? (웃는)

송아, 준영의 기쁜 반응 기다리는데. 준영, 아무 말이 없다.
송아, 내가 무슨 실수를 했나… 싶은데.

준영　칭찬…이죠?

송아　네, 그럼요.

준영　(웃음, 갸웃) 왜 아닌 것 같지….

송아　(장난) 티 났어요?

준영　거봐. 이럴 줄 알았어.

송아　(웃음) 아녜요~ 연주 정말 좋았어요.

잠시 말 끊기고.

송아	참, 나 좀 전에 유태진 교수님 봤어요.
준영	아… 교수님이요.
송아	유태진 교수님 레슨은 어때요? 다른 교수님들이랑 뭔가 다르니까 학생들이 이렇게 잘하는 거겠죠?
준영	…글쎄요. 잘 몰라요, 사실. 중2 때부터 유교수님께만 레슨 받았어서 뭐가 다른 건지…. (쓸쓸함을 감춘 웃음) 좋아요. 좋은 분이세요.
송아	(웃는) 에이, 안 넘어가네. (농담) 준영씨가 유교수님 흉보면 나도 이수경 교수님 흉보려고 했는데.
준영	(웃는다)
송아	(마주 웃고) 그러고 보면 동윤이도 좋은 선생님이었어요. 가르치기 엄청 답답했을 텐데 짜증 한 번 안 내고.
준영	와, 이렇게 대놓고 다른 남자 칭찬을….
송아	와, 이렇게 대놓고 질투를?
준영	(웃는다)
송아	(웃고) 아, 맞다. 나 오늘은 같이 저녁 못 먹을 것 같아요.
준영	어, 왜요?
송아	동아리 친구 생일이라서요. 윤동윤 선생님은 출장 관계로 안 오신다니까 질투하지 마시고요. 끝나고 전화할게요.
준영	그래요, 잘 갔다 와요.
송아	그럼 나 수업 갈게요. 밤에 통화해요. 안녕. (아쉬운 얼굴로 나간다)

문 닫히면. 준영, 피아노 앞으로 다시 돌아앉는데.
웃음 번져 있던 준영의 얼굴, 이내 가라앉는다. 생각이 많아진다.

준영	…….
송아(E)	(앞에서) 유태진 교수님 레슨은 어때요? 다른 교수님들이랑 뭔가 다르니까 학생들이 이렇게 잘하는 거겠죠?
준영	…….
태진(E)	(선행하는) 왜 돌아왔냐?

67 [준영 회상] 동_ 연습실 (낮. 2013년 5월. 쇼팽 콩쿠르 몇 달 전)

태진	쇼팽 콩쿨까지 너 혼자 할 생각으로 레슨 거부하고 도망간 거 아니었나?

가만히 서 있는 준영. 태진의 기에 눌린 채 아래만 내려다보고 있다.

준영	…….
태진	왜. 이번에 그 호주 콩쿨 함 떨어져보니까 정신이 돌아와?
준영	…….
태진	근데. 이번 일 영인인 모르던데.
준영	! (고개 들어 태진 본다)
태진	(피식) 영인이가 나랑 가깝다고 영인이까지 못 믿는 거야, 아니면… 이사장님 아시게 될까봐 그게 겁이 났던 건가.
준영	(후자다) …….
태진	…준영아.
준영	…….
태진	내가 아니었음 넌 아무것도 못했어. 그리고 앞으로도… 나 없이는 아무것도 못할 거야.
준영	…….
태진	이사장님한테 은혜는 갚아야겠고, 내 레슨 계속 받는 건 죽어도

	싫고, 그러면 방법은 하나야. 쇼팽 콩쿨에서 1등을 해.
준영	…….
태진	그럼 더 이상 콩쿨은 안 나가도 될 거고, 나 더 안 봐도 될 테니까.
준영	…….
태진	이번 한 번만 그냥 넘어간다. 다른 생각 말고 피아노나 쳐. 내가 치라는 대로.

준영, 주먹 꽉 쥐며 어금니를 악문다. 내가 반드시 당신을 떠나고 말겠다.

68 [준영 회상] 동_연습실 (밤. 2013년)

(피아노 위에 쇼팽 콩쿠르 과제곡 악보들 쌓여 있고) 준영, 건반 한 음을 반복해 누르고 있다. 초조하고 신경질적인. 점점 커지는 피아노 소리(한 음), 그러다 손가락 부러질 기세로 가장 세게 내리치려 하다가, 건반에 닿기 직전에 멈춘다.
정신이 드는 준영, 뭐 하는 건지 싶고.
불안한 얼굴로 가방에서 약병(신경안정제) 꺼낸다. 약병 열고, 손바닥에 알약 터는데, 실수로 확 쏟아진다. 손바닥 가득 쏟아진 알약. 그러나 준영, 다시 담지 않고, 가득 쏟아진 알약을 바라본다. 이걸 삼켜버리면 어떻게 될까 하는.

준영	…….

그러나 준영, 다시 약병에 약 넣고(먹을 두 알만 남기고). 약 삼킨다.
괴롭고 지친 얼굴.

69 [준영 회상] 폴란드 호텔_룸 안 (밤. 2013년 11월 초)

지친 얼굴로 들어오는 준영. 쇼팽 콩쿠르 시상식 직후다. 연주복
(검은 보타이, 꼬리 없는 턱시도 재킷, 계절상 연주복 위에 반코트 걸친).
꽃다발과 메달, 상장 들고 들어오는. 호텔 시계, 새벽 2시 정도.
꽃다발과 메달, 상장을 테이블에 내려놓고, 힘없이 앉는데.
테이블 위에 두고 갔던 핸드폰에 문자메시지 수신되어 액정 반
짝인다.
준영, 핸드폰 바라보면, 계속 새로운 문자메시지 수신되는 액정
화면.
카메라, 핸드폰 액정 비추면, 이미 메시지 197건 와 있고. 메시지
계속 온다.

010-XXX-XXXX(저장 안 된) 대성일보 김홍주 기자입니다. 전화인터뷰 좀 하죠!

010-XXX-XXXX(저장 안 된) 월간피아노 이두리 기자예요. 축하해요! 언제 통화
될까요?

차영인 팀장님 준영아 축하해! 쇼팽 콩쿨 2등이라니! 고생 많았어!

준영 (핸드폰 집어 들거나 보지 않는다. 메시지 내용들 이미 짐작하는) …….

준영, 가만히 손 뻗어 메달 케이스(혹은 상장 케이스) 열어보면, 은
메달. 2위다.

태진(E) (신67에서) 쇼팽 콩쿨에서 1등을 해. 그럼 더 이상 콩쿨은 안 나가
도 될 거고, 나 더 안 봐도 될 테니까.

준영 …….

70 [준영 회상] 경후문화재단_회의실 (낮. 2013년 12월)
 영인과 상담하는 준영. 영인, 심각하다.

영인	준영아. 쇼팽 콩쿠르 부상으로 잡힌 공연이 아직 많이 남아 있잖아. 그치?
준영	…네.
영인	그 공연들 하다보면 더 좋은 소속사에서 연락 올 수도 있어. 지금 제안 온 독일 회사가 나쁘다는 건 아니지만 처음 연락 온 회사니까 계약은 좀 신중하게, 연주 더 하면서 다른 데도 기다렸다가//
준영	(O.L.) 아뇨. …여기랑 계약할래요.
영인	…….
준영	빨리… 떠나고 싶어요.

71 [현재] 서령대 음대_화장실 (낮)

구토하는 준영.

72 동_화장실 세면대 앞 (낮)

토하고 나오는 준영. 물로 입 헹구고. 거울 속 자신을 바라본다.
씁쓸하다.

73 인터미션_건물 외경 (밤)

74 동_안 (밤)

스루포 모임. 민성과 동윤은 없고, 송아, 은지, 민수 등.
식사 끝났고 케이크(평범한 제과점 케이크) 커팅하는 중.
민수, 케이크 커팅해서 접시에 나누기 시작하고. 도와주는 은지
등등. 즐거운 분위기.
송아, 웃음 어린 얼굴로 민수가 케이크 자르는 것 보고 있는데.

은지	(민수 도우며) 근데 나는 윤동윤이 지방 출장도 다니고 그러는 줄

은 몰랐네?

| 송아 | …….

| 민수 | 왜~ 동윤이 얼마나 잘나가는데~ (하는데)

| 동윤(E) | 나 올 줄 알고 칭찬하는 거야? 어색한데?

| 송아 | (깜짝 놀라서 보면)

동윤이다. 모두 놀라고. 동윤, 웃으며 자리에 앉는다.

| 은지 | 뭐야~ 너 오늘 못 온다며.

| 동윤 | 생각보다 일이 일찍 끝났어. (민수에게) 강민수 생일축하!

| 민수 | 땡큐!

| 송아 | (갑작스럽게 동윤을 마주하니 어색하고 불편해 시선 피하는데)

| 민수 | (동윤에게) 너 근데 진짜 잘나간다? 출장도 다니고?

| 동윤 | 잘나가긴. 월세 내기도 빠듯하다….

| 송아 | (동윤과 민수의 대화 듣고만 있다. 동윤과 시선 안 마주치는데)

| 은지 | (송아에게 다가와 접시 건네며) 송아 케익~

| 송아 | 어어, 고마워. (받는데)

| 은지 | (송아에게) 그때 너 생일날, 동윤이가 사왔던 케익 있잖아.

| 동윤 | (대화 들었다, 순간 당황)

| 송아 | 응?

| 은지 | 너무 맛있었어서 나 남친 생일날 사려고 했다가 포기했잖아~

| 동윤 | (황급히, O.L.) 장은지, 나도 케익 줘. 배고파.

| 은지 | (강아지한테 하듯) 기다렷! (송아에게) 예약도 일주일 전엔가? 해 야 하고 심지어 케익 모시러 잠실까지 가야 되더라고~ 난 못해 못해. (웃고 민수에게 간다)

| 송아 | (아…)

송아와 동윤, 눈 마주치는데. 송아, 어색하고. 동윤도 어색, 송아
시선 피하는데.
테이블에 올려놨던 송아 핸드폰 전화 온다(무음모드라 이름만 뜨
는). 민성이다.

송아　　(살짝 받는다) 어어, 민성아.

은지　　(들었다, 송아에게) 민성이야? 스피커폰으로 해~

송아, 스피커 켜고 가운데 놓으며 "민성아―" 하려는데

민성(F)　　(스피커폰인 거 모르고) 송아야~! 전화 왤케 안 받아~

송아　　어, 미안… 무음으로 해놨어. 지금 스피ㅋ…//

민성(F)　　아 연애하는 사람이 핸드폰 무음이 웬 말이야! 박준영한테 전화
안 와?

헉! 친구들 놀라 서로 쳐다본다.
입 모양으로 '연애?' '박준영?' 하는데… 동윤 표정. 송아 당황,
난감.

송아　　(당황) 저기, 민성아. 지금 스피커폰인데….

민성(F)　　어?? 스피커폰?? (침묵) …미안해….

송아　　(난감) …….

민성(F)　　나 최대한 빨리 갈게! 그 얘기하려구 전화했어! 미안해~~~

송아　　어, 그래… 조심히 와….

송아, 전화 끊고(민성이 끊은) 벙 찐 친구들 보며 어색하게 웃으면.
친구들, 환호성, 휘파람, 난리난다. ("진짜야? 박준영? 박준영이랑 사

권다고?" "그때 그 박준영?" "대박!" "헐~~~")
송아, 얼른 손 내저으며 "그게 있잖아. 저기 쫌만 조용히…." 겨우
진정시키는데.

은지 송아야. 너 진짜 박준영이랑 사귀어?
송아 어어… 그렇게 됐어…. (동윤의 눈치를 보는데)
동윤 (송아 쪽 안 보고 괜히 메뉴판만 뒤적이고 있는)
송아 (마음 불편)

은지와 민수, 친구들. 송아와 준영의 연애로 이야기꽃을 피우고.
("박준영이라니 진짜 대박." "그때 보니까 실물이 훨 잘생기지 않았나?"
"나 접때 셀카 같이 찍었다가 완전 굴욕당했잖아." "담에 공연하면 다 같
이 가자! 나 대기실 구경해보고 싶어!")
동윤, 은지에게 "나 케익 왜 안 줘~" 등등 말 건다. (송아와 눈 안
마주치려 애쓰는…) 밝아 보이지만, 그런 동윤을 보는 송아, 마음
이 편치 않다.

75 동_건물 밖 (밤)
시간 경과. 시간 늦어 인적 거의 없는 골목길.
가로등과 인터미션만 불 켜진. 유리창 안으로 보이는 실내에도
사람 실루엣 적은.

76 인터미션_안 (밤)
송아, 동윤, 은지만 남아 있다. 케이크 다 먹고 떠난 흔적들만 남
아 있고.
좀 남아 있는 와인병과 송아 앞엔 아주 조금 따라졌지만 거의 안
마신 깨끗한 와인잔. (나머지 잔들은 다 와인 따라 마시고 비운)

은지　(투덜투덜) 강민성 오긴 오는 거야? 얼굴 보고 갈랬더니. (하는데 핸드폰 울리면 얼른 받으며 일어선다) 네, 기사님! 지금 나가요~ (전화 끊고) 나 택시 왔다! 그럼 갈게~~ (뛰어나간다)

　　　송아와 동윤만 남는다. 다른 손님도 없고. 정적.
　　　가만히 동윤을 바라보는 송아. 동윤도 송아를 마주 보고.
　　　말없이 서로를 바라보는 두 사람.
　　　송아, 와인병 들고 자기 잔에 따른다. 그리고 동윤의 빈 잔에도 채워준다.

송아　한잔 하자, 우리.
동윤　…그래.

　　　송아, 동윤에 잔 내밀고. 동윤, 가볍게 잔 부딪히고.
　　　송아, 와인 한 모금 마시고 내려놓는다.

송아　우리… 진짜 오랜만에 같이 술 마시는 거, 알아?
동윤　…그러게. 그런 것 같네.
송아　나는… 술을 잘 못해. 그래도 옛날에 우리 위클리 연습 끝나고 애들이랑 늦게까지 떠들면서 맥주 한두 캔씩 하고… 그럴 때 되게 좋았어.
동윤　…….
송아　근데… 언제부턴가… 아무한테도 말할 수 없는… 속 얘기가 생겼던 거 같아.
동윤　…….
송아　그래서 혹시라도 술김에… 내 속마음을 말해버리게 될까봐… 무서워서… 사람들이랑 술을 못 마시겠더라.

잠시 침묵 흐르고.

송아 있잖아, 동윤아.

동윤 (송아 보면)

송아 나… 준영씨 많이 좋아해.

동윤 …그게 니 대답이야?

송아 …….

동윤 내 고백에 대한 니 대답이 그거냐고.

송아 나도… 너 좋아했어. 아주 오랫동안… 아주 많이.

동윤 …….

송아 내가 들키고 싶지 않았던 속 얘기가… 그거야. 근데….

그때 인기척 난다. 송아, 깜짝 놀라 보면.
언제부터 거기 있었을까. 인터미션에 들어와 있는 민성이다.
그리고 옆엔… 준영이 있다!

민성 (눈물 그렁그렁해 송아와 동윤을 노려보는)

송아 (당황) 어, 민성아… (얼른 일어나는데)

민성, 인터미션을 바로 나가버린다.

송아 민성아!!

민성을 바로 따라 나가는 송아의 절망적인 얼굴에서….

10회

소토 보체 sotto voce
속삭이는 목소리로

서령대_정문 (밤. 9회 엔딩 조금 전)

집에 가려고 학교 나오는 준영인데.

민성(E) 어, 준영씨~

준영, 보면. 반대편에서 뛰어오는 민성이다. 역시 퇴근 차림.

준영 어, 안녕하세요….

민성 와~ 잘됐다! (팔 잡아당기며) 가요~ 빨리!

준영 예?

달리는 택시 안 (밤)

준영이 운전석 뒷자리(민성이 밀어 넣은). 민성은 그 옆.
잡혀서 탄 준영, 어색하고. 민성은 신나서 조잘조잘.

준영 (난감) 정말 제가 가도 되는 자린지….

민성 당연히 되구요! 그리구… 제가 준영씨랑 같이 가야 덜 혼나요.

준영 ??

민성 본의 아니게 제가 천기누설을 해가지구….

준영 ? 예?

민성 아무튼요! (눈 가늘게 뜨고 미소 드리운 채 준영 빤히 본다)

준영 ??

민성 저한테 물어볼 거 뭐 없으세요?

준영 아… 뭐를…?

민성 저 송아에 대해서라면 모든 걸 다 알거든요. 궁금하신 게 많을 텐
데….

준영 하하하.

민성	송아랑 저는 서로 비밀 하나두 없고! 있을 수도 없고! 준영씨가 송아 서운하게 하는 즉시 저한테 바로 보고가 들어올 수밖에 없는 그런 사이거든요! 헤헤.
준영	(웃음) …네.
민성	……. (장난기 빼고, 진심으로) 송아가 준영씨 얼마나 좋아하는지도 준영씨보다 제가 더 잘 알 거예요. 걔가 바이올린 말고 누구 좋다고 한 거, 진짜 첨이에요.
준영	(좋은데 쑥스러워 웃고 마는) …하하하.
민성	그러니까 우리 송아 (양손 모으며 공손하게 꾸벅) 잘 부탁드립니다아!

준영, 얼떨결에 "아, 네." 하며 마주 인사하는데, 민성 핸드폰 전화 온다(진동).

민성	어, 잠시만요. (전화 받는다) 어, 은지야~ 나 지금 가고 있어. 택시.

준영, 차창 밖으로 시선 옮긴다. 송아를 볼 생각을 하니 살짝 미소 지어지는.

03	인터미션_건물 앞 (밤)

1층에만 불 켜져 있고. 택시에서 내리는 민성과 준영.

04	동_출입문 앞 → 안 (밤)

출입문 앞. 준영, 문 열려 하는데. (열고 문 잡아주려는… 습관입니다) 민성이 준영의 옷을 살짝 잡아당긴다. 준영, ? 해서 돌아보면.

민성	(손가락으로 쉿! 하고 작게, 장난기로 눈 반짝) 송아가 준영씨 오는 거

모르잖아요. 그러니까 우리, 서프라이즈해요!

민성, 준영의 대답을 들을 새도 없이 키득키득하며 먼저 문 열고
조용히 들어간다.
그러고는 준영을 돌아보며 빨리 따라오란 손짓. 이미 신난 민성
의 얼굴.
준영, 못 말리겠다는 듯 웃는데, 준영의 시선에, 안쪽 테이블의
송아와 동윤 보인다.
둘 다 진지한 대화를 나누는 얼굴이고. 민성과 준영을 보지 못한.
민성, 둘을 보고 나오는 서버에게 손으로 "쉿!" 하고 송아 쪽 가
리키고. 살금살금 송아 쪽으로 간다. 그러다 다시 준영 돌아보며
"빨리요~" 입 모양, 따라오라는 손짓.
준영, 웃고는 결국 조용히 따라가는데… 송아와 동윤의 가만가
만한 대화 들린다.
(인터미션 안에 틀어놓은 클래식 피아노 음악은 볼륨 매우 낮은…)

송아(E)　　나… 준영씨 많이 좋아해.

준영　　(살짝 놀란다. 갑자기 이 얘기를 왜… 싶은데)

민성　　(준영 돌아보는데 "얼~~" 입 모양, 손가락 하트 빵야빵야 하며 준영 놀
　　　　리는)

준영　　(웃는데)

동윤(E)　　그게 니 대답이야?

준영, 민성　　(동윤 쪽 돌아보는데)

동윤　　내 고백에 대한 니 대답이 그거냐고.

준영　　!

준영, 반사적으로 민성을 쳐다보는데.

민성의 뒷모습, 얼음이 된…. 그때,

| 송아 | 나도… 너 좋아했어. 아주 오랫동안… 아주 많이. |
| 준영 | !! |

준영, 대화를 중단시키려 앞으로 나서려는데(인기척 내리는), 송아 말 잇는다.

| 송아 | 내가 들키고 싶지 않았던 속 얘기가… 그거야. 근데…. |

툭. 민성, 옆에 있던 의자를 건드렸다(혹은 다른 인기척을 낸).

| 준영 | …! |

송아와 동윤, 민성 쪽을 돌아보고. 놀라 눈 커지는 송아와 동윤!
그리고 바로 송아, 준영과도 눈 마주치고 더 놀라 굳는데!

민성	(눈물 그렁그렁해 송아와 동윤을 노려본다)
송아	(당황) 어, 민성아…(얼른 일어나는)
준영	(사이로 나서려는데)

민성, 획 뒤돌아 준영을 스치고, 인터미션을 바로 나가버린다.

| 송아 | 민성아!! |

송아, 민성의 뒤를 따라 뛰어나가고.
준영, 얼른 송아를 따라 나간다.

당황해 서 있는 동윤.

05 동_건물 앞 (밤)

　　　준영, 나오면. 송아, 민성과 약간 떨어진 채 마주 보고 있다.
　　　민성, 눈물 그렁그렁해 송아를 노려보고.
　　　송아, 당황해 말을 못 붙이는데.

민성　(준영은 안중에도 없다, 송아에게) 나 준영씨한테… 너랑은 비밀 하
　　　나도 없다고… 우린 다 안다고… 그런 사이라고 자랑했다?
송아　민성아…(다가가려는데)
민성　(어이없다) 근데 니가 윤동윤을 좋아한 걸 몰랐네.
송아　민성아, 내 말 좀//(들어봐)
민성　(O.L.) 아니. 말하지 마. 듣기 싫어. 사람 바보 만드니까 좋니?
송아　(말문 막히는)

　　　그때 지나가는 택시. 민성, 얼른 손 들고. 택시 서면 민성, 돌아보
　　　지도 않고 탄다.
　　　바로 떠나는 택시. 망연히 보는 송아, 순간 다리에 힘 빠져 휘청
　　　이고.
　　　준영, 얼른 송아 어깨 잡는데. 완전히 넋이 나간 송아의 얼굴.
　　　카메라, 인터미션 출입문 앞으로 옮겨가면, 그 앞에 서서 둘을 바
　　　라보는 동윤.

06 송아 아파트 단지 앞_편의점 파라솔 의자 (밤)

　　　혼자 앉아 있는 송아. 준영, 편의점에서 나온다.
　　　준영, 생수 뚜껑 열어 송아 앞에 놓아주며 맞은편에 앉는다.
　　　송아, 괴롭다. 생각할수록 괴로워지고….

송아	누군가를 상처 주고 싶지 않아서… 모른 척 아닌 척… 숨겼던 것들이 많아요. 그게 배려라고 생각했어요.
준영	……. (자기 처지와 똑같은 송아…)
송아	민성이 많이 상처받았을 거예요. 혼자 바보 된 거 같다는 그 말… 무슨 마음인지 너무 잘 알겠어서… 그래서 더 미치겠어요….
준영	…….
송아	왜 이렇게 어렵죠?

송아, 눈물 차오르는데… 눈앞에 내밀어지는 준영의 손수건(송아가 줬던).

준영	…….
송아	(울컥)

송아, 손수건 받고. 꽉 쥔다. 그러나 참으려 해도 눈물 떨어지기 시작하는데….
준영, 옆으로 다가와 송아를 가만히 안아준다.
송아, 준영의 품에 얼굴 묻고… 운다. 송아를 토닥이는 준영.

07	서령대 음대_외경 (낮)

08	동_이수경 교수실 (낮)

노트북 앞에 앉아 있는 송아. 전날 밤의 여파로 멍하고. 집중 안 되는데.

수경(E)	얘, 송아야!
송아	(화들짝) 아, 네네.

수경 (쯧쯧) 내 말 듣고 있었니? 우리 티켓, 다섯 장씩 더 사자구.
송아 아, 네! (하다가 그제야 이해하고) 네? 다섯 장씩… 더요?

노트북 화면, 단원들에게 할당된 (창단공연) 초대권 수량들 쭉쭉
있다.

수경 (명랑) 응~ 창단공연인데 전석 매진시켜야지~ 5만 원씩이니까
 오오이십오, 25만 원씩만 더 하자. 십시일반~ 얼마나 좋니?
송아 …….

송아, 잠자코 티켓 수량 다섯 장씩 더해서 수정하기 시작하다
가… 멈춘다.

송아 (조심스레) 저… 교수님.
수경 응? (다정) 왜, 송아야.
송아 저… (주저하다가) 이미 다섯 장에서 스무 장씩 구매해가시는 건
 데 여기서 더 올린다는 게 조금…//
수경 (팍, 얼굴 굳는) 조금, 뭐?
송아 (순간 확 쫄아서) 아, 아니에요.
수경 (날선) 왜. 말을 꺼냈으면 끝까지 해.
송아 …아니에요. 저는 그냥… (하고 말려다가 수경이 빤히 처다보고 있
 자) (거짓 변명) 단원 구매만으로 매진이 되면…
수경 (마뜩잖은 눈으로 송아 빤히 보면)
송아 …공연 보고 싶어 하는 일반 관객들은 티켓을 살 수가 없으니까
 쪼끔은… 남겨두는 게 좋지 않나… 해서요….
수경 (1초 후 이해했다, 눈 반짝!) 어머! 그러네? 송아야 너 어쩜 이렇게
 똘똘하니~

송아	……
수경	그럼~ 다섯 장은 말구, 세 장씩 더해주고 연락 돌려줘~?

수경, 콧노래(차이콥스키 「꽃의 왈츠」 멜로디) 부르며 먼지 탈탈 털기 시작하고.
송아, 노트북의 엑셀 시트를 본다. 이건 좀 아닌 것 같지만… 체념하고. 3씩 더해 숫자 바꾸기 시작하는.

09 시내 카페_안 (낮)

성재 만나고 있는 준영. 당황스럽고 불쾌한데 참는.

준영	…싫습니다.
성재	아아, 뭘 걱정하시는지는 알겠는데 싸구려 감성팔이 신파로는 안 갑니다. 제 아티스튼데 제가 어련히 그건 잘 조정하죠.
준영	그래도 싫습니다. 제 가족 이야기를 티비에서 공개적으로 하고 싶진//
성재	(O.L.) 박준영씨. 승지민이 이런 프로에 출연한다, 그럼 그냥 음악 이야기만 하면 됩니다. 근데 박준영씨 상황은 달라요. 사람들은 지금 준영씨 음악 이야기에 관심이 없다니깐요?
준영	……
성재	사람들이 준영씨 음악에 관심 갖게 하려면 현실적으로 준영씨의 다른 것부터 관심을 갖게 하는 게 빠르단 말입니다. 2020년은 혼자 고고하게 예술하고 있음 사람들이 알아서 찾아와주는 시대가 아니에요. 이렇게 가만있다가 다 잊혀지면, 그땐 혼자 방구석에서 피아노 치면서, 뭐, 땅 파먹고 살 겁니까? 하고 싶은 걸 하려면 하기 싫은 것도 좀 참고 할 줄 알아야죠.
준영	(불쾌) 과장님.

성재	(팽팽) 지.사.장입니다. 준영씨 한국 매니지먼트를 총괄하는.
준영	···'하는'이 아니고 아직은 '예정'이시죠. 저 아직 크리스랑 얘기 안 끝났습니다.

팽팽하게 서로를 보는 두 사람의 시선에서.

10 서령대 음대_ 일각 (낮)

송아와 이야기 나누고 있는 해나(지나가다 만난, 악기 든).

해나	(송아 빤히 쳐다보며) 표를 더 사라구요?
송아	(말하기 불편하다) ···어··· 많이는 아니구··· 세 장씩만.
해나	(빤히 본다)
송아	(눈치 보인다, 불편한데) 그래서//
해나	언니.
송아	응?
해나	표 세 장 더 사는 건 그냥 사면 되는데요. 교수님이 이 체임버 해서 우리 다 같이 음악을 탐구해볼까? 연주의 기쁨을 느껴볼까? 그런 건 아닌 거 알죠? 그죠?
송아	·······.
해나	저도 단원 하는 입장에서 언니한테 뭐라 할 처지는 아니지만요. 솔직히 이런 체임버 하는 거 별로 자랑스럽진 않거든요. 근데 언닌··· 교수님한테 점수 좀 따겠다고 학생들 뜯어먹는 데 앞장까지 서고. 보기 좀 민망해요. 언니 대학원 급한 건 알겠지만.
송아	(해나의 말이 아프게 훅 박힌다)
해나	···티켓 값 이따 입금할게요. (간다)

해나, 가버리면. 송아, 송곳 같은 질문에··· 마음이 휘저어진다.

11 고깃집_계산대 앞 (낮)

 외식한 현호 가족. 가장 먼저 신발 신고 나온 현호, 식당 주인(여,
 50대)에게 카드 내면. 식당 주인, 카드 긁고. 현호모와 현호부, 신
 발 신고 현호에게 다가온다.

현호모, 현호부 (현호에게) 아유, 맛있게 잘 먹었다~! / 현호야, 잘 먹었다!
현호 (뿌듯한데)

 식당 주인, "아, 이게 왜 안 되지." 구시렁대며 카드 계속 긁고 기
 다리고. 또 긁고.
 기다리는 현호, 현호모, 현호부인데.

현호 (부모에게) 나가 계세요.

 현호모, 현호부 "그래. 근데 현준이는?" "화장실." 하며 나간다.
 계산대로 오는 현준(책가방 멘).

현준 형, 잘 먹었어~
현호 너 별로 많이 안 먹던데.
현준 아니야~ 많이 먹었어.

 하는 사이, 식당 주인, "잠시만요~" 하고 안쪽으로 "여보~ 카드
 이거 또 안 돼~" 하며 간다. 현호, 현준만 남고. 잠시 대화 끊기는
 데.

현호 이제 학원 가?
현준 어. 공시생이 그럼 어딜 가겠어. (웃는)

아직도 오지 않는 식당 주인.

현호, 문밖을 보면. 기다리고 있는 부모 보인다.

현호 따라 밖을 보는 현준.

현준 우리가 빨리 직장을 잡아야 엄마아빠도 좀 쉬실 텐데.

현호 …그러게. (한숨) 우리 집 돈은 내가 음악 한다고 다 썼잖아. 난 내 자식이 음악 한다고 하면 엄마아빠처럼은 못해줄 거 같은데.

현준 (웃으며) 뭐야~

현호 ? (보면)

현준 정경이 누나가 해줌 되지, 뭔 걱정?

현호 (답답하지만 애써 웃어 보이는) …….

12 **동네 골목 일각** (낮)

현호부와 현준, 앞서 걸어가고. 현호모와 현호, 몇 걸음 뒤에서 걸어가는.

저 앞에 펀치 기계 있고. 현호부와 현준, 펀치 기계로 달려가 시작한다. 팡팡!

현호모 (현호부 쪽으로 크게) 여보! 애도 아니고, 뭘 그런 걸 하구 있어! 현준이 학원 가야 돼!

현준 (즐겁다) 엄마, 잠깐만! 한 판만!

현호부와 현준, 신나서 팡팡 두드리고.

몇 걸음 떨어져 보고 있는 현호와 현호모.

현호모 (현호에게) 생각하면 맘이 좀 그래.

현호 어? (보면)

현호모	너 말이야. 악기 한다고 저런 것도 한 번도 못해보구.
현호	아, 왜애~ 또. 엄마 말대로 (손 펴 보이며) 요거, 내 재산 지키려고 그런 거지, 뭐.
현호모	그래도 짠해. 너 중학교 때 그, 우리 집 앞에 공터 하나 있었잖아. 거기서 현준이랑 애들 농구하고 있으면 너랑 준영이랑 둘이 입을 헤— 벌리고 구경만 하고 있는데… 엄만 그게 그렇게 마음이 아프더라. 그게 또 그 나이 때 재민데.
현호	…….
현호모	준영이는 바빠? 밥 먹으러 한번 오라 그래.
현호	…바빠, 준영이는. 나랑 다르지.
현호모	(현호 기색 보다가) 서령대 교수 자리, 너무 스트레스 받지 마.
현호	…….
현호모	너 당장 직장 못 잡는다고 우리 집 밥 안 굶어. 엄마아빠 그냥, 니가 좋아하는 음악 하면서 니 앞가림만 하고 살 수 있음 그걸로 충분해.
현호	…….
현호모	(현호부 쪽으로) 여보 이제 그만해~ 현준이 가야 된다니까? (하는데)
현호	엄마.
현호모	응? (보면)
현호	…아니야. (밝게, 현준 쪽 보고) 아빠! 한현준! 그만하고 가자!

13 서령대_ 자연대 앞 (낮)

송아, 초조하게 기다리고 있다. 실험실 사람들(여1, 남1/20대 후반, 30대 중반)과 들어오는 민성 본다(잡담하며 식후 아이스커피 들고 있는). 민성, 송아를 보고 멈칫. 외면하고 들어가려는데.

실험실1	(송아를 알아보고 민성에게) 어, 저기~ 언니 친구분 오셨는데요?
민성	(송아와 눈 마주친다) …….
실험실1	?
민성	(실험실2에게) 저 잠깐만요. 먼저 들어가세요.

실험실 사람들 들어가면, (들어가면서 구면인 송아에게 눈인사 정도)
송아, 민성에 조심스레 다가간다.

송아	…민성아.
민성	(차갑다) 왜 왔어.
송아	(말도 못 붙이겠다) 민성아….
민성	…송아야.
송아	…….
민성	있잖아. 나는… (감정 올라오지만 애써 누르며) 내가 윤동윤 마음까진 어쩌지 못하니까… 동윤이가 너를 좋아했다는 것까지 니 탓을 하는 건 아니야. 근데….
송아	민성아….
민성	내가 너였으면 난 윤동윤 안 좋아했을 거야. 아니 못했을 거 같아. 그게 친구 아니야?
송아	…! (울고 싶다, 참으며) 민성아… 정말 미안해. 나도 진짜… 노력했는데….
민성	(O.L. 차갑다) 됐어. 가.

민성, 들어간다. 남은 송아, 마음이 너무 무겁다.

I4 동_연구실 안 (낮)
(실험도구 있는 실험실 아니고, 노트북과 책 있는 연구실)

들어온 민성. 자기 책상에 앉는다. 책상 구석, 송아에게 만들어준 것과 같은 책상 달력 있다(10월). 사진 속 자신과 송아, 동윤을 물끄러미 바라보는 민성.

15 백화점 혹은 청담동 명품숍_ 안 (낮)

정희, 정경의 팔짱 끼고 (남자)지갑을 고르는 중. 매장 매니저(여, 30대)가 응대 중.
정경, 쇼핑에 큰 흥미 없지만 정희에 맞춰 대답해주는 중. 정희, 화려하고 화사하게 입었고, 정경, 평소보다는 차려입었지만 크게 튀지 않고 수수한 느낌의 톤다운 색상 원피스 정도.

정희 이건 어떠니?

정경 좋네요.

정희 그래? (하다가 정경에게) 얘, 넌 뭐 살 거 없니?

정경 네. 괜찮아요. (하는데)

정희 온 김에 옷 하나 사.

정경 예?

정희 내가 그렇잖아도 너한테 얘기 한번 하려고 그랬어. 넌 한창 좋은 나이에 얼굴도 이쁜 애가 왜 옷을 그렇게 아무렇게나 입어. 너 어릴 때 니네 어머니가 얼마나 신경 써서 입혀 다녔는데. (정경 뭐라 대꾸할 새도 없이 매니저에게) 얘 옷 좀 몇 벌 추천 좀 해줘보세요.

정경 …아니, 저 괜찮은데….

정희 오늘은 좀 화사하게 입자. 내 얼굴 생각해서.

정경 (당황하는)

16 동_ 피팅룸 (낮)

화려하고 부티 나는 옷으로 갈아입은 정경. 피팅룸 안 거울 본다.

싫다. 한숨 나오는.

17 동_매장 안 (낮)

새 옷 입은 정경, 나온다. 정희와 매장 매니저, 즐겁게 수다 떨다
정경 본다. (정희 앞, 찻잔과 쿠키, 정경의 차도 내온 상태)

매장 매니저 어머나~ 너무 잘 어울리세요! 이게 이렇게 잘 소화하시기가 쉽
지 않은 옷인데!

정희 그래, 잘 어울리네.

정경 ······.

정희 독주회 땐 뭐 입을지 정했니?

정경 ···아직요.

정희 새로 하든 있던 거 입든, 나 좀 먼저 보여주고. 반주는.

정경 정했어요.

정희 그래? 누구?

정경 ···박준영이요.

정희 아, 그래. 박준영. 잘했네.

정경 ······.

정희 (별 뜻 없이 묻는) 걘 반주빈 얼마쯤 하니?

정경 네? 아···. (생각해본 적 없어 살짝 당황하는)

18 서령대 음대_ 벤치 (낮)

나란히 앉아 있는 송아(심플하고 얌전한 여름 원피스나 재킷에 바지)
와 준영.
송아, 민성과의 만남 이후라 울적한.

송아 ···친구랑 싸운 건 초등학교 때 이후로 처음인 것 같아요.

준영	…….
송아	…이번에 민성이랑은 싸운 건 아니지만… 그래도…. (한숨)
준영	일단… 좀 기다렸다가 다시 연락해보면 어때요? 민성씨도 시간이 좀 필요할 것 같은데….
송아	(한숨) …네….
준영	…….
송아	…진짜 뭐가 이렇게 어려운 걸까요. (기운 없고, 한숨만 나온다)
준영	…너무 걱정 말고 기운 내요. 시간이 좀 흐르면… 민성씨도 송아씨 마음 알아줄 거예요.
송아	…그럴까요?
준영	그럼요.
송아	(여전히 울적하지만 준영의 위로가 고맙다, 그제야 살짝 웃는)

19 동_이수경 교수실 (낮)

동료 교수(여, 50대)와 커피 마시며 수다 떠는 수경.

동료 교수	이교수는 올해 뭐 해요?
수경	올해? 뭐… 체임버 만드는 거 말고는….
동료 교수	(웃음) 아아니… 최영훈 교수님 선물 말이야. 오늘 생신 아니셔? 송정희 교수는 준비 많이 하는 거 같던데. 아예 자기 별장에서 한다며.
수경	그러니까요. 올핸 팔순이라고 제자들이 십시일반 크루즈도 보내드리고 하니까 각자 선물은 패스하기로 했거든요. 근데 어떻게든지 혼자 잘 보이고 싶어서 호텔 놔두고 굳이 별장에서…. 그러니까 다들 애매해졌잖아요. 뭐라도 선물 또 들고 가야 되는 건지….
동료 교수	아유~ 크루즈 했으면 선물은 놔둬요. 선물보다도 학생들 데려가

101

시면 좋아하실걸?

수경 학생이요?

동료 교수 최영훈 교수님 이제 퇴임하신 지 오래되셔서 적적하시잖아요. 우리 교수님도 보니까, 괜히 비싼 선물보다도 학생 애들 데려가면 옛날 당신 강단에 서시던 시절 생각도 나고 하시는지 말씀도 많이 하시구 그렇게 좋아하시더라구. 사람이 고픈 나이잖아.

수경 오오… 그러네, 진짜….

동료 교수 제자 중에 싹싹하고 빠릿빠릿한 애 있으면 데려가봐요. 무조건 좋아하셔. 그런 애 있죠?

20 **전원주택_외경 (밤)**

고급 자동차들 속속 도착하고. 정희, 입구에서 사람들 맞고 있다.

21 **동_잔디밭 혹은 테라스 (밤)**

아직 영훈 도착 전. 출장뷔페 음식 차리고 있는 분주한 스태프들. 커다란 케이크도 있고, 한쪽에 낮은 단으로 작은 간이무대 셋업 (작은 피아노)되어 있다.

영훈 제자들(40~60대 중반 여성 열두 명. 한두 명 외엔 50~60대. 50~60대 남성 다섯 명. 아직은 전체 제자들 중 절반 정도만 도착한 상태)과 인사 나누는 수경.
수경의 몇 걸음 뒤에 떨어져 서 있는 송아. 좀 뻘쭘하다. 송아, 수경의 영훈 선물 쇼핑백(와인) 들고 있다.

수경 (영훈 제자들과 인사 나누는) 어머 언니~ 잘 지내셨죠~

영훈 제자1 어머, 수경아~ 오랜만이다~

영훈 제자2 수경이 왔어?

수경	언니이~ (반갑게 포옹으로 인사 나누는데)
영훈 제자1	(송아 본다, 수경에게) 누구랑 온 거야?
송아	(들었다)
수경	아~ 어, 웅, 내년에 내 조교 할 애~
송아	(들었다, 기쁜!)

다른 영훈 제자들 더 와서 수경과 인사 나누고(언니오빠 호칭, 수경에게 "너 지금 학장이라며? 대단한데?" 등등). 자연스레 밀려나는 송아. 송아, 좀 뻘쭘하고 어색해서 파티장 쪽으로 시선 돌리는데… 멈칫.
막 들어오는 사람, 화려하고 부티 나게 입은 정경이다. 정희를 따라 들어오고 있는.

정경	(송아 보고 놀라 우뚝 멈춰 서는) …!
송아	(깜짝 놀랐지만 일단 살짝 눈인사하는) …….
정경	(살짝 눈인사 정도) …….

송아, 정경을 마주치자 급 마음 불편해지는데.

| 영훈 제자1 | (수경과 수다 떨다가 정희 봤다) 정희 언니~! |

수경을 둘러싸고 하하호호하던 영훈 제자들, 정희 쪽으로 관심 주고.
정희, 수경에게 다가온다. 영훈 제자들, 자연스레 정희 쪽으로 옮겨가 정희 둘러싸는.

| 영훈 제자1 | 언니, 여기 너무 좋아요! |

정희	다행이네. 멀리까지 오게 해서 마음 쓰였는데.
영훈 제자2	아유, 아니에요. 간만에 바람도 쐬고, 너무 좋은데요?
정희	(만족스러운, 정경 소개하려는) 아, 여기는 이정경이라구, 내 학생.
정경	(꾸벅) 안녕하세요.
영훈 제자1	어머, 너무 예쁘게 생겼다~
정희	우리 정경이, 이번에 줄리어드에서 박사 하고 들어왔는데 나 퇴임하면 내 서령대 자리 들어올 거야.
수경	(심기 불편)
송아	…….
영훈 제자1	어머! 언니 넘 좋겠어요~ 후임도 딱딱 벌써 정해져 있고.
영훈 제자2	언닌 참 제자들 잘 키워요! 진짜 능력자야!

영훈 제자들, 정희를 둘러싸고 하하호호 정희 치켜세운다.
정경, 이런 말들 듣기 불편하지만 공손히 있고. 정희, 기분 좋다.
수경, 심기 불편하고. 영훈 제자들 곁에 서 있는 정경을 보고 팽!
고개 돌리다가 송아를 보는데. 어울리지도 못하고 어색하게 서
있는 송아를 보니 괜히 짜증이 난다.

송아. 지금 이 상황이 불편하고 괜히 따라왔다 싶은데,
수경과 눈 마주치자 수경, 새침한 얼굴로 시선 돌린다. 송아, 눈
치 보인다.
송아, 무거운 마음으로 영훈 제자들에 둘러싸여 있는 정경을 본
다. 화려한 옷차림.
자신의 평범한 옷으로 시선 떨어뜨린다. 괜히 옷매무새 다듬어
본다. 마음 복잡하다.

22 동_ 연회장 혹은 룸 안 (밤)

간이무대에서 지원(밝은 색상 미니드레스), 바이올린 연주 중.
영훈(남, 80)과 영훈 제자들(학생 데려온 이는 수경과 정희뿐) 모두
재롱잔치 보듯 지원의 연주를 감상하고 있다. 지원모도 제일 구
석에 있고.
지원의 연주 끝나고 박수 터진다.
영훈, 대만족한 얼굴로 일어나서 "브라바! 브라바!" 외치고.
그 모습 본 정희, 크게 만족한 얼굴로 박수 치고.
수경, 웃으며 박수는 치지만 입 삐죽. 샘나는.
송아, 순수하게 경탄한 얼굴로 박수 치다가 문득 그런 수경 보고,
약간 수그리는.

[짧은 jump]

다들 샴페인잔 정도 들고 삼삼오오 서서 대화 중. 핑거푸드 서
빙 중.
정희, 지원과 정경을 옆에 두고 영훈과 대화 중. 주위에 영훈 제
자 1, 2, 3, 4, 5 둘러싸고 하하호호. 수경도 있고.
의기양양 어깨에 힘 들어간 정희, 마치 여왕벌 같다.
송아, 한 걸음 뒤에서 뻘쭘하게 서 있는. (정희 일행의 목소리 들린다)

영훈	(모두의 앞에서, 지원에게) 아~주 잘했어요, 아주 잘했어!
지원	(쑥스럽다, 작게) 감사합니다.
영훈	지금 정희랑 공부한다고?
지원	네.
정희	(뿌듯) 아주 재주 있는 아이예요.
수경	(삐죽)
송아	…….
정경	…….

영훈	근데 악기는 좀 바꿔줘야겠다. 재주에 걸맞지가 않아.
정희	네에, 맞아요. 역시 바로 아시네요….
영훈	그럼~! (농담조) 이 귀는 왜 늙지도 않아, 사람 피곤하게.

다들 웃고.

| 영훈 | (정희에게) 오늘 보니 정희 니가 좋은 제자를 많이 길렀다. 이 아이가 어디까지 커나가든, 송정희 선생에게 사사받았다… 이건 평생 따라다녀. 선생 이름은 제자 이름과 같이 높아진다는 거 명심하고, 잘 키워. |
| 정희 | (너스레) 예— 너무 명심해서 탈입니다. 애들이 잘하니까 저도 모르게 어깨에 힘이 많이 들어가서…. (웃음) |

영훈, 껄껄 웃고. 모두 웃는 화기애애한 분위긴데.
수경, 표정 안 좋고. 그런 수경을 보는 송아. 이 자리가 불편하다.

23 **경후빌딩_뒷문 밖 (밤)**
연습하러 오는 준영. 들어가려는데, 출입문 근처 야외 흡연구역에서 담배 피우는 영인을 본다. 준영, 영인을 부르려는데 영인, 준영을 본다. (영인, 퇴근하던 복장)

[짧은 jump]
이야기 나누는 영인과 준영. 영인, 담배 다 피웠고. 편안한 분위기로 대화 나누는.

| 영인 | (손 저으며) 미안, 담배 냄새 나지. |
| 준영 | 괜찮아요. 근데 끊는다고 하지 않으셨어요? (웃으며) 실패? |

영인	어. 완전히 실패. (웃고) 습관이라는 게 무섭더라. 항상 하던 걸 안 해버리니까, 다른 일까지 다 안 돼.
준영	…알죠.
영인	어떻게 알아? 무슨 습관을 끊으셨길래?
준영	…….

[인서트] 1회 신48. 경후문화재단_ 리허설룸 (낮. 해당 신 보충)

피아노 앞에 앉고. 심호흡하고, 손목 맥박 만져보고, 잠시 정신 집중하고, (정경이 줬던) 손수건으로 건반 닦고 피아노 위에 가볍게 올려두고.

준영, 건반에 두 손 올리는 데서, (트로이메라이 치려는)

[현재]

준영	(말할까 말까 하다가) 피아노 앞에 앉으면, 다른 곡 연습하기 전에 항상 먼저 치는 곡이 있었어요. 거의 15년 동안… 그랬죠.
영인	아아… 연주자들 연습 루틴 있다더니. 너도 있었구나. 몰랐네.
준영	(쓴웃음) …네. 근데… 이제 안 쳐요.
영인	? 왜?
준영	…고치려구요. 그 곡 안 친 지 꽤 됐어요.
영인	무슨 곡이었는데.
준영	(대답 대신 싱긋 웃고 마는)
영인	뭐야~ 궁금하게.
준영	…….

잠시 말 끊기고.

영인	근데 나는, 오래된 습관을 꼭 억지로 고쳐야 하나 싶어.

준영	(영인 보면)
영인	습관이 왜 습관이겠어. 그게 몸에 익은 거고, 자연스러워진 거고, 어떻게 보면 내 일부가 된 거잖아. 오래된 습관을 억지로 고치려다가 다른 것까지 다 틀어져버리면… 그냥 두는 게 낫지 않아?
준영	…….
영인	뭐 나는, 내 금연 실패를 그렇게 합리화하기로 했어. 아니 일이 안 되는데 어떡해. 일은 해야지. (웃는다)
준영	(생각이 많다) …….

24 전원주택_ 주차장 (밤)

식당 출입문 바로 앞에 대놓은 수경의 차.

수경, 운전석 시동 걸고 있고. 영훈 제자들, 잠시 집 안 화장실에 간 영훈을 기다리고 있다. (영훈 제자2, "수경아 교수님 댁 주소 톡으로 보냈어~" 정도)

송아, 차에서 조금 떨어진 곳에 뻘쭘하게 서 있는데.

집에서 나오는 정경, 정희, 지원모, 지원.

지원모	(송아 알아본다. 약간 어색하지만…) 안녕하세요오~
정희	(지원모 시선 따라가서 송아 보고)
송아	(지원모 봤다. 싹싹하게 웃으며) 아, 안녕하세요. 아까 자리에서 봤는데 인사 못 드렸네요.
정희	(지원모에게) 어떻게 아는 사이세요?
지원모	아, 경후재단에서 인턴 하실 때 만났어요.
정희	아… 경후 인턴.

그때 수경, 차에서 내려 영훈 제자들 쪽으로 가다가 정희의 말을 듣는다.

정희	(송아에게) 학생은 악기를 많이 열심히 해야겠던데.
수경	(걸음 멈추고, 정희 처다본다)
정희	(수경을 봤다, 웃으며) 수경이 니가 신경 좀 써. 너 편견 없는 건 나도 존경하는데, 그래도 애매한 애들 받았으면 선생 할 일은 해야지. 악기 연습 열 배 스무 배 해도 모자란 애를 인턴 같은 거 하면서 여유 부리게 그냥 놔두니?
송아	(얼굴 굳는다)
수경	(짜증나서 한마디 하려는) 언니//
정경	(정희에게, 무례하지 않게) 여름에 송아씨 덕분에 저희 재단이 많이 도움 받았어요.
송아	(예상치 못한 정경의 도움! 고마운데)
정희	(순간 얼굴 굳는)
수경	(활짝 미소) 어머, 정경이가 알아주네. 니네 회사에 우리 송아, 똑 부러졌다고 소문났나보구나?
정경	(수경에게 공손한 미소) …….

정희, 수경과 마주 미소 짓는 정경을 순간 싸늘하게 본다. (정경은 모르고, 아무도 못 본) 그때 집안에서 나오는 영훈. 모두 그쪽으로 시선 쏠린다.

영훈	(정희에게) 정희야, 오늘 고맙다!
정희	별말씀을요. 교수님, 조심히 들어가세요!

영훈, 제자들에게 손 흔들고. 수경, 조수석 뒷자리 문 열면 영훈 탄다.
제자들, "조심히 들어가세요~" "생신 축하드려요~" 배웅한다.
수경, 운전석에 타고.

송아 (정희 등등에게 꾸벅) 그럼⋯ 가보겠습니다. 안녕히 계세요⋯.

송아, 조수석 쪽으로 가서 문 열려는데. 순간 멈칫.
조수석 창문으로, 조수석에 가득 쌓여 있는 선물 쇼핑백과 꽃다
발이 보인다.
탈 자리가 없다. 그때 내려가는 조수석 차창.

수경 (조수석 차창 내리고) 송아야~ 넌 누구 차 좀 얻어 타구 가~
송아 (난감)!

수경의 차 바로 떠난다.
송아, 너무 난감하게 서 있다. 그런 송아를 보는 정경.
남은 제자들, 각자 "언니/오빠 담에 또 봐요~" 등등 인사하고 각
자의 차로 흩어지고. 지원모와 지원도 인사하고 가고.

정희 (정경에게) 그럼 잘 가라.
정경 네. 안녕히 계세요.
정희 (송아 힐끔 보고) 너도.
송아 (꾸벅) 네. ⋯안녕히 계세요.

정희, 집 안으로 들어간다. 어색하게 서 있는 송아와 정경. 두 사
람만 남아 있다.

25 **달리는 정경의 차 안 (밤)**
운전하는 정경. 조수석 송아. 너무 어색한 송아.

송아 (용기 내어 말 거는) 저번 마스터클래스 때⋯ 감사했어요.

정경 (운전하며) 다행이네요.

다시 말 끊긴다. 둘 다 말 없는데.
송아 핸드폰 카톡 온다. (진동 드르륵 한 번)
송아, 조심스레 핸드폰 꺼내 보면 준영의 카톡이다. 끝났어요?

송아 …….

송아, 답장 쓰지 않고 핸드폰 다시 넣는데.
정경, 그런 송아를 곁눈으로 본다. 준영의 연락임을 알아채는.

조용해진 차 안. 신호등 빨간불 되고. 차 멈춘다.
어색함 감돈다. 송아, 너무 어색한데….

정경 …불편하시죠, 지금.
송아 아, 아니에요.
정경 불편하실 거예요. 앞으로도 계속.
송아 ……. (표정 굳으며 정경 본다)
정경 뭘 어떻게 해보겠다는 건 아니에요. …전 그냥 제자리에서 제 일을 할 거고, 준영이도 그럴 거예요.
송아 …….
정경 다만… 저는 기다릴 거예요. 지난 시간 동안 준영이가 저를… 기다렸듯이요.
송아 !

파란불 되고. 정경, 차 출발한다.
송아, 마음이 복잡하다.

지하철 서초역 출구 앞 (밤)

정경, 갓길에 차 세우고, 내리는 송아.

송아 ⋯조심히 들어가세요.
정경 ⋯네.

송아, 문 닫으면 정경의 차 떠난다.
송아, 멀어지는 정경의 차를 가만히 보고 있는.

27 달리는 정경의 차 안 (밤)

다시 빨간불. 차 멈추는 정경. 그때까지 무표정하던 얼굴이 복잡
해진다.
정경, 핸들에 고개 묻는다.

28 경후문화재단_ 리허설룸 (밤)

준영, 피아노 앞에 앉아 있다. (신23의 1회 신48 인서트처럼) 심호
흡하고, 맥박 만져보고, 건반 쭉 닦다가 멈춘다. 생각이 많아지는.

영인(E) (신23에서) 오래된 습관을 억지로 고치려다가 다른 것까지 다 틀
 어져버리면⋯ 그냥 두는 게 낫지 않아?
준영 ⋯⋯.

그때, 옆에 둔 핸드폰 드르륵 울린다. (송아 문자메시지 온)

29 경후빌딩_ 1층 방문자 데스크 앞 (밤)

준영, 출입증 반납하고 회전문 쪽으로 돌아서는데. 유리 회전문
밖에 서 있는 송아 보인다. (송아는 준영 쪽 보고 있지 않은)

준영, 생각이 많은 얼굴로 가만히 송아 바라보고 있는.

30	동_ 정문 앞 (밤)

송아, 마음 복잡한 얼굴로 준영 기다리고 있는데.

준영(E) 송아씨—

보면, 준영 나온다. 송아에게 다가오는 준영. (앞 신과는 다르게) 살짝 미소 띤 준영의 얼굴. 송아, 준영을 보자 (겨우) 미소.

31	광화문 골목 일각 (밤)

나란히 걷는 두 사람. 송아, 별말 없다. 기분 가라앉아 있는. 느끼는 준영.

준영 송아씨.
송아 네? (준영 보면)
준영 (멈춰 선다) 오늘⋯ 거기서 무슨 일 있었어요?
송아 ⋯⋯. (따라 멈춘다)

잠시 서로를 바라보고 있는 송아와 준영인데.

송아 (앞쪽 보며) 저기.
준영 (보면, 준영의 오피스텔 건물이다)
송아 준영씨 사는 데죠.
준영 네. 어떻게 알았어요?
송아 ⋯⋯.

[플래시백] 6회 신54. 동 장소 (밤)

송아, 정경이 준영의 오피스텔에서 나오는 모습을 보던.

[현재]

송아 …나… 가봐도 돼요? 준영씨 집에요.

준영 ! (살짝 당황한 얼굴에서)

32 준영 오피스텔_안 (밤→비)

준영, 얼른 집 치우고 (많이 어지러운 상태 아니고, 이불 판판하게 펼쳐놓고 책상 위 물컵을 치우는 정도) 커튼 걷고 한 바퀴 둘러본다. 이 정도면 됐다, 싶다.
문 열려다가 아 맞다 싶어 신발장 열면, 비닐도 안 뜯은 새 슬리퍼 한 켤레 있다.
준영, 얼른 뜯어 현관 쪽으로 가지런히 놓는다.

준영 (문 열며) 어서 오세요.

송아 (웃으며 들어온다) 안녕하세요.

준영과 송아, 웃고. 들어오는 송아.

송아 와~ 집 깨끗하다. 원래 이렇게 깨끗이 해놓고 살아요?

준영 (웃으며) 그렇다고 생각해줘요. 차 마실래요? 커피가 없어서….

송아 네. 차 좋아요.

준영 (조금 민망) 근데… 얼음도 없어요. 뜨겁게도 괜찮아요?

송아 (웃으며) 네. 좋아요.

준영, 전기포트에 물 받아 스위치 누르는데.

송아	(창가에서 밖을 보며) 와, 전망 좋다—
준영	(송아 쪽 보는)
송아	(창밖에 경후 CI 보인다) 회사도 보이네요.
준영	…너무 잘 보이죠.
송아	(준영의 뜻 모른다) 그러네요. 밤에 눈부시겠어요.
준영	……. (웃으며) 집에 너무 아무것도 없죠. 실망한 거 아니에요?
송아	아니에요. 한번 와보고 싶었어요. …준영씨에 대해서 더 알고 싶어서.
준영	하하하. 그럼 이제 뭘 더 알겠는데요?
송아	음… 짐이 별로 없는 사람이구나, 청소를 잘 해놓고 사는 사람이구나, 이런 거?
준영	(웃고)

준영, 찬장에서 티백 상자와 컵 두 개를 꺼내는데, 컵 하나를 떨어뜨린다.
쨍그랑! 바닥에 떨어져 깨지는 컵.
준영의 발치에서 산산조각난다. (준영과 송아의 사이에서 조각난…)
준영과 송아, 동시에 놀라고.

송아	앗.
준영	(동시에) 앗. 미안해요.

준영, 얼른 몸을 숙이며 조각들 쪽으로 팔을 뻗으려는데,

송아	준영씨!
준영	(멈칫)
송아	만지지 마요! 손 다쳐요!

준영	…….
송아	물티슈 같은 거 있어요?
준영	아… (송아 옆 책상 쪽 본다) 네. (하고 조각들 위로 건너오려는데)
송아	오지 마요! 밟으면 다쳐요. 물티슈 어디 있어요?
준영	아… 책상 서랍에요.
송아	(책상 쪽으로 가며) 서랍이요?
준영	네.

송아, 서랍 하나씩 열어보는데… 물티슈팩 보인다.
송아, 꺼내려는데… 멈칫. 서랍 안쪽에… 잘 접어놓은 (정경이 췄
던) 손수건 있다.

| 송아 | …! |

송아, 물티슈팩 꺼내고 서랍 닫고, 조각들 쪽으로 다가간다.

송아	(조각들 앞에 쪼그려 앉으며) 준영씨 뒤로 가 있어요. 다쳐요.
준영	그래도//
송아	(준영과 눈 못 마주치는…) 그냥 있어요. 내가 할게요. (물티슈 뽑는 데)
준영	…….

준영, 같이 쪼그려 앉아 송아가 쥐고 있는 물티슈팩을 뺏듯이 가
져간다.
물티슈 뽑아서 송아보다 먼저 조각들 쓸어 모으기 시작하는 준영.

| 송아 | …하지 마요. 손 다쳐요. 피아노 치는 사람이. |

준영	(무심하게 툭) …송아씬 바이올린 하는 사람 아닌가.
송아	…….
준영	둬요. 내가 치울게요.

준영, 금세 다 쓸어 모았다. 조심히 모아서 쓰레기통에 버리고,
물티슈 한 장 더 뽑아 바닥 훔친다.
가만히 보고 있는 송아.
창밖, 비가 내리기 시작한다. 서서히 강하게 창을 때려대는 빗
줄기.

33 송아 집_송아 방 (밤. 비)
자려고 누운 송아. 그러나 잠이 오지 않고.
깜깜한 어둠 속, 송아 뒤척이는 소리만.

34 준영 오피스텔_안 (밤. 비)
화장실에서 씻고 나오는 준영. 무심코 창밖으로 시선 가는데, 빗
줄기에 부옇게 번져 보이는 경후 CI.
준영, 창가로 가서 커튼 쳐버린다.

| 준영 | ……. |

준영, 책상 위에 있는 물티슈팩을 본다.
서랍 열고 다시 넣으려는데… 멈칫.
손수건 본다.

| 준영 | …! |

(정경이 준) 손수건을 서랍에 넣던 준영.

[인서트] 신32. 동 장소 (밤. 조금 전. 준영 시점)

책상 서랍을 열던 송아. 물티슈팩 꺼내던.

[현재]

준영 (아…)

35 정경의 집_ 연습실 (밤. 비)

(거실이 보인다면 깜깜하고, 악기 케이스는 닫혀 있다)

서랍 쭉 당겨져 있고. 안이 보이면, 준영이 보냈던 트로이메라이
CD들(과 밑에 깔린 우편 봉투들)이다.

오디오 앞의 정경, 손에는 빈 CD 케이스 하나. (이미 CD 알판을
오디오에 넣은)

정경, 오디오 재생 버튼을 누르려는데… 누르지 못한다. 괴롭다.

그러나 결심한 얼굴로 재생 버튼 누르고…

흘러나오는 트로이메라이.

울지 않으려 입술을 꼭 깨무는 정경.

가만가만 흐르는 트로이메라이, 정물처럼 서 있는 정경의 뒷모습.

36 준영 오피스텔_ 안 (밤. 비)

벽장 여는 준영. 캐리어 꺼내고, 열면. (5회 신16에서) 집어넣었던
트로이메라이 악보와 구형 핸드폰, 충전기 있다.

준영, (정경의) 손수건을 캐리어 안에 넣는다.

그리고 캐리어 닫으려는데… 캐리어 안의 구형 핸드폰에 시선
머문다.

[짧은 jump]

준영. 구형 핸드폰의 사진첩 열어보고 있다. (핸드폰은 충전기에 연결되어 있는)

준영, 정경, 현호 셋이 찍은 사진들 넘겨본다. 사진 속, 밝게 웃고 있는 세 사람.

준영 ……

준영, 핸드폰 닫고 전원 끈다.
캐리어에 핸드폰 넣고, 캐리어를 벽장에 넣는 준영.
벽장 문 닫는다.

37 **서령대 음대_콘서트홀 외경 (낮)**

38 **동_콘서트홀 안 (낮)**

객석. 수경과 정희 포함한 교수들(8회 신3과 동일하거나 1~2명은 바뀌어도 좋습니다) 한 명씩 있고. 청강생 12명(여 9명, 남 3명/20대 초반) 혼자 혹은 둘씩 앉아 있다.

무대 위. 피아노와 학생 의자, 보면대, T자. 현호 의자와 보면대, 테이블(생수와 학생 명단 종이, 연필), T자. 현호 의자 옆엔 바닥에 모로 눕혀놓은 현호 첼로와 활. 악기 케이스는 뒤쪽에.
자기 자리 앞에 서 있는 현호, 시작을 기다리는. 생수 마시면서 객석 한번 훑어본다. 살짝 긴장되는. 그때 교직원 다가온다.

교직원 시작하실까요?
현호 넵. (물 내려놓으면)

교직원 (객석 향해) 지금부터 서령대학교 음악대학 기악과, 현악전공 교
수임용 후보자 한현호씨 마스터클래스를 시작하겠습니다. 1번
순서는 3학년 전수영입니다. (퇴장하면)

1번 학생(20대 초반), 첼로와 악보(원본 악보와 복사 악보) 들고 입
장한다.
피아니스트 뒤따라 입장해 피아노 앞에 앉고.

1번 학생 (현호에 꾸벅) 안녕하세요. (복사 악보 내민다)

현호 (쾌활하게) 안녕하세요! (악보 받는) 아, 네. 감사합니다.

1번 학생, 자리에 앉아 활털 등 악기 체크하고. 피아니스트, A음
치는 등 시작하는 분위기. 현호, 긴장 털려는 듯 작게 심호흡하
고. 웃는 얼굴로 1번 학생 본다.

현호 그럼, 시작해볼까요?

39 동_콘서트홀 문 앞 (낮)
문에 종이 붙어 있다.

<div align="center">

기악과 현악전공 교수임용 후보자

마스터클래스

한현호 (첼로)

</div>

다가오는 준영. 잠시 망설이다 문 연다.

40 동_콘서트홀 안 (낮)

들어오는 준영. 객석 뒷줄 구석에 조용히 앉는다. 아무도 준영을
보지 못한.

무대 보면, 열정적으로 가르치고 있는 현호 보인다.

41 **동_송아 연습실 (낮)**
송아, 프랑크 소나타 연습하다가 멈추고. 활털을 손으로 만져본다.
송진 꺼내 서너 번 바르고. 다시 연습하는데, 바로 멈춘다.
활털을 손으로 슥슥 가볍게 만져보는데. 노크 소리.
송아 문 쪽 보면, 수정 고개 들이민다.

수정 언니, 수업 안 가요?

송아 어, 어어. (악기 챙기려다가 수정 돌아보고) 수정아, 너 활털 갈러 악
기점 어디 다녀?

42 **동_콘서트홀 로비 (저녁)**
마스터클래스 끝났다. (6시에 끝난)
나오는 교수들과 청강생들, 만족한 얼굴들.
교수1, 교수2에게 "의외로 쟤가 괜찮은데?", 청강생1과 2, "이해
잘 되게 설명 잘하지." "어, 잘 가르치네." 하며 로비를 빠져나가고.
(신38의) 교직원, 문에 붙였던 안내 종이를 떼는.

43 **동_콘서트홀 안 (저녁)**
무대 위. 현호, 만족한 얼굴. 사람들 빠져나가는 객석 한번 쭉 보
고, 후련한 얼굴로 심호흡. 돌아서서 악기 챙기기 시작한다.
악기 다 넣고, 첼로 메고 돌아서는데.
무대 나가는 쪽에 서 있는 준영을 본다.

동_콘서트홀 로비 (저녁)

객석에서 나오는 수경. 옆 출입문에서 나오는 정희. 서로를 본다.
수경, 정희에게 의례적으로 눈인사만 하고 가려는데.

정희 (하나도 안 놀란) 어머. 너 있었구나?

수경 아까 안에서 언니한테 인사했는데요.

정희 아, 그랬니? 미안.

수경 (기분 상하고, 가려는데)

정희 한현호 어떤 것 같니?

수경 (정희 본다) 잘하네요. (자랑) 쟤, 내 체임버 단원이잖아요.

정희 (표정 묘하다) 어머, 그래애? (웃음)

수경 ?? 왜 웃어요?

정희 나 가끔 너 존경스럽더라. 은근히 편견이 없어. 한현호 쟤, 정경
 이 오래된 애인이라 좀 그래할 줄 알았는데 딱 실력만 보는구나?
 멋있다, 이수경! (가버리는)

수경, 얼굴색 변한다. 정경의 남자친구였어?

45 동_콘서트홀 안 (저녁)

무대 위. 준영과 현호. (객석은 텅 비었다)

준영 (머뭇) …수고했어.

현호 대꾸 없고. 어색한 침묵.

현호 뭐하러 왔어?

준영 …….

122

현호	(차갑다) 이럴 시간에 가서 정경이 반주 연습이나 하지?
준영	(마음이 무너질 것 같다. 그러나 다잡고) 현호야.
현호	…….
준영	(진심으로) 나… 정경이… 좋아했어.
현호	(차갑다) 알았으니까 그만 말해. (가려는데)
준영	들어. 그게 뭐였던 이젠 아니라는 이야길 하고 있으니까!
현호	(준영 본다) …….
준영	이젠 아니야. 그래서 반주도 할 수 있는 거고.
현호	이젠 아니라고?
준영	어. 아니야.
현호	처음부터 아니었어야 되는 거 아닌가? 마음이 생겼더라도 접었어야지. 접지 못하겠으면 들키지 말았어야지. 다 못하겠으면 적어도 나한테는 말했어야지! 그럼 내가 정경이 흔들리게 놔두지 않았어. 뭐라도 했을 거야. 적어도 멍청하게 너랑 친구나 하고 있지 않았을 거라고!
준영	…미안해.
현호	…….
준영	이유가 어쨌든… 너한테 미안해. 그래도… 난 너를 잃고 싶지 않았어.
현호	(준영 보다가 헛웃음) 야… 나를 그렇게 생각해준 거야?
준영	(답답해서 미치겠다) 현호야….
현호	너 나 이미 잃었고… 다신 못 찾아. 애쓰지 마.

46 **동_콘서트홀 로비** (저녁)

나오는 현호. 멈춰 선다.

준영을 냉대한 것이 괴롭다. 닫힌 문 쪽을 돌아본다.

현호 (괴롭다, 혼잣말) …왜 와서는. 안 들어도 됐을 말을 듣냐.

애써 마음 걷고 나가는 현호.

47 동_콘서트홀 안 (저녁)
괴로운 준영, 현호가 나간, 꽉 닫힌 문만 바라보고 있는.

48 서초동 다른 악기점_문 앞 (저녁)
악기 멘 송아, 망설이고 있다. 윤 스트링스 아닌 다른 곳에 가려
니 마음 무겁지만…
어쩔 수 없다. 들어가는 송아.

49 동_안 (저녁)
송아 (들어가며) 안녕하세요….
주인(남,50대) 어서 오세요. (친절) 어떤 일로 오셨어요.
송아 저… 활털 좀… 갈고 싶은데요.
(E) (출입문 열리는 소리)
동윤(E) (명랑) 싸장님! 저 저번에 빌려간 //

우뚝 멈춰 서는 동윤. 송아, 깜짝 놀라는데.

주인 (동윤에게) 동윤씨 잠깐만~ (송아에게) 활털 교체하신다고요?

송아, 난감하다.

50 서령대 음대_연습실 (저녁)
피아노 앞에 멍하니 앉아 있는 준영. 악보는 쌓아놨는데, 연습 못

하고 있다.

겨우 정신 차린다. 벽시계 보면 6시. 레슨 가야 하는.

준영, 한숨 쉬고 악보들 다시 다 집어넣는데, 핸드폰 액정 화면
보인다.

정경의 카톡 1건 와 있다.

준영 …….

핸드폰 열어보면,

정경(E) (메시지 v.o.) 내일 우리 연습 맞지?
준영 ……. (답장 쓰는) 맞아. 내일 봐.

메시지 전송한 준영. 마음이 답답하다.

51 서초동_ 거리 일각 (저녁)
 악기점에서 나와 나란히, 그러나 어색하게 앞만 보며 걷는 송아
 와 동윤.

동윤 (일부러 밝게) 아, 어색해….
송아 …….
동윤 너 나 보기 어색해서 저기로 간 거야?

송아, 걸음 멈춘다.

송아 …어.
동윤 …….

송아 …그럼 안 어색하겠어?

동윤 …….

송아 나 민성이랑 10년 친구야. 근데 지금 이렇게 되었잖아. 그런데 내가 어떻게 너랑 웃고 그렇게 똑같이 지낼 수가 있겠어?

동윤 나랑은 10년 친구 아니야?

송아 그러니까 친구만 했어야 된다고, 너랑 나. 지금 그게 안 된 거고….

동윤 …….

송아 니 탓 하는 게 아니라…(말을 삼킨다)

동윤 …….

송아 미안해, 동윤아. 우리… 당분간 연락하지 말자.

송아, 가버린다.
동윤, 송아를 부르려다 못 부르고. 잡지도 못하고 그대로 서 있는.

52 **송아 집_ 송아 방** (저녁)

연습 시작하려는 송아. 악기 케이스 여는데, (원래 쓰던 활 자리는 비어 있고 세컨 활만 있다) 악기 케이스 속 스루포 사진에 시선 머문다.
사진 속 밝은 민성과 동윤, 송아.

송아 (마음 무겁다) …….

53 **서령대 음대_ 태진 교수실** (저녁)

준영이 오길 기다리는 태진. 핸드폰으로 포털사이트에 자기 이름 쳐보는 중.
'서령대 유태진' 치면 최근 신문기사들 쭉 나오는데, '한국 최고

의 피아노 교수/명조련사' 운운하는 인터뷰들이다.

태진, 만족한 얼굴로 제목 훑어보고.

구글 열어 Tae Jin Yoo 친다. (자막 : 유태진)

검색 결과 나오면, 제일 위에 나오는 웹문서의 제목.

Album Review : Tae Jin Yoo plays Beethoven

(자막 : 음반 리뷰 : 유태진이 연주하는 베토벤)

태진, 링크를 누르는데… 태진의 앨범 커버와 함께 짧은 평 보인다. (20자 평 같은)

★★ "Not every good teacher is a good performer."

(자막 : 좋은 선생이라고 해서 반드시 좋은 연주자는 아닌 법)

태진 (표정 굳는다) …!

태진의 앨범 평 밑으로 다른 연주자들의 앨범 커버와 한 줄 평 두 세 장 더 보이는데,

태진의 별 2개와 대비되는 별 4~5개.

태진, 짜증난다. 그때 노크 소리. 얼른 표정 관리하며 문 쪽 보면.

준영 들어온다.

준영 (꾸벅) ……. (들어와 피아노 쪽으로)

태진 (아무 일 없다는 듯) 왔냐? (일어나는데 핸드폰 떨어뜨린다)

준영의 발치에 굴러오는 태진의 핸드폰. 준영, 핸드폰 집어 건네 는데, 앨범 리뷰 화면 언뜻 보인다. (준영, 화면을 얼핏 보지만 관심

두지 않는)

태진 땡큐. (아무렇지 않은 듯 핸드폰 받아 화면 끈다)

54 **정경의 집_다이닝 룸** (저녁)
문숙, 샐러드로 저녁 식사 중.
물 마시러 내려온 정경, 문숙을 지나쳐 부엌 쪽으로 간다.

문숙 저녁은.
정경 생각 없어요. (물 따르다가 문득, 문숙 본다) 저 서령대 임용 독주회
반주요, 준영이가 하기로 했어요.
문숙 (전혀 놀라지 않은 듯한) …그러니.
정경 저번 하우스콘서트 때 준영이 반주비, 얼마 주셨어요?
문숙 …2천 줬다.
정경 (깜짝 놀라는) 2천이요?
문숙 준영이. 평생을 피아노 쳐서 돈 벌어 집에 보내고 자기 생활하는
애야. 그런 애가 큰맘 먹고 1년 연주 쉬겠다 했는데, 그런 앨 불러
냈으니 그 정돈 줘야지.
정경 (문숙을 가만히 본다)
문숙 왜. 그런 것도 생각 안 해보고 반줄 맡겼어?
정경 …….

55 **동_연습실** (저녁)
들어오는 정경. 문 닫고. 생각에 잠기는….

56 **동_다이닝 룸** (저녁)
생각에 잠긴 문숙.

57 서령대 음대_ 태진 교수실 (저녁)

준영, 연주 중.

태진, 소파에서 악보 들고 연주 듣고 있는데. 집중 못하는.

준영, 다 치고 건반에서 손 떼고 태진 본다. 태진의 코멘트 기다리는데.

태진, 연주가 끝난 줄도 모르고 생각에 잠겨 있다.

준영, 좀 이상하다 싶지만 잠자코 기다리는데.

태진, 그제야 연주 끝난 것을 알아챈다.

태진 어, 다 쳤냐.

준영 …네.

태진 (악보로 급히 시선 옮기며) 음, 이게…(하다가, 속으로 한숨, 그만해야겠다 오늘은. 악보 탁 닫는다)

준영 ?

태진 오늘은 그만하고… 시간 다시 잡자.

58 동_ 연습실 (밤)

연습하는 준영. 그런데 자꾸 틀리고. 그 마디를 반복해서 몇 번 쳐보다가 멈춘다.

연습 진짜 안 되는 날이다. 한숨. 그만해야겠다.

준영, 악보를 다 가방에 넣는다.

59 서령대 근처 거리 (밤)

준영, 걸어가는데 포장마차 보인다. 지나치는데, 멈추는.

안에, 태진이 혼자 소주 마시고 있다. 외로워 보이는.

물끄러미 바라보는 준영.

[인서트] **준영 회상. 서령대 음대_ 기악과 과사 앞** (저녁. 조금 전)

(신57의) 레슨 끝나고 지나가는 준영. 과사 문 앞에서 태진 조교 (여, 30), 학생1과 대화하고 있다. 준영, 목례하고 지나가려는데.

학생1 (페이퍼 제출하며) 조교님, 여기 리포트요. 늦어서 죄송해요~
태진 조교 고생했어요.
학생1 (간다)
태진 조교 (들어가려다가 준영 보고 작게 부르는) 저기, 준영씨.
준영 네? (보면)
태진 조교 (목소리 낮춰서) 유태진 교수님… 기분 좀 괜찮으세요?
준영 ? 네?

[인서트] **준영 회상. 동_ 연습실** (저녁. 조금 전)
태진 조교(E) 여름에 음반 내셨잖아요. 요새 그것 땜에 좀 예민하신 것 같아서 요….

피아노 앞에 앉아 있는 준영. 핸드폰 보고 있다. 태진의 음반 리 뷰다.

준영 …….

[현재] **서령대 근처 거리** (밤)
포장마차 안으로 태진 보이는.

포장마차_ 안 (밤)
태진, 기분 굉장히 저조하다. 간단한 안주 한 접시로 소주 마시는 중. (폭음 아니고, 빈 병 하나 있는)

다시 한 잔 따르는데, 맞은편에 누가 와 앉는다. 보면, 준영이다.

준영 (주인에게) 여기 잔 하나만 더 주세요.

태진 (지금 뭐 하냐는 듯 쳐다보는)

준영 …….

주인(여, 60대), 소주잔과 젓가락 놓고 가고.

준영, 말없이 자기 잔 채우려고 소주병 집으려는데.

태진, 먼저 소주병 들어서 준영 잔에 따른다. 그리고 자기 잔 채
우려고 하는데,

준영 (손 내민다) 주세요.

태진 (준영 본다) …….

태진, 준영에 소주병 건네고. 준영, 태진의 잔 채운다.

태진, 준영을 기다리지 않고 먼저 잔 비우고 내려놓으면 준영, 다
시 태진의 잔을 채우는데.

태진 (가만히 보고 있다가) 승지민 같은 애들 보면, 넌 무슨 생각 드냐.

준영 …좋은 후배구나. 그 정도요.

태진 …그게 다야?

준영 …네.

태진 (피식) 위선은… 내가 지금 승지민 인성을 묻고 있는 거 같아?

준영 (화난 톤 아닌) …그럼 어떤 생각을 해야 될까요. 니가 미끄러져야
 내가 사는데… 하고 걔가 잘 안되길 바래야 하나요? 연주 망치라
 고, 재능이 없어지라고 기도라도 해야 해요?

태진 그게 인간적인 거지.

준영	(보다가, 피식 웃음이 난다)
태진	왜 웃어.
준영	교수님하고 제가 새삼 다르단 생각이 들어서요.
태진	…그래서 니가 안 된다는 거야.
준영	…….
태진	밟혔으면, 미끄러졌으면, 발끈하고 독기 있게 더 욕심을 내야지.
준영	…욕심 내면… 다 돼요?
태진	욕심도 안 내면 아무것도 안 되지 않겠어?

태진, 술잔 비우는데.

준영	…그래서 다시 교수님 찾아왔잖아요. 콩쿨 나가겠다고, 레슨해 달라고요.
태진	(준영 본다)
준영	……. (자기 술잔 비운다)

태진, 준영 술잔 채우는데.

태진	그래. 그러니까 1등 해. 아무도 무시 못하게.

태진, 자기 술잔 채우고. 준영을 기다리지 않고 바로 마신다.

준영	…….

64 준영이네 기사식당_외경 (낮)

65 동_안 (낮)

바쁜 시간 지나가 손님 별로 없고. 준영모, 구석에서 앉아 쉬면서
핸드폰 통화 중.

준영모 (통화) 준영아, 니가 돈이 어딨어서… 응?

66 서령대 음대_ 벤치 (낮)
혼자 앉아 있는 준영. 준영모와 핸드폰 통화 중.

준영 (전화에) 연주료 미정산된 게 들어왔어요. (사이) 얼마 안 돼요. 아
빠 주지 말고 엄마 써요. (사이, 살짝 짜증) 아, 보냈으니까 그냥 받
아요. (하는데 이쪽으로 오고 있는 송아 봤다, 얼른) 끊을게요. 네. (끊
는다)

송아, 준영의 옆에 앉았고.

준영 왔어요?
송아 엄마랑 통화한 거예요?
준영 …네.
송아 (웃으며 장난처럼) 아들 키워봤자 다 소용없다더니, 엄마한테 좀
살갑게 해요. 다른 사람들한텐 다 다정하면서. 어머니 서운하시
겠다.
준영 (웃는데, 쓸쓸) …….

67 준영이네 기사식당_안 (낮)
전화 끊은 준영모, 아들이 돈 보냈다는 소리에 마음 복잡. 고맙기
도 하고.
그때 손님 들어오고, 일어나며 "어서 오세요—" 하는데. 들어온

사람, 성재다.

준영모 (알아본다, 깜짝 놀란, 반갑다) 어머, 과장님 아니세요?
성재 (꾸벅) 안녕하셨어요, 어머님.

[짧은 jump]

구석 테이블, 성재와 마주 앉은 준영모. 성재가 사온 건강식품 쇼핑백 있고.
성재의 새 명함을 보는 준영모.

성재 앞으로 잘 부탁드립니다.
준영모 (명함 내려놓으며 꾸벅) 아유, 저희가 잘 부탁드려야죠. 이 말씀하시려고 대전까지 오신 거예요? 바쁘실 텐데….
성재 당연히 뵙고 인사드려야죠. 제 아티스트 부모님이신데요.
준영모 아유, 저희가 준영이 피아노 치는 데 뭐 하나 해준 게 없어가지구…. 재단 아니었음 정말 우리 준영이, 피아노 어떻게 가리켰을까 모르겠어요…. (하다가, 깜짝 놀라며) 어머, 내 정신 좀 봐. 준영이 아빠 안에 있어요. 잠깐만요. (하며 일어나 안쪽 향해 "준영 아빠!" 소리치려는데)
성재 (O.L.) 아, 아뇨, 어머님. 잠시만요.
준영모 네? (성재 보면)
성재 어머님께 먼저 드릴 말씀이 있습니다.
준영모 저…한테요?

68 서령대 음대_ 일각 (낮)

헤어지는 준영과 송아(악기). 준영은 학교 밖으로, 송아는 다시 음대로 가는 길.

송아	그럼… 반주 연습… 잘해요.
준영	네. 근데… 경후 리허설룸에서 연습하면 끝나고 다시 학교로 올 수 있을진 모르겠어요.
송아	괜찮아요. 나도 이제 반주선생님하고 연습하고 끝나면 저녁시간 될 거예요.
준영	그럼 이따 끝나고 통화해요.
송아	그래요.

각자 길을 가는 송아와 준영.
송아, 돌아보는데, 똑같이 돌아본 준영.
서로 웃고 손 흔들고, 각자 길을 가는데.
송아, 준영을 한 번 더 돌아본다.

송아	(가는 준영 뒷모습 보고 있는) …….

69 동_이수경 교수실 (낮)

수경, 지루해 하품하면서 시간 때우고 있는데.
핸드폰 띵동, 하고. 보면, 영훈 제자1 (저장된 이름 '성희진 언니')이 보낸 문자메시지. 영훈 생일날 찍은 단체사진이다. 영훈 옆에 바로 붙어 있는 정희, 그 옆의 정경과 지원. 수경은 꽤 바깥쪽으로 밀려나 있는. (송아는 아예 제일 바깥쪽)
수경, 기분이 나빠진다.

수경	(사진 속 정경을 보며) 뭐? 차기 서령대 교수? 퇴임하면 그만이지 아주 학교를 천년만년 지 판을 만들려고…. (하는데)

[플래시백] 신44. 동_콘서트홀 로비 (저녁)

정희 나 가끔 너 존경스럽더라. 은근히 편견이 없어. 한현호 쟤, 정경이 오래된 애인이라 좀 그래할 줄 알았는데 딱 실력만 보는구나? 멋있다, 이수경!

[현재]

수경 (기분 확 나빠지는) 걔는 정경이랑 사귀면서 왜 내 체임버에 들어오겠단 거야… 뭔 꿍꿍이야…? 내가 그렇게 우스워?

수경, 핸드폰 바로 집어 드는데, 다시 내려놓고. 끙끙 고민한다.
그런 이유로 빼긴 내가 너무 유치해 보이나 싶은. 그러나….

수경 (아무래도 찜찜하다. 혼잣말) 아니야… 역시 찜찜해. (핸드폰 집어 든다)

70 동_ 송아 연습실 (낮)
악기 꺼내놓고 반주자(세실리아) 기다리는 송아. (활은 원래 쓰던 활)
핸드폰 전화 온다(진동). 보면, '이수경 교수님'.

송아 ? (전화 받는다) 네, 교수님. (사이) 네? (당황하는데)
수경(F) 한현호, 걔 우리 체임버에서 내보내라고.
송아 (당황) 어, 벌써 회식 안내도 다 했는데요….
수경(F) 벌써? (한숨) 아무튼 니가 연락해서 빼. 이유는 적당히, 내 핑계 대지 말구. 무슨 말인지 알지? (끊는다)

송아, 당황스럽다. 어떡하지, 싶은데 노크 없이 문 확, 열린다.
깜짝 놀라 보면, 세실리아 들어온다(반주 악보 손에 들고).
송아, 반사적으로 "안녕하세요." 하는데,

136

세실리아 (인사도 없이 바로 피아노 앞에 앉으며 대뜸, 미묘하게 무시하는) 오늘은 연습 좀 해왔어요?

71 **서령대_ 정문 앞 버스정류장 (낮)**
버스 기다리는 준영, 핸드폰 전화 온다(진동).

준영 (전화 받는) 어, 정경아. (사이) 응? 다운씨가 오늘 가능하다고 했었는데?

72 **경후문화재단_ 리허설룸 문 앞 (낮)**
문 열려 있고. 안에서 연습하다가 문가로 나온 피아니스트(여, 40대), 언짢은 얼굴로 팔짱 끼고 서 있고. 문틈으로 보이는 리허설룸 안, 피아노 상판 열려 있고, 피아노 보면대 위엔 악보 한 권 펼쳐져 있다.
정경의 옆에는 실수 저질러서 어쩔 줄 몰라 하는 다운 있고.
정경(악기 있다), 눈짓으로 다운한테 괜찮다는 시늉하며 통화 중.

정경 (전화에) 어. 다른 분이 오늘 리허설룸 쓰기로 먼저 예약하셨다는데 캘린더에 에러가 났었나봐. 학교 떠났어? (사이) 아, 그럼….

73 **서령대_ 정문 앞 버스정류장 (낮)**
정경(F) 내가 학교로 갈게.
준영 어, 아니야. 학교는 좀….
정경(F) 그럼 어디서 하려고. 우리 집은 싫다며.
준영 (사실이다) …….
정경(F) 30분이면 가. 학교에서 봐. (끊는다)

준영, 끊긴 전화 본다. 학교는 좀 그런데…. 하지만 할 수 없다.
송아한테 카톡 쓰기 시작한다. 나 오늘 반주 연습을 학교에서 (까지 정
도만 보이는)

74 서령대 음대_ 송아 연습실 (낮)
열려 있는 악기 케이스 안에 놓아둔 송아 핸드폰(무음)에 준영 메
시지 1건 알림창 뜬다. 무음이라 액정 한 번 반짝이기만 한다. 송
아는 모르는.
카메라, 송아와 세실리아 쪽 비추면. 피아노 앞의 세실리아, 송아
(보면대 앞에 바이올린 들고 서 있다) 무안 주고 있다.

세실리아 (짜증) 아니, 내가 계속 말했잖아요. 자기(송아) 혼자 할 땐 괜찮은
 데 피아노랑만 하면 자꾸 흔들린다고.
송아 …….
세실리아 자기가 생각하는 템포가 있지? 응? (대답하라는)
송아 …네.
세실리아 그래! 그럼 그 템포로 자기가 곡을 끌고 가면서 나랑 맞춰가야
 지, 나한테 후두둑 끌려오면 어떡해. 응? 자기는 자기 음악에 자
 신이 없어?
송아 …죄송합니다.
세실리아 말로만 죄송합니다 죄송합니다 하질 말고. (악보 맨 앞 장으로 탁
 넘기며) 다시 해봐요!
송아 …네.

송아, 울적한 얼굴로 바이올린을 어깨에 다시 올린다.

75 동_ 준영 연습실 안 (낮)

조금 전 도착한 정경. 준영은 피아노 앞에 앉아 반주 악보 이리저리 넘겨보고 있고.

정경, 악기와 악보 보면대로 다가온다. 보면대에 악보 올려놓고 준영 쪽 보는데.

피아노 보면대 옆에 쌓여 있는 악보더미를 본다. (작곡가 이름과 곡 제목이 쓰여 있는 책등이 보인다)

정경	…너, 콩쿨 나가?
준영	(놀랐지만 내색 크게 않는) 왜.
정경	니 악보들이… 콩쿨 과제곡들 같아서.
준영	(말할까 말까. 정경을 가만히 바라보다가) …어. 나가.
정경	…차이콥스키?
준영	…어.
정경	왜?
준영	…콩쿨 나가는 데 다른 이유가 있어?
정경	…준영아 //
(E)	(준영이 건반 A음 누르는 : 조율하라는 뜻)
정경	(준영 본다) …….

준영, 대화 그만하고 싶다. 피아노로 시선 옮기고 조율 재촉하듯 A음 다시 누른다.

정경	…….

정경, 준영 잠시 바라보다 바이올린을 올리고 피아노 A음 받아 조율 시작한다.

76 동_송아 연습실 (낮)

연습 끝났다. 송아, 세실리아 등지고 악기 넣고 있고.
세실리아, 반주 악보 가방에 넣으며 핸드폰 전화 걸고 있다.

세실리아 (전화에, 애교) 어, 엄마~ 지금 끝났어. 아~ 힘들어~ (사이) 알았썽
~ 금방 갈게~ (끊고서 나가려다가 송아 돌아본다) 그럼 송아씨 화
이팅~?

세실리아, 송아가 "안녕히 가세요." 하는 말을 듣는 둥 마는 둥
바로 나간다.
남은 송아, 기분 영 별론데.
문밖(세실리아가 나가며 닫지 않은)을 거의 뛰다시피 하며 지나가
는 여학생1, 2 보인다. (자기들끼리 "얼른! 빨리 와봐!" 하면서 뛰어
가는)

송아 ?

77 동_준영 연습실 문 앞 (낮)

학생들(대부분 혹은 전원 여학생들) 7~8명이 문 앞에 몰려 있고.
문에 난 작은 창으로 안을 들여다보려 애쓰는 모습들.
뒤에서 다가가는 송아(악기는 연습실에 놓고 몸만 잠깐 나온).
다가갈수록 바이올린과 피아노 소리 점점 크게 들리는데.
(다른 연습실에서 나는 여러 악기 연습 소리도 작게 들리고 있는)

송아 …!

창문으로 보이는 모습, 연주 중인 준영과 정경이다.

동_준영 연습실 안 + 연습실 문 앞 (낮. 교차)

연주 중인 준영과 정경. 완전히 음악에 빠져 두 사람 다 범접할 수 없는 아우라를 뿜어내며 연주 중. (프랑크 소나타)

구경하는 학생들 모두 준영-정경의 음악과 작은 창문으로 보이는 모습에 압도당해 있는데. 둘의 모습을 보는 송아, 마음이… 형용할 수 없는 감정이 든다.
정경이 너무 멋있어 보인다. 정말 잘하는 사람은 이런 거구나….

그때 준영과 정경, 화려하게 마지막 음 끝내고 악기에서 손 떼는데.
2~3초간 음악의 여운에 젖어 두 사람 모두 아무 움직임도 없고. 숨소리 정도만.
밖에서 보던 학생들도 잠시 넋이 나가 있는데.
곧 정신 차리는 학생들, 환호성과 열렬한 박수 치면서 자기들끼리 "와~ 진짜 잘한다." "나 숨도 못 쉬고 들었어!" "바이올린 누구야?" "디게 이쁘다." "저거 되게 어려운 곡인데." 등등. 송아에게 다 들리고.

준영과 정경, 그제야 서로를 마주 보고… 무언의 만족스런 미소 짓는데.
그 모습을 보는 송아, 초라해진다.
송아, 요란하게 떠들고 있는 수정과 학생들을 뒤로하고 혼자 조용히… 자기 연습실로 돌아간다.

동_송아 연습실 (낮)

돌아와 문 닫는 송아. 보면대 위에 펼쳐놓은 자기 악보를 챙기려

고 집어 들다가 표지를 본다. 프랑크 소나타.

송아 (속상, 혼잣말) 왜 하필 똑같은 곡을 해….

송아, 한숨. 악보를 가방에 넣으려다가 핸드폰 본다.
준영의 카톡 1건 와 있다. 보면, 준영이 1시간 30분쯤 전에 보낸
문자다.

나 오늘 반주 연습을 학교에서 해야 할 것 같아요. 이따 다시 연락할게요

송아 …….

80 동_준영 연습실 안 (낮)
연습 끝난 준영과 정경. 정경, 악기 케이스 잠그고 준영 돌아본
다. 준영은 피아노 앞에 앉아 있다. 둘 다 만족스런 연습의 여운
이 남아 있는.

정경 수고했어.
준영 너도.
정경 담 연습은 언제 할까?
준영 시간 함 보자. 리허설룸 일정도 봐야 하고.
정경 그래.
준영 그럼 가. (보면대 옆에 있던 콩쿨 과제곡 악보 하나 집어 보면대에 올리
는데)
정경 …한잔 할래?
준영 (정경 본다) ……. (선 긋는) 아니.

준영, 거절은 했지만 마음 편치 않다.

준영	다른 친구 없어?
정경	없어.
준영	…….
정경	나 친구 둘밖에 없었어. 현호랑 너.
준영	…….
정경	그럼 나 갈게. (하다가 준영 본다) …저기, 근데.
준영	(본다)
정경	(망설이다가) 너 반주비. …어떻게 할까…?
준영	!

정적 흐른다.

준영	(얼굴 굳어서) 됐어.
정경	…아니야. 아무리 친구래도.
준영	…….
정경	(조심스럽게) 저번 우리 집에서 연주했을 때… 그 정도면… 될까?
준영	(!! 감정 누르지만 격해진) 됐다니까! 니가 나한테 돈을 왜 줘!
정경	(갑작스러워 놀란) …….
준영	…너는. (감정 누르느라 끊겼다가) …내가 너희 집 돈을 받을 때마다… 무슨 기분이 들었는지… 모르지.
정경	!!
준영	…그러니까 다신 그런 얘기하지 마.

침묵 흐르고.

정경	(작게) …그런 뜻 아니었어.
준영	…….
정경	…미안해. 갈게.

정경, 나가면. 문 탁, 닫히고.
준영, 정경이 나간 쪽 바라보고 있다. 마음 복잡한.

81 **동_ 연습실 복도 (낮)**

송아, 자기 연습실에서 악기 챙겨 나오는데.
준영이 자기 연습실에서 급히 나와 계단 쪽으로 가는 것을 본다.
송아, 준영을 부르려고 하지만 준영, 이미 사라진.

82 **동_ 1층 현관 근처 정차한 택시 안 (낮)**

정경, 택시 탄다. 문 닫고, 행선지 말하려고 "기사님—" 하는데
문 열리고. 정경, 깜짝 놀라 보면. 준영이다.

정경	…!

83 **동_ 1층 현관 앞 (낮)**

건물 밖으로 나온 송아, 정경의 택시 문 열고 타려는 준영을 보는
데서….

11회

페르마타 fermata
늘임표

01 서령대 음대_연습실 복도 (낮. 10회 신81)

송아, 자기 연습실에서 악기 챙겨 나오는데.

준영(가방 없이 몸만 나온)이 자기 연습실에서 급히 나와 계단 쪽으로 가는 것을 본다. 송아, 준영을 부르려고 하지만 준영, 이미 사라진.

02 동_1층 현관 안 → 밖 (낮)

송아, 나가는데. 저만치 서 있는 택시 보이고.

준영, 택시로 뛰어가더니 뒷문 연다. 마치 타려는 듯 보인다.

송아, 멈춰 서서 준영 보는데.

준영이 연 뒷문 사이로, 뒷좌석에 앉아 있는 정경 보인다.

송아 …!

준영, 타려는 듯한데… 타지 않고 택시 안을 향해 짧게 뭔가 말하고, 정경과 몇 마디 주고받는.

송아 …….

준영, 그러나 타지 않고 택시 문 닫는다.

택시 떠나고. 준영, 그 자리에 그대로 서서 멀어지는 택시 보고 있다.

송아, 그런 준영의 뒷모습을 물끄러미 보다가 음대 안으로 들어간다.

준영 쪽에서 송아 보이지 않을 정도로 들어가서, 벽에 기대서는 송아.

마음이… 복잡하다.

03 동_ 일각 (낮)
 송아, 멍하니 앉아 있는데.

준영(E) 송아씨—

 준영, 송아와 눈 마주치자 미소 지으며 온다.
 송아, 애써 표정 관리한다.

준영 송아씨 여기 있었구나. 나 연습 학교에서 했어요. 리허설룸 일정
 이 잘못돼서. 문자 봤죠?
송아 (애써 표정 관리) …네.
준영 반주 잘 맞췄어요?
송아 …네. 잘… 맞췄어요.

 애써 미소 짓는 송아의 얼굴에서….

04 고급 호텔_ 외경 (밤)

05 동_ 바 (밤)
 (6회 신40과 같은 장소. 피아노는 있지만 연주자는 없다)
 혼자 온 정경(취하진 않은). 술잔 앞에 두고 생각에 잠겨 있다.

06 [플래시백] 10회 신80. 서령대 음대_ 준영 연습실 안 (낮. 몇 시간 전)
정경 …한잔 할래?
준영 (정경 본다) ……. (선 긋는) 아니.

정경	…….
준영	다른 친구 없어?
정경	없어.
준영	…….
정경	나 친구 둘밖에 없었어. 현호랑 너.
준영	…….

07 [인서트] 동_1층 현관 앞 (낮. 몇 시간 전)

악기 메고 나오는 정경. 바로 앞에 택시 있다. (여학생1 정도 타고 와서 내리고 있다)
정경, 뒷좌석에 탄다.

택시기사	어서 오십시오— 어디로 모실까요?
정경	청담동이요 //

그때 갑자기 문 열린다. 정경, 깜짝 놀라 쳐다보면, 준영이다.
준영, 아주 잠깐 정경과 눈 마주치고 바로 택시기사 본다.

준영	(택시기사에게) 기사님, 한남동 가주세요.
정경	(준영 보고 있다) …….
준영	(정경 본다) 혼자 밖에서 술 먹지 마. 집으로 가.
정경	…….
준영	(택시기사에게) 한남동으로 부탁드립니다.
정경	…….

준영, 문 닫는다. 탁.
정경이 뭐라 할 새도 없이 출발하는 택시.

08 [현재] **고급 호텔_바** (밤)

정경, 지난번과 다르게, 아무도 연주하고 있지 않은 빈 피아노를
본다.

정경 …….

정경, 술 한 모금 마시려는데 옆자리에 누가 와서 앉는다. (준영과
비슷한 옷)
순간 놀라는 정경. 보면… 현호다.
말없이 정경 옆자리에 앉는 현호. 정경 쳐다보지 않고 바텐더
본다.

현호 (정경의 술 눈짓하며) 저도 같은 걸로 주세요. (바텐더 가면)
정경 …어떻게 왔어?
현호 …….

09 [인서트] **현호 회상. 현호 집_현호 방** (저녁)

연습하는 현호(종이 악보). 준영 전화 온다. 무시하는데. 전화 끊
기고. 다시 오자 결국 받는.

현호 (전화에, 냉랭) …왜. (사이) 뭐?
준영(F) 정경이 아무래도 어디 술 마시러 갔을 거 같아. 근데… 좀 안 좋
아 보여서….
현호 …어디로 갔는데?
준영(F) 모르겠어, 그건.
현호 …….
준영(F) …….

현호	…알았어.
준영(F)	…….
현호	…고마워. (끊는다) …….

10 [현재] **고급 호텔_바** (밤)

현호	…넌 가던 데만 가잖아.
정경	…….

바텐더, 현호 앞에 술잔 놔주고 간다.
나란히 앉아 술 마시는 현호와 정경(폭음 아님).
두 사람 다 말 없는.

11 **카페_안** (밤)

송아, 준영과 따뜻한 차 마시는 중. 송아, 기분이 가라앉아 있다.
느끼는 준영.

송아	(말없이 컵만 만지작) …….
준영	(송아 표정 살핀다) …송아씨 무슨 생각을 그렇게 해요?
송아	…….
준영	(기다린다)
송아	(망설이다가) …프랑크 소나타 있잖아요.
준영	…프랑크요? 송아씨 입시곡?
송아	네. …그 곡… 바꿀까… 하는 생각이 들어서요.
준영	…왜요?
송아	…….
준영	(기다린다)
송아	잘할 수 있을 것 같았는데… 갑자기, 내가 해낼 수 있는 곡이 아

니었나 싶은 생각이 들어요. 자신이 없어졌어요, …조금.

준영　…….

송아　준영씨도 그럴 때… 있었어요?

준영　…네. 있죠. …내 곡이 아닌 것 같은 곡들이.

송아　(가만히 바라본다)

준영　간절하게 내 걸로 만들고 싶지만 그만큼 너무 어렵고 힘드니까… 다른… 편안한 곡으로 도망치고 싶고. (살짝 웃고) 근데 도망쳐도 나아지는 건 없더라구요. 놓아버린 곡에 대한 목마름만 더 커지고… 결국 다시 괴로워지고… 그리워지고….

송아　…….

[플래시백] 송아 회상. 신2. 서령대 음대_ 1층 현관 밖 (낮)

송아, (준영을 따라) 밖으로 나오는데, 서 있는 택시 문을 열던 준영.
송아, 우뚝 멈춰 서는데. 택시 안에 있는 정경을 본다.

송아　…!

택시 떠나고, 그 자리에 서서 떠나는 택시를 보고 있는 준영의 뒷모습.
송아의 상처받은 얼굴 위로,

송아(E)　미련…일까요?

[현재]

송아　(준영 바라보는) …….

준영　…미련… 어쩌면요.

송아　(마음 복잡해진다, 정경에 대해 미련이 남아 있는 걸까…)

준영	…그러니까 곡을 바꾸는 건 신중하게 생각해서 결정했으면 좋겠어요. …어디까지나 내 경험이 그렇다는 거지만요.
송아	(감정 누르고, 애써 담담하게) …네.
준영	…힘내요. (웃으며) 내가 해줄 수 있는 게 없어서 미안해요.
송아	(미소) 아니에요. 괜찮아요.

말 끊기고. 마음 복잡해 컵만 만지작거리는 송아.

12 고급 호텔_ 객실 (밤)

창밖 시내 야경이 좋은 고층 객실. 스위트룸은 아닌 일반 객실이지만 고급이다.

술 취한 정경을 침대에 눕히는 현호(정경의 바이올린을 대신 메고 들어온).

정경, 이미 잠든 듯.

현호, 정경에 이불 덮어주고. 에어컨 바람이 차게 느껴진다. 에어컨 온도 올리고. 암막커튼 치고. 침대에서 먼 테이블에 있던 생수를 가져와 침대 바로 옆에 놓아준다.

그러나 나가지 않고 정경 곁에 걸터앉아 잠든 정경 얼굴을 물끄러미 바라보는데.

잠든 정경, 현호 쪽(창문 쪽)으로 몸을 돌린다.

현호, 모로 누운 정경의 얼굴을 만져보고 싶지만… 만지지 못하고. 머리카락 정도만 겨우 넘겨주고. 일어나는 현호. 나가려는데.

| 정경(E) | (등 뒤에서 들리는) …현호야. |

현호, 돌아보면. 정경, 현호를 등진 채 누워 있다. 그 상태로 대화하는 두 사람.

현호	…깼어?
정경	(어지러운 듯) …어디야, 여기?
현호	…바에서 많이 마셔서 호텔로 올라왔어.
정경	(아 어딘지 알겠다) 아….
현호	…….
정경	…우리… 왔었던 데네.
현호	다른 뜻은 없었어. 갈게.
정경	…현호야.
현호	…….
정경	너 나 좀 미워해주면 안 돼?
현호	(마음 아프다) …그러게, 미워하고 싶은데… 잘 안 된다. 니가 사랑한단 남자는 너랑 술도 같이 안 마셔주고. 뭐냐 이 꼴이.
정경	…내가 불쌍하구나….
현호	어. 그래서 짜증나.
정경	(쓴웃음) …….
현호	…갈게.

탁, 조용히 객실 문 닫히는 소리 들리고. 고요해지는 방.
정경, 괴롭다. 눈 감는다.

13 동_ 객실 문 앞 복도 (밤)
조용히 나오는 현호. 문손잡이 잡아서 조용히 닫고.
잠시 그대로 서 있다가 천천히 걸어간다.

14 송아 집_ 송아 방 (밤)
연습하려는 송아. 악기 풀고. 프랑크 악보 꺼내 보면대에 올려놓다가….

준영(E)	(신11에서) …미련… 어쩌면요.
송아	…….

송아, 마음이 복잡하다.

15 경후빌딩_ 외경 (낮)

16 경후문화재단_ 사무실 (낮)
정신없이 통화 중인 다운. 영인은 자기 책상. 둘 다 공연 있는 날 복장.

다운	(통화) 네, 기자님. 네, 김규희씨 저희 재단 장학생 맞구요. 네, 그쵸~ 퀸 엘리자베스 콩쿨 피아노 부문에서 한국 국적으로 1등은 처음이죠~ 네. 네~ 전화 인터뷰 시간 확인해보고 바로 연락드리겠습니다! 네! (끊는다) 휘유~
영인	(다운에게) 정신없지?
다운	네에. 정신없네요, 진짜.
영인	워낙 큰 뉴스잖아. 규희 참 대단해?
다운	네에. 저, 입사해서 처음 만난 장학생이 규희였거든요. 예중 다닐 때요, 그때 규희가 자기 꿈은 세계 3대 콩쿨 중 한 곳에서 1등 하는 거라고 했었는데 진짜 해낼 줄이야….
영인	꿈꾸면 이루어진다는 말이 괜히 있겠어?
다운	그렇긴 하지만… 꿈꾼다고 다 이루어지는 것도 아니잖아요.
영인	…….
다운	누구는 꿈을 이루고 누구는 못 이루는 차이가 대체 뭘까요? …아 그나저나 우리나라 사람들은 왜 이렇게 클래식을 잘할까요? 해외 콩쿨 1등 하는 사람 다 한국 사람 같아요. 승지민이니 김규희

니 맨날 새로운 스타가 나오고….

영인　(웃으며) 준영이 왕팬이라며 준영인 왜 빼?

다운　아, 준영 쌤이요…. (말할까 말까 하다가) 저야 준영 쌤한테 충심을 지키고 있지만, 솔직히 조금, 아주 쪼오금, 준영 쌤은 이제 내려 가셨으니까…(다시 전화 받는다) 네! 기자님! (통화 이어진다. 아, 네 네~ 그죠~ 그럼 김규희씨 그냥 전화 말고 영상통화 인터뷰로 추진해볼 까요? 지금 현지 시각이…)

영인　…….

17　서령대 음대_ 전경 (낮)

18　동_ 이수경 교수실 (낮)
　　　프랑크 소나타 연주 중인 송아. 레슨 받는 중.
　　　송아, 마지막 음 긋고 활 뗀다. 수경 본다. 코멘트 기다리는데.
　　　수경, 딴생각에 빠져 있다가 송아 본다.

수경　어, 다 했니? 괜찮네. 그래, 오늘은 이만하자.

송아　…네. (보면대의 악보 집으려는데)

수경　참, 걘 정리했지? 한현호.

송아　아… (주저하다가) 아직…요….

수경　(팍 짜증) 아직 안 했어? 왤케 꾸물대지, 우리 송아?

송아　(쫄아든다) …….

수경　난 걔랑 같이 못해, 송아야. 송정희 교수가 이정경 끼구 다니면서 지 딸이나 다름없네 온 사방에 광고를 하고 다니는 판에, 내가 이 정경 남자친구 데리고 체임버 한다는 게 상식적으로 말이 되는 일이겠니?

송아　…….

수경, 할 말 다 끝났다. 먼지떨이 집어 들다가 송아와 눈 마주친다.
송아, 할 말이 있지만 주저하는.

수경 ? 왜?

송아 (주저하다가) 저… (망설이다가 조심스럽게) …한현호씨요….

수경 ? 걔, 왜?

송아 경력도 저희 다른 단원분들 중에서도 좋은 편이고요. 저희 체임 버에 들어오면… 크게 보탬이 되실 분 같아서요… 같이… 해보 시면…//

수경 (매섭게 송아 본다) 얘! 송아야!

송아 (순간 쫄아든다)

수경 내가 듣는 귀가 없어서 걔 짜르는 거야? 아까 내가 얘기할 때 뭐 들었니?

송아 (황급) 아, 교수님 그게 아니라… 저기… 한현호씨, 이정경씨랑 헤어졌거든요….

수경 !! 헤어져? 송아야, 너 그럼 애초에 넌 그 둘이 사귄 것도 알고 있 었단 거야? 그러면서 걔 단원으로 넣으라니까 입 꾹 다물고 있었 던 거야?

송아 (큰일이다, 어쩌지…)

수경 송아야. 우리가 체임버 실내악을 왜 하니, 응? 음악 사랑하고 마 음 맞는 사람들끼리 모여서 같이 음악을 탐구해보자고 하는 거 잖아~

송아 (마지못해) …그렇…죠….

수경 그래. 그리고 여기서 포인트는 '마.음.맞.는' 사람들이야. 한현호 는, 아니고. (누그러져서) 불편한 애 하나 있으면 전체 앙상블이 무너져. 마음이 편하게 맞아야지, 마음이. 그래서 걘 안 된다는 거야. 알겠니?

송아	……..
수경	(좀 짜증) 왜 대답이 없어? 내 말 이해가 안 가니?
송아	(마지못해) …아뇨. …알겠습니다.

19 경후문화재단_ 사무실 (낮)

정신없는 통화 마치는 다운. 사무실에 혼자다.

다운	(통화) 네, 기자님. 그럼 연락드릴게요~ 네~ (끊는다, 혼잣말) 어후, 힘들어. (수첩에 줄 그으며) 이제 다 끝났나? (하는데)

들어오는 영인.

다운	팀장님~ 연주자분 오셨어요?
영인	응. 리허설룸에 계셔.
다운	넵.
영인	(자리에 앉는데)
다운	(핸드폰 화면 보며) 헉, 대…박.
영인	? 왜?
다운	규희, 성주일보 인터뷰 한 거 떴는데요. 올겨울에 차이콥스키 콩쿨도 나간대요!
영인	(깜짝 놀라) 차이콥스키 콩쿨?

다운의 핸드폰 화면.

한국인 최초로 퀸 엘리자베스 콩쿠르 피아노 부문 1위 차지한

김규희 양

"차이콥스키 콩쿠르에도 출전해 좋은 성적 거두고 싶다"

다운 (기사 읽으며) 와, 규희 진짜 대단하네요. 저 같으면 지금 퀸 엘리
 자베스 1등 했는데 다른 콩쿨 절대 안 나가요. 이번 콩쿨 경력 깎
 아 먹을 수도 있는데… 아, 우리 준영 쌤이나 차이콥스키 나가시
 면 안 되나…(하다가) 아니다, 준영 쌤도 너무 리스크가 크죠, 너
 무….

영인 …….

 그때 영인의 핸드폰에 전화 온다. 준영모다.

20 동_회의실 (낮)
 준영모와 통화하는 영인.

영인 (핸드폰 통화, 놀란) 티비… 리얼리티 프로그램이요?

21 준영이네 기사식당_밖 (낮)
 뒷마당 같은, 각종 쓰레기 등 있는 어지러운 곳에 나와 작게 통화
 하는 준영모.

준영모 (핸드폰 통화) 네… 박과장님이 여기까지 오셔서 준영일 설득해
 달라고 하시는데… 저희, 준영이한테 그런 얘기 못해요….

22 경후문화재단_회의실 + 준영이네 기사식당 (낮. 교차)
영인 (통화 계속) …….
준영모 아시잖아요, 팀장님. 준영이가 옛날부터 신문이며 뉴스에 집 얘
 기 나가는 걸 원체 싫어해서….
영인 …….
준영모 그래서 저도 저희 집 촬영은 어렵겠다고 말씀은 드렸어요….

영인	······.
준영모	(조심스럽게 묻는) 저기, 근데… 이제 재단이 준영이랑 일 안 하신다고 하시던데… 정말…이에요?

23 경후문화재단_ 회의실 (낮)

영인	(통화) 아, 네… 그게… 아직 확정은 아니라 미리 말씀 못 드렸어요. 죄송합니다. (사이) 네, 어머니. 일단 걱정은 마시구요. 연락 주셔서 감사합니다. 제가 준영이하고 이야기해볼게요. 네. 네, 들어가세요. (끊는다)

영인, 화난다.

영인	(혼잣말) 박과장, 준영이 잘 좀 케어해주랬더니 뭘 하고 다니는 거야…. (핸드폰에서 준영 번호 찾아 바로 전화 걸려는데)
(E)	(노크 소리)
다운	(문 열고) 팀장님~
영인	어어, 다운씨.
다운	연주자분 준비 다 되셨다고 연락 오셔서요. 무대로 모시고 가겠습니다.
영인	어, 나도 같이 가.
다운	넵. (문 잡고 기다린다)
영인	(핸드폰 닫고, 다운과 같이 나간다)

24 카페_ 안 (낮)

지원모와 학교 엄마들1, 2, 3, 4(30대 후반~40대 초반) 커피 마시며 수다 떨고 있다.
지원모, 여왕벌 느낌.

학교 엄마1 (지원모에게) 아유, 이번 성주일보 콩쿨도 지원이가 또 1등 하겠네요~

지원모 (1등 자신 있지만 겸손한 척) 나가봐야 알죠, 뭐….

학교 엄마1 그, 이번에 퀸콩 1등 한 김규희요, 걔도 유학 가기 전에 국내 콩쿨 초등부 중등부 싹 다 1등 했었잖아요. (지원모가 부럽다) 지원이도 나중에 김규희처럼 되겠다~

지원모 (미소) 말이라도 고마워요.

학교 엄마2 (시기하는) 지원이 근데 작년에 성주일보 나갔다가 예선 탈락하지 않았어요?

학교 엄마1,3,4 !! (표정, 지원모 눈치 살피는)

지원모 (사실이다, 겨우 표정 관리하고) 네. 그때 지원이가 배탈이 심하게 나서…. 근데 은서 이번에 우정일보 콩쿨 입상 못해서 어떡해요? 작은선생님 레슨까지 열심히 받았는데, 효과 못 봐서 속상하겠어요.

학교 엄마2 (붉으락푸르락 하지만 아무 말 못하는)

25　　　동_밖 (낮)

커피 마시고 나온 지원모와 학교 엄마들. 인사 나누며 헤어지고 있다.
학교 엄마2, 3, 4는 각자 고급 승용차 발레파킹 찾아서 타고 간다. ("담에 봐요~" 등)

학교 엄마1 (지원모에게, 쭈뼛) 지원 엄마, 아까… 작은선생님 얘긴 뭐예요? 난 애 악기 시키면서 이렇게 정보가 없어…. 내가 음댈 안 나와갖구….

지원모 교수님 레슨은 큰선생님 레슨이고, 그걸로도 불안해서 젊은 선생들 데려다가 다들 몰래몰래 레슨 또 받아요. 큰선생님 레슨이

성이 안 찰 때가 많으니깐⋯. 그 젊은 선생들을 작은선생이라고
하고.

학교 엄마1 아~ 지원이도 그럼 짝은선생님 레슨 다녀요?

지원모 아뇨. 우린 송정희 교수님 한 분 믿고 가요.

학교 엄마1 하긴~ 송교수님 제자인데 다른 레슨이 뭐가 필요해요.

지원모 네. 그리고 우린 작은선생님 붙일 돈도 없구⋯. 그럼 갈게요. 담
에 봐요.

학교 엄마1 네네. 들어가요.

지원모 (가려다가) 혹시 민준이, 작은선생님 레슨 받을 거면 조심해요. 큰
선생님이 아시면 진짜 큰일 나.

학교 엄마1 아, 네네. 고마워요!

26 **서령대 음대_ 송아 연습실 (낮)**

송아, 주저하다가 어렵게 핸드폰에서 현호 번호 찾는다. (옆엔 악
기 케이스 있고)

그러나 쉽게 통화 버튼 안 눌러지는.

27 **현호 집_ 현호 방 (낮)**

현호, 책꽂이에서 악보 찾는 중. 옆에는 연습하던 첼로 풀어져
있고.

현호 (혼잣말) 아, 어딨냐⋯(하다가 찾았다, 눈 반짝, 악보 뽑는다) 찾았다!

현호, 보면대에 악보 펼쳐놓고. 의자에 앉아 다시 첼로 끌어안
는다.

활도 들고, 악보로 시선 옮기는데⋯ 악보 한구석에, 정경이 연필
로 한 작은 메모.

(손가락 번호나 선생님의 연필 메모들도 가득한데, 정경의 글씨가 눈에
확 들어오는)

<div align="center">현호야 졸지 마 (스마일 그림)</div>

현호 (멈칫) …….

[인서트] 서령대_ 캠퍼스 일각 (8~9년 전. 낮)

현호(20), 숙제하다 졸고 있다. (혹은 엎드려 자고 있는. 화성학 숙제
정도)

깨는데, 곁에서 같이 숙제하던 정경(20)이 연필로 뭔가를 쓰고
있다.

현호 아, 졸려… (정경이 쓰는 것 넘겨다보며) 뭐 해?
정경 (웃으며 덮는데) 아니야. 아무것도. (하지만 웃음 못 참는)
현호 어! 그거 내 악보잖아~ 악보에 낙서를 왜 해~ (뺏는)

현호, 뺏어서 보면. 정경의 '현호야 졸지 마' 낙서.

정경 (조금 눈치 보며) 미안. 지울게. (지우개 내미는데)
현호 (정색) 됐어. 대신… (헤벌레 웃으며) 낙서한 벌로 여기. 뽀뽀. (빰
내민다)
정경 뭐야~ 그냥 지울래~ 악보 줘.
현호 싫어~ 이미 한 낙서는, 낙장불입!

현호와 정경, 악보 뺏으려 실랑이하다가 정경이 뽀뽀해주고.
행복한 커플의 한때.

현호, 마음 복잡해 한숨 쉰다.
그때 책상 위 핸드폰에 전화 온다(진동).
핸드폰 집어 드는 현호. 송아다.

현호 ? (받는다) 네, 여보세요. 네, 안녕하세요. 잘 지내시죠? 네. (사이) 네? 체임버…요? 아… (한참 말 못 잇다) …혹시… 저랑 정경이 사이 때문에… 저랑 정경이가… 만났어서 그런… 건가요?

28 **서령대 음대_ 송아 연습실 (낮)**
현호와 통화 중인 송아. 어렵게 통화하다가 어려운 질문 받자 당황한다.

송아 (통화, 너무 난감) 아, 그게… 저는 잘…. (더 이상 말 못 잇는)

29 **현호 집_ 현호 방 (낮)**
현호 (통화, 송아가 대답 못하자 맞구나 싶다) …알겠습니다. 중간에서 고생하셨어요. …네. 네. (끊는다)

전화 끊은 현호, 한숨 내쉰다. 답답하다.
현호의 시선, 정경의 낙서에 다시 머문다. 현호, 악보를 덮는.

30 **서령대 음대_ 송아 연습실 (낮)**
전화 끊은 송아. 현호한테 너무 미안하고 이 상황이 답답하다.

31 **동_ 엘리베이터 앞 (낮)**
수경과 (10회 신19의) 동료 교수, 엘리베이터에 탄다. 각자 커피

테이크아웃 해온.

문 닫는데, 밖에서 누가 와서 버튼 눌러 문 다시 열린다. 보면, 정희다.

수경, 정희가 달갑진 않지만 "어, 언니." 하고. 정희, 까딱 고개만 인사하고 타고.

동료 교수, 정희에게 "안녕하세요." 인사하고.

엘리베이터 문 닫히고 올라간다.

동료 교수　(수경에게) 이번 경동일보 콩쿨 1등 한 애, 정다솔인가? 3학년. 자기 제자라며. 축하해?

수경　(으쓱, 겸손 떨어보는) 내가 뭘 했나요~ 애가 잘한 거죠.

정희　(듣다가) 그래. 정다솔이 걔가 욕심이 있더라. 작은선생 레슨까지 받으러 다니고.

수경　(웃음기 가시며) 짝은선생? 다솔이 짝은선생 레슨 받아요?

정희　몰랐니? 레슨 와서 하는 거 들어보면 알지 않아? 다른 레슨 받아오면 음악이 다른데.

수경　(당혹스러운데)

동료 교수　(수경 기색 보고) 아이구, 그게 뭐 별일인가~ 지들두 나름대로 공부 욕심 있으니까 짝은선생 레슨도 받는 거지. 난 그냥 모른 척 놔둬요. 어차피 애들 프로필에는 내 이름만 나가잖아요~ 짝은선생이 괜히 짝은선생이야? 애들 프로필에 자기들 이름도 못 올리는데.

수경　그쵸~?

정희　그래두 다른 사람 레슨 받아오면 벌써 딱 티가 나는데. 나는 모른 척하고 싶어도 못해. 귀가 아는걸.

수경　(표정 구겨진다)

동료 교수　(웃음, 정희에게) 저희들 얘기예요, 저희들! 언니 애들이야 언니

귀 무서워서라도 짝은선생 절대 못 두죠!

(E) (엘리베이터 도착음 땡! 문 열리고)

정희 (우아하게 미소 지으며 내린다)

32 동_ 강의실 (낮)

수업(화성학 혹은 대위법) 끝. 각자 가방 챙긴다. 악기 있는 학생들
도 몇 있고.

송아 (악기 있다, 가방 챙기고 있는데)

해나 언니.

송아 응? (보면)

해나 엊그제 학교에서 준영 오빠가 정경이 언니 반주했다면서요?

송아 어? 어어….

해나 아, 언니도 알고 있었구나. 애들이 다 그 얘기예요. 완전 멋있었
다고.

송아 …….

수정 (갑자기 끼어든다) 나도 봤는데. (송아에게) 언니, 그분, 저번에 언
니 마스터클래스 했던 분 맞죠?

송아 어? 어어….

해나 (아는 척) 어, 맞아. 이정경 언니. 준영 오빠랑 둘이 베프야.

지호 올, 너 그 언니랑 알아?

해나 이정경 언니 왜 몰라. 경후그룹 딸이잖아. 옛날부터 완전 유명
했어.

해나, 정경과 친한 척 떠드는데("그때도 엄청 잘하고 예뻐서 진짜
유명했어. 이번에 줄리어드에서 박사 하고 왔는데…") 조용히 나가는
송아.

33 동_ 송아 연습실 (낮)

송아, 연습 시작하려고 보면대에 악보 올려놓고, 악기 들고 앞에
선다.
줄 그어 조율된 것 확인하고. 악기에 활 올리는데. 떠오르는 기억.

[플래시백] 10회 신78. 동_ 준영 연습실 문 앞 (낮)

준영과 정경이 같이 연주하던, 범접할 수 없는 아우라의 연주
모습.
밖에서 보던 송아의 얼굴.

[현재]

송아 …….

송아, 활 긋지 못하고 내린다. 자신이 없다.
다시 활 올리는데… 긋지 못하고 다시 내린다. 생각이 너무 많다.

34 동_ 준영 연습실 (낮)

준영, 피아노 앞에 앉아 핸드폰으로 김규희 인터뷰 영상 보고
있다.

[sbc 뉴스 영상 인서트]

띠 자막 : 김규희 피아니스트 (퀸 엘리자베스 콩쿠르 피아노 부문
1위)

규희(20) (자신감 넘친다) 저는 초등학교 6학년 때 박준영 선배님의 쇼팽
콩쿨 결선 무대 영상을 보고 피아니스트가 되고 싶다고 생각했
는데요, 이번에 퀸 엘리자베스 콩쿨에서 1등을 해서 너무 기쁘고

요, 내년 차이콥스키 콩쿨에서도 좋은 성적 거두고 싶습니다.

준영 (영상 끈다) …….

준영, 마음이 복잡하다. 그때 핸드폰에 전화 온다(진동). 영인의
전화다.

준영 (별로 전화 받고 싶은 기분은 아니지만… 받는다) 네, 여보세요. 네. 누
나. 잘 지내시죠? 네. 괜찮아요. …네? 엄마가 왜요? …아… 과장
님이 대전엘요? …네, 안 한다고 분명히 말씀드렸는데… 네. …
네. (끊는다)

준영, 바로 엄마한테 전화 건다. 통화 대기음 기다리는 동안 짜증
쌓인다.

준영 (통화) 어, 엄마. (화를 누르지만 짜증이 충분히 느껴진다) 박과장님
이 와서 티비 얘기했다면서요. (사이) 아니, 근데… 그건 내가 알
아서 할 일인데, 왜 그런 걸 가지고 영인이 누나한테 전화를 해
요! 뭐가 그렇게 자랑스러운 일이라고! 나한테 바로 말하면 되
지, 왜 그걸…!
준영모(F) (눈치) 미안해. 나는 그냥… 팀장님이 워낙 니 일 오래 봐주시고
하셨으니깐….
준영 (감정 겨우 누른다) …다신 이런 일로 재단에 귀찮게 연락하지
마세요. 필요한 게 있으면 나한테 직접 얘기하세요. 네? …네. (끊
는다)

준영, 핸드폰 주머니에 넣고.

화 가라앉히려 애쓰지만… 짜증나고.

심호흡해봐도 집중이 안 된다.

보면대의 악보를 맨 앞 페이지로 펼치고.

주머니 손수건 꺼내 건반 쭉 닦고, 다시 넣고.

심호흡, 맥박도 재보고. 건반에 양손 올리는데, 도저히 집중 안 된다.

양손 내리고 길게 한숨 내쉰다.

엄마한테 화풀이한 자신이 한심스러운.

준영 …….

35 윤 스트링스_안 (낮)

정경, (동윤이 손본) 악기를 케이스에 넣고 있다. 보고 있는 동윤.

동윤 집에 가서 해보고, 소리 또 뭔가 맘에 안 들면 알려줘.

정경 그럴게. 고마워.

동윤 내가 고맙지. 내가 스트라디바리우스를 언제 또 만져보겠냐.

정경 (잠자코 악기 싸는)

동윤 사실 나 아까 니가 바이올린 딱 꺼내놓는데, 좀 쫄았다? 나야 와 줘서 고맙지만… 난 경력도 짧고 샵도 작은데….

정경 (쓴웃음) 나 그런 거 안 따져.

말 끊기고. 정경, 악기 다 쌌다. 지퍼 잠그고 케이스 들어 올리는데,

동윤 (슬쩍 정경 보고, 넌지시 툭 던지듯) 현호랑 연락은 해?

정경 (멈칫. 동윤 본다) …?

동윤 현호, 이수경 교수님 체임버에서 짤렸다길래. 넌 뭐 좀 아나 해서.

정경	(처음 듣는다) 아니 못 들었는데. 무슨 얘기야?
동윤	(멋쩍게) 나도 모르니까 묻지~ 우리 동창 애들 거기 많이 들어갔는데, 현호만 갑자기 짤려서…. 뭐 송정희 교수님이랑 이수경 교수님 관계 워낙 잘 알려진 거라… 너랑 연관된 일 아니겠냐고들 말이 많길래.
정경	…나랑? 왜? …우리, 헤어졌어.
동윤	그러니깐.
정경	…….
동윤	암튼… 모르면 됐어. 내가 괜히 얘기했나보다. 신경 쓰지 마.
정경	…….

36 동→인터미션 빌딩 계단 2층 (낮)

공방 문 닫고 나오는 정경. 기분이 좋지는 않다.
내려가려는데, 아래에서 지원모 목소리 들린다.

지원모(E)	지금 뭐하자는 거야?

정경, 계단 내려가려다 멈춰 선다.

37 인터미션 건물_ 1층 출입구 계단 안 (낮)

지원모, 지원(교복, 바이올린과 책가방)을 꾸중하는 중.

지원모	니가 연습 제대로 안 해서 레슨 망쳐놓고 어디서 잘났다고 그러고 서 있어?
지원	(고개 푹 숙이고 꾸중 듣는 중) …….
지원모	아우~ 내가 답답해서 진짜! 일단 활털 갈고, 집에 가서 얘기하자? 아까 교수님 지적해주신 거 어떻게든 고쳐놓기 전에는 잘 생

각하지 마. 알았어??

정경(E)　　(공손한) 저, 안녕하세요.

지원과 지원모, 보는데, 깜짝 놀란다. 정경이다.

38　　**인터미션_안 (낮)**

차 마시는 정경, 지원모, 지원. (지원은 한 입도 안 마신)

지원모, 살갑게 말 걸고. 정경, 예의 바르게 대화 이어나간다.

지원은 지원모와 정경 눈치 보고 있는.

지원모　　여기서 뵈니까 너무 반갑네요.

정경　　…아, 네….

지원모　　저 근데, 뭐 좀 여쭤봐도 될까요.

정경　　(지원 본다)

지원　　(정경과 눈 마주치자 고개 푹 숙인다)

정경　　…네.

지원모　　지원이가, 멘탈 관리가 너무 안 돼요. 저 챙피해서 어디 가서 말
도 못해요. 송정희 교수님이 밖에서 워낙 좋게만 말씀을 해주시
니까 사람들이 우리 지원이 콩쿨 나가면 맨날 1등만 하는 줄 알
지만, 사실… 아니거든요. 1등 하거나 예선에서 떨어지거나 둘
중 하나예요. 교수님께 면목이 없죠.

정경　　(조금 놀란다)

지원모　　평소에 잘하다가도 한번 긴장을 타면 보통 애들보다도 더 안 돼
버리니까…. 작년 성주일보 콩쿨도 예선 탈락해서 이번에 다시
나가는데 걱정이에요.

정경　　(조금 놀란다) …….

지원모　　저도 사실 음악을 했지만….

정경	아… 음악 하셨어요?
지원모	네에, 저 피아노 했어요. (한숨) 저야 돈도 재능도 없어서 대학만 졸업하고 관뒀지만… 지원인 모든 조건이 좋잖아요. 재능 있겠다, 재단에서 후원해주시겠다…. 그냥 연습 열심히 해서 잘하기만 하면 되는데… 왜 이렇게 멘탈을 못 잡는지….
정경	(지원 보면)
지원	(여전히 고개 푹 숙이고 있다) …….
정경	…무대에서 긴장 안 하는 사람은 거의 없어요….
지원모	그죠. 저도 알죠. 그래도 선생님 노하우 같은 게 있으시면 저희 지원이한테 얘기 좀… (전화 온다/진동모드) 아… 죄송해요. (전화 꺼내 액정 보는데, 안 받기 곤란한 표정 된다)
정경	아, 통화하세요.
지원모	죄송해요. 받아야 하는 전화라서… 저 잠시만요…. (전화 받으며 나간다)

지원모가 자리를 비워도 여전히 고개 푹 숙이고 있는 지원.
정경, 그런 지원을 가만히 바라보다 말 건다.

정경	지원아.
지원	네? (정경 본다)
정경	(부드럽게) 뭐 하나 물어봐도 될까?
지원	…….
정경	무대에 올라가면 많이 긴장되는 게… 왜 그런 것 같아?
지원	…….
정경	이유를 알면 대처할 수 있는 방법이 생길 수도 있거든.
지원	…….
정경	…그럼 내가 몇 개 예를 들어볼게. 골라봐.

지원	(정경 본다)
정경	(차분) 1번, 아직 연습이 덜 되어서.
지원	…….
정경	2번, 관객이 있어서.
지원	…….
정경	…3번.
지원	(정경 보는)
정경	…엄마가… 무서워서.
지원	…….
정경	(지원의 대답 가만히 기다리는데)
지원	언니는 몇 번이었는데요?
정경	(예상하지 못한 질문에 한 방 맞은) !!

39 **서령대 음대_ 태진 교수실 (저녁)**

준영, 연주 컷컷컷컷. (콩쿨 과제곡들) 듣고 있는 태진.

준영, 연주 마친다. 건반에서 손 뗀다.

준영, 코멘트를 기다리듯 태진 본다.

태진, 무릎에 준영의 악보, 팔짱 낀 채로 준영을 가만히 응시한다.

준영	…….
태진	(차갑다) 박준영.
준영	…….
태진	(예전보다는 누그러졌지만 냉정한) 왜 이렇게 몸에 못 붙여, 음악을? 듣는 사람이 불편하고 불안하잖아.
준영	…….
태진	왜 이래? 대체 뭐가 문제야?
준영	…….

침묵 흐른다.

태진 (한심하다) …이래갖고 무슨 차이콥스키 콩쿨이냐. 오늘 김규희
 인터뷰 봤어?

준영 …….

태진 니가 롤모델이었단 애가 같이 콩쿨 나가서 너 눌러버리면, 차암
 그림 좋겠다?

준영 …….

태진 방법을 찾던가 정신을 좀 차려. 어?

준영 …네.

태진 (신경질적으로 악보 맨 앞 장으로 넘기며) 다시 쳐봐!

40 **달리는 정경의 택시 안** (저녁)
 집에 가는 정경. 옆 좌석에 악기 케이스 있고. 생각한다.

41 [정경 회상] **정경의 집_2층 발코니, 연습실** (밤)
 어린이 정경(6세, 인형같이 꾸민 옷과 머리), 겁먹은 얼굴로 발코니에
 서 몰래 1층 거실 내려다본다. 1층 거실에서 성근과 경선 싸운다.

성근 경선아. 넌 매일 몇 시간씩 연습실에 갇혀 사는 니 딸이 불쌍하지
 도 않니? 정경이 겨우 여섯 살이야. 그깟 재능 좀 있다고//

경선 (O.L.) 그깟 재능 정도면 나도 안 이래. 정경인 천재야. 저 재능을
 어떻게 그냥 둬?

성근 경선아. 니가 이러는 거, 정말 정경일 위해서야? 니가 못 이룬 꿈
 을 대신 강요하고 있는 건 아니고?

(E) 짝! (경선이 성근 뺨 때리는 소리)

어린이 정경 !! (얼어붙는다)

정적.

경선 (차갑다) 당신이 뭐라고 생각하든 상관없어. 정경이가 자기 재능 맘껏 펼치게 내가 할 수 있는 일은 다 할 거야. 재능도, 돈도, 다 넘치도록 있는데, 왜 가만히 있어야 돼?

성근 경선아… 제발….

경선 (냉정) 나, 정경이 데리고 미국 갈 거야. 우리, 좀 떨어져 있자.

겁에 질린 어린이 정경.
연습실 문 반쯤 열려 있고, 아무도 없는 연습실 안, 연습하다 두고 나온 작은 바이올린과 키 낮춰놓은 보면대(악보 펼쳐진).

42 [플래시백] 정경 회상. 신38. 인터미션_ 안 (낮)

정경 3번. …엄마가… 무서워서.

지원 …언니는 몇 번이었는데요?

지원의 말에 정경, 당황해 대답 못하는 얼굴 위로,

43 [현재] 한남대교 위_ 달리는 정경의 택시 안 (저녁)
정경, 생각이 많다. 차창 밖 보면, 유유히 흐르는 강물.

44 서령대 음대_ 송아 연습실 (저녁)
세실리아, 반주 맞추다 말고 송아 구박하는 중.

세실리아 (거의 혼내다시피 하는) 송아씨 집에 뭐 두고 왔어요? 왜일케 집중을 못해요. 왜 그래, 진짜. 응?

송아 …….

세실리아	원래 집중력이 없어요? 이왕 나이 먹어서 음대 왔으면 정신 똑바로 차리고 더 잘해야지.
송아	…….
세실리아	(한숨, 누그러져서) …다시 해봐요. (악보 맨 앞 페이지로 탁 펴는데)
송아	…제가요. 바이올린 잘 못하는 건 맞는데요.
세실리아	응? (송아 보면)
송아	(화내는 것 아닌) 그래도… 저도… 열심히 하고 있어요….
세실리아	(송아가 이렇게 말할 줄 몰라 다소 당황) 송아씨. 그런 변명 필요 없구요.
송아	…….
세실리아	(냉정) 여기 음대예요, 음대. 연주 실력으로 1등부터 꼴등까지 줄 세워서 평가하는 데가 여기라구요. 그거 모르고 음대 온 건 아니잖아요?

45 서령대_ 학생식당 (저녁)

마주 앉아 저녁 먹는 송아와 준영. 송아, 입맛 없어 깨작깨작.

준영	오늘, 학교에서 연습하다 갈 거예요?
송아	…아뇨. 오늘은 집에서 할래요.
준영	(보면)
송아	좀 피곤해서….
준영	…어디 아픈 건 아니죠?
송아	(애써 미소) 아니에요….

46 동_ 캠퍼스 일각 (저녁)

송아, 바이올린 메고 학교를 나가고 있는데.
저쪽에서 민성과 연구실 동료(여, 20대 중반) 가고 있다.

민성, 멀리서 송아 뒷모습 보고 멈칫하는데.

연구실 동료 (송아 봤다) 어, 저기 언니 친구분!

민성 (못 본 척) 응? 뭐?

연구실 동료 저기요. 언니 친구. 그 바이올린 하시는, 맨날 놀러 오시는…(하는데 송아 안 보인다) 어, 저기 있었는데.

민성 그래? (말 돌리는) 아, 근데 너 어제 교수님한테 깨졌다며.

연구실 동료 (억울, 짜증) 아, 그게요!!

연구실 동료 말 이어지는데 ("교수님 딸 담 주에 돌잔치잖아요! 저보고 답례품 좀 맞추래서 몇 개 골라왔더니 다 맘에 안 든다구 완전 난리잖아요! 제가 조교지 자기 비서예요?") 민성, 송아가 사라진 쪽 한 번 돌아본다.

민성 (마음 무겁다) …….

47 **서령대_ 정문 앞 버스정류장** (저녁)

버스 기다리는 송아(악기 있다).
무심코 핸드폰 보는데, 성재의 부재중 전화(3) 찍혀 있다.

송아 ?

송아, 전화 거는 데서,

48 **카페_ 안** (저녁)

송아 (깜짝 놀라서) 저요?

성재 응, 졸업하면 나랑 같이 일해요.

테이블엔 성재 새 명함.

송아 (당황스럽지만 침착) 아… 제안은 감사한데요… 그런데 왜 저를….

성재 (씨익) 내가 송아씨 생각을 진작 했어야 되는데. 이렇게 정신이 없어. 아니~ 준영씨랑 송아씨 요즘 만난단 얘길 들어서… (웃으며) 맞죠? 아니, 그 얘길 들으니까 송아씨 생각이 나는 거야.

송아 …….

성재 뭐 사적인 얘기는 다 빼고, 송아씨 일머리 좋잖아요. 센스도 있고. 그래서 같이 일해보면 좋을 것 같단 생각이 들어서.

송아 저… 말씀은 감사한데요… 제가 바이올린하고 일을 병행하기가….

성재 아니, 우리 일 할려면 악긴 그만둬야지. 이제 졸업이잖아요?

송아 …저 악기 그만둘 생각… 없어요.

성재 송아씨. 바이올린 몇 년 했어요?

송아 네?

성재 취미로 할 때 빼고, 음대 준비할 때부터. 아직 10년 안 되죠?

송아 …네.

성재 미안한 말이지만, 시간은 절대 못 이겨요. 송아씨도 알잖아.

송아 …….

성재 1만 시간 투자하면 전문가가 된다 어쩐다 하는데, 송아씨 친구들한테 다 물어봐요. 1만 시간 연습은 열 살 정도에 이미 다 넘었을걸? 네다섯 살 때부터 하루에 몇 시간씩 바이올린만 붙들고 교수 레슨 받아온 친구들일 거 아니야.

송아 …….

성재 미안하지만, 송아씬 시작이 너무 늦었어. 못 따라잡는다구요. 좋아하는 마음은 알겠는데, 현실적으로 얘기해줄 사람도 있어야 되니까.

송아 (상처 받은) …….

49 서령대 음대_준영 연습실 안 (밤)
 준영, 연습 중. 악보에 연필로 표시하는데 (동그라미 표시나 손가락
 번호 한두 개 정도 적는) 문득 옆에 둔 핸드폰 액정에 전화 오고 있
 는 것을 본다. (무음모드라 불빛만) 성재다.

준영 (내키지 않지만 받는) 네. 여보세요. 네. 네. (사이) 네? 확정…이요?
성재(F) 아~ 아직 못 들었구나~ 이런이런. 암튼 나 이제 한국지사 대표
 확정이니까 앞으로 우리, 잘해봅시다!
준영 !!

50 달리는 성재 차 안 (밤)
성재 (운전하며 핸즈프리 통화) 조만간 함 만나죠? 리얼리티 프로 얘기
 도 좀 할겸. 피디님하고 같이 볼까요?
준영(F) 아뇨. 안 한다고 말씀드렸잖아요. 근데 저희 엄만 왜 찾아가셨어
 요?
성재 왜긴요, 인사드리려고 갔었죠~ 우리 아티스트 부모님이신데 당
 연히. 그런 차원에서 나 좀 전에 채송아씨도 만났어요~

51 서령대 음대_준영 연습실 안 + 달리는 성재 차 안 (밤. 교차)
준영 ! (날카로운) 송아씨요? 왜요?
성재 준영씨, 채송아씨 만난다면서요. 매니저란 게 뭡니까. (능글) 아
 니, 근데 언제 또 둘이 그런사이가 됐어요?
준영 (초조하다) 만나서 무슨 얘기하셨는데요.
성재 뭐 별 얘기 안 했어요. 준영씨 얘기밖에 할 게 더 있나…. (눈치 백
 단) 아아, 걱정 마요. 집안 얘기 그런 건 안 했어요. 내가 그런 애

길 뭐하러 해요?

준영　(마음 좀 놓이는…)

성재　(씩) 암튼 그럼 우리도 조만간 날 잡아서 한번 봐요!? 끊습니다~
(끊는다)

준영, 짜증과 긴장 가라앉히려 심호흡하는데 잘 안 된다.
준영, 핸드폰 열어 송아에게 전화 거는 데서,

52　카페_안 (밤)

(신48과 같은 카페. 성재는 떠난 상황) 시간 늦어 다른 손님 없다.
혼자 남아 있는 송아. 생각에 잠겨 있다. 마음이 복잡하다.
깊은 한숨 내쉬는데, 가방 안 핸드폰 울린다(진동/전화 오는).
꺼내 보면, 준영의 전화 오고 있다.

53　예술의전당_길 건너 인도 (밤)

(오페라하우스 앞 삼거리, 길 건너편 인도)
늦은 밤이라 사람 하나 없는 인도.
송아, 준영 기다리고 있다. 생각이 많다.
그러다 송아의 시선에 길 건너 음악당 건물(혹은 오페라하우스 옆
외벽 대형 공연 현수막들)이 보인다. 물끄러미 음악당을 바라보는
송아.

[플래시백] 1회 신8. 예술의전당 음악당_무대 위 (초저녁)

남구　너네 자리 성적순이지?

송아　…!

남구　그럼 꼴찌를 하지 말던가!

[플래시백] 1회 신8. 예술의전당 음악당_무대 위 (초저녁)

남구 (지휘봉으로 송아 가리키며) 너,

송아 !!

남구 나가. 오늘 무대 서지 마.

송아 !!

[현재]

송아 …….

준영(E) (멀리서 부르는) 송아씨—

송아, 보면. 길 건너 예술의전당 비타민 광장, 막 택시에서 내린
준영 보인다.
준영, 송아에게 손 흔들고. 송아, 손 들어 인사한다.
넓은 남부순환로를 사이에 두고 서 있는 두 사람. 도로에도 차량
거의 없다.
두 사람 사이의 횡단보도, 신호등 빨간색이다.
송아, 횡단보도 건너편 빨간불 신호등을 보고 있다가 그 옆에 서
있는 준영을 본다.
길 건너 준영을 물끄러미 바라보고 있는 송아.
이윽고 횡단보도 신호등 파란색 되고.
송아 쪽으로 길을 건너오기 시작하는 준영.
그런 준영을 보고 있는 송아의 얼굴.

54 **공원 (밤)**

늦은 밤. 벤치에서 이야기 나누는 송아와 준영.
둘 다 좀처럼 말을 시작하지 못하는.

준영	아까… 박성재 과장님 만났다면서요.
송아	…네.
준영	과장님이 별 얘기 안 해요? 말씀을 좀… (씁쓸히 웃는) 부드럽게 하는 분은 아니어서, 혹시 송아씨 기분이 상하지 않았을지….
송아	(담담한 웃음) 좋은 얘기만 해주셨어요.
준영	…….
송아	악기 말고 다른 길도 있다고.
준영	(보면)
송아	현실적으로, 너무 늦었대요. 다른 친구들은 바이올린을 20년씩 했는데… 나는 절반도 안 되는 시간… 따라잡는 거 사실 불가능하다고요. 그 쌓인 시간을 넘어설 만큼의 재능이 있는 것도 아니고.
준영	…….
송아	사실 울컥했는데, 너무 맞는 말씀이어서 조언 감사합니다 하고 말았어요.
준영	…….

준영, 말을 고르다가 말 대신, 가만히 송아 손등에 자기 손 포개고. 가만히 어루만진다.

| 송아 | ……. |

송아, 준영과 시선 마주하면. 준영, 잡은 송아 손 깍지 낀다. 단단히.
잠시 그대로 있는 두 사람인데. 준영의 주머니 속, 핸드폰 전화 온다(진동).

준영	아, 미안해요. (송아 손 놓고 핸드폰 꺼내는데, 정경의 전화다)
송아	(액정의 이름 봤다) !
준영	……. (이름 보자 받지 않고 바로 다시 주머니에 넣으려는데)
송아	…받아요.
준영	(송아 본다) …아니에요.
송아	(애써 미소) 괜찮아요. 받아요.

[짧은 jump]

송아의 벤치에서 조금 떨어진 곳에서 정경과 통화하는 준영.
준영을 보고 있는 송아의 시선. 준영, 작은 목소리로 통화하고 있
지만 다 들린다.

준영	(통화) 그래? 그럼 연습, 모레 할까? (사이) 아…. (한참 사이) …….
송아	…….
준영	(통화) …알았어. (내키진 않는다) 그럼 내일 너네 집으로 갈게.

벤치의 송아. '너네 집'을 들었다. 순간 확, 심란해진다.

준영	(통화) …어. 그래. (끊는다)

벤치의 송아. 표정 가다듬는다.

준영	(송아 옆에 다시 와 앉으며, 변명하듯) 내일 반주 맞추기로 했는데 리허설룸 일정이 갑자기 안 된다고 해서….
송아	(살짝 웃으며) 그래서 정경씨네 집에서 하기로 한 거예요?
준영	(들었구나…) …네. (변명하듯) 외부 연습실도 마땅치가 않고… 정경이가 서령대 교수 껀으로 좀… 많이 예민해서요… 독주회가

얼마 남지도 않았고….

송아　…네. 알겠어요.

준영　…….

송아　(밝게, 일어나며) 늦었다. 우리 이제 그만 가요.

55　**송아 집_ 송아 방** (밤)

들어오는 송아. 문에 기대선다. 스르르 발치에 내려놓는 가방과
바이올린.

[플래시백] 5회 신102. 서초동_ 골목 (밤)

정경　…15년이에요, 준영이와 저.

[플래시백] 10회 신25. 달리는 정경의 차 안 (밤)

정경　저는 기다릴 거예요. 지난 시간 동안 준영이가 저를… 기다렸듯
이요.

송아　!

[현재]

송아, 책상 위에 올려둔 준영 음반 속 준영의 얼굴과 사인 문구를
바라본다.

송아(Na)　…늦게 만났으니까, 늦게 시작했으니까,

송아, 시선 떨구면, 발치에 내려놓은 바이올린.

송아(Na)　좋아하는 마음만으로는… 이미 쌓인 시간을 따라갈 수… 없는
걸까.

송아의 시선, 준영이 좀 전에 잡았던 자신의 손등으로 옮겨간다. 가만히 주먹 쥐어보는 송아.

56 **서령대 음대_외경 (낮)**

57 **동_이수경 교수실 안 (낮)**

송아 (악기 없다/당황해서 되묻는) 대전이요?

수경 그냥… 브롯쩬데~ 아유, 내가 꼭 사고 싶었는데 품절이 풀려야 말이지. 누가 몇 번 안 한 걸 판다고 하는데… 택배로 중고 거래 하다 사기도 많잖니. 그래서 가질러 간다구 했지.

송아 (당황)

수경 대전이면 출퇴근도 하는 거리니까~ 지금 가도 오늘 금방 와~ (진심) 너같이 똑 부러진 애가 있어서 내가 넘 고맙다, 송아야~

58 **동_이수경 교수실 앞 복도 (낮)**

나오는 송아. 문 닫는다. 한숨.

59 **동_준영 연습실 (낮)**

준영, 피아노 앞에 앉아 있다. 연습하던 악보들(콩쿨 곡들) 챙겨 백팩에 넣으려는데 송아 카톡 온다(진동). 열어보는 준영. (메시지 내용은 화면에 보이지 않고)

준영 (메시지 보고, 갸웃, 혼잣말) 대전?

60 **서령대_정문 앞 버스정류장 (낮)**

버스 기다리는 송아. 핸드폰 전화 온다(진동). 준영이다.

송아	(통화) 네. 준영씨.
준영(F)	송아씨, 지금 어디예요?
송아	네? 아, 지금 학교 앞이요. 터미널 가려고 버스 기다리고 있어요.
	3시 차 타려구요.
준영(F)	아… 근데 대전은 갑자기 왜요?
송아	아, 저기, 이수경 교수님이 뭘 좀 부탁하셔서….
준영(F)	대전에서요?
송아	……. (둘러대는) 교수님 체임버 하시는 것 때문에…(하는데)

바로 옆에 온 준영 보인다(백팩 멘).
준영, 송아 보자 전화 끊고. 다가온다.

준영	(장난스럽게) 잡았다. 송아씨.
송아	(좀 놀란) 어….
준영	그럼 대전 갔다가 오늘 다시 오는 거예요?
송아	네.
준영	(걱정) 이따 많이 늦겠네.
송아	……. (웃어 보이며) 괜찮아요. 대전에서 서울로 출퇴근하는 사람
	들도 있는데요. 금방 갔다 올 수 있어요.
준영	(마음 안 놓인다) 대전 어딘데요, 가는 데 주소가?
송아	유성구?
준영	(미간 찌푸린다) 거긴 터미널에서 꽤 먼데.
송아	? 어떻게 알아요? …아, 맞다. 준영씨 대전 사람이죠~?
준영	대전 사람…이라기엔 떠난 지 오래됐지만 그래도 거기가 어딘진
	알아요.
송아	걱정 마요. 말 통하는 대한민국 땅인데, 잘 갔다 올게요. (준영의
	백팩 본다) 오늘은 재단 가서 연습하려고 나온 거예요?

| 준영 | 아… 아니요. …정경이네서 반주 맞추기로 해서…. |
| 송아 | (기억났다) …아…. |

[플래시백] 신54. 공원 (밤)

| 준영 | 외부 연습실도 마땅치가 않고… 정경이가 서령대 교수 껀으로 좀… 많이 예민해서요… 독주회가 얼마 남지도 않았고…. |

[현재]

| 송아 | …맞다. 오늘… 간댔죠. |

그때 송아, 버스 오는 것 본다.

| 송아 | (얼른) 어, 버스 왔다. (버스 문 열리고) 그럼 갔다 올게요. 내일 봐요! |

송아, 준영이 뭐라 말할 새도 없이 버스에 탄다.

61 **송아 버스 안 (낮)**
송아 타면 바로 떠나는 버스. (송아가 앉기도 전에 출발)
앉는 송아. 웃던 얼굴 가라앉는다. 창밖 보지만 이미 정류장에서
너무 멀어진.

62 **서령대_정문 앞 버스정류장 (낮)**
멀어져가는 송아 버스 보고 있는 준영. 마음이 가볍지가 않은.

63 **정경의 집_외경 (낮)**

64 **동_정경 방 (낮)**

화장대 앞 정경. 립스틱 바르고 있다.

그때 노크 소리. 정경, 문 쪽 보면. 열리는 문.

아주머니 손님 오셨어.

정경 아, 네.

아주머니 문 닫고 가면, 정경, 일어나 문 쪽으로 가다가 다시 화장대 앞으로 온다.

머리 한 번 넘겨보고 립스틱 확인하고 옷매무새 가다듬는다.

정경, 방 밖으로 나가면. 화장대에 두고 나간 핸드폰.

65 **동_2층 발코니 (낮)**

정경, 방에서 나와 계단 쪽으로 간다.

정경 (1층 내려다보며) 왔어? (하다가 멈칫, 우뚝 멈춰 선다. 놀란)

66 **서울 고속버스 터미널_ 승차장 : 대전행 버스 안 (낮)**

승객 몇 없다. 자리 찾아 앉는 송아. 내가 지금 뭐하나 싶어 한숨 나오고.

안전벨트 매고, 기운 내리는데, 옆자리에 풀썩 앉는 사람 있다.

송아, 무의식적으로 옆을 보는데, 깜짝 놀란다.

준영이다. 준영, 뛰어와 숨이 찬.

송아 어??

준영 (숨차다, 장난스럽게 웃는) 안 놓쳤다, 송아씨.

송아 (너무 놀란) 어떻게 왔어요? 반주 맞추러 안 갔어요?

준영 네.

송아	(아무 말도 나오지 않는다, 그저 준영을 바라보는) …….
준영	혼자 보내기 싫어서… 왔어요.
송아	(서서히 얼굴에 번지는 미소)

67 정경의 집_2층 일각 / 혹은 서재 (낮)

정경과 지원. 지원 앞에는 코코아 한 잔과 쿠키 접시. 정경 앞에
도 커피.

정경	…혼자 온 거야?
지원	(고개만 끄덕) …….
정경	엄마는 아셔? 여기 온 거?
지원	(고개 젓는다) …아니요….
정경	…….
지원	저….
정경	(보면)
지원	3번이요….
정경	…!
지원	엄마랑 교수님이… 너무 무서워요….
정경	!!

정경, 뭐라 말을 잇지 못한다. 지원을 바라보고만 있는.

지원	바이올린이 싫은 건 아니에요. 좋아요. 근데…. (말 못 잇고 머뭇거 리는데)
정경	알아.
지원	…!
정경	엄마도 무섭고, 교수님도 무섭지… 1등 못할까봐 무섭고… 사람

들이 어떻게 생각할까 무섭고… 엄마랑 교수님 실망시킬까봐 무
섭고… 숨이 안 쉬어지고… 사람들이 재능 있다 하는 소리도 부
담스럽고… 그러면서도 바이올린이 좋으니까, 그만두지도 못하
고….

지원 (너무 정확해 놀란) 어떻게… 아세요?

정경 …나도 그랬거든.

지원 …….

잠시 말 끊기는데.

지원 저, 언니랑 하고 싶어요, 바이올린.

정경 !!

68 **경선 묘소** (낮)

혼자 온 문숙. 꽃다발 내려놓고.
깨끗이 손질된 봉분에서 잡초 몇 개 뽑고는 그 앞에 앉는다.
마치 경선과 나란히 앉아 경치를 보듯, 묘지 앞 풍경을 보는 문숙.

문숙 그냥 와봤다. …경선아. …요새 니 생각이 부쩍 나는 걸 보니 내
가 늙긴 늙었나보구나…. (봉분 쪽 보며, 살짝 웃으며) 너도 니 딸 생
각 자주 하지? …너랑 점점 닮아가. 잘 컸어. 근데… 나는 걜 어떻
게 해야 할지 모르겠다, 경선아….

문숙, 쓸쓸하게 웃으며 다시 풍경 보는….

69 **정경의 집_현관 → 거실** (낮)

지원을 배웅하는 정경.

정경 그럼, 조심해서 가. 안 나갈게.

지원 네, 안녕히 계세요— (나간다)

정경, 다시 거실로 들어오는데. 피아노가 눈에 들어온다.
피아노 앞에 다가가는 정경.
피아노 벤치에는 앉지 못하고, 건반 뚜껑 가만히 열면. '정경선'
각인 보인다.
각인을 물끄러미 바라보는 정경. 그 뒤로, 어린 정경과 경선의 사
진 액자.
정경, 이윽고 건반 뚜껑 가만히 닫고.
그때 준영과의 약속 기억해낸다. 벽시계 본다. 준영과 약속한 시
간이 지나 있는.
이상하다. 그때 아주머니 마주치는 정경.

정경 (이상한) 준영이 아직 안 왔어요?

70 동_ 정경 방 (낮)
방에 들어와 핸드폰 집어 드는 정경. 준영 부재중(4)과 카톡(2)
있다. 열어보면,

정경아 미안한데 오늘 연습을 못할 것 같아
내일 다시 연락할게. 미안해

정경 …….

정경, 답장 쓴다. 왜?

71 대전_풍경 (낮)

72 대전_아파트 단지 앞 (낮)
준영, 서서 송아 기다리고 있다. 정경의 카톡("왜?")에 답장하는.

어디 좀 왔어. 나중에 연락할게

73 대전_아파트 1층 현관 앞 (낮)
물건 받는 송아. (열어 확인한) 작은 보석 상자를 미니 쇼핑백에 넣는다. 거래자(여, 40대), 핸드폰 확인하더니 "들어왔네요. 그럼 가세요~" 하고 아파트 안으로 쏙 들어간다. 송아, 쇼핑백을 가방에 넣고 수경에 전화한다.

송아 (통화) 네, 교수님. 네, 지금 입금 확인까지 했구요. 네. 네. 그럼 내일 갖다드릴게요. 네— (끊는다)

송아, 얕은 한숨 내쉰다.
임무를 완수했으니 마음이 가볍기도 하고… 이게 뭐하는 건가 싶기도 하고.

74 대전_아파트 단지 앞 (낮)
나가는 송아. 서 있던 준영, 송아를 보자 미소.

준영 잘 끝났어요?
송아 네.
준영 그럼 이제 가요.
송아 네. 나 시간이 얼마나 걸릴지 몰라서 서울 가는 표는 안 샀는데,

191

준영씨도 안 샀죠?

준영 표요? 안 샀죠. (웃는다)

송아 다행이다. 근데 왜 웃어요? (영문을 모르겠는)

준영 (송아에게 손 내민다, 잡으라는) 가요.

송아 (손잡고) 우리 저녁은 터미널 가서 간단히 먹을까요?

준영 (갑자기 웃음 터지고, 대답 대신 즐거운 미소) …난 지금 터미널 안 갈 건데. (송아 손 잡아끈다) 빨리 가요.

송아 네? 왜요? 서울 안 가요? (하며 끌려가는, ?? 한 송아의 얼굴에서)

75 대전 주택가 골목_ 피아노 학원 앞 (낮)

다세대 주택들 빽빽한 동네 골목.
'모차르트 피아노 교습소' 간판 있다. 학원 외관, 좀 낡은.
그 앞에 서 있는 송아.
준영, 교습소 가까이 다가가 안을 보고 있다. 오늘은 문을 안 연.

준영 (물러선다) 여기가… 내가 처음 피아노를 배운 곳이에요. 여섯 살 때.

송아 (아…)

준영 그때는 '한밭 피아노'였는데.

준영과 송아, 피아노 교습소를 보는 풍경이 과거로 변한다.
'한밭 피아노 교습소' 간판으로 바뀌고, 문도 열려 있다.
피아노 교습소 가방 든 어린이들이 들어가고 나오는, 활기찬 교습소 풍경.

준영(E) 중학교 때 서울로 가기 전까진… 여기서 제일 많은 시간을 보냈어요. 집에 피아노가 없었거든요.

[인서트] **준영 회상. 피아노 학원_안** (과거. 낮)

어린이 준영(6), 발도 닿지 않는 업라이트 피아노에 앉아서 뚱땅 뚱땅 치고 있다.
또래 애들은 학원 안에서 뛰어다니며 놀고 있는데,
어린이 준영 혼자 피아노 치고 있는.
악보는 체르나 하농. 어린이 준영, 능숙하지 않은 실력이지만 집중해 있다.

준영(E) 부모님은 가게 때문에 바쁘셔서 여기서 하루 종일 살았어요. 근데… 그게 좋았어요. 집에 가도 어차피 아무도 없고… 그래서 애들은 다 싫어하는 체르니, 하농도 재밌게 쳤던 것 같아요.

[현재] **대전 주택가 골목_피아노 학원 앞** (낮)

송아 (살짝 웃는다)

준영 ? 왜 웃어요?

송아 아니, 그냥… 체르니랑 하농을 치는 준영씨가 잘 상상이 안 가서….

준영 (웃으며) 왜요. 나 숙제도 꼬박꼬박 다 했다구요.

송아 (웃는다) 한 번 칠 때마다 사과 색칠하구요?

준영 포도알이요.

송아 아아, 포도알…. 근데 숙제 한 번 치고 포도 두 알 색칠한 적은 없었죠?

준영 음… 네. 아마…도…?

송아 (웃는) 그랬을 것 같아요.

송아와 준영, 눈 마주치면. 둘 다 미소.

준영	나 졸업한 초등학교도 여기서 가깝//(거든요?)
준영모(E)	준영아!

준영, 깜짝 놀라 보면. 골목 저쪽, 준영모다(신경 써 입은 외출복 차림 아닌).

깜짝 놀란 준영과 송아.

78 정경의 집_ 연습실 (낮)

정경, 연습하다 멈춘다. 집중 안 된다. 그때 핸드폰 전화 온다(진동). 정희다.

정경	(전화 받는) 여보세요. 네, 교수님. 네. 식사하셨어요? 네. 네?
정희(F)	(다정) 독주회 준빈 잘하구 있지?
정경	(통화) …네.
정희(F)	근데 너, 우리 체임버 단원으론 언제부터 합류할 거야?
정경	…….
정희(F)	아, 아니다. 연주회 후원을 먼저 하기로 했었나?
정경	(통화) …네.
정희(F)	(웃는) 내 정신 좀 봐~ 요새 이렇게 깜빡깜빡해~ 그래, 그럼 우리 사무국장보고 내일이나 언제 너한테 전화 함 하라고 할게~
정경	(통화) …네.
정희(F)	(웃으며) 아유, 너 빨리 단원으로 들어오면 좋겠다, 그치, 정경아.
정경	(통화) …네. (사이) 네. 네, 들어가세요. 네. (끊는다)

핸드폰 내려놓는 정경. 한숨. 답답하다. 그런데 생각나는 것이 있다.

[플래시백] 신35. 윤 스트링스_안 (낮)

동윤 현호만 갑자기 짤려서…. 뭐 송정희 교수님이랑 이수경 교수님 관계 워낙 잘 알려진 거라… 너랑 연관된 일 아니겠냐고들 말이 많길래.

[현재]

정경 …….

79 대전 주택가 골목_피아노 학원 앞 (낮)

준영, 엄마를 만날 줄은 몰랐어서 크게 당황했고. 송아, 어색.

준영모 엄마 잠깐 시장 갔다가 가게 다시 가는 길인데, 너인 것 같아서….

준영 …….

준영모 (준영 눈치 살피며 조심스럽게) 언제… 온 거야? (송아 눈치 보며 눈인사) 친구…분이신가보다….

송아 (어색, 꾸벅) 안녕하세요. 채송아라고 합니다.

준영 (무뚝뚝, 동시에) 여자친구예요.

송아 (조금 놀란)

준영모 (깜짝 놀라서) 여자친구? 어머, 어떡해. 내가 일하다가 나와가지구…. (당황해 옷과 머리 매만진다)

송아 아, 아니에요. 저도 어머니 뵐 줄 몰라서….

준영 (달갑지 않은 만남) …….

준영모 반가워요. 아유, 여기 서서 이럴 게 아니구, (아들 눈치 보면서 송아에게) 밥은 먹었어요? 아직 식전이면 우리 가게 가서 식사해요.

송아 (아…)

준영 (무뚝뚝) 됐어요. 버스표 사놔서. 빨리 가야 돼요.

송아	…….
준영모	(서운, 좀 무안) 왜애, 오늘 아부지도 안 계셔~ 그러니까 들렀다 가~
준영	…….
송아	(준영과 아버지 사이 알겠다)
준영모	(준영에게, 조심스럽게) 밥 먹고 가, 응?
준영	됐어요//
송아	(준영모에게) 네, 그럴게요.
준영	(송아 보는)
준영모	(반색) 아이구, 그럴래요? (준영 눈치) 괜찮겠어요?
송아	(준영 보고, 걱정 말라는 미소 지어 보이며 고개 살짝 끄덕, 준영모에게) 네, 그럼요.

80 준영이네 기사식당_안 (저녁)

준영모, 송아 앞에 접시 내려놓는데. 산더미 같은 돼지불백이다.
(밥은 2인분 차려져 있고, 준영모가 돼지불백 2인분-4인분 같은- 접시
를 송아 바로 앞에 내려놓는)

준영모	(송아에게) 많이 먹어요~
송아	와, 감사합니다. (준영모에게) 같이 드세요~
준영모	아이구, 아니에요. 편하게 들어요. (조심스럽게) 준영이가 대전에 친굴 데리고 온 게 처음이라… 내가 반가워서 잡았는데, 괜히 불편하게 했을까봐 미안하네… 요즘 사람들 먹는 음식도 아닌데….
송아	(아…) 아니에요. 저 한식 너무 좋아해요.
준영모	(기분 좋다. 환하게 미소) 그래요? 아유, 식겠다. 어서 들어요.
송아	감사합니다. 잘 먹겠습니다.

그때 다른 테이블의 손님(남, 택시기사), "여기 불백 하나요!" 외치고.

준영모, "네!" 하고 송아에게 "그럼 식사해요~" 하고 주방 쪽으로 간다.

준영, 송아와 준영모의 대면이 여전히 신경 쓰이는.

준영 …고마워요. 불편할 텐데.

송아 (농담처럼 진담) …진~짜 무심한 아들이네요, 준영씨.

준영 …….

송아 여기까지 내려와서, 어머니 못 뵈었으면 몰라도… 만났는데 어떻게 그냥 가요. 친구 데리고 온 적도 없다면서요.

준영 …네. 처음이에요.

송아 (보는)

준영 이런 기분도 처음이고….

송아 (준영 가만히 본다)

준영 (쑥스러워 웃어버린다)

송아 (싱긋, 밥상 보며) …와~ 진짜 맛있겠다. 나 배고팠는데.

준영 (고맙다. 미소. 고기 집어 송아 밥 위에 놔주며) 많이 먹어요.

81 에스테틱_안 (밤)

수경, 피부 관리받고 있다. 피부 관리사(여, 30대), 어깨 마사지 해준다.

피부 관리사 어머, 어깨가 또 많이 굳으셨어요.

수경 직업병이에요, 직업병. 애들 가르치느라 힘들어서.

피부 관리사 네에…. (어깨 조물조물)

수경 (노곤노곤해진다) 아아, 좋다…(하는데)

구석에 둔 수경의 핸드폰, 전화 온다. (진동. 저장되지 않은 010 번호)

피부 관리사 (수경의 핸드폰 본다) 어, 교수님~

82 **동_라운지** (밤)

수경(가운 차림)과 정경, 이야기 나누는 중. 커피와 고급 쿠키 접시.

수경 아아~ 한현호.

정경 …네. 좋은 연주자인데 중간에 좀 오해가 있으셨던 것 같아서 이렇게 뵙자고 연락드렸습니다.

수경 응, 누군지 알아. 학교 마스터클래스 때 봤어.

정경 …….

수경 다시 내 체임버에 들어오라고 하는 건 어렵진 않거든? 근데… 너 말이야. 정경아.

정경 (보면)

수경 정희 언니 이번에 퇴임이잖아. 니가 그 자리에 들어오면 나하고 한참이나 같은 데서 직장 동료로 얼굴 보고 사는 거잖니?

정경 (무슨 얘길 하려는 거지) …….

수경 나 너무 기대된다? 그래서 말인데, 그런 의미에서 우리 체임버 후원 쪼끔만 해보는 건 어떻겠어? 그럼 내가 한현호는 다시 한번 생각해볼게.

정경 (차분) …오해가 있으신 것 같아요.

수경 오해?

정경 제가 오늘 교수님을 찾아뵌 건 그 친구가 저와의 관계 때문에 괜한 오해를 겪는 것 같아서였어요.

수경 …근데?

정경 그런데 그 친구가… 이렇게 거래꺼리 취급을 받을 연주잔 아니

라고 생각합니다. 제가 괜한 오지랖을 부렸다가 교수님께 오해
를 살 뻔했네요. 죄송합니다. 오늘 일은 잊어주세요.

수경 (예상 못한 반응에 당황해 표정 관리 안 되는)

83 **준영이네 기사식당_앞** (밤)

식당 나오는 송아와 준영. 마중 나온 준영모.

준영모 그럼 조심히 가고, (준영 눈치 보며 송아에게) 다음에, 또 와요?

송아 네. 오늘 저녁 맛있게 잘 먹었습니다. 감사합니다.

준영모 (송아가 이쁘다)

준영 그럼 들어가세요.

준영모 응, 가는 것만 좀 보고.

송아 (꾸벅) 안녕히 계세요.

준영모 조심히 가요—

준영과 송아, 떠난다. 나란히 걸어가다가 송아, 문득 뒤돌아보면.
아직도 문 앞에서 송아와 준영을 보고 있는 준영모.
송아가 돌아보자 손 한 번 흔들고. 송아, 다시 꾸벅 인사하고.
걸음 멈추고 송아와 준영모를 보는 준영. 뭔가 생각한다. 송아와
준영, 몇 걸음 더 가고. 골목 꺾어지는데.

송아 어머니 음식 솜씨가 정말 좋으세요.

준영 (대답 없는)

송아 ? (보면)

준영 (결심했다) …송아씨. 우리… 잠깐 차 한 잔만 마시고 가요.

84 **정경의 집_거실** (밤)

정경, 수경 만나고 귀가한다. 2층으로 올라가려는데, 서재에서 나오는 문숙.

문숙　　이제 들어오니?

정경　　(기분이 좋진 않은 상태) 네. …주무세요. (올라가려는데)

문숙　　재단 일은 언제부터 할 셈이야?

정경　　(날카롭다) 이사회 가드렸잖아요.

문숙　　너는, 재단 일을 그렇게 안 하려는 이유가 대체 뭐야?

정경　　…말씀드렸잖아요. 전 바이올린 하겠다고요.

문숙　　니 바이올린 커리어는 이미 끝난 지 오래야. 왜 인정을 못해. 왜.

정경　　할머니야말로 인정 좀 하세요! 할머니는 지금 재단을 엄마라고 생각하고 집착한다는 걸요!

문숙　　…….

정경　　재단이… 정말 엄마를 기리려고 만드신 거예요? 아뇨. 할머닌 그렇게 해서 할머니 죄책감을 덜려는 거예요. 생전에 엄마랑 살갑게 지내지 못한 죄책감. 자식을 먼저 보냈다는 그 현실을 감당하지 못해서 재단에 집착하는 거라구요!

문숙　　…….

성근(E)　　정경아.

정경, 보면. 언제부터 거기 있었는지, 퇴근해 온 성근이다.

정경　　…아빠도 똑같아요. 작은할아버지들이 재단에 대해서 하는 말들… 예산만 잡아먹는… 아무 의미 없는 할머니 집착일 뿐이라는 거. 아빠도 사실 맞다고 생각하잖아요. 그러면서 왜 재단을 버리질 못해요? 그렇게 사이 안 좋던 엄마가 죽었는데도 왜 이 집에 계속 사세요?

성근	…….
정경	저는요, 후회하면서 집착 속에 사는… 할머니랑 아빠를 보는 것만으로도 지쳐요. 저는 그렇게 살고 싶지 않아요.

정경, 문숙과 성근을 슬프게 보다가 계단 올라간다.
성근, 문숙을 보면.
문숙, 씁쓸하게 웃어 보이고는 서재로 들어간다.

성근	…….

85 **동_ 연습실** (밤)

정경, 열린 바이올린 케이스 앞에 있다.
케이스 속, 어린 정경의 사진 뽑아보면, 옆의 경선.
경선을 보는 정경의 눈에 눈물 맺힌다.

86 **대전 카페_ 안** (밤)

송아와 준영. 차 한 잔씩.

준영	(담담하게) 아버지를… 언제 마지막으로 봤는지도 모르겠어요. 몇 년 된 것 같아요.
송아	…….
준영	남한테는 좋은 사람이에요. 술은 좀 드시지만 누구랑 싸운 적도 없고…. 근데 문제는… 자꾸 뭘 벌려요. 사업을 하겠다, 투자를 하겠다… 뭘 해보고 싶으신 건 알겠는데… 그중에 제대로 되는 게 하나도 없어요.
송아	…….
준영	엄마 가게에서 같이 일하시면 좋을 텐데, 그건 싫다 하고…. 그럼

차라리 그냥 아무것도 안 하면 좋겠는데… 그게 안 되시나봐요.

송아 ······.

침묵 흐른다.

준영 그래서 언젠가부터 나는… 아버지가 그렇게 까먹는 돈을 메꾸려고 피아노를 치는 것 같단 생각이 들어요.

송아 (맘 아프다)

준영 그래도 적어도 남한테 손 안 빌리고, 내 선에서 해결하고 있다는 생각 때문에 그렇게 참고 참았던 건데… 그마저도 아니었더라구요. …이사장님… 정경이…까지 도와줬다는 걸 얼마 전에야 알았어요.

송아 (정경 소리에 놀라고, 맘 아프다) ······.

침묵 흐른다. 준영, 양손으로 찻잔 감싸 쥐고. 찻잔만 만지작거리는데.

준영 …오늘 송아씨 따라왔을 땐, 이런 얘기까지 하게 될 줄은 몰랐어요. …엄마를 만날 줄도 몰랐고.

송아 ······.

준영 그래도… 송아씨한테 얘기하고 나니까 좀… 마음이 가벼워진 것 같아요.

송아 …고마워요. 얘기…해줘서.

준영 (웃으며) 송아씨가요? …내가 고맙죠. …이런 얘길… 하게 해줘서.

송아 (가만히 미소)

잠시 말 끊기지만 따뜻한 공기. 송아, 찻잔 만지작거리다가….

송아	나도 말할 거 있어요.
준영	(송아 본다)
송아	나 오늘 대전에… 체임버 일 때문에 온 거 아니에요.
준영	(조금 놀랐지만 가만히 기다린다)
송아	(본인도 민망하다) …교수님이… 악세서리를 인터넷에서 중고로 사셨는데… 택배를 불안해하셔서… 심부름 온 거예요.
준영	(아… 싫지만, 송아 말 이어지길 기다리는)
송아	(웃는데, 자조적인) …이런 것까지 해야 하나 싶었는데… 네, 알겠습니다, 하고 왔어요.
준영	…….
송아	…그래서 솔직히 대전… 가기 싫단 생각하면서 버스표 샀는데… 지금은, 오길 잘했다는 생각이 들어요.
준영	(가만히 보다가 미소)
송아	(마주 미소) 고마워요. 같이… 와줘서.

87 **서울 가는 고속버스 안** (밤)
준영 어깨에 기대 새근새근 잠든 송아.
준영, 잠든 송아 얼굴 바라보다가 가만히 송아 손잡고. 살짝 어루만져보는.
차창 밖으로 시선 옮기면, 빠르게 지나가는 밤 풍경.
준영, 창밖 바라보다가 송아에 머리 기대고 눈 감는다.
서로에게 기대 잠든 평화로운 준영과 송아의 모습에서….

다 카포 da capo
: 처음으로 되돌아가서

01 강남 센트럴 고속버스 터미널_ 하차장 (밤)

송아와 준영의 버스 도착해 문 열린다.

준영 먼저 버스 계단 내려와 송아에 손 내밀면.

송아, 준영 손잡고 내려온다.

마주 보는 두 사람. 얼굴에 편안한 미소. 이전보다 훨씬 가까워진
거리감.

준영 내가 바래다줄게요.

송아 그럼 우리, 걸어갈래요? 30분 정도면 가요.

준영 네.

준영, 송아에 손 내밀고. 송아, 손잡는다. 가는 두 사람.

02 송아 아파트_ 단지 앞 (밤)

도착한 송아와 준영. 손잡고 걸어온.

송아 (헤어지기 아쉽다) 오늘 고마웠어요.

준영 나도 즐거웠어요. 그럼… 잘 자요.

송아 조심히 가요. (하는데, 뭔가 생각났다) 아, 맞다.

준영 ?

03 송아 집_ 송아 방 (밤)

송아, 뛰어 들어온다. 잠깐 '어디다 뒀었지?' 하는데 금방 기억해
낸다.

방 한쪽에 둔 작은 선물용 쇼핑백.

04 송아 아파트_ 단지 앞 (밤)

기다리는 준영. 여전히 즐거움 남아 있는데. 문득 백팩에서 핸드폰 꺼낸다.

그때 송아 뛰어나온다. 준영, 핸드폰을 (보지 않고) 바로 주머니에 넣는다.

송아 (웃으며) 나 진짜 빨리 왔죠.

준영 (송아가 귀엽다) 날아온 줄 알았어요.

송아 (웃으며 쇼핑백 내민다) 이거요. 선물.

준영 (깜짝 놀라서) 선물요?

준영, 쇼핑백 받아서 보면 접이식 우산 하나 들어 있다. 준영, 우산을 꺼내는데.

송아 저번에….

05 [송아 회상] 준영 오피스텔 _ 안 (밤. 비. 10회 신32 보충)

송아 어… 비 온다.

준영 (송아 따라서 창밖 보면, 빗줄기) …….

송아 나 우산 좀 빌려줄래요?

준영 (난감) 아….

송아 ?

준영 …없어요. 우산.

송아 ? 없어요? 하나도요?

준영 (민망) 네….

송아 (잘 이해가 안 간다)

준영 (민망, 쭈뼛, 변명하듯) 나… 몇 년 동안 매일 호텔에서 잤잖아요. 그래서… 내 우산이 필요 없었어요. 호텔방에 늘 호텔 우산이 있

었어서….

송아　(아…)

준영　저번에 재단 우산 빌려 쓴 건 돌려드려서… 나도 하나 사야겠다
　　　　했는데 잊어버렸어요. (민망해 웃는)

송아　(준영이 짠하다) …….

06　[현재] **송아 아파트_ 단지 앞** (밤)

송아　…그래서 선물하고 싶었어요. 지금은 준영씨 머무를 곳이 있잖
　　　　아요. 그동안만이라도… 준영씨 우산이 있었으면 좋겠어서.

준영　(아…) …고마워요. …정말로요.

송아　(미소)

서로를 바라보는 두 사람. 몽글몽글…한데.

송희(E)　채송아!

송아와 준영, 깜짝 놀라 보면,
두 사람 앞에 멈춘 고급 차량, 조수석 차창 내려가 있고. 송희다.
(운전석 송아모)

송아　어, 언니. …엄마.

송아, 너무 난감하고. 준영, 당황하는 데서.

[짧은 jump]

송아, 준영, 송아모, 송희. 잠시 세워놓은 차 옆에 넷이 서 있는.
송아모와 송희, 각 잡힌 정장(재판 참석 복장)에 변호사 배지. 준

영, 배지를 본다.

준영 죄송합니다. 제가 먼저 인사드렸어야 했는데….

송아모 아니에요.

잠시 어색한 침묵 흐른다. 요리조리 준영 관찰하는 송희.

송아모 (준영에게, 예의 있다. 하대하지 않음) 시간이 많이 늦었으니 오늘은 이만 안녕하고 다음에 다시 만나요.

준영 네.

송아모 (송희 송아에게) 가자. (송아에게) 타.

송아 …어.

송아모, 준영에 "잘 가요." 목례하고 운전석 타고. 송희도 조수석에 탄다.
송아, 뒷좌석 문 열려다가 준영 돌아본다. 준영, 송아와 눈 마주치자 미소.

송아 (입 모양만) 가요.

준영 (고개 끄덕, 작게) 잘 자요.

송아, 차에 타고. 송아모 차, 단지 안으로 들어간다.
준영, 그 자리에 서서 송아모 차가 보이지 않을 때까지 기다린다.
준영, 아파트 올려다보면, 높은 아파트. 반짝반짝 불 켜진.
자기 집 상황을 생각하면 마음 조금 무거워진다.

07 송아 집_거실 (밤)

송아모, 송아부, 송희, 송아 앉아서 이야기 중. (송아, 송아모, 송희, 모두 들어온 옷차림 그대로. 송아부만 편한 옷) 약간 땐땐한 분위기. 송아, 가족들 눈치 본다.

송아부 (놀라서) 그 피아니스트? 그 사람이랑 너랑?

송아 …어. 그렇게… 됐어.

송아부 (송아모 보면)

송아모 (생각에 잠긴)

송희 (핸드폰 집어 들고 뭔가를 검색한다)

송아부 어떤 사람인데?

송아 아… 나이는 나랑 동갑이구…(얘기하려는데)

송희 (핸드폰 검색 결과 보면서) 집이 좀 어려운가보네?

송아 뭐?

송희 (핸드폰 계속 보며) 고생 좀 했겠다~ 없는 집에서 악기 할려면.

송아 좋은 사람이야. 어머니도 좋으시고.

송아모 ! 너, 벌써 그 집 엄마도 만난 거야?

송아 어? 어… 아니, 그게….

송아모 (격정) 사귄 지 얼마 되지도 않았다며. 언제 만났는데, 어디서?

송아 (눈치) 그냥… 어떻게 하다 보니깐….

어색한 공기 흐르면.

송아부 그래. 일단 알겠고. 늦었는데 다들 그만 들어가 씻고 쉬지? (송아에 들어가라는 눈짓)

송아 …….

08 서초동_ 골목 일각 (밤)

걸어가는 준영, 들고 가는 우산 쇼핑백, 달랑달랑 흔들리는.
가면서 별생각 없이 핸드폰 꺼내는데. 깜짝 놀라 멈춰 선다.
엄마 부재중 전화(2).

09 준영이네 기사식당_안 (밤)
식사 손님 두셋 정도 있고. 구석에서 넋 나가 앉아 있는 준영모.
손에 핸드폰 쥐고 있고. 그 앞엔 대부업체 독촉장.

손님(남, 50) 여기 김치 좀 더 줘요!
준영모 (못 듣고 넋 나가 있는)
손님 (짜증) 아, 여기 김치 좀 달라구요!

그때 준영모가 꼭 쥐고 있던 핸드폰 전화 온다(벨소리 볼륨 큰). 준
영이다.

10 서초동_골목 일각 (밤)
통화하는 준영.

준영 (통화) 어, 엄마. 핸드폰을 소리 안 나게 해놔서 몰랐어요.

11 준영이네 기사식당_뒷마당 구석 (밤)
통화하는 준영모. 눈물 날 것 같지만 겨우겨우 누르는.

준영모 (통화) 어어… 준영아… 어어, 그냥… 잘 도착했나… 해서.

12 서초동_골목 일각 + 준영이네 기사식당_뒷마당 (밤. 교차)
준영 (통화) 네. 도착했어요.

준영모	(통화) 그래. ……. (말 끊기고, 겨우) …송아씨…라고 했지…?
준영	(통화, 엄마랑 이런 얘기하는 것 어색하다) …네.
준영모	(통화) …착해 보이더라. 둘이 잘 지내… 응? (잘 지내라는)
준영	(통화) …네.

침묵. 준영, 어색하다.

준영	(통화, 어색해서 핑계 대는) 저 이제 지하철 타야 돼서….
준영모	(통화) 어, 그래그래. 조심히 들어가. 쉬어. (끊는다)
준영	(전화 끊고 걸어간다)

13 준영이네 기사식당_ 뒷마당 (밤)
준영모, 식당 이모(50대/앞치마) 손 붙잡고 눈물 글썽이는.

준영모 준영이 아빠가 또… 이번엔 가게가 넘어가게 생겼어. …좀 전에
너무 놀래서… 준영이한테 전화했다가… 끊었어… 나 준영이한
테 돈 달라고 더는 말 못해, 언니… 나 이제 어떡해…. (운다)

14 송아 집_ 송아 방 (밤)
씻은 송아. 로션 바르고. 문득 오늘 들고 나갔던 핸드백 본다.
지갑에서 버스표(서울-대전 각각 편도) 꺼내 보는 송아. 미소. 표
다시 넣는다.

15 준영 오피스텔_ 안 (밤)
화장실에서 씻고 나오는 준영. 편한 옷. 샤워해 젖은 머리, 수건.
책상 위에 둔 쇼핑백 보인다. 다가가 쇼핑백 안에 든 우산을 꺼내
보는 준영.

얼굴에 번지는 미소.

16 서령대 음대_ 외경 (낮)

17 동_ 이수경 교수실 안 (낮)
 수경에 브로치 상자 전달한 송아(악기 멘). 수경, 브로치 꺼내 요
 리조리 보고 있다.
 송아, 살짝 긴장해 수경의 반응 기다리는데.

수경 (맘에 든다) 고마워, 송아야! 고생했어!
송아 (안도) …아니에요.
(E) (노크 소리)

 수경과 송아, 문 쪽 보면. 해나 들어온다(레슨 온).

해나 안녕하세요…(하고 들어오다 송아를 발견한다)
수경 (해나에게 살짝 짜증) 일찍 왔네? (바로 송아에게) 암튼 내가 진짜
 무슨 복이 있어서 너같이 똘똘한 애를 만났나 모르겠다~
해나 …….
송아 (해나 눈치, 살짝 불편해 수경에게 얼른) 저 그럼 이만 가보겠습니다.
수경 그래그래~ 잘 가~

 송아, 꾸벅 하고 나오는데. 해나와 눈 마주치면. 외면하는 해나.
 송아, 마음 살짝 불편하다.

18 동_ 연습실 복도 (낮)
 송아, 복도 한구석 정수기에서 텀블러에 물 담고 있는데,

뒤에 와서 순서 기다리는 학생1, 2(남, 20) 수다 떠는 소리 들린다.

학생1　(음료 마시며) 너 요새 연습 웰케 열심히 해? 또 콩쿨 나가냐?

학생2　아니. 내가 무슨 김규희냐~ 김규희는 차이콥스키 또 나간다며?

학생1　(웃는) 차이콥스키에서도 1등 하는 거 아니야?

송아　(물 다 담았다, 물러서서 한 모금 마시고 뚜껑 닫는데 아래 말 들리는)

학생2　(커피 다 마신 일회용 테이크아웃 컵에 물 담으며) 할지도 몰라. 진짜 잘 친대. 연습 엄청 하겠지? 대단해~

19　동_준영 연습실 안 (낮)

피아노 앞의 준영, 연습하려고 건반 닦고. 문득 건반 하나에 시선 머문다.
눌러보면, 소리 안 난다. 그 건반을 몇 번 더 눌러보는데 소리 안 난다. 미간 찌푸리는 준영. 그때 노크 소리. 송아 들어온다.

송아　(반가운) 준영씨—

준영　아, 송아씨.

송아　연습하고 있었어요?

준영　네.

송아, 준영이 피아노 위에 쌓아놓은 악보 더미 책등이 눈에 들어온다. (작곡가 이름 쓰인… 바흐 악보가 제일 위에 놓여 있다)

송아　(호기심, 악보 살펴보며) 바흐에 차이콥스키, 라흐마니노프까지… 이렇게 여러 시대 음악을 한 번에 공부하면 좀 어렵진 않아요?

준영　(주저하다가) 그게….

송아　? (준영 돌아보는데)

준영	(주저하다가) 사실 나… 콩쿨 준비해요. …차이콥스키 콩쿨이요.
송아	(좀 놀란) 아….

[플래시백] 4회 신78. 경후문화재단_회의실 (낮)

준영	…콩쿨은… 정말 싫었어요.
송아	…….
준영	1등… 좋죠. 처음엔 기뻤어요. 상금도 생기고. 그런데 몇 번 상을 타니까 계속 또 나가야 했고… 계속 1등을 해야만 했고… 그러다 보니까 나중엔 정말… 콩쿨 나가는 게 죽기보다 싫더라구요.

[플래시백] 신18. 서령대 음대_연습실 복도 (낮)

학생1	(웃는) 차이콥스키에서도 1등 하는 거 아니야?
학생2	할지도 몰라. 진짜 잘 친대. 연습 엄청 하겠지? 대단해~

[현재]

송아	(뭐라고 말해야 할지 모르겠다) …….
준영	준비한 지 좀 됐는데… 말을 못해서 미안해요.
송아	아, 아니에요. …그럼 많이 바쁠 텐데. 어제 대전 오지 말고 연습 했었어야 하는 거 아니에요? (진짜다) 좀 피곤해 보여요.
준영	어, 아니에요.

잠시 말 끊기고.

송아	…그럼 연습해요. (나가려는)
준영	어디 가요?
송아	어… 화성학 숙제해야 돼서… 어디 강의실 빈 데나….
준영	여기서 해도 되는데. (구석에 의자 두어 개 있다) 송아씨만 괜찮

으면.

송아 …아니에요. (애써 미소) 준영씨 편하게 연습해요.

20 **동_이수경 교수실 앞 복도 (낮)**

(화장실 다녀온) 수경, 교수실 들어가려는데. 이쪽으로 오는 정희 본다. 둘 다 서로 목례만 하고. 수경, 자기 교수실로 들어가려다가.

수경 아 참. 언니.

정희 (가다가 돌아보면)

수경 정경이 애가 너무 착하던데요?

정희 ?

수경 한현호 좀 잘 부탁한다고 나 찾아왔었어요. 헤어진 애인을 그렇게까지 신경을 써주더라니깐요?

정희 (표정 굳는다)

수경 어머, 언니 개네 헤어진 거 몰랐던 건 아니죠? 딸 같은 사이라면서, 언니가 좀 챙기구 그래요…. (웃음)

정희 (우아하게 웃으며) 그럼 정경이 같은 애가 그런 평범한 애랑 결혼이라도 하겠니? 공부 다 끝났는데 헤어질 타이밍이지. 수경이 너도 보스턴에서 사귀었던 남자 생각해봐. 아, 개는 너한테 헤어지자고 한 다음에 바로 결혼했다지?

수경 (표정 관리 잘 안 되는)

정희, 우아하게 미소 지어주고는 가는데, 바로 표정 서늘하게 굳는다.

21 **동_준영 연습실 앞 복도 (낮)**

준영 연습실에서 나오는 송아인데. 해나 마주친다.

송아	어, 해나 안녕.
해나	안녕하세요. (연습실 문의 창 안 쓰윽 보면, 연습하는 준영 보인다) 데이트 하셨어요?
송아	어? 어…. (웃으며) 근데 내가 방해되는 것 같아서 나왔어.
해나	(정색으로 받는) 그러게요? (간다)
송아	(띵…) …….

그때 핸드폰 전화 온다(진동). 보면, 수경이다.

| 송아 | (? 받는다) 네— 교수님. |

22 동_이수경 교수실 안 (낮)

송아, 수경에 호출되어 온. 수경, 퇴근하려 핸드백 챙기며 말하는데, 짜증났다.

송아	(너무 놀라서) 네? 제 반주선생님이요?
수경	그래! 세실리아, 내 친구 딸인 거 알지? 방금 전화 와서, 너랑 도저히 못하겠다고! 너 걔한테 뭐 버릇없이 말대답하고 그랬어? 응?
송아	(충격) …네? …아, 그게요, 교수님//
수경	(O.L.) 내가 살다 살다 반주자한테 짤리는 학생은 또 처음이다, 송아야~! 너 당장 대학원 시험은 어떡할 거야~!
송아	!!
수경	(퇴근 준비 끝났다) 세실리아한테 전화해서 싹싹 빌던지, 아님 당장 다른 사람 구해! (핸드백 들고) 나 나가야 되니까 니가 문 잠그고 가! (나간다)

문 쾅 닫히면. 남는 송아. 패닉이다. 손 떨리고.
얼른 '김세실리아 선생님'에게 전화 건다.

세실리아(F) 여보세요?

송아 (통화, 차분하려고 애쓰지만 맘 급하다) 선생님, 저 채송안데요, 저
기, 방금//(교수님께서)

세실리아(F) 응, 미안~ 나 송아씨 반주 못하겠어~ 시험 잘 봐요? (끊는다)

송아 (통화에) 선생님— 여보세요~ 선생님? (하지만 끊겼다··· 울고 싶다,
혼잣말) 아, 어떡해···.

23 사설 연습실_ 빌딩 외경 (낮)

24 동_ 연습실 복도 (낮)
연습실 쭉쭉 있다.

25 동_ 연습실 방안 (낮)
작은 연습실. 피아노(업라이트도 됩니다). 보면대. 의자 4~5개. 지
원(교복), 정경에게 레슨 받는 중. 지원의 연주 컷컷컷(멘델스존 협
주곡 1악장).
(지원은 보면대에 자기 원본 악보 올려놓고 하는 중)
정경, 자기 악보(원본) 들고 의자에 앉아 유심히 보고 있다. 정경
의 악기는 옆에 풀어져 있다(의자 두 개 붙여 그 위에 올려놓고).
지원, 연주 마치고. 정경, 들고 있던 자기 악보(원본)를 지원의 보
면대 위, 지원의 악보 위로 겹쳐 놓는다.

정경 응, 잘했는데, 여기(악보의 한 곳 가리키며)를 지금 다운보(down-
bow)로 하고 있거든? 근데 업보(up-bow)로 하면 어떨까? (정경의

악보에는 업보 활 표시되어 있다)

지원　　(정경의 악보 보면)

정경　　왜냐면 여기를 업으로 시작해야 이 옥타브 스케일 제일 마지막
　　　　'시'가 다운(down)으로 쭉 뻗어나가기 더 좋을 것 같아. 어때?

지원　　(악보 보며 아주 잠깐 생각하더니) 네!

정경　　(미소) 그럼 그렇게 한번 해볼까?

[짧은 jump]

레슨 끝났다. 지원과 정경, 각각 악기 넣고 있다. 정경이 먼저 다
챙겼고.
정경, 보면대 위에 뒀던 자신의 악보(원본 악보) 집어 건네준다.

정경　　(자기악보건네주며) 그럼 이거 내 악보, 가져가서 복사하고 담에 줘.

지원　　네! (악보 받아 넣는다. 악보 표지에 연필로 적힌 정경의 이름 보인다)

정경　　담에도 여기서 볼까?

지원　　네. (머뭇거리다가) 아, 그리고요… 저희 엄마는 모르세요. 저 여기
　　　　오는 거….

정경　　어머니껜 말씀드려야 돼.

지원　　(주저하는) …그래도….

정경　　꼭 말씀드려. 알겠지?

지원　　네….

정경　　이제 콩쿨 얼마 안 남았는데, 다음엔 언제 또 볼까?

26　　서령대 음대_ 일각 (낮)

빈 강의실 같은 좀 한적한 곳. 간절하게 통화하는 송아 컷컷컷.
점차 기운 빠져가는.

송아	(핸드폰에) 네, 선생님. 어떻게 안 되실까요? 제가 대학원 시험이 얼마 안 남아서요⋯.
송아	(다른 통화) 안녕하세요, 선생님. 저 서령대 4학년 이지호 소개로 연락드리는 채송아라고 하는데요⋯.
송아	(다른 통화) 네, 선생님. 정말 꼭 좀 부탁드릴게요⋯. (사이, 기운 빠진다) ⋯아⋯ 네. 알겠습니다⋯. 아, 저 그럼 혹시 다른 분 소개시켜주실 만한 분이라도⋯ (사이) 아⋯ 없으세요⋯ 네⋯ 네⋯. (끊는다)

송아, 한숨 쉬며 핸드폰 화면 본다. 세실리아 이후에 통화한, 번호 저장 안 된 010번호 7~8명 정도가 최신 발신번호 목록 상단에 쭉 있다. (방금 쭈루룩 통화한 것들, 다 전화해서 다 거절당한) 송아, 울고 싶다.

27 사설 연습실_ 연습실 복도 (낮)

짐 싸서 방에서 나오는 정경과 지원. 출입구 쪽으로 가려는데, 우뚝 멈춰 서는 두 사람. 연습실 복도로 막 들어온 지원모다!

지원	(깜짝 놀라) 어어, 엄마!
정경	(놀랐지만) 안녕하세요.
지원모	선생님! 지금 애 레슨하시는 거예요?
정경	�⋯⋯.
지원	(고개 푹 숙이고) ⋯⋯.
지원모	(정경에게, 읍소) 아니, 선생님⋯ 송정희 교수님이 어떤 분인지 모르시는 분도 아닌데, 어떻게 저 몰래 이러세요, 네?
정경	⋯죄송합니다, 저는//
지원모	(지원에게) 양지원!

지원	(얼어붙는)
지원모	(서릿발) 너 이럴라구 살살 내 눈치 보면서 학교에서 연습하다 오겠다고 한 거지? 어디서 엄마한테 거짓말을 해, 응?!
현호(E)	어머니.
정경	(깜짝 놀라 보면 현호다. 첼로 메고 있는, 연습실에 막 도착한)
현호	우선 진정하시고요.
정경	(놀라고 당황했는데)
지원모	(현호에게) 누구세요?
현호	정경이… 동창입니다.
정경	…….
지원모	(조금 누그러지면)
현호	중간에 커뮤니케이션이 잘 안 된 것 같은데 일단 나가서 지원이 말을 한번 들어보시죠. 여기 연습실에 지원이 아는 애들도 많이 다녀서… 괜히 말 나오면 곤란해지세요.

지원모, 그제야 주위 둘러보면, 연습실 두 군데서 연습하던 사람들(각 20대 여1/30대 여선생님과 10대 한국예중 교복 여학생), 무슨 일인가 빼꼼 내다보고 있다.

지원모	……. (지원에게) 가자! 얼른!! 뭐하구 있어!!

지원모, 지원을 끌다시피 해서 나가면 복도 조용해진다.
구경하던 사람들도 문 닫고 들어가고. 정경과 현호만 남는다.
그때 막 연습실에 온 현호 학생(예중생, 교복), 첼로 메고 반갑게 다가온다.

예중생	어~ 쌤! 일찍 오셨네요! 잘 찾아오셨어요? 여기 괜찮죠!

현호	어? 어….
예중생	(현호와 정경의 땐땐한 분위기를? 해서 보면)
현호	너, 들어가서 손 좀 풀고 있을래?
예중생	? 네. (방으로 들어간다)

예중생 들어가면 복도에 또다시 정경과 현호만 남는다.

정경	(뭐라고 말해야 할지 모르겠는데)
현호	(정경과 지원의 연습실로 들어가며) 들어와봐.
정경	……. (잠자코 따라 들어간다)

28 동_ 연습실 방 안 (낮)

현호, 정경 들어오면 문 닫는다.

현호	(화내는 톤 아닌, 걱정스럽다) 너 교수님 허락도 안 받고 쟤 레슨하는 거야?
정경	…….
현호	정경아. 왜 니가 감당도 못할 일을 벌여. 어떻게 하려고…. 쟤네 엄마가 아니라 다른 사람한테 걸렸어봐. 송정희 교수님 알게 되시는 건 시간문제고 너 서령대도 바로 아웃이야.
정경	(발끈) 너도 레슨하잖아. 너도 작은선생 아니야?
현호	(한숨) 너랑 나랑은… 다르지.
정경	…뭐가 다른데.
현호	…너 학부모들 상대는 해봤어? 대학 때도 레슨 한 번 안 해봤잖아. 누가 너한테 대놓고 화내는 것도 너 처음 겪어봤지.
정경	내 일이야. 내가 알아서 해.
현호	…그래. 근데… (뭔가 말하려다가 말 삼키고, 한숨) 됐다.

정경	…….
현호	(화내는 톤 아닌) 근데… 너 손 아직도 떨려. 알아? (가만히 정경 바라보다가 나간다)

현호, 나간다. 문 닫히면, 정경 혼자 남는. 주먹 꽉 쥐어보지만 여전히 떨리는 손.

29 동_ 연습실 복도 (낮)

방에서 나온 현호. 잠시 그대로 서 있다. 심란하다.

30 달리는 지원모 차 안 (낮)

운전석 지원모, 뒷좌석 지원.

지원모	(혼잣말) 아니, 자기도 송정희 교수님 제자면서 어떻게 이래? 진짜 이해가 안 가, 이해가! (지원에게) 뭐 하니? 악보 보고 공부하고 있어!
지원	…네.

지원, 우울한 얼굴로 책가방(혹은 악기 케이스 앞주머니)에서 악보들 꺼내는데.
정경에게서 빌렸던 악보도 같이 있다. (정경의 이름 쓰인 악보)

지원	아….
지원모	(들었다) 왜?
지원	…아니에요.

지원, 정경의 악보를 다시 넣고, 다른 악보 펼치지만 눈에 안 들

어온다.

창밖 보며 한숨.

31　　서령대 음대_태진 교수실 안 (저녁)

바닥에 탁! 집어 던져지는 악보.

피아노 의자에 앉아 있던 준영(피아노 보면대엔 악보 없고, 보면대 옆에 다른 과제곡들 악보만 쌓여 있다), 바닥에 던져진 악보를 본다. 태진이 던진 것.

태진　이따위로 칠 거야?

준영　……．

태진　이래갖고 무슨 콩쿨을 나가 1등을 하겠다 그래. 퇴보했단 소리 대놓고 듣고 싶은 거야? 같이 망하자고?

준영　(듣기 싫다) …다시 치겠습니다.

준영, 말없이 일어나 악보 줍고, 구겨진 페이지 손으로 펴서 보면대에 올려놓는다.

그러나 마음 무겁고, 자신도 답답하다.

32　　동_준영 연습실 앞 복도 (저녁)

얼굴 밝지 않은 송아. 기운 없이 걸어온다. 연습실 창 안을 보면, 연습하는 준영 뒷모습 보인다. 송아, 기분 끌어 올리려 심호흡하는데 핸드폰 문자 온다(진동).

보면, 반주자의 거절 문자다. 송아, 다시 답답해진다.

33　　동_준영 연습실 안 (저녁)

준영, 연습하다 멈춘다. 맘대로 안 돼서 답답한. 심호흡 크게 하

며 마음 다스리려 하는데. 노크 소리. 보면, 문 열린다. 송아다.

송아 (밝게) 준영씨—

준영 아, 송아씨.

송아 들어오는데, 열린 문 사이로 지나가는 학생들 대화 들린다.

학생3(여) 김규희 이번에 차이콥스키 콩쿨도 나간다며.

학생4(여) 너무 도박 아닌가?

학생3 또 1등 할 자신 있나보지.

송아, 준영 …….

송아 (얼른 문 닫으며, 밝게) 준영씨 저녁 안 먹었죠? 우리 밥 먹으러 가
 요.

준영 네. (일어나려는데)

수정(E) 언니—

송아, 준영 (동시에 문 쳐다본다)

송아 어, 수정아.

수정 (문 빼꼼 열고 들어오려다 준영을 보고) 엇, 안녕하세요. (송아에게)
 언니, 지나가다가 보여서요.

송아 응, 왜?

수정 아까 저한테 물어보신 반주선생님, 연락해보셨어요? 시간 되신
 대요?

송아 (순간 곤란, 준영 눈치) 어어… 아니… 안… 되신대….

수정 아아, 네… 아쉽다. 또 누구 생각나면 알려드릴게요! (준영에 꾸벅
 하고 문 닫고 간다)

송아 (괜히 준영 눈치 보이는데)

준영 반주자… 새로 알아보는 거예요?

송아	…네. 그… 원래 하시던 선생님이 사정이 좀 생기셔서요. (얼른) 괜찮아요. 금방 찾을 수//
준영	내가 해주면 안 돼요?
송아	!
준영	바로 옆에 피아노 치는 사람 두고, 왜 힘들게 멀리서 찾아요.
송아	…….
준영	송아씨 힘으로 해내고 싶다고 했었던 말, 기억하고 존중해요. 한 번 했던 말, 번복하고 싶지 않은 것도 이해해요. 그래도… 혹시 상황이 어려우면….
송아	…준영씨 바쁘잖아요.
준영	(송아 본다)
송아	…콩쿨 준비해야 하는데… 이런 걸 부탁하기가 좀… 그래요.

잠시 말 끊긴다.

준영	(그랬구나… 안심시키고 싶다) 괜찮아요.
송아	…….
준영	송아씨 입시곡, 프랑크 소나타죠? 어차피 정경이 때문에 치고 있는 거니까 새로 익혀야 하는 곡도 아니고….
송아	('정경' 소리에 마음 쿵…)
준영	(실언했다는 걸 깨닫는다) 아니, 내 말은….
송아	(따지는 톤 아니지만 착 가라앉은) …그러네요. 정경씨 반주해주고 있다는 걸 깜빡…했어요.
준영	(좀 날카로운) 왜 얘기가 그렇게 가요.
송아	(날카로워진 톤에 조금 놀라는) …….
준영	(답답하다, 목소리 조금 올라가는) 송아씨가 내 시간 뺏을까봐 부담스러워하니까, 그래서 나는 아니라고, 그래서 정경이 얘기가 나

온 건데… (답답하다, 저도 모르게 한숨 쉰다) 왜 그래요….

송아 ……

침묵 흐른다.

송아 (애써 미소) 우리, 오늘 둘 다 좀 피곤한 것 같아요. 이 얘긴 그만 해요.

준영 송아씨.

송아 …나 먼저 갈게요.

34 동_ 1층 현관 (저녁. 비)

현관으로 가는 송아, 우울하다. 싸운 게 후회스럽고. 심란하고. 밖으로 나가려는데, 멈칫. 현관 밖으로 손 내밀어보면 후두둑 떨어지는 빗방울.

비 온다. 순식간에 쏴아아 ― 굵어지는 빗줄기.

송아, 난감하다.

학생5, 6 (남/20/악기 없고 가방만), 건물 안에서 나오더니 "어, 오늘 비 온다 그랬냐?" "아, 우산 없는데~" "뛰자!" 하고 양손으로 머리 가리고 빗속으로 뛰어나간다. 그러나 송아는… 못하겠다. 등에 멘 바이올린을 넘겨다보는데….

팡! 옆에서 펴지는 우산.

송아, 보면. 준영이다. 송아가 선물한 우산을 편.

송아 ……

준영 같이 가요. (빗속으로 한 걸음 나가서 우산 속으로 들어오라는 듯 송아 본다)

송아 (우산 속으로 들어가지 않고 물끄러미 바라보다가) …우산, 있었어
 요?

준영 네. …매일 가지고 다녀요.

송아 매일…요?

준영 네.

[플래시백] 준영 회상. 1회 신33. 반포대로_ 영인의 차 안 (밤. 비)

준영, 창밖을 보는데. 인도, 불 꺼진 빌딩 출입구 앞, 비를 피하는
송아 보인다.

준영. 아주 잠깐 망설이다가,

준영 (영인에게) 누나, 혹시 차에 우산…. (하는데)

 창밖의 송아, 갑자기 재킷을 벗더니 악기를 감싸고, 에코백으로
 악기 위를 한 번 더 덮고는 편의점까지 전속력으로 뛰어간다!
 (송아는 비를 쫄딱 맞는)

영인 (잘 못 들었다) 응? 뭐?

 준영의 시선, 비 맞으며 악기를 감싸고 뛰어가는 송아를 따라가
 는데.
 그때 파란불로 바뀌고, 출발하는 영인의 차, 편의점을 지나쳐가고.
 준영의 시선, 송아를 좇다가, 송아가 편의점 안으로 들어가는 것
 을 본다.

준영 (마음이 놓인다, 앞쪽으로 시선 돌리며) …아니에요.

준영 …미안해요. 오늘 여러 가지로 머리가 좀 아팠어서… 좀 예민했어요. …미안해요.

송아 …나도 미안해요.

잠시 서로를 바라보고 있는 두 사람.

준영 그럼, 내가 반주하게 해줄 거죠?

송아 (쉽게 대답 못한다) …….

준영 (웃으며) 대답, 안 할 거예요? 응?

송아 (가만히 바라보다가… 끄덕) …네. 그럼… 부탁할게요.

준영 (활짝 미소) 열심히 하겠습니다!

송아 (반주 부탁하게 된 게 마냥 좋지만은 않다, 마음 불편한데)

준영 (손짓) 이리 와요.

송아 …….

준영 얼른요.

송아 …….

준영, 송아에게 손 내민다. 송아, 망설이다 손잡고. 우산 속으로 들어간다.

준영 앞으로도 송아씬 비 걱정하지 마요. 내가… 매일 우산 갖고 다닐게요.

미소 지으며 송아를 보는 준영, 그런 준영을 가만히 바라보는 송아.

35 현호 집_ 현호 방 (밤. 비 그친 후)

레슨하고 돌아온 현호. 등에 멘 첼로 내려놓는데, 주머니 속 핸드폰 진동.

현호, 꺼내 보면 이메일 앱에 (1) 떴다.

별생각 없이 열어보는 현호. 순간 멈칫. 미국 오케스트라 오디션 합격 메일이다.

현호 !!

36 평창동_ 고급 주택가 외경 (밤. 비 그친 후)

37 정희 자택_ 레슨실 (밤. 비 그친 후)

피아노 있다. 반주자와 암보로 연주하는 지원.

지원모, 구석에서 마음 졸이며 보고 있고.

정희, 악보(지원의 원본 악보)와 연필 들고 매서운 눈으로 지원 연주 보고 있는데….

뭔가 거슬린다. 악보와 지원을 매서운 눈으로 번갈아 보는. (지원은 모르는)

[짧은 jump]

지원, 연주 끝난다. 지원, 어깨에서 악기 내리며 정희 눈치 보는데.

정희 …애.
지원 (쫄아서 정희 본다)

정희, 악보 들고 지원에게 다가가서 악보를 보면대에 올린다.

정희, 연필로 악보의 한 곳을 가리킨다.

정희	너 여기 활 왜 그렇게 쓰니?
지원	네?
정희	여기 스케일, 내가 활 따운(down)으로 시작하라고 했는데 왜 업 (up)으로 해? 왜 니 맘대로 하니?
지원	(사색이 되어) 아….
정희	(지원 빤히 보면)
지원	…거기 업으로 시작하면 스케일 제일 윗 음이 다운이 되어서 소 리가 더 좋을 것 같아서요.
정희	(싸늘하게 본다) 니가 선생이니?
지원	(겁먹는다) …죄송해요.
정희	콩쿨 땐 똑바로 해라?
지원	네.

정희, 자기 의자로 돌아가는데. 지원의 바이올린 케이스를 건드
리고, 케이스 바닥에 떨어진다. 앞주머니에 있는 악보도 같이 쏟
아지고. (지퍼 안 잠근)

정희	어머, 미안.

정희, 지원의 케이스 주워서 다시 올려놓고 악보 주워 넣어주다
가 멈칫.
악보 표지에 정경의 이름 쓰인 것 보인다!

정희	…!! (표정 굳지만 지우고, 지원 쪽으로 돌아보며 아무 일도 없었던 것처 럼) 자, 그럼 첨부터 다시 해봐.

38 식당_ 앞 (밤. 비 그친 후)

인터미션 아닌 식당. 길 양쪽에서 오다가 서로를 발견하고 놀라는 민성과 동윤.

각자 장우산 하나씩 든.

민성 …! (멈춰 선다)

동윤 어…. (멈춰 선다)

민성,동윤 (당황해 있는데)

은지 (막 도착해서) 우와! 너네 둘 다 못 온다더니 어떻게 왔네?? 들어
 가자 들어가자! (신났다)

민성,동윤 (난감하고 곤란한 얼굴에서) 어? 어어….

39 동_안 (밤. 비 그친 후)

스루포 모임. 은지 민수 커플 발표한 직후다. 손 꼭 잡고 알콩달
콩인 은지와 민수.

그런 은지 민수 커플을 보는 민성과 동윤, 당황스러운. 다른 친구
들도 당황한.

민성 너네 둘이 사귄다고?

동윤 언제부터? 너(은지) 얼마 전에 남친 케익 산다고….

은지 (자르며) 쓥! 그냥 그렇게 됐어. 넘어가.

민성 …….

동윤 (민수에게) 이래서 오늘 갑자기 보자고 한 거야?

민수 어. 아, 표정들이 왜 그래. 축하 안 해줄 거야?

동윤 아니, 뭐. 그래. (떨떠름하다) 축하해!

은지 응~! (다른 친구들에게) 야, 너네도 축하해줘~! 건배~!

친구들, 얼떨떨하지만 곧 즐겁게 "건배! 축하해!/커플 축하!" 하

면서 건배한다.

동윤(콜라)과 민성, 건배하다가 눈 마주치는데 민성, 바로 시선
피하고, 맥주 원샷.

민성 표정 그닥 좋지 않고. 마음 쓰이는 동윤.

40 경후빌딩_ 외경 (밤. 비 그친 후)

41 경후문화재단_ 3층 엘리베이터 홀 (밤. 비 그친 후)

준영, 엘리베이터에서 내리자마자 핸드폰 전화 온다(주머니, 진동).
준영, 엘리베이터 문 앞에 멈춰 서서 꺼내 보면… 엄마다.

준영 ? (받는다) 네, 엄마. 저녁은요. 네. 연습하러 왔어요. (준영모 몇 마
디를 듣고 얼굴 확 굳는) 네? 아버지가, 또요?!!

42 준영이네 기사식당_ 뒷마당 구석 (밤. 비 그친 후)

통화하는 준영모.

준영모 (통화, 목메어 말을 제대로 못하는) 어어… 준영아… 그게… 어….

43 경후문화재단_ 3층 엘리베이터 홀 (밤. 비 그친 후)

준영모 (통화) 미안해… 엄만 몰랐어, 정말로….

준영 (통화, 진짜 미치겠다, 기가 막혀 뭐라 말도 안 나오는)

준영모 (통화, 목메어서) 어떻게… 안 될까, 준영아…?

준영 (통화, 폭발) 뭐가요! 내가 돈 못 준다고 하면, 그럼 어쩔 건데요!!

준영모 (통화) …미안해… 근데 가게가… 넘어갈 것 같아, 잘못하면….

준영 (통화) !! 가게요? (순간 아득해진다) 엄마 가게요??

준영모 (통화) 어어… 아버지가 가게 담보를 잡아서….

준영	(통화, 폭발) !! 아버지 진짜 제정신이에요? 우리 집에 남은 게 엄마 가게 하난 거 아버진 몰라요? 아니, 어떻게 엄마 가게를… 어떻게…!!
준영모	(통화) 미안해 준영아… 여기저기 알아볼 수 있는 덴 다 알아봤는데… 도저히 방법이 없어서… 전화했어… 미안해 준영아….

준영, 미치겠다. 막 퍼붓고 싶은데… 겨우 정신줄 붙잡고.
거칠어진 호흡 억지로 가라앉힌다. 미치고 열불 나지만….

준영	(통화, 좀 가라앉은) …얼만데요.
준영모	(통화) …3천 정도….
준영	(통화, 한숨 나온다) …언제까지요.
준영모	(통화) 빠르면 빠를수록… 좋을 거 같애….
준영	(통화, 다시 한번 화내려다가 겨우 참고, 차갑게) …일단 알겠구요. 좀 알아보고 연락드릴게요. (바로 끊는다)

준영, 돌겠다. 소리 지르고 싶은… 핸드폰만 꽉 쥐어보는 손.
괴로워 다른 손으로 얼굴 감싸 쥐고 잠시 심호흡하다가…
리허설룸으로 가려고 모퉁이 도는데, 막 퇴근해 나온 영인이 재단 문 앞에 서 있다.

준영	(전혀 예상 못해 당황) 어… 누나.

44 **동_ 리허설룸** (밤. 비 그친 후)
이야기 나누는 준영과 영인. 준영, 좀 진정되었지만 괴롭다.

준영	…저 괜히 안식년 한다고 했나봐요. 한국 안 왔으면 이런 꼴 직접

볼 일도 없고… 그냥 돈이나 벌어 보냈으면 되었을 텐데…. (한 숨)

영인 (조심스럽게) …알아보다가 정 안 되면, 내 말은 정말로 방법이 없으면… 이사장님이나… 아님… 정경이한테 말해보는 건 어떻겠어…? …그래도 정경인 니 사정 아니까….

준영 …안 돼요.

영인 …….

준영 …지금까지 제가 받은 게 얼마나 많은데… 어떻게 또 도와달라 그래요…. 그렇겐 절대 못해요…. (자기 처지가 슬프다)

45 **골목길 일각 (밤. 비 그친 후)**

모임 파한 후. 살짝 알딸딸해서 불안하게 걷는 민성. 넘어질 뻔하는 것 잡는 동윤.

민성 …아, 왜 친한 척이야. 놔! 저 아세요?

동윤 그럼 똑바로 좀 걷던가. 불안하게 진짜.

민성, 멈춰 서서 동윤 본다.

민성 넌 오늘 못 온다더니 왜 왔냐? 너 올 줄 알았으면 난 절-대! 안 왔어.

동윤 너도 안 온다고 했거든. 단톡 확인해봐.

민성 곧 죽어도 지가 잘못했단 말은 안 하지. 어휴.

동윤 …….

민성 너 때문에 버린 시간. 마음. 술. 다 아깝다. 너무 아까워, 너무.

동윤 …….

민성 그중에 제일 아까운 게 뭔지 알아?

동윤	…….
민성	…송아.
동윤	…….
민성	은지랑 민수 사귄다고 했을 때 내가 제일 처음 든 생각이 뭔지 알아? 아… 얘네 잘못되면 우리 스루포 망하겠다. 끝났다, 이제.
동윤	…그렇게까지 생각할 건 없잖아. 우리도… 옛날에 헤어지고 친구로 쭉 잘 지냈는데.
민성	(헛웃음) …….
동윤	…….
민성	우리가 친구로 지냈던 건, 동윤아. 그냥 내가 미련곰탱이라서야. 미련 맞게 요따만큼의 기대를 너라는 애한테 갖고 있었어서… 그래서 친구인 척 그게 됐던 거야. 아직도 모르겠어?
동윤	…미안해.
민성	(본다)
동윤	다 내 잘못이야. 내가 너무 서툴렀어. 너한테도, 송아한테도. 특히 너한테… 너무 많이 잘못했다는 생각을 요즘 많이 해. 미안해.
민성	…….
동윤	민성아. 나는… 언젠가 우리가… 아니 나는 안 되더라도 너랑 송아는 다시 예전처럼… 친구로 돌아가면 좋겠어.
민성	……. (생각이 많아지는)

46 송아 집_송아 방 (밤. 비 그친 후)

자려고 누운 송아. 잠이 잘 오지 않는다.

[플래시백] 신33. 서령대 음대_준영 연습실 안 (저녁. 송아 시점)

학생3	김규희 이번에 차이콥스키 콩쿨도 나간다며.
학생4	너무 도박 아닌가?

| 학생3 | 또 1등 할 자신 있나보지. |

준영, 순간 얼굴 어두워지고. 그런 준영을 보는 송아. 마음 쓰이는.

[현재]

| 송아 | (심란하다, 혼잣말) 반주 부탁하지 말았어야 했나…. (한숨) |

송아, 마음이 편치 않다. 답답해 돌아눕는다.

| 47 | **경후문화재단_리허설룸** (밤. 비 그친 후) |

영인 갔고. 피아노 앞에 앉아 있는 준영. 그러나 건반 위에 쉬이 손 올라가지 않는다.
준영, 한숨 쉬고. 피아노 모서리에 이마 대며 엎드린다. 너무 힘들다.

| 48 | **서령대 음대_외경** (낮) |

| 49 | **동_이수경 교수실 안** (낮) |

송아(악기 멘), 체임버 일 보고하러 왔다가 수경과 대화 중. (수경의 손에는 송아가 건넨 클리어파일. 안에 보이는 문서 출력물 제목은 '秀 체임버 오케스트라 창단공연 홍보마케팅(안)')

수경	(깜짝 놀라서) 반주를 박준영이 한다고?
송아	네….
수경	아니 박준영이 왜… 송아 너를? (혹시?) 어머, 너네, 사귀는 거야, 진짜?
송아	아, 그게요… 네….

수경	세상에, 잘됐네~ 얘, 너 재주도 좋다?!
송아	…….

그때 노크 소리. 해나 들어온다. 레슨 온.

수경	어, 해나 왔니?
해나	안녕하세요…(하다가 송아 보고 땐땐해져 고개만 까딱)
송아	해나 안녕. (수경에게) 그럼 저는 갈게요.
수경	그래~ (클리어파일 흔들며) 이거 수고했어~ 우리 송아 역시 최고 다~!
송아	…….
해나	…….

송아, 해나와 눈 마주치자 작게 입 모양으로 "레슨 잘 받아." 하 고 나간다.

해나	…….

50 은행_ 대출창구 (낮)

은행 직원(여, 30)	대출이… 어려우세요.
준영	(예상했지만) …정말… 방법이 없을까요? 혹시라도….
은행 직원	네, 죄송합니다.
준영	(답답) …….

51 동_ 밖 (낮)

나오는 준영. 답답한데, 핸드폰 전화 온다(진동). 성재다.

52 **서령대 음대_이수경 교수실 안 (낮)**

 레슨 받는 해나. 보면대 앞에 악기 들고 서 있고. 수경, 외출하려
 고 부산하게 핸드백 챙기고 화장 고치면서 잔소리하는 중.

수경 해나야. 너 요새 왜 이렇게 열정이 없니?

해나 네?

수경 (바쁘게 준비하며) 쫌만 더 악착같이 못하겠어? (하다가) 송아 좀
 봐. 이번에 대학원 입시 반주로 박준영 데리고 온댄다!

해나 (조금 놀란)

수경 송아 걔가 얌전해 보여도 가만 보면 근성은 있어. 뭘 해도 할 애
 야. 그런 건 좀 배워.

해나 …….

수경 (핸드백 다 챙기고 겉옷 집어 든다) 암튼, 나 지금 나가야 되거든? 문
 잠그고 가구, 담 주에 보자! (나간다)

해나 네… 안녕히 가세요….

 수경, 이미 나갔다. 해나, 기분 별로다.
 해나, 바이올린 챙기려고 악기를 케이스에 내려놓다가 잠깐 생
 각하고. 핸드폰 꺼내 카톡 오픈채팅방 연다. 서령대 음대 한국예
 고 동문 오픈채팅방(614명)이다. 들어가면, 고3 응원을 위한 한
 국예고 방문 이벤트 일정 공지가 마지막 익명의 메시지인데. 뭔
 가를 쓰기 시작하는 해나.

53 **도심 카페_안 (낮)**

 성재 만나고 있는 준영. 티비 건으로 설득하려는 성재.

성재 아, 나 진짜 답답하네. 티비 리얼리티 프로그램이 뭐 말만 하면 바

로 할 수 있는 건지 알아요? 얼마나 어렵게 추진하고 있는 건데.

준영 (예민) 안 한다고 전에도 말씀드렸잖아요.

성재 자, 티비는 좀 더 생각해보시고. 오늘은 다른 용건도 있는데. 경후카드 VIP 고객 대상 프라이빗 콘서트. 괜찮죠!

준영 네?

성재 아, 안식년에 자꾸 뭐 하는 거 싫으신 건 아는데~ 이건 프라이빗 행사라 외부 노출도 잘 안 되고. 금액이 커서 크리스는 준영씨만 오케이하면 괜찮다고 했고요. (손가락 세 개 펴 보이며) 3천.

준영 (!! 행사는 싫지만 고민되는…) ……

성재 경후카드, 내 예전 직장이라 인맥 동원해 메이킹하는 거니 좀 해 봅시다, 네?

준영 (한참 고민하다가) …저….

성재 (반색) 네, 네. 말씀하세요.

54 _ 달리는 성재 차 안 (낮)

성재, 주대리와 핸즈프리로 통화하며 운전 중.

주대리(F) 그럼 형, 다른 조건은 그대로인 거죠?

성재 (통화) 어어, 근데… 하나만. 연주료, 선지급 되나?

55 _ 서령대 음대_ 연습실 복도 (낮)

정수기 앞. 해나(악기 멘), 텀블러에 물 담으러 왔는데 앞에 수정, 지호 있다.

수정 (텀블러에 물 담으면서 지호와 대화하다가 해나 봤다) 해나 안녕.

해나 안녕.

수정 (지호와 하던 얘기 계속, 한숨 쉬며) 사실 우리 중에 바이올린 진짜

좋아서 하는 애들 몇이나 되겠어. 그냥 어렸을 때부터 잘했으니까 여기까지 온 거지.

해나 (듣고 있는) …….

지호 (수정에게) 우리 중에 바이올린 젤 좋아하는 건 송아 언니일걸?

수정 (웃으며) 인정. 송아 언니는 진짜 바이올린 사랑하지…. 솔직히 나는 언니의 그 바이올린 사랑이 신기하다 못해 부러울 때도 있다니깐?

지호 (웃는) 어, 나두.

해나 (불쑥, 시니컬) 그래봤자 짝사랑이잖아.

수정, 지호 뭐? / 응?

해나 좋아하면 뭐해. 잘해야지. (물 안 담고 그냥 간다)

수정, 지호 ?

수정 (지호한테) 뭐래?

지호 (어깨 으쓱) 몰라.

해나 (걸어가는 얼굴) …….

56 **동_ 송아 연습실 (낮)**

송아, 연습 잘 안 된다. 자꾸 틀리고. 멈춘다. 한숨.

[플래시백] 신49. 동_ 이수경 교수실 안 (낮)

수경 아니 박준영이 왜… 송아 너를?

[현재]

바이올린 물끄러미 바라보는 송아.

동윤(E) (2회 신14에서) 얘네도 다 영혼이 있어.

송아 ……. (f홀에 말을 속삭이려고 하지만 쉽게 입이 떨어지지 않는다)

송아, 결국 속삭이지 못한다. 갑자기 울컥 감정 올라온다. 바이올린을 품에 껴안는다.

57 동_연습실 복도 (낮)

기분 별로인 해나, 복도 걸어가는데 연습실 창문으로 송아 얼핏 보인다.
멈춰 서는 해나.
창문 안으로 보이는 송아, 바이올린을 품에 꼭 껴안고 있는 뒷모습.
창문 너머 보이는 송아를 보고 있는 해나. 마음이 복잡하다.

수정(E) (신55에서) 송아 언니는 진짜 바이올린 사랑하지….

해나 ……. (입 삐죽한다)

58 지원 콩쿨장_로비 (낮)

'제34회 성주일보 음악 콩쿠르' 엑스배너 서 있는 작은 공연장 로비.
바이올린 케이스 멘 중학생 대여섯 명과 엄마들, 로비에 지나다니는 모습들.
꽉 닫힌 객석 출입문('본선 진행 중' 종이 붙어 있고 진행요원 두 명 서 있다).
그 앞에 서 있는 지원모. 초조하게 기다리고 있다.

59 동_무대 (낮)

지원, 반주자와 암보로 연주하고 있다. (페이지 터너 없음)

60 동_객석 (낮)

지원 연주 중. 채점표 종이에 '50' 쓰는 누군가의 손. 수경이다.
(그 전 순서로 연주한 학생들 5명의 점수는 80~93점 사이 골고루. 지원
은 여섯 번째. 전체 8명)

50점 쓰고, 아직 연주 중인(혹은 연주 마치고 인사하는) 지원을 보
는 수경의 표정.

(객석에는 심사위원들 수경 포함 5명만 있고 비어 있다. 각자 좀 떨어져
앉은)

61 **도심 카페_안 (낮)**

성재 떠나고 혼자 있는 준영. 마음이 무겁고. 답답하고.
남은 음료 쭉 마시고 가방 챙겨 일어난다.

62 **서령대 음대_강의실 안 (낮)**

수업 끝. 학생들 빠르게 빠져나가는 중. 해나도 나가고. 송아, 가
방 싸고 있는데.

수정 (머뭇거리다가) 언니.

송아 응?

수정 (조심스럽게) 대학원 시험… 준영 오빠가 반주해주세요?

송아 (당황, 어떻게 알았지?) 어? 어어… (애매하게 웃으며) 어떻게… 알
았어?

수정 (주저하며, 말해도 되나? 싶어 지호와 눈빛 교환하는)

송아 ?

[짧은 jump]

빈 강의실. 혼자 남아 있는 송아. 핸드폰 보고 있는데, 서령대 음
대 한국예고 동문 오픈채팅방(614명)이다. 송아, 방 입장 직전. 주

저하는 손가락.

수정(E)　언니, 그래도 거기 들어가보진 마세요… 알았죠?

송아, 주저하다가 입장하는데… 순간 표정 굳는다. (송아 입장 직
후) 실시간으로 올라오고 있는 익명의 메시지들.

4년 내내 실기 꼴찌라는데
박준영 자기 커리어나 챙기지 무슨 그런 여친 반주를 해준다고
둘이 반주 맞춰는 봤나? 맞춰봤음 바로 깨질 것 같은데
반주자로 쓰려고 꼬신 거 아님? ㅋㅋ 박준영 아깝…
박준영 반주 쓰고도 입시 떨어지면 우째

송아, 심장이 쿵쾅쿵쾅 뛰고… 아찔하다.

63　　동_ 준영 연습실 (낮)
들어오는 준영. 가방 내려놓으며 털썩 피아노 앞에 앉는다.
연습할 기분은 아니지만… 그래도 해야 한다.
백팩에서 악보 꺼내려다가 문득, 소리 안 났던 건반을 본다.
준영, 건반 눌러보는데… 소리 안 난다. 다시 눌러봐도 안 나는.

64　　동_ 복도 → 기악과 사무실 앞 (낮)
송아, 무거운 발걸음. 복도 가는데. 저 앞, 과사 사무실 앞에 준영
보인다.
송아, 걸음 멈춰 서는데. 준영이 기악 조교와 나누는 대화 들린다.

준영　　(짜증 누르며 말하지만… 짜증 가득) 건반 소리 안 난다고 세 번이나

전화드렸잖아요.

기악 조교　죄송해요. 근데 저희도 피아노 한 대 고장났다고 수리를 부를 수가 없거든요. 그럼 정말 맨날 불러야 돼요.

준영　(짜증난다) 그럼 다른 피아노도 고장날 때까지 그냥 기다리란 말씀이세요?

기악 조교　(좀 짜증) 저희 방침이 그런데 그럼 어떡하라는 말씀이세요. 다른 학생들은 아무도 컴플레인 안 하는데 왜 혼자만 이러세요.

송아　……

기악 조교　학교 피아노가 맘에 안 드시면 집에서 본인 피아노로 연습하심 되잖아요?

준영　(순간 뭐라고 퍼부으려다가 겨우 삼킨다) …알겠습니다. (가버린다)

송아　(멀어져가는 준영의 뒷모습을 보고 있다) ……

65　지원 콩쿨장_로비 (낮)

초조하게 순위 발표 기다리는 지원과 지원모. (다른 학생들과 학부모들도 있고)

그때 진행요원, 흰 종이를 문이나 벽에 붙이고 간다.

얼른 다가가는 지원모와 다른 학부모들. (지원은 로비 구석에 있는)

제34회 성주일보 음악 콩쿠르

바이올린 부문 입상자 (중등부)

1위　양지원

2위　안서연

3위　전유리

지원모, 함박웃음. 다른 학부모들, 질투 나는 얼굴로 지원모에게 "어머, 축하해요~ 지원이 또 1등 했네." 인사 건네고. 지원모, 우쭐

한 얼굴로 "아유, 운이 좋았어요." 등등 인사하며 핸드폰 꺼낸다.
지원모, 정희 번호 찾아 발신버튼 누르며 로비 구석으로 가면서
저쪽에 있는 지원을 쳐다본다. 지원모, 지원에게 집게손가락으
로 1 표시하고 입 모양으로 "너 1등!" 하고서 바로 핸드폰을 귀
에 댄다.

지원모 (통화) 네! 교수님! 지원이 1등 했어요!

66 **경후문화재단_ 사무실 (낮)**

복직한 유진. 책상에 작은 꽃바구니. 딸 50일 작은 사진 붙여놓고.
해나 자리(비어 있는)에 앉아 유진과 수다 떨고 있는 다운.

다운 네? 준영 쌤이… 송아씨랑요??
유진 어. 몰랐어?
다운 네에… 우와, 언제 그렇게… 아니 근데 어떻게 아셨어요? 저도
 몰랐는데?
유진 어, 나 예고 동창 중에 서령대에서 피아노 강사 하는 애 있거든.
 걔한테 들었어.
다운 오, 역시 대리님 음대 인맥 짱. 그럼 학교에도 소문 쫙 퍼졌나보
 네요.
유진 어, 근데….
다운 ? 왜요?
유진 음. (살짝 고민하다가) 소문이 좀 안 좋게 났나봐.

 하는데 영인, 회의실에서 나온다.

다운 컨콜 끝나셨어요?

영인	응. 아, 힘들다~ (자기 자리로 가는데)
다운	팀장님. 준영 쌤하고 송아씨, 사귀신대요!!
영인	응? 아아, 들었어.
다운	헉, 저만 몰랐나요~ (유진에게) 근데 소문이 왜요? 뭐가 안 좋게 나요?
영인	(본다)
유진	두 사람 아무래도 같이 음악 하다 보니까… 사실 실력 차이가 크잖아. 근데 송아씨 대학원 시험을 준영씨가 반주하게 되어서, 그걸로 말들이 많은 것 같더라고.
다운	아아~ 하긴, 준영 쌤이 지금까지 같이 연주했던 사람들 생각해 보면, 쫌 글킨 하겠네요. 사람들 보기에.
영인	…….
유진	원래 이 바닥이 누가 쫌이라도 잘되는 꼴을 잘 못 보잖아. 내가 진작 악기 관두길 잘했지. 으이구, 지겨워 진짜.
다운	(장난) 악긴 관두셨는데 지금도 같은 바닥에 계시는 건 뭐죠—
유진	그니깐. 내 팔자, 왜 이러니?
영인	…….

67 달리는 정희 차 안 (밤)

운전하는 정희. 핸즈프리 통화 중. 차의 블루투스 스크린에 뜬 통화 상대방은 'J 체임버 사무국'이다.

상대방(여, 30대)	네, 방금 이정경 선생님 통화했구요. 저희 연주회 후원은 2천만 원 하시기로 확정했습니다.
정희	어, 그래요. 수고했어—
상대방(F)	아 참, 교수님!
정희	응?

상대방(F)	오늘 교수님 제자 지원이, 콩쿨 또 1등 했다면서요~ 정말 축하드려요~
정희	아… 고마워.
상대방(F)	아유, 진짜, 지원이 때문에 교수님께 레슨 받고 싶어 하는 애들 더 많아지겠어요~
정희	고마워. 그럼 들어가요~
상대방(F)	네~ 교수님! (끊는다)

빨간불 되고. 정차하는 정희. 생각에 잠긴다.

[플래시백] 신37. 정희 자택_ 레슨실 (밤. 비 그친 후)

지원의 악기 케이스에서 떨어진 악보 주워주던 정희. 악보에 써 있던 정경의 이름.

[플래시백] 11회 신31. 서령대 음대_ 엘리베이터 안 (낮)

동료교수	난 그냥 모른 척 놔둬요. 어차피 애들 프로필에는 내 이름만 나가잖아요~ 짝은선생이 괜히 짝은선생이야? 애들 프로필에 자기들 이름도 못 올리는데.

[현재]

정희	(생각한다, 핸들을 무의식적으로 가볍게 톡톡 두드리는 손가락) …….

68	식당_ 룸 앞 복도 → 룸 안 (밤)

종업원(여, 30대) 따라서 복도 걸어가는 정희. 종업원, 룸의 문 열면,
안에서 긴장한 얼굴로 정희 기다리고 있던 지원과 지원모, 바로 일어난다. 두 사람 모두 콩쿨장에서 바로 온 차림.

지원모	교수님— 오셨어요~
정희	(미소) 네. 제가 좀 늦었죠. 축하드립니다— (앉으며) 앉으세요.
지원모, 지원	(쭈뼛쭈뼛 앉으면)
정희	지원아, 축하한다? (지원모에게) 이렇게 기쁜 소식 전해주신 것도 모자라 무슨 또 식사를 사신다고….
지원모	아우, 아니에요. 당연히 대접해드려야죠.
정희	(미소. 그러나 뼈 있는) 오늘은 좋은 날이니 사양 않고 왔습니다만, 지원이가 저 하나 믿고 잘 따라와주는 것만으로도 제가 고마운 일이죠.
지원, 지원모	(눈치, 안도) …….

69 서령대_ 학생식당 (밤)

밥 먹는 송아와 준영. 둘 다 입맛 없다. 식판에 후식 과일 하나씩 있다.

송아	오늘도 학교에서 연습해요?
준영	아뇨. 리허설룸 가려구요. 송아씬요.
송아	나도… 집에 가려구요.

준영, 그만 먹으려는지 수저 내려놓고. 자기 후식 과일을 송아 식판에 놔준다.

송아	?
준영	송아씨 이거 좋아하죠. 저번에 잘 먹던데.
송아	…고마워요.

송아, 괜히 주변 한번 살펴보게 되는데. 아무도 안 보고 있는 듯

싶고.

준영	우리는….
송아	(깜짝 놀라서) 네?
준영	? 왜 이렇게 놀라요.
송아	아… 아니에요. 뭐라고 했어요?
준영	우리는 반주, 언제 맞출까요?
송아	…….
준영	내일 할까요? 교수님 레슨에 나는 언제부터 같이 가면 돼요?
송아	…쫌만 더 있다가 해요.
준영	? 그래도 괜찮겠어요? 시험 얼마 안 남지 않았어요?
송아	(애써 웃으며) …조금만… 나 혼자 연습 조금만… 더 하고… 해요, 우리.

70 서령대_ 정문 앞 버스정류장 : 송아 버스 안 (밤)
송아, 먼저 버스에 타 있다. 창가 자리에 앉고 차창 밖 보면. 준영, 송아와 눈 마주치자 손 흔든다. 송아, 살짝 웃으며 손 마주 흔들 어주고.
버스 출발하면 가라앉는 송아 얼굴. 송아, 마음이 가볍지 않다.

71 동_ 정문 앞 버스정류장 (밤)
송아의 버스가 멀어지는 것을 보고 있는 준영.

72 정경의 집_ 거실 (밤)
정경, 물 마시러 계단 내려오는데. 성근이 피아노 옆에서, 피아노 를 애틋하게 만져보고 있는 걸 본다. (조금 전 퇴근해 서류가방이 옆 에 있다)

성근, 정경을 보자 피아노에서 손 뗀다.

정경	(어색) …오셨어요.
성근	어, 그래. (가방 집고 집 안으로 들어가려는데)
정경	(부엌으로 가려다가) …저번엔… 죄송했어요. 제가 말이 심했어요.
성근	(정경 본다) 괜찮아. 니가 말을 많이 하니까… 좋더라. 그러는 건 본 적이 없어서.
정경	…….
성근	넌 어떤 생각을 하는지… 니 마음은 어떤지… 늘 궁금했는데.
정경	(예상치 못했던 말이다) …궁금하셨으면… 물어보시지 그러셨어요.
성근	(쓴웃음) …그럴걸 그랬구나.
정경	……. (부엌으로 가려는데)
성근	엄마가… 그립진 않니?
정경	…! (성근 본다)
정경	(그런 마음인지 몰랐다) …아빠… 어떠신데요.
성근	(정경 마주 보다가 피아노로 시선 옮긴다) …이 피아노가 이렇게 오래 남아 있을 줄 알았으면 치는 법을 배워둘걸 그랬지.
정경	…엄마…한테서요?
성근	(대답 대신 쓰게 웃는) …….
정경	그리워요.
성근	(본다) …….
정경	알아요, 저도. 그리워한다고… 돌아올 수 있는 건 아니란 거… 근데… 어떻게 할 수가 없으니까… 그냥….

73 동_ 연습실 (밤)

정경(E)	견디고 있을 뿐이에요….

서랍 열려 있고, 앞에 서 있는 정경. 서랍 속 트로이메라이 CD들 보이지만…
손대지 못하고. 바라만 보고 있는 정경의 슬픈 얼굴.

74 　동_서재 (밤)

문 조금 열린 서재. 문 바로 안에 문숙 서 있다. 나오려다가 정경과 성근의 대화를 들은 것. 정경의 마음을 처음 알았다.

75 　동_거실 (밤)

어린 정경과 경선의 사진 액자.

76 　경후문화재단_ 리허설룸 (밤)

피아노 앞 준영. 연습하던 중 엄마와 통화 중. 지쳤다.

준영 　(통화) …네. 방법 생기면 바로 연락드릴게요. 네. 네. 주무세요. (끊는다, 한숨) …….

준영이 쥐고 있는 핸드폰 액정에 떠 있는 '엄마'(방금 통화 마친 상대방).

77 　송아 집_송아 방 (밤)

송아, 연습 집중 안 되어 한숨 쉬며 악기 내려놓는다. 어깨 아파 주무르며 나가는.

78 　동_부엌 (밤)

송아, 물 마신 컵 싱크대에서 헹궈놓는데, 송아모 퇴근해 들어온다.

송아	어, 엄마. (시계 슬쩍 보면, 밤 11시 50분쯤) 일찍 왔네?
송아모	아이고오~ 이런 날도 있어야지. (집 안 쪽 보고) 아빠랑 언니 아직 안 왔어?
송아	어. 아직.
송아모	(식탁에 앉는다) 나도 물 좀.
송아	어. (물 따라 건넨다)
송아모	(물 마시고는) 넌 언제 왔어.
송아	난 아까 왔지. 일찍.
송아모	일찍? 데이트는 안 했어?
송아	(마음도 복잡하고, 살짝 눈치도 보이는) …데이트는 무슨. 연습해야지.
송아모	엄마가 남자친구랑 같이 밥 한번 사줄까?
송아	(좀 당황) 밥? 준영씨랑?
송아모	그래. 너 요새 더 말랐지? 남자친구랑 맛있는 거 안 먹고 다녀? 엄마가 맛있는 거 사줄 테니까 같이 나와. 이번 주나 다음 주나.
송아	……. (일부러 밝게 웃으며) …아니야. 좀 있다가. 다음에.
송아모	왜 좀 있다가야?
송아	아아니… 나도 요새 바쁘고… 준영씨도 요새… 좀 많이 바빠.
송아모	(송아가 귀여워 피식) 참나, 요거요거, 지 남자친구 챙기는 것 좀 봐? 바빠봤자 뭐 엄마보다 더 바쁘니? 응?
송아	(애매해서 살짝 웃고 마는) …….
송아모	그래라 그러엄~ (일어나며) 엄마 먼저 잔다? 연습, 넘 늦지 않게 하구 일찍 자~ (안방 쪽으로 가면)
송아	응. 주무세요. (송아모가 두고 간 컵 헹군다)

79 동_송아 방 (밤)

들어온 송아. 마음 복잡해 한숨 길게 내쉰다.

　　카페_안 (낮)

　　주대리를 만나러 온 성재. 성재, 비싸 보이는 음료. 주대리는 아
　　이스커피.

성재　　뭐? 왜 못해? 연주비 선지급해달라구 해서?

주대리　　아뇨. 팀에서 검토해봤는데, 박준영 지금 솔직히 상품성도 떨어
　　지고 이미지 관리도 잘 못하는 것 같고 그래서 진행 안 하는 걸로
　　결정 났어요.

성재　　이미지가 왜?

주대리　　아니, 뭐… 씨씨를 한다나 여자친구 반주를 한다나…. 할 수야 있
　　는데 좀 그렇죠. 우리 팀에서 벌써 알던데요. 형도 알잖아요, 우
　　리, 레퍼런스 체크 엄청 타이트하게 하는 거.

성재　　알지, 근데… (뒷골이 땅하다) 야아, 주상우. 니가 책임지고 메이드
　　한다며~ 너 내가 옛날에 일 그렇게 가르쳤냐? 무책임하게 일하
　　라고?

주대리　　네? 아, 제가 솔직히 이런 얘기까진 안 할라 그랬는데, 저 이번 건
　　위에 올리기 싫었거든요? 근데 진짜 형 생각해서 올려봤다가 저
　　완전 깨졌잖아요. 어디서 이런 유행 지난 기획 들이미냐고요!

성재　　(당황) 뭐?

주대리　　형이 옛날에나 내 사수였지 지금은 내가 일 주고 형이 받아서 하
　　는 거잖아요. 그러니까 담엔 좀 제대로 해서 갖고 오시라구요!
　　(나가려다가) 그리고 뭘 부탁하러 오면 커피값 정돈 좀 내시죠?
　　자꾸 내 법카로 얻어먹을 생각만 하지 말고요! (나간다)

성재　　야!!

　　서령대 음대_이수경 교수실 안 (낮)

　　레슨 받고 있는 송아. 보면대에 악보. 연주 마치고 활 뗀다.

긴장한 얼굴로 수경 본다. 수경의 코멘트 기다리는데,

수경	(활짝 웃으며) 오늘 잘하네~
송아	(진짠가, 바로 좋아하지 못하는… 긴장긴장) …감사합니다.
수경	(웃으며) 담 레슨은 반주랑 같이 와라? 박준영이랑~?
송아	(조금 마음 불편하지만) …네.

송아, 악기 정리하려고 케이스에 내려놓다가 뭔가 생각난다.
가방에서 클리어파일 하나 꺼내 수경에 준다.

송아	아, 교수님, 여기…요.
수경	(클리어파일 받는다) 이게 뭐니? (파일 속 종이 꺼내는데)

30여 명 이름 적힌 종이다. (각자 티켓 구매 수량 정리된 명단. 가나다
순, 송아 이름이 제일 끝)

송아	…저희 체임버 공연 티켓 구매 수량 정리한 명단입니다.
수경	어, 그래 고마워. 참, 우리 회식, 메뉴 예약했댔지? 난자완스 그거 꼭 예약해야 된다?
송아	…네.

82 동_이수경 교수실 복도 앞 (낮)

송아, 나와서 한숨. 걸어가며 핸드폰 꺼내 보는데(무음모드로
됐던).
성재 부재중(2)과 카톡 와 있다. **송아씨 전화 좀 줘요**

송아	?

동_일각 벤치 (낮)

성재 만난 송아.

송아 네? 저, 무슨 말씀이신지 잘….

성재 박준영씬 공인이에요, 공인. 여자친구 있다고 소문나서 좋을 게
 하나도 없다니까요? 아니, 악기 잘 못하는 거야 어쩔 수 없지~
 근데… 준영씨한테 반주까지 부탁하는 건 좀 아니지 않아요?

송아 …!

성재 뭐, 그래, 예를 들면 이정경씨. 이정경씨 정도 되면 그래도 괜찮
 은데….

송아 …….

성재 어쨌든 지금 내가 공연 잡아놓은 것도 송아씨 소문 때문에 취소
 됐는데 이거 어떻게 책임질 거예요? 송아씨 똑똑한 사람인 줄 알
 았는데, 이렇게 남자친구 커리어 방해하고 그러면 안 되지~!

송아 (놀라고, 당황스럽고…) …….

84 동_주차장 (낮)

 수경, 명단 종이 보면서 걸어온다. 자기 차 앞 도착한다. 종이에
 서 눈 떼지 못하며 핸드백에서 키 찾는데, 종이에 줄줄이 적힌 티
 켓 구매 수량. 만족스럽다.

수경 (혼잣말) 어머~ 현우 앤 혼자 100장이나 사네~? (명단 쪽 훑는데
 마지막의 송아 이름과 구매 수량 보고) ? 송아? (하는데)

(E) 뾰복! (차 문 열리는 소리)

 수경, 보면. 정희다. 정희, 수경의 바로 옆(맞은편)에 댄 자기 차 문
 을 리모컨으로 연 것. 눈 마주치는 두 사람. (둘 다 차 타고 외부로

나가려는)

정희, 수경에게 목례 정도만 하고 차에 타고 바로 간다.

수경, 정희의 뭔가를 안다는 듯 피식 웃고. 명단 종이 접어 넣으며 차 키 꺼낸다.

동_준영 연습실 안 (낮)

준영, 피아노 앞에 앉아 성재와 통화 중. 행사 불발 소식 들은 후. 기운 쏙 빠진.

성재(F) 경후카드가 요새 긴축재정이라 이번 껀은 진행을 못하겠다고 그러네요?

준영 (통화) 아…. (돈 걱정에 마음 무거워진다) …….

성재(F) 일단 다른 것도 좀 알아볼게요. 근데 준영씨.

준영 (통화) 네?

성재(F) (능글) 조건 안 따지고 사람 만나는 건 좋은데 연애는 쫌만 조용히 합시다아~? 그럼 다시 연락할게요~ (끊는)

준영 ? (뭐지? 싶지만 일단 떨치고, 돈 때문에 머리 아프다. 한숨) …….

그때 노크 소리. 문의 창문 보면, 송아다.

[짧은 jump]

이야기 나누는 송아와 준영. 둘 다 기분이 좀 가라앉아 있지만 억지로 밝은 척.

송아 나 오늘 저녁에 이수경 교수님 체임버 회식이에요.

준영 아… 체임버요. 공연은 언제 해요?

송아 연말에요. 지금 경후아트홀에 대관 신청해놨어요.

준영	아… 경후. 그때 갈게요. 오늘 회식은 어딘데요.
송아	한남동이요.
준영	아, 나도 이따 한남동 가는데. 정경이네… 반주… 맞추기로 해서….
송아	…….

[플래시백] 신83. 동_ 일각 벤치 (낮)

| 성재 | 이정경씨 정도 되면 그래도 괜찮은데…. |

[현재]

송아	…네.
준영	(살짝 송아 눈치 살피다가) 우리는 반주 언제 맞춰요?
송아	(애써 미소) …담에요. 담에 해요.
준영	…알았어요. …이따 밤에 근처에서 만날래요?
송아	아, 아니에요. 반주 맞추면 피곤할 텐데….
준영	만나요. 바람도 좀 쐬고 싶고… 송아씨랑 걷고도 싶고. …요새 좀 답답해서.
송아	…….
준영	…전화할게요. 시간 맞으면 봐요.
송아	…네.

86 남산 전경 (밤)

87 중식당_ 외경 (밤)

88 동_ 룸 앞 복도 (밤)

송아, 입구에서 손님 맞고 있다. (악기는 룸 안에 놔둔)

예약판엔 '수(秀) 체임버 오케스트라 18:30'.

하나둘씩 도착하는 손님들(대부분 여성들, 30대 중후반/전부 악기 미지참).

송아, 인사하며 이름 묻고 명단에 참석 체크하는.

룸 안 슬쩍 보이면, 단원들, 인사하고 이야기 나누는 모습들.

89 한남동_ 버스정류장 (밤)

버스 내리는 준영. 전화 온다(진동). 꺼내 보면, 엄마다.

90 동_ 일각 (밤)

사람 별로 없는 좀 한적한 곳에서 통화하는 준영. (정경의 집이 보이는 곳은 아닌)

준영 (통화) …네? 서울에요?

91 대전_ 버스정류장 (밤)

준영모, 서울 가려고 버스 기다리며 통화 중.

준영모 (통화) 으응… 갑자기 미안해, 준영아. …아버지랑 있기가 좀… 힘들어서… 엄마 오늘 하루만….

92 한남동_ 일각 (밤)

준영 (통화, 준영모 마음 이해한다) 네. 제 방에서 주무세요. 근데 저 지금 일이 있어서… 터미널엔 못 나갈 것 같구요. …네. 주소 아시죠? 네. 네. 조심히 오세요. 네. (끊는데, 엄마 생각하니 또 한숨 나온다) …….

93 중식당_룸 앞 복도 (밤)
 아직 손님 맞고 있는 송아. 룸 안쪽 슬쩍 보면, 사람들 거의 다
 왔다.
 해나도 있다. (나이 차이 나는 선배들과 하하호호 대화 나누는 모습)
 송아가 들고 있는 명단 종이에도 거의 다 체크되어 있다.
 그때 손에 들고 있는 핸드폰 액정에 준영 카톡 온다(무음). 열어
 보면,

준영(E) (메시지 v.o.) 송아씨 미안한데 오늘 못 만날 것 같아요. 엄마가 갑
 자기 서울에 오셔서… 미안해요.

94 한남동_ 일각 (밤)
 정경이네로 가는 오르막길. 준영, 걸어가다 멈춰 서서 핸드폰 꺼
 내 송아 답장 본다.

송아(E) (v.o.) 네, 괜찮아요. 어머니랑 좋은 시간 보내고 내일 만나요.
준영 (답장 쓴다) 미안해요. 저녁 맛있게 먹어요.

 준영이 메시지 전송하자마자 꺼지는 핸드폰. 배터리 없다.

95 정경의 집_거실 (밤)
 피아노 앞에 앉는 준영. 반주 악보 꺼내 올려놓는다. (악보 세 권
 다 가지고 온)
 정경, 거실 소파에서 악기 케이스 열고 꺼내고 있다.

준영 아참, 정경아, 나 핸드폰 충전 좀 할 수 있을까?
정경 어, 거기 있어. (피아노 근처를 가리킨다)

준영	고마워. (핸드폰 꽂고 다시 피아노 벤치에 앉는데)
정경	(다가와서) 저번엔 왜 못 왔어?
준영	응?
정경	저번에 우리 연습하기로 했던 날. 왜 못 왔냐고.
준영	…대전 갔다 왔어.
정경	대전?
준영	…어.
정경	(더 이상 묻지 않는다) …….
준영	…연습하자. 튜닝 해. (A음 누른다)

96 중식당_룸 앞 복도 (밤)

송아, 수경이 왜 안 오지 싶어 입구 쪽으로 목 빼고 보는데.
식당 도착해 들어오는 수경. 룸 쪽으로 온다. 기분 좋아 보이는
수경.

송아	안녕하세요—
수경	어, 내가 쫌 늦었네~ 많이들 왔니?
송아	네. 거의 다 오셨어요.
수경	어, 그래. (들어가려 하다가 돌아보며) 참, 우리 창단공연 티켓 구매 명단 준 거 말이야. 송아 너도 티켓 산다고 적어놨던데 넌 안 사도 돼.
송아	네?
수경	(악의 없이, 상냥) 총무 일 하는 것도 고생 많은데 무슨 티켓까지 사니? 그건 그냥 연주할 단원 애들만 사면 돼.
송아	네?!
수경	(기분 좋은 얼굴로 룸 안으로 들어가려는데)
송아	저기요, 교수님….

수경	응?
송아	…저는… 단원이… 아닌… 거예요?
수경	응? 그치이~ 여기, 잘하는 애들만 모아놨는데. 난 너 처음부터 총무로 생각하고 일 시킨 건데?
송아	!!

그때 룸 안에서 해나, 수경 보고 "교수님 오셨어요~?"하며 나오고.
다른 제자들 몇 나와 수경 에워싸고 하하호호 웃으며 들어간다.
문 앞 복도에 혼자 남은 송아. 크게 동요하는 얼굴.

97 동_룸 안 (밤)

회식 중. 아직 음식 나오기 전이라 짜사이 등과 재스민차 정도만
따라져 있고.
수경이 흐뭇하게 지켜보는 가운데 한 명씩 자기소개 중.
송아, 아직 감정을 소화시키지 못해 다른 사람들 소개가 귀에 들
어오지도 않는데.

해나	(송아 옆자리, 일어나서 자기소개) 안녕하세요! 17학번 김해나입니다. 선배님들 뵙게 되어 정말 반갑습니다~ 잘 부탁드립니다~ (꾸벅)

사람들 박수 치고. 해나, 자리에 앉으면 모두 송아 소개 기다린다.
하지만 알아채지 못하는 송아. 옆자리 단원, 송아 툭툭 치면 그제
야 정신 차리고.
모두의 시선이 자기에게 쏠려 있음을 깨닫는다.
송아, 괴롭지만… 일어난다.

송아	(꾸벅) …안녕하세요, 17학번 채송아입니다.
수경	(O.L. 환하게 웃으며 모두에게) 송아, 우리 총무!
송아	…!
수경	단원은 아니구 우리 체임버 일 도와주는 친군데, 아주 똑 부러져서 내가 얼마나 도움을 많이 받는지 몰라~
송아	!
단원 몇	아~
수경	이번에 졸업하면 대학원 와서 나랑 공부할 거야.
송아	…….
수경	우리 총무, 오늘 회식 준비한다고 고생 많았는데 다들 박수 한번 크게 쳐주자~ (박수 치면)
일동	네에~ (박수 친다)

웃으며 박수 치는 사람들 속, 겨우겨우 서 있는 송아.
수경과 눈 마주치면 수경, 악의 하나 없는 미소로 송아에 박수 보내고.
송아, 겨우겨우 마주 미소 짓고 앉는다.
다음 사람 일어나 자기소개 하는데.
송아, 겨우겨우 감정 눌러 담는다. 아무도 모르는….

98 동_건물 앞 (밤)

모임 끝. 수경, 차 몰고 떠나는 뒤로 단원들 쭉 서서 인사한다.
수경 차 떠나면 다들 반갑게 인사 나누고 각자 차 픽업하거나 택시 타거나 삼삼오오 걸어서 떠난다. 해나, 살갑게 여자 선배 차 얻어 타고 떠나고 있고.
마지막으로 떠나려던 단원1(여, 30대 중반), 송아 본다.

단원1 (친절) 오늘 고생했어요, 담에 또 봐요! (손 흔들고 간다)
송아 …네. 안녕히… 가세요.

혼자 남은 송아. 지친 얼굴.

99 한남동_ 도로변 (밤)

지친 송아, 멍하니 걷는다. 아무 생각 없이 걸어 큰길로 내려와 횡단보도 앞이다.
신호등 파란불로 바뀌고, 사람들 다 길 건너는데, 송아는 멍하니 있다.
한참 지나서야 파란불임을 알아채는 송아.
정신 차리고 길을 건너려고 하는데… 멈칫.
바로 앞에 서 있는 택시의 뒷좌석, 정경(조수석 뒷자리)과… 옆의 준영이다!

송아 …!

횡단보도 신호등 빨간불로 바뀌며 택시 출발한다.

준영(E) (신93에서) 송아씨 미안한데 오늘 못 만날 것 같아요. 엄마가 갑자기 서울에 오셔서… 미안해요.

멀어져가는 택시를 보고 있는 송아의 얼굴 위로,

송아(Na) 다 카포. 곡의 맨 처음으로 되돌아…갈 것.
그 순간… 그 말이 떠올랐다.

아르페지오 arpeggio
: 펼침화음

01	콘퍼런스장_ 복도 (저녁)

문 앞에, '사단법인 한국 바이올린 지도자 협회 제38회 정기총회' 안내하는 표지.

02	동_ 안 (저녁)

5회 신54의 참석자들과 정희, 수경.

총회 막 끝나서 각자 짐 챙기며 일어나거나 담소 나누며 나가고 있다.

사회자, 모두에게 "식당은 저희 협회 이름으로 예약했습니다~ 거기서 봬요!" 정도 말하고 있고. 수경과 정희는 각자 자리에서 핸드백 챙겨 일어나고 있다.

협회인1 (여) (수경에게, 당연히 식사 간다고 생각하고 묻는) 교수님. 식사, 가시죠?

수경 아, 저는 오늘 못 가요.

협회인1 (아쉽) 어, 왜요.

수경 제가 이번에 체임버 오케스트라를 창단하는데 오늘 첫 회식이라서요.

협회인1 학교에서 학장 일로도 엄청 바쁘실 텐데 체임버까지요? 와… 대단하세요, 진짜!

수경 호호호~ 창단공연 때 오세요~ 초대권 드릴게요.

협회인1 어머, 감사합니다.

정희 (듣다가, 수경에게) 니 제자 애들이 표 사느라 고생했겠다.

수경 네?

정희 우리 체임버는 유료 관객이 80프로 이상이라 애들한테까지 표 사라 부담 안 줘도 되거든. (수경 격려하는 척) 그러니까 이왕 시작한 거 열심히 해. 하다 보면 관객도 들겠지.

수경 ! (겨우 표정 관리)

협회인1	(분위기 업시키려고 정희에게) 아 맞다, 교수님. 이번에 성주일보 1등 한 중학생 친구, 교수님 학생이죠?
정희	아, 네. 지원이요.
협회인2(여)	(끼어든다) 그 친구, 작년에도 콩쿨 두 군데 1등 했었죠?
정희	(기분 좋고) 네, 그랬죠.
수경	…….
협회인1	아무튼 송교수님한테 배우는 애들은 그게 진짜 복인 줄 알아야 돼요.
협회인2	언제 저희도 교수법 좀 한번 전수해주세요~ 호호호~
정희	(기분 좋게 뭐라고 말하려고 하는데)
수경	그래요, 언니. 자기 제자라고 정경이한테만 전수해주지 말고~
정희	(?! 수경 보면)
수경	지원이 짝은선생. 이정경 맞죠?
협회인1, 2	(정희 눈치 보고)
정희	(표정 안 좋다)
수경	이정경일 아주 딸처럼 아끼시더니 교수법도 내리내리 가르쳐주셨나봐. 둘이 아주 친해 보이고 보기 좋더라구요. 잘하셨어요. (정희 표정 확인하고, 협회인1, 2에게) 저, 그럼 먼저 갈게요~ (나간다)
협회인1, 2	(정희 눈치 보면)
정희	(표정 관리했다, 우아하게 협회인 1,2에게) 저희도 그럼 식사 갈까요?

03 **달리는 수경 차 안** (저녁)

수경, 운전하다가 피식 웃는.

04 [인서트] **수경의 차 안_ 사설 연습실 빌딩 앞** (낮. 12회 신22 얼마 후 상황)

운전하고 가는 수경. 신호등 빨간불 걸리고. 무심코 차창 옆 길거리를 보는데.

어떤 빌딩의 1층 출입구 앞에 교복 입은 지원이 악기 메고 서 있는 것을 본다.

수경, 지원을 알아보지만 어깨 한 번 으쓱하고 다시 신호등 보려고개 돌리다가….

멈칫. 다시 지원 쪽을 본다.

악기 멘 정경이 인도를 걸어와 지원과 반갑게 인사하고 있다.

수경 …!

정경, 지원과 웃으면서 함께 빌딩으로 들어간다.

수경, 빌딩 위를 쳐다보면, 사설 음악 연습실 간판 보인다.

수경 (어라? 하지만 바로 무슨 상황인지 눈치챈) …….

05 [인서트] 수경 회상. 지원 콩쿨장_로비 (낮. 12회 신65 보충)

진행요원이 입상자 명단 종이 막 붙인 직후.

엄마들, 지원모 둘러싸고 축하인사 전하고.

한쪽에서 수경 등 심사위원들 우르르 나와 간다. (결과 정리하고 나오는 것)

지원모, 구석으로 가며 정희에게 전화하는데. ("네! 교수님! 지원이 1등 했어요!")

들은 수경, 입 삐죽. 주차장으로 가는데.

구석에서 지원이 지원모가 멀리 간 걸 확인하고 조용히 핸드폰 전화하는 걸 본다.

지원	(통화) 정경 쌤~ 저 1등 했어요!
수경	(? 돌아보는)
지원	(통화) 네에! 엊그제 가르쳐주신 대로 했어요!
수경	(오호라…)

06 [현재] 중식당_룸 앞 복도 (밤. 12회 신96)

식당 도착해 들어가는 수경. 룸 쪽으로 간다. 룸의 문 앞에 송아 서 있다.

송아	안녕하세요—
수경	어, 내가 쯤 늦었네~ 많이들 왔니?
송아	네. 거의 다 오셨어요.
수경	어, 그래. (들어가려 하다가 돌아보며) 참, 우리 창단공연 티켓 구매 명단 준 거 말이야. 송아 너도 티켓 산다고 적어놨던데 넌 안 사도 돼.
송아	네?
수경	(악의 없이, 상냥) 총무 일 하는 것도 고생 많은데 무슨 티켓까지 사니? 그건 그냥 연주할 단원 애들만 사면 돼.
송아	네?!
수경	(기분 좋은 얼굴로 룸 안으로 들어가려는데)
송아	저기요, 교수님….
수경	응?
송아	…저는… 단원이… 아닌… 거예요?
수경	응? 그치이~ 여기, 잘하는 애들만 모아놨는데. 난 너 처음부터 총무로 생각하고 일 시킨 건데?
송아	!!

그때 룸 안에서 해나, 수경 보고 "교수님 오셨어요~?"하며 나
오고.
다른 제자들 몇 나와 수경 에워싸고 하하호호 웃으며 들어간다.
문 앞 복도에 혼자 남은 송아. 크게 동요하는 얼굴.

07 동_룸 안 (밤. 12회 신97)
 회식 중. 아직 음식 나오기 전이라 짜사이 등과 재스민차 정도만
 따라져 있고.
 수경이 흐뭇하게 지켜보는 가운데 한 명씩 자기소개 중.
 송아, 아직 감정을 소화시키지 못해 다른 사람들 소개가 귀에 들
 어오지도 않는데.

해나 (송아 옆자리, 일어나서 자기소개) 안녕하세요! 17학번 김해나입
 니다. 선배님들 뵙게 되어 정말 반갑습니다~ 잘 부탁드립니다~
 (꾸벅)

 사람들 박수 치고. 해나, 자리에 앉으면 모두 송아 소개 기다린다.
 하지만 알아채지 못하는 송아. 옆자리 단원, 송아 툭툭 치면 그제
 야 정신 차리고.
 모두의 시선이 자기에게 쏠려 있음을 깨닫는다.
 송아, 괴롭지만… 일어난다.

송아 (꾸벅) …안녕하세요, 17학번 채송아입니다.
수경 (O.L. 환하게 웃으며 모두에게) 송아, 우리 총무!
송아 …!
수경 단원은 아니구 우리 체임버 일 도와주는 친군데, 아주 똑 부러져
 서 내가 얼마나 도움을 많이 받는지 몰라~

송아	!
단원 몇	아~
수경	이번에 졸업하면 대학원 와서 나랑 공부할 거야.
송아	…….
수경	우리 총무, 오늘 회식 준비한다고 고생 많았는데 다들 박수 한번 크게 쳐주자~ (박수 치면)
일동	네에~ (박수 친다)

웃으며 박수 치는 사람들 속, 겨우겨우 서 있는 송아.
수경과 눈 마주치면 수경, 악의 하나 없는 미소로 송아에 박수 보내고.
송아, 겨우겨우 마주 미소 짓고 앉는다.
다음 사람 일어나 자기소개 하는데.
송아, 겨우겨우 감정 눌러 담는다. 아무도 모르는….

08 **달리는 정희 차 안 (밤)**
기사가 운전하는 차. 정희, 서늘하다.

09 **중식당_건물 앞 (밤. 12회 신98 보충)**
수경 떠나면, 모두들 흩어진다. 마지막으로 떠나려던 단원1(여, 30대 중반), 송아 본다.

단원1	(친절) 오늘 고생했어요, 담에 또 봐요! (손 흔들고 간다)
송아	…네. 안녕히… 가세요.

혼자 남은 송아. 지친 얼굴.
핸드폰 꺼내서 준영과의 카톡창 열어보면, 아까 준영과 주고받

은 카톡 이후에 새로운 메시지는 없는데. 아래 메시지를 가만히 보는 송아.

준영(E) (v.o.) 송아씨 미안한데 오늘 못 만날 것 같아요. 엄마가 갑자기 서울에 오셔서… 미안해요.

송아 …….

송아, 핸드폰 넣고. 기운 없이 걷기 시작한다.

10 정경의 집_거실 (밤)

프랑크 소나타 같이 연주하는 준영과 정경. 열정적이다.
(정경의 앞엔 보면대, 프랑크 소나타 악보 펼쳐진. 그 뒤에 드뷔시와 라벨 악보 겹쳐 올려둔 상태)
연주 끝나고, 1~2초의 여운. 정경, 악기 천천히 내리며 준영 본다.
준영과 눈 마주치면, 서로 말 없어도 만족스런 얼굴들. 눈빛이 말을 대신하는데.
소파에 둔 정경의 핸드폰, 전화 온다(진동). 정경과 준영, 동시에 그쪽 쳐다본다.

정경 어, 미안. (악기 든 채로 핸드폰 가지러 간다)

준영, 주머니 손수건 꺼내 건반 한 번 쭉 닦는데. 정경의 목소리 들린다.

정경 (정희가 왜 걸었지? 악기를 소파에 그냥 내려놓고 받는다) 네, 교수님.
준영 (교수님? 별생각 없이 정경 쪽 보는데)

정경 (통화, 순식간에 얼굴 굳어서) 네?

11 달리는 정희 차 안 (밤)
 통화하는 정희. 표정 싸늘하다.

정희 (통화) 서령대 혼자서도 해볼 만한가봐? 이렇게 내 뒤통수를 치
 는 걸 보면?

12 정경의 집_거실 (밤)
정경 (통화, 놀라서) 네? 교수님, 그게 무슨 말씀이신지….
준영 (? 정경 보고 있는데)
정경 (통화, 크게 당황) 아, 교수님, 그게요… 교수님, 교수님!! (전화 끊
 겼다)

 얼굴 하얗게 질린 정경.

준영 (놀라 얼른 온다) 왜 그래, 정경아. 어?
정경 (큰 충격) …….
준영 왜, 누구 전환데. 송정희 교수님이야?
정경 (멍해져 겨우 대답하는) …어….
준영 근데 왜, 교수님이 뭐라시는데?
정경 (눈물 고인다) 준영아… 나… 지원이… 레슨했어… 근데 교수님
 이 아셨어….
준영 지원이? (누구지? 하는데 바로 생각난다) 그, 중학생?
정경 어….
준영 !! (바로 상황 파악된다) 아니, 정경아… 교수님 몰래 걜 레슨한 거
 야? 그걸 교수님은 또 어떻게 아신 거고! (정경 보는데)

 273

정경	몰라… (넋 나간) 나 어떡해….
준영	(잠시 침착하게 생각하는데)
정경	나… 가서 교수님 좀 뵈어야겠어….

정경, 악기는 그대로 두고 얼른 핸드폰 집어 드는데 떨리는 손,
핸드폰 떨어뜨리고 다시 줍는다. 보는 준영.

13 **한남동_도로변** (밤. 12회 신99)

지친 송아, 멍하니 걷는다. 아무 생각 없이 걸어 큰길로 내려와
횡단보도 앞이다.
신호등 파란불로 바뀌고, 사람들 다 길 건너는데, 송아는 멍하니
있다.
한참 지나서야 파란불임을 알아채는 송아.
정신 차리고 길을 건너려고 하는데… 멈칫.
바로 앞에 서 있는 택시의 뒷좌석, 정경(조수석 뒷자리)과… 옆의
준영이다!

송아	…!

14 **한남동 도로_정경의 택시 안** (밤)

정경, 두렵다. 핸드폰 꽉 쥔 손, 덜덜 떨린다. (가방 없이 핸드폰만
갖고 나온)
준영, 그런 정경의 손 본다. 준영, 심란한 얼굴로 창밖(송아 반대편
쪽)으로 시선 돌린다.

15 **한남동_도로변** (밤. 12회 신99)

준영의 택시 다시 출발하고, 멀어져가는 택시를 보고 있는 송아

의 얼굴.

16 정희 자택_대문 앞 (밤)

택시 내리는 두 사람. 정경, 겁먹은 얼굴로 준영 본다. 용기가 안
나는.

그러나 마음 다잡고. 초인종 누른다. (준영은 한두 걸음 뒤에 서 있는)

숨 막히는 듯한 몇 초가 흐르고.

철컹. 무거운 대문 열린다. 정경, 심장 쿵 내려앉고. 무섭다.

준영을 돌아보면. 준영, 마음 굳게 먹으라는 듯 고개 한 번 끄덕
여주고.

정경, 들어간다. 철컹, 다시 문 닫히면.

준영, 겨우 숨 돌린다. 이게 다 무슨 일인지….

준영, 대문에서 조금 멀어지며 주머니에 손 넣는데… 핸드폰 없다.

[플래시백] 12회 신95. 정경의 집_거실 (밤)

준영 아참, 정경아, 나 핸드폰 충전 좀 할 수 있을까?

정경 어, 거기 있어. (피아노 근처를 가리킨다)

준영 고마워. (핸드폰 꽂는)

[현재]

준영, 완전히 맨 몸으로 나온 것을 깨닫는다. 아무것도 없는.

한숨 나오지만 어쩔 수 없다. 답답함 반, 걱정 반으로 정희의 집
대문을 올려다본다.

17 한남동_도로변 (밤→비)

송아, (신15의 자리에) 그대로 서 있다. 횡단보도 신호등 다시 바
뀌고 사람들 건너지만 송아는 그대로 가만히 서 있다.

그때 얼굴에 빗방울 떨어진다. 송아, 깜짝 놀라 하늘 보면. 쏟아지기 시작하는 비.

송아, 등에 멘 악기를 얼른 앞으로 메고. 두 팔로 감싸 안고 비 가리며 뛴다.

18 한남동_ 근처 상가나 빌딩 출입구 정도 (밤. 비)

뛰어온 송아, 악기 케이스 겉에 묻은 물기를 손과 옷자락으로 닦는다.

비그으며 주변을 둘러보는데, 편의점 안 보이고. 빗줄기는 점점 굵어진다.

송아, 우울하다.

19 정희 자택_ 레슨실 (밤. 비)

정경과 마주 앉은 정희, 싸늘하다. 정경, 절망적이다.

정희 널 어렸을 때부터 봐와서 내가 널 어리게만 생각했나보네. 니가 나를 많이 의지한다고 생각했고 내가 챙겨야 할 내 사람이라고 생각했는데, 이제 보니 나 없이도 잘하겠다. 어떻게 내 제잘 빼갈 생각을 했니?

정경 아니에요, 교수님. 그런 생각 아니었어요. 그냥… 어렸을 때 제 생각이 나서… 도와주고 싶었어요. 저도 그때… 많이 힘들어서….

정희 (차가워진다) 어렸을 때 니 생각?

정경 (…!)

정희 지원인 너랑은 달라. (싸늘한 모욕) 지원이가 너처럼 실패할 것 같니?

정경 !!

20	정경의 집_ 거실 (밤. 비)

외출에서 돌아오는 문숙. 맞이하는 아주머니.

아주머니	오셨어요.
문숙	네. (들어오며) 정경이는요? (거실 쪽 보는데)

문숙의 눈에, 정경이 그대로 펼쳐두고 나간 바이올린과 케이스가 보인다.
악기를 넣지도 않고 그대로 나간.

아주머니	아, 정경이, 연습하다가 그냥 저렇게 두고 나갔어요. 갑자기 급하게요.
문숙	갑자기요?

문숙, 피아노로 시선 옮기면. 열려 있는 건반 뚜껑. 펼쳐진 반주 악보와 준영의 백팩 보인다.

21	정희 자택_ 대문 앞 (밤. 비)

기다리는 준영. 정희 집 대문 아래에서 비긋고 있다.
철컹, 대문 열리는 소리에 얼른 돌아보면.
정경, 기운 없이 나온다.
정경, 준영을 보는데… 준영, 묻지 않아도 결과가 좋지 않음을 알겠다.

준영	…일단… 집에 가자.

22	송아 집_ 거실 (밤. 비 그친 후)

현관 들어오는 송아(우산 없다). 집에 아무도 없고 깜깜하다.
송아, 기운 없이 방으로 들어간다. (거실 불 안 켜고)

23 동_송아 방 (밤. 비 그친 후)

깜깜한 방. 침대에 등 기대고 바닥에 앉아 있는 송아. 모아 세운
무릎. 등 뒤, 비는 그쳤지만 창문에 묻어 있는 빗물 방울이 유리
창을 타고 또르르 흘러내린다.

24 정경의 집_거실 (밤. 비 그친 후)

들어오는 정경과 준영. 조용한 거실은 나가기 전, 악기 그냥 두고
간 그대로의 상태.

준영 (정경에게) …일단 올라가서 좀 쉬어. 악긴 내가 챙겨놓을게.
정경 …….

준영, 바이올린 쪽으로 가서 악기 집고, 어깨받침 빼며 정경의 케
이스로 시선 돌리는데, 케이스 안에 꽂아놓은 어린 정경과 경선
의 사진 본다. (옆 사진은 뒤집어 꽂은)

준영 (사진 속 경선을 보는) …….

준영, 정경 쪽으로 시선 옮기는데, 계단 올라가다가 멈추는 정경.
정경, 난간 잡는다. 힘든….

준영 (정경 등진 채 바이올린 넣으며) 일단 좀 자.
정경 엄마가… 생각났어.
준영 (정경 본다)

278

정경	지원일 보는데… 엄마가 생각나서… 아니, 엄마 때문에 힘들어
	하던 내가 생각나서… 그랬어.
준영	(어떤 마음이었는지 알겠다…)
정경	그래도… 그러지 말았어야 했는데… 너무 충동적이었어. 모든
	게….
준영	(마음 안 좋다) …정경아. 일단 좀 쉬고//
정경	뉴욕에서도…
준영	…!
정경	너한테, 그러지 말았어야 했어….
준영	…….

[플래시백] 준영 회상. 1회 신57의 인서트. 뉴욕 리셉션장 복도 (밤)

| 준영 | (다가가며) 정경아…? |

그때, 돌아보는 정경. 눈시울이 조금 붉다.
준영, 예상치 못한 정경의 얼굴에 멈칫하는데,

| 준영 | …! |

갑자기 준영에 입 맞추는 정경! 준영, 당황해 순간 얼어붙는다!

[현재]

준영	…….
정경	준영아, 너는 나한테, 이젠 정말 아무 감정 없어…?
준영	…….
정경	그럼 이제 나는 너한테… 뭐니….

침묵 흐르고. 정경, 눈물 가득한 눈으로 준영 보고.
준영, 정경을 바라본다… 복잡한 눈으로. 아무 말도 할 수가 없는
데….

정경 (준영의 눈빛 마주하자) …내가… 불쌍해?

준영 (눈동자 흔들리는) …!!

정경 왜? 엄마가 없어서? 아님, 재능 같은 거 다 없어지고 평범해져
서?

준영 …정경아!

정경 불쌍한 건 너야. 지 마음 하나 말을 못해서 생일마다 연주나 녹음
해 보내면서, 친구 때문에 참고 있다고 생각했겠지. 근데 정말 현
호 때문만이야?

무거운 침묵 흐른다. 준영, 마음 무너진다.

준영 …그래, 솔직히 말할게. 나… 너네 집에서 받은 것들… 돈… 피아
노… 그것 때문에 너 단 한 번도 욕심내지 않았어. …나는 받은
게 많아서, 너를 안 보고 싶어도… 나는… (말 삼키고, 겨우 말 잇
는) …그러니까 니가 날 봐. 제발 봐줘. 응…? …정경아. 나는 이
제 더 이상… 아무것도 받고 싶지 않아.

정경 아까도 너네 아버지가 나한테 전화하셨어.

준영 !!

준영, 아찔하다. 이건 또 무슨 말인가….

준영 …왜 우리 아버지가… 너한테… 전화를… 해?

정경 …….

준영	!! 설마 너… 돈… 보냈어…? 우리 아버지한테?
정경	…….
준영	(정경의 대답 없어도 알겠다, 믿고 싶지 않은…) …그랬…어…?
정경	…어. 보냈어.
준영	…!!
정경	준영아, 니가 뭐라 하든, 너한테는 내가 필요한 거야. 나한테도 니가 필요하고…!
준영	!!

그때 준영, 서재에서 복도로 나와 있던 문숙을 그제야 발견한다.
준영, 심장이… 멈추는 듯하다.
문숙, 가만히 준영을 바라보고 있다.
정경도 그제야 문숙을 발견한다. 정적.
준영, 겨우 피아노로 다가간다. 최대한 담담한 얼굴로 백팩에 악보 넣고 핸드폰 챙겨 돌아서면 다시 문숙과 눈 마주치지만… 목례 정도만, 바로 시선 피하고 나간다.
현관문 닫히는 소리 나면 고요한 공기 속, 문숙과 정경 남는다.

25 동_ 대문 앞 (밤. 비 그친 후)

나오는 준영. 철컹, 대문 닫히자마자 다시 동요하는 얼굴.
준영, 핸드폰 얼른 켜보면, 준영모가 보냈던 카톡이다.

준영모(E)	(메시지 v.o.) 준영아, 통화가 안 되네. 돈 구했어. 아버지가 잘 해결했다시니 걱정 말고. 엄마 일단 서울 가는 길이야. 가서 얘기해.

준영, 참담해 손으로 얼굴 감싸 쥐는….

26　　동_거실 (밤. 비 그친 후)

문숙　　지금 이게 뭐하는 짓거리야.

정경　　…죄송해요. 계신 줄 몰랐어요. (겨우 정신줄 붙잡고 올라가려는데)

문숙　　이럴려고 여지껏 준영일 도와준 거였는진 몰랐구나.

정경　　(돌아본다) …그럼 할머닌 준영이 왜 도와주셨어요. 뭘 바라고요?

문숙　　…바란 것 없어. …준영이가 행복하게 피아노를 치길 원했을 뿐
　　　　이야.

정경　　그럼 실패하셨네요. 준영이, 피아노 치면서 행복했던 적 없었어
　　　　요. 우리가 준 돈에 짓눌려서… 할머니랑 저를 위해서, 재단을 위
　　　　해서… 쳐야 되니까 친 거예요.

문숙　　…!

정경　　(눈물 난다) 그런데… 제가 너무 익숙해져버렸어요… 준영이가
　　　　치는 피아노에요….

[플래시백] 3회 신63. 한국예중_ 연습실 안 (낮. 15년 전)

어린 정경, 눈물을 참아보지만, 결국 흐르는 눈물. 두 손에 얼굴
을 묻고 흐느낀다.

어린준영(E) 다음에….

어린 정경　(젖은 얼굴 들고, 준영 보면)

어린 준영　…다음에도 또 쳐줄게. 그러니까… 울지 마.

어린 정경　…….

[현재]

문숙　　…….

정경　　…저를 위로해줬던 건… 할머니도 아빠도 아니고… (피아노 본
　　　　다) 저 피아노를 치던… 준영이였다구요….

문숙	……
정경	근데 제가… 그걸… 너무 늦게 알았어요…. 저는… 재능도 사라졌고, 현호도 버렸는데… 준영이마저 없으면 안 돼요… 저는 준영이가… 필요해요….
문숙	……

27 준영 오피스텔_문 앞 복도 (밤. 비 그친 후)

도착한 준영. 지쳤다. 깊게 숨 쉬며 감정 겨우 누르고. 도어록 뚜껑을 연다.

28 동_안 (밤. 비 그친 후)

준영	(문 열고 들어가는데, 바로 멈칫)

불 켜진 방 안. 준영모, 구석에서 바닥 손걸레질하고 있다가,

준영모	(얼른 일어난다) 준영아, 왔어?
준영	(!! 미치겠다. 얼른 가서 걸레 뺏는다) 엄마! 지금 뭐 하세요!
준영모	(눈치 보며) 아아니, 나는 그냥… 너 기다리면서 할 일도 없고 해서….
준영	(미치겠는데)
준영모	(준영 표정 보고 눈치 보며) 문자… 봤지? 엄마 버스 탄 다음에 아버지가 전활해서… 그냥 왔어. 너 사는 데도 한번 보고 싶기도 하구 해서….
준영	(감정 누르며) 아버지… 돈, 어디서 났어요.
준영모	어어. 그게…. (대답 못하는데)
준영	정경이…예요?
준영모	!! 준영아… (다급) 준영아. 엄만 진짜 몰랐어…. 아버지가 어찌어

찌하다가… 너무 급해서… 연락을 했나봐//

준영 (소리 지르는) 왜 정경이한테 돈을 받아요, 왜!!

준영모 (얼어붙는)

준영 (말 겨우겨우 삼키며 감정 누르지만 울기 시작한다) 내가… 그랬잖아요… 제발… 나… 더 이상 비참하게 만들지 말아달라고… 부탁했었잖아요… 근데… 또 정경이에요? 네?

준영모 준영아…. (준영 팔 잡는데)

준영 (뿌리치며) 아버지가 자꾸 이러지만 않았어도!! 돈만 안 받았어도!!!

준영모 …….

준영 …적어도…. 적어도… 지금보단… 행복해졌을지도 몰라요….

준영모 …!

준영 엄마, 지금 나는요….

준영모 …….

준영 피아노 치는 게….

29 **정경의 집_거실** (밤. 비 그친 후)

준영(E) (앞 신에서 넘어오는) 하나도… 안 행복해요….

피아노 앞에 서 있는 문숙, 닫힌 건반 뚜껑을 어루만진다. (상판도 닫힌 상태)

조용히 건반 뚜껑 열면, 드러나는 각인. 문숙, '정경선' 각인을 바라본다.

30 **준영 오피스텔_안** (밤. 비 그친 후→비)

준영모, 구석에 우두커니 앉아 있고.

준영, 좀 떨어진 곳에 준영모 등진 채 앉아서, 양손에 얼굴 묻고

있다.

서로 지치고 말 없는, 무거운 공기. 고요함 속에 토독 토독 빗소리 시작된다.

이내 굵어지는 빗줄기가 창문을 타고 흐른다. 마치 눈물 같은.

31 **송아 집_ 송아 방** (밤. 비)

송아, 무릎 모아 세우고 바닥에 앉아 핸드폰 영상 보고 있다. 1회 프롤로그 영상.

[핸드폰 속 영상]

민성(E) (송아에게) 송아야.

송아(E) 응?

민성(E) (송아가 애틋하다) ···행복해?

그때 카메라, 송아 얼굴로 오고. 클로즈업 당겨지는.

송아, 카메라를 향해 말하듯이.

송아 (행복을 감추지 못하는 수줍은 미소) ···응. 행복해.

[현재]

송아, 핸드폰 내려놓고 모아 세운 무릎에 고개 묻는다.

송아의 등 뒤, 창문을 때리고 있는 빗방울.

32 **서령대 음대_ 외경** (낮)

33 **동_ 강의실 안** (낮)

수업 끝났다. 송아, 가방 챙기고 있다(악기 있음).

수정	(송아에게) 언니! 어제 회식, 재밌으셨어요?
송아	(순간적으로 해나와 눈 마주치고 얼버무리는) 어? 어어…(하는데)
지호	(수정에게) 수정아, 나 핸드폰 충전기 좀.
수정	어? 어. 잠깐만. (가방 뒤적이며 송아와의 대화 종료되는)
송아	…….
해나	(가방 챙겨서 인사 없이 나간다)
송아	…….

34 ___ 동_송아 연습실 안 (낮)

송아, 연습하던 것 멈추고 가만히 앉아 있다. 악기는 열어놓은 케이스 안에.

생각이 많은 송아인데. 노크 소리. 보면, 준영 들어온다.

준영	(조금 전과 다르게 밝은) 송아씨—
송아	(대답 대신 애써 미소) …….
준영	연습하고 있었어요? 나도 곧 레슨 가야 하는데 잠깐 들렀어요.
송아	…네.
준영	어제 회식은 잘 갔다 왔어요? 선배님들 많이 오셨어요?
송아	…네.
준영	어제… 연락 못해서 미안해요. 핸드폰 배터리가 나가서….
송아	…네. 괜찮아요. …아니요, 안 괜찮은 것 같아요.
준영	(보면)
송아	…어제 준영씨랑 정경씨… 봤어요. 택시 타고 가는 거요.
준영	…!
송아	(차분하게) 어디 갔었어요?

준영, 좀 당황하고. 그런 준영을 바라보는 송아. 준영의 답을…

기다린다.

준영 …어제… 반주 맞추다가 정경이랑… 송정희 교수님 댁에 갈 일
 이 있었어요.

송아 …준영씨가 거길… 왜 같이 갔는데요?

준영 (정경의 속사정까지 말하긴 곤란하다) …좀 일이 있었어요.

송아 …….

준영 그리고….

[플래시백] 신24. 정경의 집_거실 (밤. 비 그친 후)

준영 !! 설마 너… 돈… 보냈어…? 우리 아버지한테?

정경 …….

준영 (정경의 대답 없어도 알겠다. 믿고 싶지 않은…) …그랬…어…?

정경 …어. 보냈어.

[현재]

준영 (이 일은 말 못하겠다) …집에 갔고… 엄마가 오셨어요. 그게 다
 예요. 미안해요. 송아씨한테 말하긴 그냥 작은 일이라고 생각해
 서//

송아 (O.L.) 계속 신경 쓰여요, 준영씨가 정경씨 반주하는 거.

준영 …….

송아 …내가 괜히 그러는 거라고, 준영씨 믿고 신경 안 쓰려고 했는
 데… 괜찮아질 줄 알았는데, …안 괜찮아요.

준영 …미안해요. 그리고… 이제 신경 안 써도 돼요. 정경이 반주… 안
 할 거예요.

송아 (예상 못했다)

준영 …처음부터… 하지 말았어야 했던 것 같아요. 내가… 잘못 생각

했어요.

송아 …….

35 동_특강 강의실 앞 (낮)
너무 크지 않은 강의실. 특강 시작 전이다.
열려 있는 문에 A4 용지로 안내종이 붙어 있다.

15:00-16:30
서령대학교 음악대학 특강 시리즈 (3)
경후문화재단

문 안으로, 참석한 학생들 10명 정도 띄엄띄엄 앉아 있는 모습.

36 동_특강 강의실 안 (낮)
칠판이나 스크린 앞쪽 구석. 영인, 막 도착한 수경을 보고 인사
나누고 있다.
(기악 조교, 다운과 함께 빔프로젝터 조작하고 스크린 내리는 등 일하고
있고)

영인 아, 학장님. 안녕하세요.
수경 (영인에게) 왔어요? 오늘 시간 내줘서 고마워요.
영인 불러주셔서 제가 감사하죠.
수경 (두리번) 근데 이사장님은요?

37 동_특강 강의실 문 앞 복도 (낮)
나란히 걸어오는 문숙과 정희. 저 앞쪽 특강 강의실은 시작 전이
라 문 열려 있다.

정희 (강의실 보고) 아, 저깁니다.

문숙 (본다)

정희 오늘 행사 도움 주셔서 여러모로 감사합니다.

문숙 제가 뭐 한 게 있습니까. 준비는 차팀장이 다 하고 저는 잠깐 얘
 기만 하러 온 건데요.

정희 (아직 강의실 조금 전인데, 걸음 멈추고) …저, 그런데. 정경이한테
 말씀 들으셨죠?

문숙 (따라 멈춰 선다) 네. 들었습니다. 지원이 레슨을 한 번 봐줬다더
 군요.

정희 …네. 죄송한 말씀이지만… 정경이가 저한테 큰 실수를 한 겁니다.

문숙 (예의 바르지만 정희를 누르는) …아직도 정경이를 잘 모르시는군
 요. 원래 지 하고 싶은 대로 하는 게 익숙한 아이입니다.

정희 …….

 잠시 말 끊기고.

정희 (심기 불편하지만 티 안 낸다) 그럼… 저는 레슨이 있어서 여기서
 인사드려야 할 것 같습니다. 특강 잘 마치시고 살펴 가세요.

문숙 …네. 안내해주셔서 고맙습니다.

정희 (목례하고 간다)

문숙 …….

38 동_준영 연습실 안 (낮)

 준영, 연습에 집중도 안 되고 너무 힘들다.
 건반 다시 닦고 치려다가 결국 못 치고. 한숨 내쉬다가 시계 본
 다. 레슨 가야 할 시간. 악보 챙겨 넣고 핸드폰 집어 드는데, 카톡
 와 있는 것 본다(무음모드). 태진이다.

열어보면. 레슨 좀 늦으니까 들어가서 연습하고 있어

39 동_태진 교수실 안 (낮)
피아노 앞에 앉아 백팩에서 악보 꺼내 피아노 위에 쌓아놓는 준영.
악보 한 권을 보면대에 올리고, 닫혀 있는 건반 뚜껑을 열고.
주머니 손수건 꺼내 건반 쭉 닦고, 다시 넣고.
심호흡. 건반에 양손 올리는데, 도저히 집중 안 된다.
양손 내리고 길게 한숨 내쉰다.

준영 …….

40 동_강의실 (낮)
송아 수업 끝났다. 강사, 자기 자리에서 강의 자료 챙기고 있고.
학생들, 강사에게 "안녕히 계세요~" 말하며 나가고 있다. (얼른 나가는 해나)
송아, 자리에서 가방 챙기고 있는데,

수정 (옆에서) 언니.
송아 응?
수정 오늘 특강, 경후문화재단에서 왔잖아요.
송아 (아… 잊고 있었다) 아… 맞다. 오늘이지.
수정 들을 만할까요? 지금, 시작한 지 좀 지나긴 했는데… 그래도 언니 경후에서 인턴 했었으니깐….
지호 (수정에게) 나 특강 궁금한데. 우리, 가자~!

41 동_태진 교수실 안 (낮)

준영, 피아노 치고 있는데 노크 없이 문 열리고 태진 들어온다.
준영, 연주 멈춘다.

태진 (들어오자마자) 미안. 늦었다.

준영 …안녕하세요. (가만히 기다리는데)

태진 (우편물들을 테이블에 올려놓는다, 월간피아노 잡지가 제일 위) 너, 연
 습실 피아노 가지고 조교한테 뭐라고 했다며.

준영 …….

태진 학교 피아노, 엉망이긴 하지. 너 연습할 데 없으면 여기 와서 해.

준영 …….

태진 (소파에 앉으며, 레슨 준비됐다) 자, 그럼, 시작할까?

42 동_특강 강의실 문 앞 복도 (낮)

행사 시작해 문 닫혀 있고. 송아, 늦었는데 막 들어가도 되나 싶
어 주저하고 있는데,
학생1(여, 20) 와서 들어가려다 문 앞의 송아 보고 ? 하고 문 열고
들어간다.
송아, 다행이다 싶어 학생1이 연 문이 닫히기 전에 그 틈으로 얼
른 들어간다.

43 동_특강 강의실 안 (낮)

영인 특강 중. 학생들 30명쯤 띄엄띄엄 앉아 있고. 해나와 수정,
지호도 보인다.
송아, 조용히 들어와 뒤쪽 구석, 문 가까운 자리에 앉는다.
(영인 뒤에는 간단한 PPT 슬라이드 한 페이지 떠 있다)
송아, 벽 쪽 앞자리 정도에 앉아서 특강 보는 문숙을 알아보고 조
금 놀란다.

문숙이 올 줄 몰랐던. (그 근처에 다운도 있다)

영인 지금까지 제가 한 이야기를 마지막으로 종합하면, 이제는 클래식 연주자에게 연주력은 필수, 거기에 셀프 홍보마케팅 능력과 기획력도 필요가 아니라 필수라고 요약할 수 있을 것 같습니다. (잠시 좌중을 둘러보고) 그럼 오늘 강의는 여기까지로 마치겠습니다. (PPT 한 장 더 넘기면)

– PPT 슬라이드
경후문화재단 공연기획팀 팀장 차영인
youngin.cha@kyunghoofoundation.com

영인 오늘 강의 내용 중 궁금하신 게 있으시거나 다른 문의사항이 있으시면 여기 제 이메일로 편하게 연락 주세요. 오늘 강의 들어주셔서 감사합니다. (인사)

학생들 박수. 송아도 박수친다.
앞줄의 수경, 일어나 학생들에게 말한다.

수경 자아, 지금까지 경후문화재단 나문숙 이사장님과 공연기획팀 차영인 팀장님의 여러 좋은 말씀을 들었구요, (시계 슬쩍 보고) 그럼 지금부터는 약 15분간 질의응답 시간을 가져보겠습니다. 질문 있으면 하세요.

수경의 말 끝나자마자 앞쪽에 앉은 청강생1 (여, 20/앳된 얼굴), 손 번쩍 든다.
수경, 질문하라는 듯 눈짓하면.

청강생1 저는 차영인 팀장님께 질문이 있는데요, 오늘 강의 내용과는 조금 상관없는 질문도 괜찮을까요?

영인 (미소) 네.

청강생1 감사합니다. 저는 플룻 전공인데요, 공연기획에도 관심이 있습니다. 그런데 주변에 음대를 나와서 공연 쪽 일을 하시는 분들을 보면 이상하게 금방 그만두는 분들이 많더라고요. 혹시… 특별한 이유가 있을까요?

송아 …….

영인 음악을 하시다가 공연 쪽 일을 시작하시는 분들 중에는… 조심스러운 이야기지만, 스스로의 마음을 견디지 못해서… 일을 그만두는 경우가 많았던 것 같아요. 공연 일이 정말 하고 싶어서 온 경우에도요.

송아 …….

영인 눈에 띄지 않게 어두운 옷을 입고 깜깜한 무대 뒤에 서서… 나와 같이 음악을 공부했던 친구, 동료들이 조명을 받으며 연주하는 모습을 지켜보는… 그 마음이… 힘든 거죠.

송아 …….

짧게 침묵 흐른다.

영인 간절했던 꿈과 이별한다는 건… 말처럼 간단한 게 아닌 것 같아요.

송아 …….

44 **동_태진 교수실 안 (낮)**
태진에게 한소리 듣고 있는 준영. 꾹 참고 있는데… 듣기 싫다.

태진 너 왜 이러냐, 진짜. 어?

준영 …….

태진 이게 아니라고 몇 번을 말해?

준영 …….

태진 이렇게 니 맘대로 칠 거야? 어?!

준영 그러면 안 되는 건가요?

태진 …뭐?

준영 피아노라도 제 마음 가는 대로 치면 안 돼요?

태진 (차갑게) …1등 하고 싶다며.

준영 …….

태진 니가 치고 싶은 대로 쳐서 1등 하고 싶음, 거기에 아무도 토 못
 달 만큼 압도적인 재능을 가졌어야지. 승지민이나 김규희처럼.
 근데 넌 개네가 아니잖아?

준영 (상처받는) …….

태진 (빤히 보다가 한숨, 악보 덮으면서) 오늘은 그만하자. 하루쯤은 쉬
 어.

준영 …….

45 동_태진 교수실 문 앞 (낮)

 준영, 기운 없이 나온다. 한숨. 걸어가려다 멈춰 서고 핸드폰 꺼
 내 보면 송아의 카톡 와 있다. 열어보면, 한 시간쯤 전에 송아가
 보낸 메시지 와 있다.

 오늘 차영인 팀장님 특강 오셔서 거기 가 있을게요

46 동_특강 강의실 안 (낮)

 특강 끝난 직후. 스크린에는 '감사합니다'(PPT 마지막 페이지) 떠

있고.

강의실 앞. 수경, 문숙에 다가가 인사, 대화 나누고.

학생들, 만족한 얼굴로 나가거나 영인에게 가 인사하고 명함 얻어가는 등.

해나도 영인에게 가서 인사 중. (팀장님~ / 어, 해나씨 왔어요? / 네~ 당연히 왔죠~ 오늘 너~무너무 잘 들었습니다아~ 등등) 다운도 해나와 인사.

수정과 지호, 특강 듣고 나가다가 송아 보고 "언니~"정도 인사하고 나가는데.

수경(E)	송아야!

송아, 강의실 앞쪽을 보면. 영인 곁에 있던 수경, 송아를 보고 부른 것.

수경	거기서 뭐 하니~ 이리 와~ (손짓)
송아	……. (앞으로 간다)
영인	(다가온 송아에게) 아, 송아씨 왔네~ 잘 지냈어요?
다운	송아씨~
송아	안녕하세요…. (문숙과 눈 마주치자 꾸벅) 안녕하세요.
문숙	(송아와 해나에게 미소) 우리 여름 인턴분들이죠?
해나	(반색) 네!
송아	…네.

말 끊긴다. 송아, 문숙도 있는 이 자리가 편하지 않은데.

수경	(영인에게) 참, 지난번에 팀장님이 우리 송아 일 잘한다고 칭찬을

많이 해주신 게 생각나서, 제가 이번에 체임버 만들면서 송아한
테 총무 일 부탁했어요.

해나　(입 삐죽)

송아　…….

영인　아, 네에….

수경　얼마나 똑 부러지고 야무진지. 팀장님도 그렇고 준영이도 안목
이 대단해요? 연주자 와이프로는 우리 송아만 한 애 없을 텐데,
진짜.

송아　(당황스럽고 마음 복잡하고)

문숙　(그런 송아를 보는)

영인　네?

수경　요새야 여자들도 다 자기 일 갖고 일하는 시대지만, 솔직히 준영
이같이 연주투어 다니는 애들은 여행가방 싸주고 일정 관리해주
는 와이프가 있어야 되잖아요. 뭐 그게 나쁜 것도 아니구. 그래야
이것저것 머리 아픈 거며 돈 관리며 신경 안 쓰고 연주에만 집중
하죠.

송아　(마음 무너진다)

영인　(그런 송아 보는)

송아　(비참하기까지 한데)

영인　(심기 불편, 수경에게 한마디 하려고 "저기 교수님." 하려는데)

문숙　(먼저 말하는, 공손하지만 수경을 누르는) 준영이가 그런 조건 따져
가며 사람을 만날 애는 아니지요.

송아, 문숙이 나서준 것이 뜻밖인데….
문숙과 눈 마주치자 저도 모르게 시선 피하게 된다.
그런 송아를 보는 문숙.

수경	(살짝 민망) 네, 그렇죠. 이사장님. 전 그냥 애들 연애하는 게 예뻐서 한번 해본 말이에요.
문숙	(수경에 미소) 네, 저도 그런 뜻이었습니다.
송아	…….

47 동_특강 강의실 문 앞 복도 (낮)

복도를 걸어오는 준영. 멀리 보면, 강의실 문 열려 있고.
벌써 끝났나, 싶어 걸음 조금 빨라지는데…
나오는 영인을 본다. (아직 문 가까이 가지 않은 상태)

준영	누나—(하다가 멈칫, 멈춰 선다)

바로 뒤이어 나오는 사람, 문숙이다!
문숙에 이어 수경, 다운, 송아, 해나 나오고.
수경이 문숙과 영인에 인사하고 준영의 반대편으로 가는 것이 보인다.
준영, 문숙이 올 줄 몰랐다. 당황스러운데, 문숙과 눈 마주친다.

문숙	(준영이 올 줄 몰랐어서 조금 놀란) …….
준영	……. (멀리서 꾸벅)

48 동_특강 강의실 문 앞 (낮)

영인	(문숙에 이어 바로 준영 봤다) 어, 준영아!
다운	어머, 박준영 선생님~!
송아	(준영 본다)
영인	(미소) 왔어?
해나	오빠 안녕하세요~

다운	안녕하세요~~
준영	(다가와서 문숙에 꾸벅) …안녕하세요. (영인에게) 제가 너무 늦었네요.
영인	아니야~ (웃으며) 바쁘신 분이 어떻게 여길 다 왔어.
송아	…….
문숙	…….

잠시 어색하게 말 끊긴다.

영인	(밝게) 이사장님은, 다음 일정이 어떻게 되세요?
문숙	……. (준영 본다)
다운	준영 쌤은 이제 수업 있으세요?
준영	(문숙과 눈 마주치는데)
문숙	준영아.
준영	…네?
문숙	우리 잠깐 얘기 좀 할 수 있을까?
송아	(준영-문숙을 보는) …….

[짧은 jump]

특강 강의실 안으로 들어가는 문숙과 준영.

준영, 문숙 따라 들어가며 문을 닫는데, 문밖의 송아와 눈 마주친다.

준영, 살짝 미소 지어 보이고 문 조용히 닫는다.

송아	…….

그런 송아를 보는 영인.

문숙과 준영. 서로 쉽게 말을 시작하지 못하는.
준영, 문숙과 시선조차 맞추지 못하고. 그런 준영을 보는 문숙.

문숙	…내 딸은 말이다, 준영아.
준영	…….
문숙	징글징글하게 말 안 듣던 고집불통 딸내미였어. 그런데… 가고 나니 그리움과 좋은 기억만 남더구나. 죽고 나면 다 그런 것 같아. …그래서 나도 내가 주는 상처들 다 외면하며 살아왔다. 어차피 내가 죽으면, 기억 못하리라 생각하고.
준영	…….
문숙	…준영아.
준영	…네.
문숙	이회장… 정경이 아버진 자기 자리 지키기도 버거운 사람이야. 그래서 나는… 내가 가고 나면 재단을 지켜줄 사람이 필요해.
준영	…….
문숙	온갖 더러운 꼴 다 봐야 하는 일이다. 그래서 정경이 옆자린… 그 애가 원하는 사람보다도, 그 자리… 경후그룹 사위 자리, 재단 이사장 자리, 그 자릴 원하는 사람이 앉아야 한다고 생각했어.
준영	…….
문숙	내가… 내 욕심, 내 걱정만 보느라… 니 마음은 들여다보지 못했다.
준영	(눈동자 흔들리는)
문숙	…미안하다.
준영	(!! 겨우 말하는) …아닙…니다.
문숙	정경이한테 니가 어떤 의미였는지… 내가 너무 늦게 알았다.
준영	…….

문숙	준영아.
준영	(보면)
문숙	우리 정경이 곁에… 있어줄 수 있겠니…?

준영, 아무 말도 하지 못한다. 예상치 못한 말에 놀라고, 문숙의 마음이 느껴지는….

준영	(한참 말 고르다가) 죄송합니다. …제 마음은… 정리…했습니다.
문숙	…그래… 내가 그것도 너무 늦게 알았구나. …미안하다.
준영	(아무 말 못하는) …….

50 동_근처 벤치 (낮)

음대 현관이 보이지 않는 곳. 송아와 영인. 각자 테이크아웃 음료 잔 하나씩.

영인	(툭,) 사람들이 차암… 말을 함부로 하죠.
송아	…….
영인	나이 먹었다고 다 어른인 것도 아니고….
송아	…….

잠시 말 끊기는데.

송아	…그래도… 부러워요.
영인	응? 뭐가?
송아	…하고 싶은 말 다 하면서 사는 사람들이요. 부러워요.
영인	…그래서 다른 사람들한테 상처 주는데도?
송아	…그래도… 적어도 자기 스스로를 보호할 수는 있잖아요. 다른

사람들이 함부로 상처 내지 않게….

영인　……．

송아　(영인과 눈 마주치자 살짝 웃어 보이는데, 슬픈…)

51　동_1층 현관 앞 (낮)

문숙 배웅 나온 준영.

문숙　(준영의 배웅 제안 사양하는) 나오지 마. 괜찮아. 슬슬 걸어가면 돼.

준영　그래도… 기사님 계신 곳까지 같이 //

문숙　(부드럽게 자르며) 아니야. 정말 괜찮아.

준영　……．

문숙　(준영을 한참 보다가, 따뜻하게) 브람스… 곧 준영이 니가 연주하는 브람스를 들을 수 있겠단 생각이 드는구나.

준영　…!

문숙　(따뜻하게) 언젠가는 꼭 듣고 싶은데, 그 부탁은 들어줄 수 있겠니?

준영　(마주 본다, 한참 만에 대답하는) …네.

문숙　(따뜻하게 준영 보다가) …그럼… 잘 있어. 준영아.

준영　…네.

문숙　잘… 지내.

문숙, 걸어가기 시작하고. 준영, 그래도 여기서 헤어지는 것이 마음이 안 좋다.

준영, 역시 따라가야 하나 싶은데, 문숙이 돌아본다.

문숙, 그런 준영의 마음 안다는 듯 미소로 고개 젓고. 다시 걸어간다.

멀어지는 문숙의 뒷모습을, 마음 무겁게 보고 있는 준영.

곧 문숙의 모습 보이지 않는다.

52 동_일각 벤치 (낮)

나란히 앉은 송아와 준영. 서로 말을 시작하기가 좀 어려운.

송아 (조심스럽게 묻는) 이사장님… 잘 뵀어요?
준영 …네.

잠시 말 끊기고.

준영 송아씨는요. 영인이 누나 잘 만났어요?
송아 …네.

다시 말 끊기는데.

준영 나… 정경이 좀 만나고 올게요. 반주 악보 돌려주려구요.
송아 …….
준영 …오늘이… 마지막이에요. 정경이… 보는 거.
송아 …….

불안해하지 말라는 듯, 송아를 바라보는 준영. 그런 준영을 보는
송아.

53 정경의 집_ 연습실 (낮)

정경, 악기 케이스 안에 뒤집어 꽂아놓은 사진을 빼서 보고 있다.
사진 속 준영의 얼굴.

정경 …….

그때 핸드폰 전화 오는 소리(진동). 순간 움찔 놀라는 정경.

핸드폰 쪽 보지만 받지 않고 그대로 있는데. 끊기지 않는 전화.

정경, 좀 신경질적으로 가서 핸드폰 집어 드는데… 멈칫. 준영이다.

쉽게 받지 못하고, 액정화면에 뜬 준영의 이름만 보고 있는 정경.

54　　윤 스트링스_ 안 (밤)

현호, 동윤 앞에서 연주하고 있다. 유심히 듣고 있는 동윤.

현호　(연주 멈춘다, 만족) 어, 되게 좋다. (개방현 몇 번 더 그어보고) 소리가 좀 단단해진 것 같아. 울림도 좋고. 사운드포스트 만진 거지?

동윤　어. 맘에 든다니 다행이네.

현호　악기라는 게 참 신기해. 예민하고, 비싸고. (웃음)

동윤　(웃는다)

현호, 일어나 첼로 들고 자기 케이스 쪽으로 가려다가 동윤 작업대의 (수리 중인) 바이올린을 본다. 브릿지와 줄이 모두 없는 바이올린인데, 앞판에 금이 쫙 가 있다. (옆에 브릿지와 바이올린에서 빼낸 줄 네 개 있다)

현호　헉, 이 악기 앞판 깨졌네?

동윤　(안타깝게) 어, 그거. 브릿지가 넘어져서….

현호　(진심으로 안타까워하는) 아, 저런. 어쩌다가.

동윤　브릿지 좀 휜 것 같아서 바로 세우려다가 넘어뜨렸대. (악기 옆에 둔 브릿지 들어 보인다) 요 친군데, 넘어지면서 앞판을 (손바닥이나 팔을 직각으로 세웠다가 탁 넘어지는 흉내 내며) 탁, 때린 거.

현호　에고. 브릿지 넘어진다는 거, 듣기만 했었는데 보는 건 첨이네.

동윤 가끔 있긴 해. 악기가 충격 크게 받아서 넘어지기도 하고.

현호 (걱정) 고칠 순 있어?

동윤 고쳐야지. 쉽진 않지만.

현호, 첼로 넣기 시작하는데.

동윤 근데 너, 이수경 교수님네 체임버 안 한다며.

현호 어. 그렇게… 됐다. 어디서 들었냐? 소문 되게 빠르네.

동윤 이 바닥이 얼마나 좁냐. 여기 앉아 있음 별별 얘기들 듣기 싫어도
 다 들려.

현호 (웃으며) 재밌는 얘긴 없냐?

동윤 없어. 사람들이야 누구 잘된 얘긴 안 하잖아. 안 된 얘기만 하지.

현호 아~ 그럼 그 안 된 얘기에 내가 들어간 거야? 아~ 나 지금 상처
 받음! 야, 빨리, 누구. 나보다 더 안 된 사람 얘기 좀 해봐. 상처 치
 료 좀 하게. (웃는데)

동윤 (주저하는) …….

현호 뭐야~ 진짜 뭐 있어?

동윤 …정경이.

현호 …어? (순간 확 걱정되어) 정경이가 왜.

동윤 …송정희 교수님한테서… 호적 파였대.

현호 (충격) 뭐? 쫓겨났단 거야? 왜?!!

55 송아 집_송아 방 (밤)

 송아, 연습하다가 악기 내리고 거울 앞에 간다.
 목덜미 자국 부분이 좀 아픈데, 거울 보면 좀(원래 갈색 부분보다
 조금 넓게) 붉다. 쓸린 것처럼 살짝 부은.

시내 카페 _ 안 (밤)

마주 앉은 준영과 정경. 서로 누구 하나 먼저 입을 떼지 못하고 있는.

정경 (준영 백팩 본다, 애써 아무 일도 없었다는 듯) 재단에서 연습하다 왔어? 그럼 그쪽에서 만나자고 하지.

준영 …아니. 이제… 안 가. 재단. 리허설룸.

정경 (가슴이 철렁…하지만 침착하게) 왜 보자고 한 거야?

준영 ……. (백팩에서 반주 악보 세 권 꺼내 내민다. 표지 글자가 정경의 방향이 되게 돌려서) 나 너 반주… 못할 것 같아. 미안해.

정경 …어차피 임용 떨어지게 됐으니까 반주할 필요도 없어졌단 거야?

준영 그런 거 아니야.

정경 그럼 왜 못하는데.

준영 …….

침묵 흐른다.

정경 (알겠다… 애써 침착하게) …알겠어. 용건 끝이지? (일어나려는데)

준영 돈은… 돌려줄게.

정경 …….

준영 그리고.

정경 (준영 보면)

준영 …이제 우리… 보지 말자.

정경 !!

준영 …다시는.

정경 (크게 동요하는) !!!

57 　　 달리는 준영 버스 (밤)

버스 안 준영, 창가 좌석. 마음이 무겁다. 차창에 머리 기대고
눈 감는다. (남쪽으로) 한강 다리를 건너는 버스 차창 밖, 흐르는
강물.

58 　　 서령대 음대_준영 연습실 (밤)

준영, 연습 시작하려고 앉는다.
의욕 크게 없지만 악보 펴고. 건반 손수건으로 쭉 닦고.
문득 소리 안 났던 건반이 기억난다. 그 건반 다시 눌러보면, 역
시 소리 안 난다. (건반 눌러지는 둔탁한 탁탁 소리만 난다)
준영, 한숨 나온다. 짜증낼 힘도 없는 기분 상태인데.

태진(E)	(신41에서) 너 연습할 데 없으면 여기 와서 해.
준영	…….

59 　　 동_태진 교수실 안 (밤)

(노크하고, 안에서 태진 "네." 소리 들리자) 들어가는 준영.
태진, 피아노 보면대 위에 펼쳐놨던 악보를 집어 책꽂이에 넣고
있다. 피아노 건반 뚜껑은 열려 있다.

태진	어, 왔냐? (악보 정리 끝, 바로 가방 집어 들고 나가면서) 간다. 연습해.
준영	저기 혹시 저 때문에 교수님 연습//(그만하시는 거)
태진	(O.L.) 아니야. 집에 가려고 했어. 그럼 수고.
준영	…네. 감사합니다. 안녕히 가세요.

태진 나간다.
준영, 곧장 피아노 앞으로 가다가 멈춰 선다.

책꽂이에 있는 자신과 태진의 사진 액자들.
사이가 좋았을 때의 사진들도 있다.

준영 (물끄러미 바라보는) …….

사진을 바라보고 있는 준영의 뒤로, 테이블 위에 월간피아노 잡지 10월호가 펼쳐지지 않은 상태로 올려져 있고, 아이패드도 있다. (그러나 준영은 전혀 신경 쓰지 않는)

이윽고 준영, 피아노 앞으로 가서 앉는다.
악보 꺼내 피아노에 쌓아놓고, 주머니 손수건 꺼내 건반 쭉 닦고 넣고. 심호흡.

준영 …….

건반에 두 손 올리는데… 내린다. (보면대에는 악보 없는 상태)
생각이 많아 쉽게 쳐지지 않는다.
무릎 위 두 손을 내려다보는 심란한 준영.

60 **송아 아파트 앞 편의점_앞 (밤)**
송아, "안녕히 계세요." 하며 일회용 반창고와 마데카솔을 손에 들고 나온다.
핸드폰만 들고 가볍게 나온 편한 옷차림.
반창고를 옷 주머니에 넣으며 집 쪽으로 가려는데… 우뚝 멈춰선다.
골목 따라 이쪽으로 슬렁슬렁 걸어오고 있는 현호다(악기 멘).
현호도 송아를 보고, 깜짝 놀라 멈춰 선다.

61　　떡볶이 매장_안 (밤)

송아와 현호. 떡볶이 한 그릇. 송아, 좀 어색하다.

현호　　(작은 국자로 송아 접시에 떡볶이 떠준다) 드세요.
송아　　(어색) …아, 네. 감사합니다.

현호, 자기 그릇에도 덜고. 현호와 송아, 어색함 속에서 떡볶이
한 조각씩 먹는다.

현호　　여기 맛있네요.
송아　　(현호와 눈 마주치면 살짝 웃으며) 네, 맛있네요.

또 잠시 말 끊기는데.

현호　　제가 뜬금없이 떡볶이 먹자고 해서 당황하셨죠.
송아　　(어어색) 아, 아니에요. 저도 떡볶이 좋아해요.
현호　　…제가 원래 즉석떡볶이를 되게 좋아했거든요.
송아　　아… 네. (근데…?)
현호　　…….

[플래시백] 6회 신41. 현호네 편의점_안 (밤)

계산대의 현호. 출입문 종소리에 "어서 오세요." 하고 보는데. 준
영이다.

준영　　(씨익 웃으며) 잘 있었나?
현호　　…뭐냐, 너.
준영　　(큰 비닐봉지를 카운터에 올려놓으며) 너 먹고 싶어 하던 즉떡!

현호 근데… 한국 돌아와서는… 먹을 수가 없었네요. (씁쓸)

송아 …….

현호 즉떡은 2인분 이상만 파는 게 왠지 좋았어요. 나한텐, 내 옆엔 누가 있다. 뭐 그런 느낌… 먹을 때도 꼭 누구랑 같이 먹어야 되고.

송아 …….

현호 근데… 얼마 전에 알았어요. 요샌 즉떡이 1인분도 포장이 되더라고요? 아하하하하! (크게 웃는데, 슬퍼 보이는)

송아 …….

현호 …준영이 옆에… 좋은 사람이 있어서 다행이에요. 진심으로 그렇게 생각해요.

송아 …….

말 끊긴다.

현호 (쓴웃음) 참 어쩌다가 이렇게 됐는지…. 졸업하고 한국 올 땐 나름 꿈이 많았었거든요. 그게 겨우 몇 달 전 일인데… 까마득하게 느껴져요.

송아 (가만히 묻는) …꿈이… 뭐였는데요…?

현호 …제가 좋아하는 첼로로 밥벌이하면서… 사랑하는 사람이랑… 가족 이뤄서 사는 거요. 근데 그게… 이렇게 어려운 줄 몰랐어요.

송아 …….

현호 지금까지… 첼로도… 사랑도… 제가 노력한 만큼 돌려받으면서 살아왔는데… 지금은… 너무 낯설어요. …모든 게 다요. (살짝 웃는데 슬픈)

송아 …….

골목 갈라지는 곳에서 현호에게 어색하게 꾸벅, 하는 송아. 현호
도 송아에 꾸벅.

송아, 집 쪽으로 가다가 돌아보면, 현호 가는 뒷모습. 바라보고
있는 송아.

송아, 돌아서 집으로 천천히 걸어가기 시작한다.

송아(Na)　　내가 지금까지 용기를 냈던 건… 단 두 번이었다.

[플래시백] 5회 신15. 송아 집_ 거실 (밤. 6~7년 전)

송아모　　(펄펄 뛰는) 뭐? 취직 안 하고 음대 입시를 치겠다고?

송희　　미쳤네, 미쳤어.

송아　　나 안 미쳤어! 진지하게 고민한 거야!

송아부　　(부드러운) 송아야.

송아　　(아빠는 내 편을 들어주려나 하는) …….

송아부　　이건 내가 잘 몰라서 묻는 거야. 넌… 바이올린에 재능이 있니?

송아　　(눈동자 흔들리는)

송아의 대답을 기다리는 송아부모, 송희.

그러나 쉽게 대답을 못하는 송아.

송아(Na)　　바이올린…과,

[플래시백] 6회 신77. 서령대 음대_ 일각 (낮)

송아　　좋아해요.

준영　　!!

송아　　좋아해요. 준영씨.

송아(Na) …사랑.

63 **송아 집_송아 방 (밤)**

돌아온 송아. 거울 앞에서 마데카솔 포장 뜯고 있다가 멈추고, 다시 목을 비춰본다. 붉게 부은 자국.

송아(Na) 너무 사랑하니까,

64 [인서트] **송아 회상. 연습실** (밤. 겨울. 음대 입시 초기/2회 프롤로그 얼마 후)

동윤(2회 프롤로그처럼 모자)에게 레슨 받으러 온 송아, 악기 꺼내다 말고 목덜미 만져본다. 발갛게 부은 목덜미 (갈색 자국이 생기기 전이다) 만지니 쓰라린데….

동윤 (송아 키에 맞춰 보면대 높이 조절하다가 봤다) 왜 그래?

송아 어, 여기가… 좀 아파서.

동윤 (가까이 와서) 봐봐. 손 좀 치워봐. (들여다본다)

송아 (목은 보여주는데, 너무 어색한…) …….

동윤 피부가 약한데 연습 많이 해서 그래. 이러다가 색 좀 진해지고 좀 꺼끌하게 될 거야.

송아 (목 만져본다, 만지니까 좀 아픈) …응.

동윤 (안심시키려는) 걱정 마. 좋아 보여. 니 바이올린 사랑 인증받은 거라고 생각해.

송아 (가만히 동윤 보면)

동윤 아무 상처도 안 주는 사랑은 없어, 원래~ 그거 싫음 바이올린 그만두든가? (웃는)

송아 …….

송아(Na) 상처받고 또 상처받아도

65 ____ [현재] **송아 집_송아 방** (밤)

송아, 손으로 목덜미 감싼 채로 가만히 서 있다가 돌아보면,
내려놓은 바이올린, 턱받침 쪽에 감싸둔 흰 손수건.

송아(Na) 계속… 사랑할 수 있을 거라고 생각했는데,

66 ____ **서령대 음대_태진 교수실 안** (밤)

준영, 드디어 건반에 두 손 올리고 연주 시작하는 고요한 얼굴.
(음악 들리지 않음)

송아(Na) 어쩌면 그건,

67 ____ **송아 집_송아 방** (밤)

목의 상처에 마데카솔 바르는 송아.

송아(Na) 나의… 자만이었는지도 모르겠다.

68 ____ **부동산_안** (낮)

중개인(여, 40대)에게 시세를 들은 준영. 얼굴 어둡다.

중개인 왜요. 예산이 안 맞아요?
준영 …….

69 ____ **동_문밖** (낮)

인사하고 나오는 준영. 마음이 무겁다.

70 서령대 음대_외경 (낮)

71 동_이수경 교수실 안 (낮)

송아, 수경이 체임버 SNS 홍보도우미 모집 공고문[1] 을 읽는 것을
기다리고 있다. (공고문에는 '활동시기 : 즉시~' 등등 쓰여 있고 어딘
가에 조금 작게 '활동비는 지급되지 않습니다'라는 문장이 괄호 치고 쓰
여 있는)

수경 잘 썼는데, (보면서) 페이 없다는 내용만 좀 빼자. 좋은 경험 되라
고 내가 기회 주는 건데 여기다 그렇게까지 쓸 필욘 없잖아.

송아 아… 네….

수경 (미소) 참, 회식 정말 수고 많았어. 그날 애들이 다 너무 즐거웠다
고 얼마나 연락들이 오는지~ 역시 우리 총무!

송아 (웃어야 할지…)

72 동_기악과 과사 앞 게시판 (낮)

송아, 게시판에 (신71의) 수경의 체임버 SNS 홍보도우미 모집 공
고문 붙이고 있다.
그때 복도에서 오는 수정과 지호. 송아를 본다.

수정 어, 송아 언니~~

송아 (본다) 어, 안녕.

지호 뭐 붙이세요? (종이 본다) 아~ 이수경 교수님 체임버~

1 수(秀) 체임버 오케스트라 홍보도우미 모집 : 이수경 교수님과 함께 즐거운 체임버 오케스트
라 홍보마케팅을 해보고 싶으신 음대 학우 여러분 연락 달라는 내용. 연락처는 채송아(17학번)
010-….

수정	(같이 보며) 언니 대학원 입시도 금방 아니에요? 체임버 일까지, 진짜 바쁘겠어요.
송아	…….
수정	근데 공연 홍보 시작하는 거면 연습도 금방 시작하겠네요? 언닌 누구랑 짝이에요?
송아	(난감) 응?
지호	거기 체임버, 거의 다 우리 학교 선배님들이라면서요. 언니 옆자린 누구예요? 언닌 퍼스트? 세컨?
송아	(난감하지만) …어, 저기… 나는 단원이…('아니라' 말하려는데)

그때 과사 문 열리고, 해나 나온다. 송아 보고 눈인사만 하는데,

지호	해나야, 넌 체임버 누구랑 짝이야?
해나	응? 아, 장은혜 선생님.
수정	아~ 우진대 강사 하시는?
해나	어. 줄리어드 나오시구.
수정	(송아에게) 언니는요? 짝 누구예요?
수정, 지호, 해나	(각각 송아 보는 표정)
송아	아… 나는… 단원이… 아니야.

어색한 분위기. 송아, 매우 난감하다.

지호	(상상도 못했다) 네?? 단원이 아니라구요? 왜요??
수정	(황당) 아니, 단원도 아닌데 이런 일(게시판 전단지)은 그럼 왜….
해나	(바로 끼어드는) 언니, 대학원 가야 되잖아.
송아	…….
해나	우리 학교 대학원. 그러니까 교수님이 하라는 거 해야지, 뭐.

수정, 지호	(아아… 아무 말 못하는)
송아	(애써 웃으려 노력하며…) …응. 맞아. …나… 대학원… 가려구 하는 거야.

73 동_화장실 (낮)

세면대 앞. 송아, 가만히 거울을 바라보는….

74 동_근처 벤치 (낮)

성재와 이야기 나누는 준영. 각자 테이크아웃 음료 한 잔씩.

성재	근데, 무슨 일이에요? 그냥 얼굴 보자 전화한 건 아닐 테고.
준영	(말이 쉽게 안 나와서 주저하는) …저… 혹시….
성재	(기다리면)
준영	(어렵게 말 꺼내는) 공연이나… 행사를 좀… 잡을 수 있을까요…?
성재	(전혀 예상 못한 말이다, 좀 놀라지만) 아아~ 그럼요 그럼요. 알아볼게요.
준영	(표정 순간 밝아지고) 아… 네. 감사합니다.
성재	(돈 필요하구나?) 그럼 금액 수준은, 경후카드 행사 때 정도면 될까요?
준영	(주저) 혹시… 좀 더…도 가능할까요?
성재	? 더요? 얼마나?

75 동_1층 현관 근처 (낮)

준영, 성재와 헤어져 음대 건물로 돌아가고 있다.
수경, 핸드폰 통화하며 음대에서 나오다가(퇴근 복장) 준영을 본다.
준영, 목례하고 들어가려는데,

수경	(통화, 준영과 말해야 해서 마음 급하다) 응, 오늘은 등 고주파 순환 관리, 그걸로요. 금방 갈게요~ 네~ (얼른 끊고 준영 부르는) 얘! 준영아!
준영	(멈춰서 돌아본다) …안녕하세요.
수경	(웃으며 다가온다) 잘 지내지? 학교에서 은근히 얼굴 보기가 어렵네?
준영	…….
수경	송아랑은 잘 지내지?
준영	…네.
수경	근데 데이트할 시간 없어서 어쩌니~ 내가 송아, 우리 체임버 총무를 시켜버려가지구… 송아 바쁘게 해서 미안해~?
준영	(총무…?!)
수경	아유, 걔가 바이올린 쫌만 잘했으면 단원으로 해줬을 텐데, 사실 내가 마음이 쫌 그래. 그렇게 야무진 애를.
준영	…!!
수경	너도 걔 반주 맞추느라 쉽진 않겠다, 그치.
준영	(표정 굳었다) 전혀 그렇지 않습니다.
수경	(순간 약간 뻘쭘해서 웃으며) 얘는~ 자기 여자친구라고 편드는 것 좀 봐~
준영	…….
수경	그냥 농담 한번 해본 거야. 그럼 담에 또 보자~? (휙 간다)

남은 준영, 머리가 복잡하다.

76 동_ 송아 연습실 (낮)

송아, 연습하다 멈춘다. 집중 안 되고. 한숨 쉰다. 울적하다.
핸드폰 카톡 온다(진동). 보면, 준영이다.

동_ 근처 벤치 (낮)

한적한 곳. 사람들 잘 안 다니는 곳의 벤치.

송아 기다리며 혼자 앉아 있는 준영, 머리가 복잡하다.

(옆에는 준영이 사온 카페 음료 두 잔. 뜨거운 아메리카노 한 잔, 뜨거운 티백 차 한 잔)

[플래시백] 신75. 동_ 1층 현관 근처 (낮)

수경　아유, 걔가 바이올린 쫌만 잘했으면 단원으로 해줬을 텐데, 사실 내가 마음이 쫌 그래. 그렇게 야무진 애를.

[현재]

준영, 마음이 무거운데 저쪽에서 송아 온다.

준영　(밝게) 아, 송아씨.
송아　준영씨—

송아, 준영의 옆에 앉는다.

준영　(커피 주려고) 이거요. (컵 드는데 뜨겁다) 아직도 뜨겁네. 잠깐만요. (자기 컵의 슬리브 빼서 송아 컵에 겹치게 끼워서 건넨다) 여기요.
송아　고마워요.

송아, 커피 뚜껑 열고 호호 불어 한 모금 마신다. 그런 송아를 바라보는 준영.

송아, 커피 한 모금 더 마시다가 준영과 눈 마주친다.

송아　? 왜요?

준영	아니에요.
송아	(? 살짝 웃고 커피 더 마시고, 뚜껑 비스듬히 걸쳐서 옆에 내려놓는데)
준영	(별 얘기 아니라는 듯 가볍게) 송아씨 체임버 하는 거요….
송아	네?
준영	공연은 언제예요?
송아	연말이요.
준영	…근데… 너무 일이 많진 않아요? 대학원 시험도 있고, 송아씨 졸업연주회도 준비해야 하는데….
송아	(준영 본다, 무슨 말을 하려는 거지…)
준영	힘들진 않아요? 체임버 하는 거….
송아	(준영이 왜 묻는지 감이 왔다) …왜요…?
준영	…힘들면… 안 하면 어떨까… 해서요, 체임버.
송아	(표정 굳는다, 차분하게) …그렇게 쉽게 말하지 않았으면 좋겠어요.
준영	…송아씨//
송아	(O.L.) 대학원 가겠다고 교수님이 시키는 일 이것저것 다 하는 것 보니까… 답답하죠. 대전 심부름도 그렇고… 왜 저렇게까지 하나… 이해 안 되죠.
준영	(아무 말 못하는)
송아	(담담하게) …나, 체임버 단원 아니에요.
준영	(! 송아도 알고 있었구나… 마음 아프다)
송아	(감정 누르며) 남들이 지금 나… 어떻게 보는지… 나도 알아요. 근데요, 그래도 나는 지금… 체임버 일 못 그만둬요.
준영	…….
송아	…지금은 이거라도 해야 돼요. 그러니까… 그만두라고 그렇게 쉽게 얘기 안 했으면 좋겠어요.

침묵 흐른다.

준영	…미안해요. 나는 단지… 송아씨가 힘들 것 같아서… 얼마나 힘든지 알겠어서 그랬어요.
송아	아니요.
준영	(송아 본다)
송아	준영씨는 몰라요. 한 번도 나 같은 입장이어본 적 없잖아요. 그러니까… 내가 지금 무슨 마음으로 체임버 일을 하고 있는지, 준영씨는 절대로 몰라요.

그때 송아, 지나가던 행인 학생1, 2(여, 20)가 멈춰 서서 자기들끼리 속닥이며 보고 있는 것을 본다.

송아	…….
준영	(미안하다) …송아씨.
송아	…나중에 얘기해요.

송아, 가버린다. 남은 준영.
아직 이쪽 쳐다보고 있는 행인 학생1, 2.
송아가 남기고 간 컵. 비스듬히 걸쳐놨던 뚜껑이 미끄러져 떨어진다.

78 동_근처 (낮)
빠르게 걸어온 송아, 모퉁이 돌자 멈춰 선다. 준영에 쏟아낸 것이 후회스럽다.

79 동_1층 현관 근처 (낮)
민성, 핸드폰으로 송아에게 카톡 메시지 쓰고 있다.

송아야 우리 잠깐 볼 수 있을까?

민성, 막 전송버튼 누르려는 찰나, 음대로 들어가는 행인 학생1, 2
수다 들린다.

행인 학생1 근데 박준영 여친이랑 얼마 못 갈 것 같지 않아?

민성 ! (행인 학생들 본다)

행인 학생2 어. 아까 둘이 되게 싸했지. 여친이 일방적으로 화낸 거지?

행인 학생1, 2 음대로 들어가고.
민성, 마음 안 좋다. 손에 쥔 핸드폰 다시 보면, 아직 전송버튼 누
르지 못한 카톡 메시지. 민성, 망설이다 쭉 지운다.

민성 (혼잣말, 송아가 안쓰러운) …그리고 하는 연애면 잘 만나야지, 왜
싸우고 그래….

80 **동_ 강의실 (낮)**
(화성학 혹은 대위법 수업 중)
송아, 집중 안 되는데. 준영의 카톡 온다(무음모드).
망설이다 열어본다.

준영(E) (v.o.) 송아씨 우리 얘기 좀 해요. 학교 앞 카페에 있을게요.

송아 ……. (답장 쓴다) 수업도 늦게 끝나고, (망설이다 덧붙여 쓰는) 그
후에 어떻게 될지 모르겠어요.

준영(E) (v.o.) 괜찮아요. 일 다 보고 와요. 여기 있을게요.

송아 …….

81 작은 카페_ 안 (밤)

준영, 송아 기다린다. 차는 반쯤 마신.

핸드폰 열어 (신80에서 왔던) 송아 문자 보면, 그때는 오후 4시 조금 넘었고.

지금은 6시 50분 정도. 준영, 창밖을 본다. 해 졌다. (가려는 생각은 없고 계속 기다리려는) 착잡하다.

82 서령대 음대_ 강의실 (밤)

수업 끝나고 있다.

강사 자, 그럼 오늘 보강은 여기까지 할게요.

학생들 수고하셨습니다~ / 쌤, 담엔 보강 하지 마요~~~ / 담엔 보강 낮에 해요~ 등등.

송아 (가방 싸기 시작하는데)

수정 아, 배고파. (핸드폰 보더니) 헐, 벌써 7시도 넘었어~

송아 (들었다, 벌써 7시? 벽시계 본다) ……

지호 우리 뭐 먹자! (송아 본다) 언니.

송아 응?

지호 저희랑 저녁 드시고 가실래요?

송아 어어… 나는…. (벽시계에 다시 시선 가는)

83 작은 카페_ 안 (밤)

준영, 송아 기다리고 있는데. 테이블 위 핸드폰에 전화 온다(무음 모드).

송아인가 싶어 얼른 보는데… 정경이다.

준영 …….

받지 않는 준영. 전화가 끊어질 때까지 둔다. 전화가 끊어지고 액정화면에 바로 정경의 카톡 뜬다. (초기화면에 바로 메시지 내용까지 뜬다)

정경(E)　　(메시지 v.o.) 준영아 나랑 연락하고 싶지 않은 건 아는데… 이건 알려줘야 할 것 같아서.

준영　　　…….

[짧은 jump]
자리에서 핸드폰 보고 있는 준영. 정경의 카톡이다.

정경(E)　　(메시지 v.o.) 이것 좀 들어봐.

준영　　　(미간 찌푸린다)?

이어 도착하는 정경의 카톡. 인터넷주소 URL이다.
눌러보면… 클래식 유튜브 채널의 2시간 전 게재된 최신 영상[2]
인데.

영상 제목 : 슈만 「어린이의 정경」 중 '트로이메라이' (피아노 : 유태진)

아직 아무것도 깨닫지 못한 준영의 얼굴 위로,
유튜브 페이지 위에 정경의 새로운 카톡 메시지가 한 줄 겹쳐서 뜬다.

2　　영상 자체는 태진의 연주 동영상이 아니라 작곡가 초상화에 연주자명이 텍스트로 박혀 있는 정지 이미지. 음원 재생 내내 같은 이미지가 떠 있는.

| 정경(E) | (메시지 v.o.) 이거 니 연주 같아서. |
| 준영 | ? |

준영, 재생 누르면⋯ 트로이메라이 흘러나오기 시작하는데.

| 준영 | (바로 얼굴 굳는다) !! |

피아노 연주 계속 흘러나오는데 정경의 다음 메시지 또 겹쳐 뜬다.

| 정경(E) | (메시지 v.o.) 근데 왜 유태진 교수님 연주라고 되어 있지? |

유튜브 영상 화면의 '피아노 : 유태진'. 준영, 패닉이 된다.

84 **거리 일각 (밤)**
급한 발걸음으로 걸어가는 송아.

85 **작은 카페_안 (밤)**
카페로 급히 들어서는 송아. 약간 숨차다.
손님들 꽉 차 있는 풍경.
송아, 숨 고르며 둘러보면 창가 자리 하나만 비어 있다.
(송아 시선에서는 빈 의자 한 개만 보이는)
저기 있구나! 송아, 심호흡하고 얼른 다가가는데⋯.
테이블의 반대편 의자 보이면, 비어 있다.

| 송아 | ⋯! (멈춰 선다) |

준영이 앉아 있던 자리, 빈 의자와… 빈 찻잔 하나만 덩그러니 있는.

그 자리를 바라보는 송아의 얼굴에서….

14회

아 템포 a tempo
: 본래의 속도로 돌아가서

작은 카페_안 (밤. 13회 신83)

준영, 송아 기다리고 있는데. 테이블 위 핸드폰에 전화 온다(무음
모드).
송아인가 싶어 얼른 보는데… 정경이다.

준영 …….

받지 않는 준영. 전화가 끊어질 때까지 둔다. 전화가 끊어지고 액
정화면에 바로 정경의 카톡 뜬다. (초기화면에 메시지 내용까지 뜬다)

정경(E) (메시지 v.o.) 준영아 나랑 연락하고 싶지 않은 건 아는데… 이건
 알려줘야 할 것 같아서.
준영 …….

[짧은 jump]
자리에서 핸드폰 보고 있는 준영. 정경의 카톡이다.

정경(E) (메시지 v.o.) 이것 좀 들어봐.
준영 (미간 찌푸린다) ?

이어 도착하는 정경의 카톡. 인터넷주소 URL이다.
눌러보면… 클래식 유튜브 채널의 2시간 전 게재된 최신 영상
인데.

영상 제목 : 슈만 「어린이의 정경」 중 '트로이메라이' (피아노 : 유태진)

아직 아무것도 깨닫지 못한 준영의 얼굴 위로,

유튜브 페이지 위에 정경의 새로운 카톡 메시지가 한 줄 겹쳐서 뜬다.

정경(E) (메시지 v.o.) 이거 니 연주 같아서.

준영 ?

준영, 재생 누르면… 트로이메라이 흘러나오기 시작하는데.

준영 (바로 얼굴 굳는다) !!

피아노 연주 계속 흘러나오는데 정경의 다음 메시지 또 겹쳐 뜬다.

정경(E) (메시지 v.o.) 근데 왜 유태진 교수님 연주라고 되어 있지?

유튜브 영상 화면의 '피아노 : 유태진'. 준영, 패닉이 된다.

02 **서령대 음대_ 강의실** (밤. 13회 신82)
수업 끝나고 있다.

강사 자, 그럼 오늘 보강은 여기까지 할게요.

학생들 수고하셨습니다~ / 쌤, 담엔 보강 하지 마요~~~ / 담엔 보강 낮에 해요~ 등등.

송아 (가방 싸기 시작하는데)

수정 아, 배고파. (핸드폰 보더니) 헐, 벌써 7시도 넘었어~

송아 (들었다, 벌써 7시? 벽시계 본다) …….

지호 우리 뭐 먹자! (송아 본다) 언니.

송아	응?
지호	저희랑 저녁 드시고 가실래요?
송아	어어… 나는…. (벽시계에 다시 시선 가는)

03 작은 카페_안 (밤)

준영의 기억에 바로 떠오르는 것이 있다.

04 [인서트] 준영 회상. 서령대 음대_태진 교수실 안 (밤. 13회 신59 + 66
보충)

건반 뚜껑 열고. 주머니 손수건 꺼내 건반 쭉 닦고 넣고. 심호흡.
건반에 두 손 올리는데… 내린다. (보면대에는 악보 없는 상태)
생각이 많아 쉽게 쳐지지 않는다.
무릎 위 두 손을 내려다보는 심란한 준영, 건반을 뚫어져라 바라
보다가 양손을 천천히 건반에 올린다. 연주 시작하는데…
…트로이메라이다.
고요해지는 준영의 얼굴.

05 [현재] 작은 카페_안 (밤)

핸드폰 화면의 '피아노 : 유태진' 글자를 보는 준영, 혼란스럽다.

06 서령대 음대_캠퍼스 일각 (밤)

수정과 지호, 걸어간다.

수정	(지호에게) 송아 언닌 데이트 간 거겠지? 부럽다~ (지호와 웃는)

07 작은 카페_앞 (밤)

급하게 걸어오는 송아.

08 동_안 (밤. 13회 신85 + 보충)

카페로 급히 들어서는 송아. 약간 숨차다. 손님들 꽉 차 있는 풍경.

송아, 숨 고르며 둘러보면 창가 자리 하나만 비어 있다.

(송아 시선에서는 빈 의자 한 개만 보이는)

저기 있구나! 송아, 심호흡하고 얼른 다가가는데….

테이블의 반대편 의자 보이면, 비어 있다.

송아 …! (멈춰 선다)

준영이 앉아 있던 자리, 빈 의자와… 빈 찻잔 하나만 덩그러니 있는.

그 자리를 바라보는 송아.

손에 쥔 핸드폰 보면, 준영의 카톡 와 있다. (그때까지 몰랐던)

조금 전 수신된 카톡.

송아씨, 갑자기 일이 생겨서 집으로 가게 됐어요. 미안해요

09 서초동_골목길 (밤)

집에 가고 있는 송아. 마음이 안 좋다. 가다가 멈춰 선다.

송아 …….

10 준영 오피스텔_안 (밤)

준영, 초조한 얼굴로 유튜브 다시 틀어보고 있다. 트로이메라이 흘러나오면…

바로 끈다. 다시 들어봐도 자신의 음악인.

준영, 태진에 다시 전화하지만 전원이 꺼져 있다는 안내만 나온

다. 미치겠다.

초조한 준영인데, 초인종 울린다. 흠칫 놀라 인터폰 돌아보는 준영에서,

II 고급 바 (밤)

혼자 술 마시고 있는 태진. 옆에 전원 꺼진 핸드폰 있다. (폭음은 아닌)

12 준영 오피스텔_ 현관 (밤)

현관문 열고 서 있는 준영. 정경은 복도에 서 있다. 준영, 당황스러운.

정경 …미안해. 찾아와서.

준영 …….

정경 …걱정이 되는데… 니가 전화가 안 돼서….

준영 …….

정경 들어…봤어? 니 연주 맞지?

준영 …….

13 동_ 현관 앞 복도 (밤)

준영, 현관 닫고 나온다. 탁, 닫히는 문. 조용한 복도.
준영과 정경. 잠시 침묵 흐르고.

정경 …어떻게 된 일이야? 왜 니 연주가 유태진 교수님 이름으로…//

준영 (거짓말) 내 연주 아니야.

정경 (똑바로 본다) 맞잖아, 니 연주.

준영 (괴롭다) …….

정경	왜 거짓말을 해?
준영	그런 거 없어. 그냥…//
정경	(O.L.) 어떻게 된 일인지 알겠어?
준영	…….
정경	…모른 척 넘어갈 일 아니야. 너 지금 니 연주 도용당한 거라구. 해결해야 될 거 아니야. 내가 알아볼게//
준영	(O.L.) 정경아.
정경	(본다)
준영	…내가 알아서 할게. 맞든 아니든… 내 일이야. 걱정해주는 건 고마운데… 이제 이렇게 찾아오지 않았으면 좋겠어.
정경	(상처상처)

I4 동_ 1층 출입구 밖 (밤)

급하게 걸어오는 송아.

송아, 멈춰 서서 걱정스런 얼굴로 빌딩 위, 준영의 방 창문 쳐다
보면. 불 켜져 있다.

핸드폰 꺼내 준영에게 전화 걸려는 송아. 발신버튼 누르려는 순
간, 멈칫.

1층에서 나오는 정경이다. (정경은 송아 못 본)

송아	…!

정경, 송아를 본다. 서로를 마주 보는 송아와 정경.

정경	……. (살짝 목례 정도 하고 자리 피하려는데)
송아	…정경씨.
정경	(본다)

송아 …여기, 안 오셨으면 좋겠어요.

정경 …….

송아 오해받기 좋으세요. 이런 시간에 찾아오시면. …아무리 '친구'래
 도요.

정경 ……. (뭔가 말하려다가… 만다) 저보다 준영이한테 신경 쓰셔야 할
 것 같은데요.

송아 !

정경 …….

정경, 송아에게 살짝 목례하고 바로 앞에서 기다리던 자기 차 쪽
으로 걸어가면 기사, 뒷문 열어주러 내린다.
그러나 정경, 자기가 먼저 열고 타고. 출발한다.

남은 송아, 혼란스럽다. 준영의 오피스텔 방 올려다보는 송아. 불
켜진 방.

송아 …….

송아, 어떻게 해야 할지 마음을 가라앉힌다.
이윽고, 결정했다. 지나가는 택시 본다. 손 들어 택시 잡는다.
송아, 택시 타고 떠나면, 1층 로비에서 나오는 준영(백팩 없이 핸
드폰만 들고 나온).
준영, 급한 걸음으로 나와 지나가는 택시 잡는다.

15 달리는 태진의 택시 안 (밤)
 택시기사 운전 중. 뒷좌석에 혼자인 태진. 조금 깬다. 생각에 잠
 긴다.

16 　　[태진 회상] 서령대 음대_ 태진 교수실 안 (저녁. 10회 신53)

자신의 음반 혹평을 보는 태진.

★★ "Not every good teacher is a good performer."

(자막 : 좋은 선생이라고 해서 반드시 좋은 연주자는 아닌 법)

태진　　(표정 굳는다) …!

17 　　[태진 회상] 식당_ 계산대 앞 (낮. 13회 신41 직전 상황)

꽤 좋은 식당. 표피디(남, 50대 초/클래식 라디오 PD/약간 사투리 악센트)와 점심식사한 태진. 캐셔(여, 30대)에 카드 준다.

표피디, 재킷 입으며 룸에서 한발 늦게 나와 태진 쪽으로 온다.

표피디　　아이고, 교수님. 자알 먹었습니다! 근데 나 정말 이렇게 비싼 거 얻어먹어도 되나? 라디오 피디 나부랭이가 서령대 교수님한테 뭐 해드릴 것도 없고.

태진　　(웃으며) 뭐… 시간 나실 때 제 이번 앨범이나 한번 들어봐주시면 그게 도와주시는 거죠.

표피디　　아, 베토벤. 이번에 녹음하신 거. 들어봤죠, 진작에. 근데 교수님.

태진　　(보면)

표피디　　내가 우리 유교수님 좋아하니깐, 딱 한 번만 말씀드릴게. 연주 욕심 굳이 안 내셔도 되지 않아요? 선생만 하세요, 편하게. (좋게 웃는)

태진　　(표정 굳는)

표피디　　괜히 마이너스 될 일을 뭐하러 자꾸 하셔. (어깨 툭툭 치며) 사람이 욕심을 너무 내면 안 돼요, 응?

태진　　(표정 매우 안 좋은)

18 [현재] **태진의 택시 안** (밤)

태진 (눈 감고 있는데 얼굴에 괴로움 떠오르는) ……..

그때 멈추는 택시.

택시기사(E) 다 왔습니다.

태진 (정신 차리고 몸 일으킨다) 아, 네. (차창 밖 보는데, ?) 여기… 어디죠?

택시기사 서령대 음댄데요.

태진 네?

택시기사 흑석동 가시다가 바꾸셨는데, 기억 안 나세요?

19 **서령대 음대_ 태진 교수실 안** (밤)

피아노 앞에 가만히 서 있는 태진.
건반 뚜껑 열고, 건반 위를 어루만져보다가… 멈춘다.

태진 ……..

태진, 건반 뚜껑 닫는다. 집에나 가자 싶어 문 쪽으로 가다가 테이블 위, 500ml 생수병 본다. 핸드폰 꺼내 전원 켜서 내려놓고 생수 벌컥벌컥 마신다. 물 마시면서 전원 켜지고 있는 핸드폰 보는데, 전원 켜지자마자 전화 온다. '이지환 교수 우진대'.

태진 ? (생수병 내려놓으며 별생각 없이 받는) 어, 형. (사이, 놀라서) 뭐?

지환(F/남, 50) 너 트로이메라이 너무 좋다구. 왜 앨범엔 안 넣었어?

태진 트로이…메라이? 어디서 들었어?

지환(F) 유튜브 클래식 채널.

태진 !! 나 거기 주소 좀 보내줘. 어, 어. 고마워~ 어. (끊는다)

334

태진, 혼란스럽다. 전화 끊고 핸드폰 보면, 카톡 메시지 20여 개와 있다.

그때 지환의 카톡 도착한다. URL. 얼른 눌러본다. 유튜브 페이지. 재생 눌러보면 나오는 트로이메라이. '피아노 : 유태진'.

'오늘' 게재되었는데, 조회수 13,073에 댓글 361개다.

태진 !!

계속 도착하는 카톡 메시지들. 친구들과 제자들.

태진, 급히 표피디에게 전화한다. (저장명 : sbc라디오 표진국PD)

태진 (통화) 피디님, 유튜브 이거 뭐죠? 왜 여기에 제가 드린 음원이…

표피디(F) 아, 교수님. 보셨구나.

태진 (뭐라 말하려는데)

표피디(F) 아니 뭐 캐주얼하게 녹음하셨다면서 하하… 아이고, 놀랐습니다! 이번 음반보다 훨씬 낫다고 하면 실렌가? 내가 들어보고 너무 좋아서 글루 보냈어요.

태진 (당황) 아니, 그게, 피디님. 왜 상의도 없이//

표피디(F) 아이고, 내가 도울 수 있는 건 돕겠다고 했잖아. 나한테 왜 보냈는지 뻔히 아는데 뭘 또 겸양을 하세요. 아무튼, 지금 운전 중이어서, 다시 통화해요! (끊는다)

태진, 당황한 얼굴로 끊긴 전화 액정화면 보는데.

카톡 계속 오고 있다. (연주 좋더라는 지인들과 제자들의 메시지들)

태진, 다시 URL 연다. 찬양 댓글들 가득한데, 그중 하나가 태진의 눈을 잡는다.

| 댓글러(E) | 이 정도 연주 실력이면 박준영 가르칠 만하네요. 인정. |
| 태진 | ……. |

[플래시백] 태진 회상. 포장마차_ 안 (밤. 10회 신63)

| 준영 | …욕심 내면… 다 돼요? |
| 태진 | 욕심도 안 내면 아무것도 안 되지 않겠어? |

[현재]

| 태진 | ……. |

유튜브 페이지 위로 계속 뜨는 카톡 메시지들.
태진, 생각이 많아진다….

20 서초동_ 달리는 송아 택시 안 (밤)
복잡한 얼굴로 택시에 앉아 있는 송아.

| 송아 | ……. |

송아, 핸드폰 꺼내 전화번호부 즐겨찾기 보면…
민성이 박준영 아빠 언니 엄마 윤동윤의 순서.
송아, 민성의 이름을 물끄러미 본다.

21 [송아 회상] 송아 아파트 앞 편의점 테이블 (2011년 말. 겨울밤)
동윤과 헤어지고 온 민성을 위로해주는 송아(집에서 급하게 나와
패딩에 핑크 수면바지). 민성, 훌쩍이고. 송아, 민성이 안쓰럽다.

| 송아 | …울지 마, 응? |

민성	(훌쩍이며) 우리 오늘 백일이었잖아. 나 동윤이랑 맨날 싸우긴 했어도 진짜로 헤어질 생각은 없었거든? 난 진짜 그냥 홧김에 한 소리였는데… 동윤이가 기다렸다는 듯이 그러자고 할 줄은 정말 몰랐어….
송아	(짠하다) …….
민성	나 이제 다시는 연애 못할 것 같아. 그럼 어떡하지?
송아	(그런 민성이가 안쓰럽기도 하고 귀엽기도 하다) 강민성. 우리 이제 겨우 스무 살이다? 너 동윤이보다 훨씬 좋은 사람 만날 수 있어.
민성	…니가 그걸 어떻게 알아.
송아	…넌 내 친구니까.
민성	(눈물 또르르 다시 흐르고 울컥울컥 송아 보다가 송아 껴안는다) 송아야~ 내 친구 채송아~~~ 나 갑자기 마음이 확 좋아졌어~~~
송아	(토닥토닥) 다행이다.
민성	(송아 꽉 안고서) 송아 너도 언제든지 울고 싶은 일 생기면 꼭 나한테 전화해! 그럼 바로 달려올게!
송아	(고맙다) 그래. 꼭 그렇게.

민성, 송아를 놓는데, 갑자기 송아의 수면바지 지적하며("근데 송아야, 너 집에서 이런 바지 입어?") 즐거운 분위기가 되는….

22 [현재] 서초동_ 달리는 송아 택시 안 (밤)

송아	…….

[플래시백] 신21. 송아 아파트 앞 편의점 테이블 (2011년 말. 겨울밤)

민성	(송아 꽉 안고서) 송아 너도 언제든지 울고 싶은 일 생기면 꼭 나한테 전화해! 그럼 바로 달려올게!

[현재]

송아, 민성에 전화하고 싶다. 그러나… 하지 못한다.

23 **서령대 음대_건물 밖 (밤)**

택시에서 내리는 준영. 얼른 건물 창문들 살펴보면, 불 켜진 창 하나다.
태진의 방이다.

준영 !!

24 **동_태진 교수실 문밖 → 안 (밤)**

깜깜한 복도. 빠른 걸음으로 걸어오는 준영. 노크 없이 문 확, 열면, 환하고.
눈부셔 찡그리는 준영. 금세 적응되면, 전혀 놀라지 않은 얼굴로 자신을 바라보고 있는 태진 있다.

준영 (성큼 들어가서) 교수님!

태진 어, 웬일이냐. 이 시간에.

준영 웬일이냐뇨… 그 트로이메라이요!

태진 …….

준영 유튜브에 교수님 연주라고 올라온 트로이메라이요! 그거, 제 연 주잖아요!! 근데 왜 교수님 연주라고 되어 있는 거죠? 이 방에, 녹음기 두셨어요?!

태진 (피식, 여유) 니 연주로 착각할 정도였어? (웃음) 이걸 뭐… 어떻 게, 고마워해야 되나?

준영 착각 아닙니다. 제 연주는 제가 알아요.

태진 (웃음기 가신다) 그럼 거기 올린 사람한테 얘기하면 되는 거 아닌

가? 여기까지 와서 소란 피울 것 없이. 근데, 그게 니 연주라고 증명할 수 있어?

| 준영 | …!! (뭐라고 반박하려 하지만 말문 막힌다) |

25 송아 집_거실 (밤)

송아, 들어온다. 송희, 막 퇴근해 아직 회사 복장으로 부엌에서 물 마시고 있다.

송희	왔어?
송아	어어…. (방으로 곧장 가서 방문 열리는데)
송희	근데 얼굴이 왜 그 모양이야?
송아	(송희 돌아보는데)
송희	(웃으며 놀리듯) 남자친구랑 싸웠냐?
송아	……. (대꾸 대신 송희 잠시 쳐다보다가 방문 쾅! 닫고 들어간다)
송희	(송아의 싸한 반응에 좀 놀라서 혼잣말) 뭐야. 왜 저래. 진짜 싸웠어?

26 동_송아 방 (밤)

문 쾅! 닫고 들어온 송아. 문에 기대선다.

| 송아 | ……. |

27 서령대 음대_태진 교수실 안 (밤)

혼자 있는 태진, 테이블 위 월간피아노 잡지 10월호 커버의 자기 인터뷰 제목을 본다.

28 [태진 회상] 악기사 전시장_안 (낮)

그랜드 피아노(스타인웨이 스피리오r) 앞에서 악기사 사장(남,

50대)의 시연을 보고 있는 태진.
악기사 사장, 아이패드를 조작하면, 아이패드에 뜨는 유명 피아
니스트의 영상. 그에 맞춰 자동으로 움직이는 피아노 건반. 마치
유령피아노 같다.

악기사 사장 (뿌듯) 피아노 센서가 연주자의 터치를 그대로, 페달까지 복사해
서 재현하는 겁니다. 이 연주자가 직접 와서 치는 것하고 똑같으
니 현장감 넘치게 연주를 감상할 수 있는 거죠. 물론 일반 피아노
로도 사용할 수 있구요.

태진 (그닥 흥미 없다) 재밌네요. 근데 저는 학교 레슨실에 둘 거라….
(하며 다른 피아노들 쪽 보는데)

악기사 사장 아, 레슨하시는 거면, 카피 기능 필요하지 않으세요?

태진 (다시 보면)

악기사 사장, 한 손으로 간단히 피아노를 치고, 아이패드의 버튼
을 누르는데…
방금 악기사 사장이 친 곡이 그대로 건반에서 재생된다. 자동적
으로 눌리는 건반.
놀라는 태진.

악기사 사장 앱으로 간단하게 카피해 녹음하고 재생됩니다. 학생들 어차피
자기들 연주 녹음해가면서 연습하잖습니까?

태진 (흥미 강하게 생기는) !!

29 [태진 회상] 서령대 음대_ 태진 교수실 안 (낮. 8회 신24 직전 상황, 보충)
잡지기자와 인터뷰 중인 태진. 두 사람 모두 피아노 앞에 서 있다.
피아노, 태진이 조금 전에 친 것이 자동 재생되는 중이다. 혼자

움직이는 건반.

잡지기자 (눈이 휘둥그레) 이게 방금 교수님 연주 카피한 거죠? 나 이 피아
노 얘기는 들었는데, 와 너무 신기하다. 무리 좀 하셨겠는데요?

태진 (웃으며, 자리에 앉으며) 무리는 학장님이 하신 거고, 애들이 유용
하게 쓰면 됐죠.

잡지기자 (감탄, 자리에 앉으며) 와, 교수님 열정은 진짜~ 와~ 이번 인터뷰
기사에 언급해도 되죠? 이 피아노요.

태진 그럼요.

그때 노크 소리.

태진 (문을 향해) 네.

문 열리는데, 준영이다. 그러나 들어오지 않고 멈춰 서는 준영.

태진 (준영 보자 살갑게) 어어. 왔냐.

잡지기자 (준영 보자마자 반색) 어머! 준영아!

준영 …안녕하세요.

태진 (친근) 안 들어오고 뭐해? 월간피아노 이두리 기자님, 알지?

30 [태진 회상] 동_태진 교수실 안 (밤. 13회 신59 보충. 태진 시점)
태진, 피아노 연습 중. 연주 마치고 옆에 둔 아이패드 보면, 앱의
녹음기능 돌아가고 있다. 태진, 녹음기능 멈추고 재생 누르면, 방
금 친 곡 재생된다.

태진 (별로 마음에 안 드는) …….

태진, 음원 재생 중단하고. 잠시 생각하다가 다시 녹음기능 켠다.
아이패드 내려놓고, 건반에 손 올리고. 같은 곡을 다시 몇 마디
치다가 멈춘다.
맘에 안 든다.
그때 핸드폰 카톡 메시지음 들린다.
핸드폰 집어 들어 보면, 준영이다.

혹시 저 지금 교수님 방에서 연습 좀 해도 될까요?

태진 ……. (혼잣말, 자조적인) 그래, 연습은 너나 해라….

태진, 준영에 전화한다.

태진 (통화) 어, 너 지금 어딘데. 어, 앞이야? 나 지금 방에 있으니까 들
 어와. (끊는다)

태진, 악보를 챙겨 책꽂이에 넣기 시작하는데
곧 노크 소리 들리고. 태진, "네." 하면 준영 들어온다.

태진 어, 왔냐? (악보 다 넣었다, 바로 일어나 나가면서) 간다. 연습해.
준영 저기 혹시 저 때문에 교수님 연습//(그만하시는 거)
태진 (O.L.) 아니야. 집에 가려고 했어. 그럼 수고.
준영 …네. 감사합니다. 안녕히 가세요.

태진 나간다. 문 닫히는 틈새로, 두고 간 아이패드 보인다. (돌아
가고 있는 녹음 앱!)

[태진 회상] 동_ 태진 교수실 문 앞 복도 (아침)

출근하는 태진. 학생들 두세 명 지나가며 "안녕하세요." 인사하면 목례로 받고.

자기 교수실 문 열고 들어간다.

[태진 회상] 동_ 태진 교수실 안 (아침)

태진, 가방 내려놓고 가방 안에서 아이패드 꺼내려는데, 없다.

아이패드가 없으니 잠시 당황했다가, '아 맞다' 하는 얼굴로 둘러보면, 어젯밤 두고 간 자리에 그대로 있는 아이패드.

태진, 아이패드 눌러보면, 스피리오r 녹음 앱 그대로 켜져 있다.

별생각 없이 아이패드 닫으려다가 멈칫.

태진, 음원 재생 눌러보면… 트로이메라이 흘러나온다.

태진 (혼잣말, 못마땅) 웬 트로이메라이야… 콩쿨 곡이나 연습할 것이지.

태진, 음원 스톱하려는데… 멈칫. 표정 흔들리고. 음악에 빠져 든다.

그러다 태진, 재생 탭을 뒤로 쭉 밀어보면, 준영의 다른 곡(트로이메라이 아닌 콩쿨 과제곡들) 나온다. 조금 재생하다 멈추는 태진. 더 뒤로 밀면 다른 곡 나오고.

태진, 금방 멈추고 다시 탭을 쭉 앞으로 밀어 트로이메라이 다시 튼다.

태진 …….

[태진 회상] 동_ 태진 교수실 앞 복도 (낮)

아무도 지나가지 않는 고요한 복도.

34 [태진 회상] 동_ 태진 교수실 안 (낮)

태진, 아이패드 앞. 폴더 안에 '트로이메라이.wmv'와 다른 녹음 파일 몇 개 있다.

태진, 트로이메라이 파일을 보면서 갈등하는 얼굴 위로,

표피디(E) (신17에서) 연주 욕심 굳이 안 내셔도 되지 않아요? 선생만 하세요, 편하게.

태진 …….

[짧은jump]

태진, 표피디와 통화 중.

태진 (통화) 네, 피디님. 메일로 보내드렸으니까 그냥 가볍게 들어봐주세요. 아~ 네, 캐주얼하게 녹음해본 거니까 부담 없이~ 네네. 네~ (끊는다) …….

태진의 앞, 아이패드 열려 있고. 화면엔 이메일함. 막 메일 전송한 화면. ('메일이 성공적으로 전송되었습니다' 같은)

태진 …….

35 [현재] 동 장소 (밤)

생각에 잠긴 태진. 피아노를 바라보고 있는. 주먹 꽉 쥐어본다.

36 정경의 집_ 정경 방 (밤)

정경, 생각에 잠겨 있다. 심란하다.

37 준영 오피스텔_안 (밤)

초조한 준영. 핸드폰으로 동영상 보면, 조회수 20,471. 댓글은
571개로 늘어난.

준영, 머리 감싸 쥔다.

38 송아 집_송아 방 (밤)

송아, 잠옷 입었고. 자려고 침대에 걸터앉는다.

핸드폰 들고 아침 알람 맞추고 내려놓다가… 다시 집어 든다.

준영과의 카톡창 열면, 준영의 새 메시지는 없고.

송아 (마음 너무나도 복잡하다) …….

그때 노크 소리. 보면, 문 열리고, 송희(잠옷)다. 맥주 두 캔을 들
고 고개 빼꼼.

송희 마실래?

송아 …아니.

송희 …왜애.

송아 …….

송희 …그럼 나만 마시구 간다?

송아 언니 방 가서 마셔.

송희 (배시시 웃으며 들어온다) 혼술 시로오~ 얼른 마시구 갈게, 응?

[짧은 jump]

송아는 맥주 안 마시고. 생각에 잠겨 있다. 송희는 옆에서 맥주
두 캔째 홀짝홀짝.

준영 …오늘이… 마지막이에요. 정경이… 보는 거.

송아 …여기, 안 오셨으면 좋겠어요.

정경 …….

송아 오해받기 좋으세요. 이런 시간에 찾아오시면. …아무리 '친구'래
 도요.

정경 ……. (뭔가 말하려다가… 만다) 저보다 준영이한테 신경 쓰셔야 할
 것 같은데요.

[현재]

송아 (마음 답답) …….

송희(E) (툭,) 어떡할 거야?

송아 (본다) …응?

송희 계속 할 거야?

송아 …뭘.

송희 니 사랑. (말하고 나서 바이올린 케이스 눈짓한다)

송아 …모르겠어.

송희 (놀라서 송아 본다) 모르겠다구?

송아 (쓰게 웃으며) 왜. 나보고 맨날 그만두라고 했잖아.

송희 말을 그렇게 한 거지, 그래도 나 너 대단하다고 생각했어.

송아 (의외다. 보면)

송희 쉬운 거 아니잖아. 늦게 시작해서, 4수까지 하면서 음대를 간다는
 게. 좋아하는 마음 하나 믿고 그렇게 해낼 수 있는 사람 드물어.

송아 …….

잠시 말 끊기고.

송아　…근데 언니.

송희　(보면)

송아　…요새 나는… 아무리 좋아해도 그 마음만으로는 안 되는 것들이 있는 게 아닌가… 그런 생각이 들어.

송희　…안 되는… 것들? 바이올린 말고 또 뭐가 있어?

송아　(대답 대신 살짝 웃는데, 슬프다) …….

송희　(송아를 짠하게 보다가) …안 되면 그만해도 돼. 누가 뭐래든 니가 행복해질 쪽으로 결정하면 되는 거야. 바이올린이든 뭐든 다 행복해지고 싶어서 선택한 거 아니야?

송아　…….

송희　(맥주캔 구기면서 끙차 일어난다, 자리 비워주려는) 아아~ 집에 일 싸들고 왔는데 맥주 마셔버렸네. 담엔 같이 먹자~? 그럼 나는 이만 갑니다아~ 굿나잇~! (나간다)

송아　…어, 언니도.

생각에 잠기는 송아. 마음이 복잡하다.

39　준영 오피스텔_ 외경 (낮)

40　동_ 안 (낮)
준영, 핸드폰으로 유튜브 확인 중.
조회수 85,038. 댓글 1,873개. 이젠 중국어와 일본어, 영어 댓글도 보인다.
초조한 준영, 핸드폰 닫아 내려놓고 생각하다가… 핸드폰 집는다. (전화하려는)

카페_안 (낮)

현호와 정경. 현호, 정경 모두 악기 있다.
현호, 정경이 건네준 핸드폰으로 유튜브 트로이메라이 페이지
보고 있다. (음악은 재생 안 하고 있지만 화면에 태진 이름 떠 있고, 조
회수 107,311. 댓글 3,190)

정경 ···미안해. 너한테 연락해서 한단 얘기가 준영이 얘기라서.
현호 ······. (잠자코 핸드폰 돌려준다)

잠시 말 끊긴다.

현호 ···준영이랑은 얘기해봤어?
정경 어. 알아서 하겠다고는 하는데···.
현호 (한숨) 알 만하다.
정경 ···너한테 물어보고 싶은 게 있어. 사실··· 그래서··· 만나자고 한
 거야.
현호 ······. (말없이 정경 말 잇기를 기다리는)
정경 준영이랑 유태진 교수님 사이가··· 어때? 생각해보니까··· 준영
 이한테서 교수님 이야기를 들은 적이 거의 없는 것 같아서.
현호 ······. (마음 복잡하지만 일단 대답) ···나도 잘은 몰라···. 그냥 준영
 이가 교수님이랑 잘 안 맞았어, 원래.
정경 (전혀 몰랐다) 뭐가 어떻게 얼마나 안 맞았는데···.
현호 ···사람 정신적으로 몰아가는 그런 교수들 있잖아. 그런 스타일
 이야. 쇼팽 콩쿨 준비할 때도 힘들어했어, 많이.
정경 (충격) ···그럼 복학은 왜 한 거야. 그냥 쉬지.

현호, 완전히 준영에게만 신경 가 있는 정경을 바라본다.

현호	……. (애써 태연한 척 꾹꾹 감정 누르며… 대답해주는) 준영이 어머니가 아들 서령대 졸업장 보고 싶어 하셨어. 그거 아니었음 준영이 복학 안 했어.
정경	(말 못 잇다가) …그렇게 힘들었으면 말을 하고 선생님을 바꿨어야지! 선생님이야 재단이나 아님 내가 알아봐줄 수도 있었는데.
현호	누가 준영이를 받아. 우리나라에서 음악 하는 사람들은 준영이가 유교수님 제잔 거 다 아는데. …니가 할 수 없는 일이라는 것도 있는 거야.

다시 침묵.

정경	그래도… 뭐라도 해봐야지. 우리… 어쨌든 친구잖아.
현호	…친구?
정경	…….
현호	(너무 서글퍼서 쓴웃음이 난다) …정경아.
정경	(보면)
현호	(감정 꾹꾹 누르면서) 너도 큰일 있으면서 지금 니 걱정은 안 하고 준영이만 걱정하는 거야?
정경	…….
현호	준영이 일은… 내가 도울 방법도 명목도 없어서… 더 해줄 말이 없다. 미안해. 잘 해결되길 바랄게. 먼저 간다. (바로 일어나 나간다)

혼자 남은 정경. 마음이 편치 않지만. 짧게 한숨 쉬고. 일어나려는데,
(나갔다가) 갑자기 다시 들어와 정경의 앞에 서는 현호. 정경, 깜짝 놀라 본다.

현호	(감정을 누르며) 정경아. 나한테 너… 친구였던 적 없어. 너 처음
	봤을 때부터 나한텐 여자였어. 그래서 아까 니 연락받고 여기까
	지 오면서… 별생각이 다 들었어. 친구가 아니라 너한테 온 전화
	니까.
정경	(아무 말 못하는데)
현호	우리… 남자로, 여자로 10년을 만났어, 정경아. 근데 넌 이제 와
	서 마음 편하게 친구야? 그래서 나 불러다놓고 준영이 얘기하는
	거야?
정경	…….
현호	너 그동안 나 어떤 마음으로 만났니. 니가 어떻게 해도 내가 니
	옆에 있으니까… 내가 지금 아플 거란 생각도 못한 거야?
정경	아니야, 현호야//
현호	(겨우 감정 누르고) 정경아. 나한테 너는… 친구일 수가 없어. 미
	안해.

현호, 붉어진 눈으로 정경을 바라보다가 나가버린다.
정경, 아무 말도 못하고, 잡지도 못하고 있는….

42 거리 일각 (낮)

현호, 빠르게 걸어가다 멈춘다. 괴롭다.

43 카페_안 (낮)

남은 정경.

44 경후문화재단_회의실 (낮)

블라인드 내려져 있고. 영인을 찾아온 준영. 심각하게 이야기 나
누는 중.

앞에 유튜브 켜진(재생은 멈춘) 준영의 핸드폰.

영인 (충격) 세상에. 이게 대체 무슨 일이니. (잠시 말 없으면)

준영 …그 채널 운영자한테 연락할 방법도 도저히 못 찾겠고… 해
 서… 바쁘신데 죄송해요….

영인 아니야, 아니야. 잠깐만. 나 생각 좀 해볼게.

영인, 골똘히 생각하고. 기다리는 준영. 초조하고 불안하다.

영인 일단, 저작권 침해 신고를 할 수는 있어.

준영 (몰랐다) 아….

영인 근데 그게 니 연주라는 걸 증명하기가 쉽진 않을 것 같아. 그래도
 일단 그건 내가 해볼게. 채널 운영자도 알아보고.

준영 …네. 감사해요, 누나….

영인 법적 대응도 //

준영 (O.L.) 아니요. 그렇게까지 하고 싶진 않아요. 교수님한테도 일단
 은 연락하지 말아주세요.

영인 왜? (이해 안 간다)

준영 저는 그냥… 음원만 빨리 내려지면 좋겠어요. 그게… 제일 급하
 고, 그게 다예요.

영인 (답답) 왜?

준영 (주저한다) …….

영인 (뭔가 할 말이 있구나, 기다린다)

준영 …송아씨 때문에요.

영인 …?

준영 (주저하다가) 송아씨가… 몰랐음 좋겠어요. 이 연주….

영인 …….

준영	(사실 다른 이유지만, 변명하는) …괜히… 신경 쓸 것 같아서요.
영인	(한숨) …알겠어. 근데 박성재 과장한테는 알려야 돼.
준영	(싫다)
영인	니가 싫든 좋든, 지금은 그 사람이 니 매니저야. 우리 재단은 지금… 공식적으로는 너하고 아무 관계가 없고. 그러니까 박과장한테 알려야 돼.
준영	(싫지만 납득) …네. (길게 한숨 내쉰다) …….

45 서령대 음대_기악과 과사 앞 복도 (낮)

수경, 늦게 출근해 복도 지나가는데 반대편에서 오는 정희 마주친다.
정희, 수경에게 살짝 눈인사하고 지나치는데.

수경	언니.
정희	(본다) …왜?
수경	(미소) 정경이, 내보냈다면서요. 근데 걔 아직 교수 지원한 거 철회 안 했던데.
정희	(여유 있게 웃으며) …걔가 지금 거기까지 신경 쓸 정신머리가 있겠니? (가려는데)
수경	네에. 근데, 정경이가 교수 되어도 좋겠단 생각이 드네요?
정희	뭐?
수경	내가 한번 밀어볼까봐요? 안 될 것도 없잖아요? (간다)
정희	!

46 도심 카페_안 (낮)

성재와 마주 앉은 준영. 음원 도용 건에 대해 이야기한 직후다.

성재	몰래 녹음기라도 설치한 건가… 신기하네….
준영	…….
성재	뭐 어쨌든… 준영씨 기분은 별로 상쾌하진 않겠지만 사실 이건 좋은 기회도 되네요.
준영	기회…요?
성재	그 채널 구독자도 많고 음원 반응도 좋고, 그런데 그 음원이 사실 도둑맞은 거다! 박준영 꺼다! 스승이 제자의 연주를 훔친 거다! 하면, 와~ 얼마나 섹시해~
준영	(불쾌) 과장님은 지금 이게 재밌으세요?
성재	(정색) 과장 아니고 대폽니다. 그리고, 얘기 끝까지 들어요. 이 일을 우리 얘기했던 그 리얼리티 프로그램에서//
준영	(O.L.) 방송, 안 한다고 말씀드렸잖아요.
성재	(짜증) 박준영씨. 그럼 대체 뭘 하고 싶은 거예요? 공연, 행사 잡아달라며. 돈 필요한 거 아니에요? 원하는 게 뭐예요?
준영	트로이메라이 음원 삭제요.
성재	네?
준영	그게 답니다, 제가 원하는 건.
성재	(어이없다) 겨우 그거예요? 아니, 박준영씨. 그건 그냥 내가 그 계정 주인한테 전화하면 돼요. 나 친한 사람이야. 근데 진짜, 아, 나 진짜 답답하네. 커리어 미끄러지는 거 잡으라고 지금 하늘이 도와주는데 뭐하자는 겁니까?
준영	…….
성재	(속으로 한숨 쉬고) …유튜브는… 아깝지만 그렇게나 원하신다니 내가 책임지고 내릴 테니까 걱정 마시고.
준영	…….
성재	리얼리티 프로그램은, 좀 다시 생각해봐요, 네?
준영	…….

47 서령대 음대_ 연습실 (낮)

송아, 연습에 집중 잘 안 된다. 멈추고 복잡한 얼굴로 바이올린 보고 있는데.

핸드폰 전화 온다(진동). 저장 안 된 010 번호. 누구지 싶지만 받는다.

송아 (통화) 네, 여보세요. 네, 제가 채송안데요. 네? 반주요? 아… 그때 제가 전화드렸던… 아, 네에….

새 반주자(여, 40/F) 응, 내가 그땐 시간이 안 돼서 반주 못하겠다고 했었는데. 시간이 좀 나서요. 반주, 구했어요?

송아 (통화, 갑작스러워 놀란) …….

48 도심 카페_ 안 (낮)

성재 가고 혼자 남아 있는 준영. 기분이 밝아지지 않는데, 카톡 온다(진동). 송아다.

송아(E) (v.o.) 준영씨 어디예요?

준영, 마음이 복잡하다.

49 서령대 음대_ 송아 연습실 + 도심 카페_ 안 (낮. 교차)

송아, 핸드폰을 보고 있다. 준영에게 보낸 카톡의 1이 없어져 있는 대화창.

(그 위로, 신8에서 받은 준영의 카톡과 송아가 '네 알겠어요.'라고 답장 했던 어젯밤의 카톡들 보인다)

그때 전화 온다. 준영이다.

송아	……. (잠시 바라보다 받는다) 네, 여보세요.
준영	(통화) 송아씨. 나예요.
송아	(통화) …네.
준영	(통화) …밥 먹었어요? 학교예요?
송아	(통화) 네, 연습실이요. …준영씨도 학교예요?
준영	(통화) 아… 아니에요. 밖에서 볼일이 좀 있었어서….
송아	(통화) …그럼 언제… 와요?
준영	(통화) 아… 오늘은…. (갈 생각이 없었던)
송아	(통화) 오늘… 학교 안 와요?
준영	(통화) 아뇨, 갈게요.

잠시 대화 끊기고.

송아	(통화) 네. 그럼 이따 저녁에 잠깐 만나요. 수업 끝나고 연락할게요. 네. 네. (끊는다) …….

50 도심 카페_안 (낮)

전화 끊은 준영. 핸드폰 액정에 깜빡이는 송아 이름을 물끄러미 바라본다.

[플래시백] 신44. 경후문화재단_회의실 (낮)

준영	(주저하다가) 송아씨가… 몰랐음 좋겠어요. 이 연주….
영인	…….
준영	(사실 다른 이유지만, 변명하는) …괜히… 신경 쓸 것 같아서요.

[현재]

준영, 괴로운 한숨 내쉰다. 일어나며 주머니에 핸드폰 넣는데, 뭔

가 잡힌다.

꺼내는 준영. (송아에게서 받은) 손수건이다. 가만히 손수건을 바라보는 준영.

51 버스정류장 (밤)

첼로 메고 버스 기다리는 현호(신41과 같은 복장. 레슨 알바 끝난).
준영과의 카톡창을 열어 잠시 망설이다 메시지 쓴다. 너 그 음원 얘
기 들었는데

현호 …….

그러나 더 쓰지 못하고 지운다. 한숨. 고개 드는데, '서초동(혹은
예술의전당)' 써진 버스가 와서 멈춘다. 기다리던 버스는 아닌데.

현호 (보는) …….

52 정희 자택_ 레슨실 (밤)

레슨 받는 지원. 구석에서 보는 지원모(핸드폰으로 레슨 녹음 중. 악
보는 없음).

정희 (연주 몇 초 하지도 않았는데 바로) 얘.

지원 (멈춘다. 움츠러들어 정희 보면)

정희 거기, G선 소리를 그거밖에 못 내?! 좀 더 깊은 소리 못 내니?!

지원 (정희가 무서워 아무 말도 못하는)

정희 (지원모에게, 좀 짜증) 지원이 어머니, 얘 악기 좀 어떻게 방법이 없
 나요? 저번에 최영훈 교수님도 얘 악기 지적하시는데 제가 면이
 안 서서….

지원모	(일른) 그, 경후문화재단에서 좋은 악기들 갖고 있는 거 장학생들한테 대여해주는 거요, 내년 신청 시기 때 꼭…(하다가 멈춘다. 실수했다…)
정희	…경후면 뭐, 정경이랑 친분도 있으시니까 그러시면 되겠네요.
지원모	(다급) 아뇨, 교수님. 친분이라뇨. 전화번호도 몰라요. (눈치)
정희	(싸하다) …네. (지원에게) 다시 해봐. (앉는다)
지원	(연주 다시 시작하고)
지원모	(일단 안도하지만, 눈치도 보이고 생각이 많다) …….

53 윤 스트링스_안 (밤)

현호, 비닐봉지에서 작은 맥주 7~8병과 마른 안줏거리를 꺼내 테이블에 놓고 있다. 첼로는 옆에 있고. 갑작스런 방문이다. (일하던 앞치마 차림의) 동윤, 악기 수리하던 작업대 정리하면서 현호 본다.

동윤	너 서령대 지원한 건 계속 가는 거지?
현호	(동윤 보면)
동윤	아아니… 뭐… 정경인 송정희 교수님하고 그렇게 됐으니 교순 물 건너갔고, 이래저래 니가 될 것 같다고들 말이 나오길래.
현호	(피식) 와, 너 진짜 여기 앉아서 별 얘길 다 듣는구나. 뭔 헛소문이 그렇게….
동윤	(앉으며) 속고만 살았나. 진짜야. 너 마스터클래스 좋았다고 얘기 많이 나왔어. 그러니까 끝까지 잘해봐.
현호	(하나도 안 기쁘다) …….
동윤	(그런 표정 봤다) …표정이 왜 그래. 정경이 그렇게 되어서, 니가 교수 된다고 해도 좀 그래?
현호	(씁쓸) …나 한국 돌아올 때 말이야.

동윤	(보면)
현호	되게… 설렜다? 드디어 정경이랑 같은 하늘 아래에 있게 됐으니까….
동윤	…….
현호	근데… 이제는 그래서 너무 힘들다. …서울도 좁고… 이 바닥은 더 좁으니까 자꾸 마주치고… 자꾸 소식 들리고… 그러니까 더 괴로워.
동윤	(짠하다) …그래도 방법이 없잖아. 이 좁은 대한민국 음악계에서 어떻게 정경일 안 보고 소식 안 듣고 살아?
현호	(생각이 많은…) …그치….

54 정경의 집_외경 (밤)

55 동_서재 안 (밤)
문숙과 성근. 문숙이 정경의 이야기(정희와 준영)를 한 직후다.

성근	(조금 놀란) …그랬군요. 정경이가… 준영이에… 송정희 교수까지….
문숙	…안쓰럽긴 하지만 그래도 어쩌겠나. 마음 정리나 잘하길… 바래야지.
성근	…네.

잠시 말 끊긴다.

문숙	자네와 정경이 얘기를 이렇게 길게 한 게… 15년 만인가.
성근	…….
문숙	…그동안에 정경인 훌쩍 커버렸고, 난 이렇게 늙고 자네도 나일

먹었는데… (고개 돌려 경선의 사진 액자를 본다) …경선이만 그대로야.

성근 (문숙의 시선 따라서 경선의 사진을 본다) ……. (문숙에게) 그래도 그동안 정경이한테 어머님이 있어주셔서 참… 다행이었습니다.

문숙 …그런가. …나도 그런 줄 알았는데… 정경이가 자기를 위로해줬던 건 나나 자네가 아니라 저 피아노를 치던 준영이였다고 하더군.

문숙과 성근, 서로를 가만히 마주 본다. 둘 다 마음이 복잡한.

56 동_ 거실 (밤)

계단 올라가던 정경, 멈춰 서서 고개 돌리면, 피아노가 보인다.
잠시 피아노를 바라보다가 다시 발걸음 옮기는데, 갑자기 어떤 생각이 난다.
피아노를 다시 돌아보는 정경!

57 동_ 연습실 (밤)

급히 들어오는 정경. 서랍을 열면, 안에 들어 있는 트로이메라이 CD들!

58 현호네 편의점_ 근처 골목 (밤)

윤 스트링스에서 바로 온 현호. 골목에 서서 핸드폰 꺼내 이메일함 열어본다.
(12회 신35에서 받은) 미국 오디션 합격 이메일에, 현호가 결정할 시간을 좀 달라고 요청했고 이에 오케스트라 측에서 이달 말까지 기다리겠다고 한 답장.
현호, 가만히 이메일 보다 고개 들면, 저 앞에 불 밝은 현호네 편

의점 보인다.

59 동_안 (밤)

들어가는 현호. 현호모, 카운터에서 졸고 있다가 문소리에 얼른
깨고. 자동으로 "어서 오세요~" 하다가 현호 보고 반색한다.

현호 엄마아—
현호모 어, 레슨 끝나고 오는 거야? 늦었는데 왜 집으로 안 가구.
현호 …그냥, 엄마 보고 싶어서.
현호모 (웃음) 아이구우~ 나 보고 싶다고 찾아오는 사람도 있고. 아들이
 한국에 있으니까 좋네?
현호 (쓸쓸하게 웃는다. 말하기 어렵다. 그러나…) …엄마.
현호모 응?
현호 …….

60 동_밖 (밤)

편의점 유리문 안으로, 현호모에게 뭔가 조용조용히 말하는 현
호 모습 보인다.
현호모, 가만히 듣고 있다가… 눈물 닦는다.
현호, 현호모를 가만히 안아주고, 위로하듯 토닥토닥하는… 담
담한 얼굴.

61 서령대_캠퍼스 전경 (밤)

62 동_캠퍼스 일각 (밤)

준영(백팩), 음대로 걸어가다 멈춰 서서 성재의 카톡 보고 있다.

성재(E) (v.o.) 그 채널 운영자가 연락이 안 되네요? 암튼 빨리 조치해볼
게요~

준영, 마음 답답해지지만 답장 쓴다. 네. 감사합니다. 부탁드릴게요

63 서령대 음대_ 1층 현관 (밤)

들어가는 준영. (늦은 밤은 아니라서 들어가고 나오는 학생들 좀 있다)

64 동_ 송아 연습실 (밤)

송아, 초조하게 앉아 기다리고 있다. 악기는 케이스 속에.
그때 노크 소리. 송아, 심장 쿵 떨어진다.
보면, 문에 달린 창문으로 준영의 얼굴 보인다.
준영, 송아가 돌아보자 미소 지으며 문 열고 들어온다.

준영 나 왔어요.

송아 (감정 꾹 누르며 애써 미소) …왔어요?

[짧은 jump]

송아와 준영. 서로 먼저 입을 떼지 못하고 있는.

송아 …어제 저녁에… 준영씨 만나러 카페에 갔었어요.

준영 (몰랐다, 송아 보는… 뭐라고 말해야 할지 모르겠다) …미안해요. 송
아씨 올 때까지 있지 못해서….

송아 …그래서… 준영씨 집에 갔었어요, 밤에.

준영 (몰랐다)

송아 …얼굴 보고 마음 풀고 싶어서요. 그런데… 집 앞에서 정경씨를
봤어요.

준영	!
송아	…어젯밤에 정경씨가… 왜 온 거예요? 준영씨… 집에…?

준영, 뭐라고 해야 할지 모르겠다. 송아, 불안한 마음 누르며…
기다린다.

준영	(말을 고르고) …연락 없이 찾아온 거였어요.
송아	…….
준영	정경이가… 아직… 마음을… 완전히 정리하지 못한… 것 같아요.
송아	…….

서로를 마주 보고 있는 송아와 준영. 각자의 복잡한 마음들.

준영	…미안해요.

송아, 울컥한다. 준영을 바라본다.

송아	(울컥) 왜 자꾸 미안하다고 하는 건데요. 기다린다고 하고 기다리지도 않고… 다신 안 만난다면서 자꾸 만나고… 왜 미안할 일을 자꾸 해요? 준영씨 만나면서 왜 나 혼자 계속 마음 졸이고 발 동동대고… 그래야 하는지 모르겠어요. 나 지금 다른 것도 너무 힘든데….
준영	송아씨//
송아	(O.L.) 준영씨는 자꾸 정경씨 핑계만 대고//
준영	(O.L. 목소리 높아져서) 핑계가 아니라요!
송아	(터진다) 핑계가 아니면, 마음 정리 못하는 사람이 준영씨인 건

아니구요?

준영 (미치겠다) 송아씨!!

(E) (노크 소리)

송아와 준영, 순간적으로 문 쪽 보면. 바로 문 열리고. 남학생(20)
고개 들이민다.

(유선 이어폰 끼고 있다)

남학생 (무뚝뚝) 저 여기 9시부터 예약했는데요. (벽시계 8시 58분 정도)

송아 …네, 죄송해요. 지금 나가요.

남학생, '뭐지 이 공기는' 하는 얼굴이지만 금방 시큰둥, 바로 들
어와 (이어폰 낀 상태로) 피아노 벤치에 백팩 올려놓고 악보 두세
권과 필통 등 꺼내면서 연습 준비 시작한다. 송아, 준영과 눈도
마주치지 않고 악기와 가방 바로 집는다.

송아, 나가려고 문 쪽으로 가는데,

준영 (미치겠다, 따라 나가려 하는) 송아씨.

나가던 송아, 준영을 돌아보는데… 상처받은 얼굴.
잠시 그대로 서로를 바라보고 있는 두 사람.

송아 갈게요.

준영, 송아를 잡지 못하고. 나가버리는 송아.

65 동_연습실 복도 (밤)

(다른 연습실의 각종 악기 연습 소리들이 낮보다는 살짝 적은 숫자로 울리고 있고, 복도엔 학생들 한두 명 정도 지나가는…) 연습실에서 나와서 걸어가는 송아.

66 동_1층 현관 (밤)

송아, 눈물 꾹 참고 빠르게 걸어 나오는데. 뒤에서 급히 따라오는 준영 발걸음 소리.

준영(E) 송아씨!

준영, 급히 뛰다시피 와서 현관을 마악 나가려는 송아의 앞에 선다.
송아, 걸음 멈춘다.

준영 송아씨.
송아 …….
준영 미안해요. 내가 다 잘못했어요.
송아 …….
준영 송아씨 끝까지 기다리지 못한 거… 연락도 못한 거… 자꾸 정경이 일로 송아씨 힘들게 하는 거… 내가… 다 잘못했어요. 다 내 잘못이에요….
송아 …….
준영 그러니까… 이렇게 그냥 가지 마요… 네?
송아 (눈물 참으며 준영 똑바로 본다)

송아, 대꾸 없이 가버린다. 더 이상 송아 못 잡는 준영의 망연자실한 얼굴.

걸어가는 송아의 얼굴, 눈물 참지만 힘든.

67 [몽타주] **누군가를 생각하는 밤**

67-1. 송아 집_송아 방 (밤)

열어놓은 바이올린 케이스 앞에 있는 송아. (꺼내지는 않고, 천만 걸어놓아 케이스 안의 바이올린 보이는) 손에 쥔 핸드폰에 준영의 전화 오고 있다(무음 모드).

67-2. 송아 아파트 단지_근처 골목 (밤)

초조한 얼굴로 송아에 전화하고 있는 준영.

67-3. 송아 집_송아 방 (밤)

송아의 핸드폰, 준영의 전화가 끊어지자 '부재중(7)' 뜨고. 카톡 메시지 알림도 몇 개 있다. 송아, 가만히 액정 바라보다 전원 끈다.

67-4. 정경의 집_2층 발코니 (밤)

발코니에 서서 1층 피아노를 내려다보는 정경의 얼굴. (CD 들고 있진 않은)

67-5. 현호 집_현호 방 (밤)

현호, 핸드폰 주소록의 '정경'(즐겨찾기는 아닌)을 한참 바라보다 가… 삭제한다.

67-6. 준영 오피스텔_안 (밤)

지쳐 귀가한 준영. 백팩 내려놓다가 문득 생각나는 게 있다. 백팩에서 꺼내는 건, 포장지로 포장한 얇은 것(손수건 샀는데 못 준 것).

준영, 송아 선물을 책상에 올려놓고, 바지 주머니에서 뭔가를 꺼내 그 위에 올려놓는데… (포장 안 한) 진회색 손수건이다. (같은 것을 두 개 구입해 하나는 자기가 쓰려고 주머니에 넣어놓았던) 괴로운 얼굴로 두 손수건을 바라보는 준영.

67-7. 송아 집_송아 방 (밤)

(악기 꺼내지 않고) 바이올린 케이스를 탁, 닫는 송아의 얼굴.

68 정경의 집_외경 (낮)

69 동_연습실 (낮)

정경, 서랍 안 트로이메라이 CD들을 보고 있다. 고민 중.
그러나 결심하고, CD들을 꺼내 핸드백에 넣는다.
핸드백 메고 급하게 나가려는데, 들어오려던 아주머니와 부딪힌다.

아주머니 (들고 들어오던 잡지 한 권 떨어뜨린다) 아이고, 깜짝이야!
정경 어, 죄송해요. (떨어진 잡지 줍는데)
아주머니 잡지 갖고 왔어. 근데 어디 나가?
정경 아, 네.
아주머니 (간다)

정경, 잡지를 옆에 대충 두려는데, 멈칫. 뭔가를 봤다.
비닐 포장이라 잡지 표지가 그대로 보인다.
비닐 밑으로, 표지에 쓰여 있는 태진의 이름.

정경 …….

정경, 잡지 비닐 뜯는다.

70 준영 오피스텔_ 안 (낮)
 준영, 송아와의 카톡 채팅창 보고 있다. 송아, 어젯밤부터 준영이
 보낸 메시지들(송아씨 잠깐만 나올 수 있어요? 나 지금 송아씨 집 앞
 이에요 / 이거 보면 전화 좀 부탁해요 / 등등)을 전혀 읽지 않고 있다.
 마지막으로 준영이 보낸 메시지는 방금 전에 보낸 것(송아씨 연락
 좀 부탁해요). 그러나 사라지지 않는 1. 위에 쭉 보이는 1들.
 준영, 답답하고 괴롭다.

71 서령대_ 캠퍼스 일각 (낮)
 송아(악기 멘), 멈춰 서서 핸드폰 보고 있다. 준영의 카톡이 왔다
 는 알림이 액정에 떠 있다. 그러나 핸드폰 열지 않고 복잡한 얼굴
 로 알림 메시지만 보고 있는 송아. 답답하다.

72 정경의 집_ 연습실 (낮)
 잡지를 내려놓는 정경. 여러 생각이 드는….
 정경, 내려놨던 핸드백을 물끄러미 바라보다가… 결심한 얼굴로
 집어 든다.

73 서령대 음대_ 외경 (낮)

74 동_ 이수경 교수실 문 앞 복도 (낮)
 레슨 온 송아, 문 앞에서 못 들어가고 있다.

 [플래시백] 12회 신96. 중식당_ 룸 앞 복도 (밤)

송아 저기요, 교수님….

수경	응?
송아	…저는… 단원이… 아닌… 거예요?
수경	응? 그치이~ 여기, 잘하는 애들만 모아놨는데. 난 너 처음부터 총무로 생각하고 일 시킨 건데?
송아	!!

[현재]

송아, 노크하려던 손 거둔다. 용기가 안 난다.

75 동_이수경 교수실 안 (낮)

레슨 끝난 해나, 보면대 앞에 악기 들고 선 채로 수경에게 혼나고 있다.

수경	(한심) 줄리어드 원서는 왜 안 보낸 거니?
해나	…….
수경	(답답하다) 유학 가기 싫음 송아처럼 대학원이라도 오던가! (벽시계 보고 혼잣말처럼) 근데 송아 앤 왜 안 와~ 맨날 일찍 오더니. (해나에게) 암튼 오늘 레슨은 여기까지 하구… 줄리어드 싫음 다른 데라도 원서 써!

76 동_이수경 교수실 앞 복도 (낮)

송아, 아무래도 레슨 가고 싶지 않다.
문 앞에서 돌아서서 몇 걸음 가다 멈춰 서서 수경에게 카톡 쓰기 시작한다.

교수님 정말 죄송한데요, 저 오늘 몸이 좋지 않아서

까지 썼는데, 문 확 열리고 해나 나온다. 송아, 깜짝 놀라 쳐다본다.

해나, 기분 안 좋은 채로 나왔다가 송아를 본다.

송아 어… 해나 안녕….

해나 (굳은 얼굴로 목례만 하고 반대편으로 가려다가 돌아본다) 언니. 회식 끝나고 괜찮았어요?

송아 …응?

해나 단원으로도 안 껴주는 체임버에서 교수님 비위 맞춰가면서까지 대학원엘 가야 하는 이유가 있어요?

송아 !!

해나, 획 가버린다. 그때 수경 교수실 문 확 열리고, 수경, 나온다.

수경 (혼잣말) 얜 진짜 왜 안 와… (하다가 송아 본다) 얘! 송아야! 안 들어오고 뭐 하니? 들어가 있어! 나 잠깐 화장실 좀! (바삐 간다)

송아 …….

77 동_이수경 교수실 안 (낮)

송아, 괴로운 마음으로 겨우겨우 악기 케이스 연다.

그때 문 벌컥 열리고 수경 들어온다. 송아, 얼른 바이올린 꺼내려는데,

수경 (바로 핸드폰 집어 들고 보며) 아, 송아야. 근데 준영이는?

송아 …네?

수경 (송아 본다, 정색) 오늘 레슨 준영이랑 오라고 했잖아. 내 말 잊어버렸니?

송아	…….
수경	…너네, 싸웠구나?
송아	…아니…요.

수경, 싸운 거 다 알겠다는 얼굴로 송아 쳐다본다.
송아, 수경의 시선 피한다.

수경	(살살 달래는) …송아야. 나 좀 봐봐.
송아	…….
수경	이왕 준영이랑 만나는 거면 니가 비위 좀 맞춰. 음악 하는 애들 원래 예민하고 까다로워. 평범한 애들이 아닌데 남들이랑 똑같이 연애할라고 하면 되니?
송아	('음악 하는 애들'…) …….
수경	아무튼, 잘 좀 해서 데려와~ 우리 체임버 내년 신년음악회에 협연자로 박준영 생각하고 있으니까. 그 얘기도 한번 해보게~ 알았지?
송아	…!!

송아, 참담하다. 결국 이런 거였나….
송아, 뭐라 말을 잇지 못하는데… 수경의 옷에 달린 브로치가 눈에 들어온다.
송아, 마음이 훅 무너진다. 겨우겨우 버티고 서 있는데,

수경	(송아 본다) ? 근데 너 어디 아프니?

78	달리는 준영 버스 안 (낮)

답답한 마음의 준영. 학교 가는 길. 차창 밖, 서령대 정문 보인다.

79	서령대 음대_ 강의실 (낮)

수업 중. 송아는 없다.

수정	(두리번, 옆자리 지호에게 속삭이는) 근데 송아 언니가 없네?
지호	그러게? 웬일이지?
동기1 (여)	(옆자리에서 둘의 대화 듣고 작게) 언니 아프대. 아까 교수님 레슨 들어왔다가 바로 캔슬해서, 나 원래 수업 끝나구 레슨인데 시간 땡겨서 갔다 옴.
수정	아하~
지호	요새 감기 많다던데.
해나	(대화 들었다) …….

해나, 괜히 찔려서 고개 돌리는데, 열려 있는 문밖을 지나가는 정경을 본다.

해나	(순간적으로) 어! (다시 복도를 쳐다보지만 이미 정경 지나가버린)

80	동_ 태진 교수실 안 (낮)

앞 학생(여, 20) 레슨 끝났다.

앞 학생	안녕히 계세요….
태진	어, 그래. (앉아서 핸드폰에 '유태진 트로이메라이' 검색 입력하는데)

앞 학생 나가는데 맞물려 들어오는 정경. 태진, 핸드폰 보느라 정경을 못 알아챈.

정경(E)	교수님.

태진 (쳐다본다) 어? 누구… (하다가 알아채고, 일어나며) 아, 경후….

81 **서령대_ 캠퍼스 일각 (낮)**

음대로 걸어가는 준영. (음악대학 방향 표지판 정도 있는)

그때 성재 전화 온다. 걸음 멈추고 받는다.

준영 (얼른 받는다) 여보세요. 네. …네?

성재(F) 그 유튜버 통화했구요, 음원, 한두 시간 안에 내려준답니다!

준영 (통화, 안도) 아… 네. 네. …감사합니다. 네. (끊는다)

준영, 이제야 마음이 좀 놓인다.

멀리, 걸어가는 송아와 엇갈린다. (준영이 전화만 안 받았어도 마주

쳤을…)

82 **동_ 구석 벤치 (낮)**

구석 벤치 찾은 송아, 앉는다. 감정 꾹꾹 누른다.

83 **서령대 음대_ 태진 교수실 안 (낮)**

태진의 앞에 있는 테이블에 나란히 늘어놓아진 음반들.

정경에게 준영이 보냈던 트로이메라이 음반들이다. (CD에 연도,

곡명 쓰여 있는)

그 앞의 태진, 말문이 막힌.

정경 (차분) 설명… 해드려야 하나요?

태진 …….

정경 전 그 음원, 듣자마자 알겠던데요. 같은 사람 연주라는 걸요.

태진 …….

정경	…음원 내리시고, 준영이한테 사과하세요.
태진	…….

84 동_1층 현관 (낮)

음대에 막 도착한 준영. 건물 들어오는데 바삐 나가던 해나 마주
친다.
준영, 목례하며 비켜서는데.

해나	(멈춰 서서) 오빠 안녕하세요! 어, 정경이 언닌 벌써 가셨어요?
준영	?
해나	아쉽다… 담에 언니 학교 또 오시면 같이 함 봬요! (간다)

준영, 느낌이 이상한데… 계단에서 내려오는(혹은 복도에서 오는)
정경과 마주친다!

준영	!
정경	!

85 동_ 강의실 복도 (낮)

조용한 복도. 문 닫힌 강의실 하나.

86 동_ 빈 강의실 (낮)

문 닫고 대화 나누는 준영과 정경.

준영	(미치겠다, 그러나 겨우 참으며) 정경아… (감정 가라앉히려 애쓰다가) 내가 그랬잖아… 내가 알아서 한다고… 응?
정경	…미안해.

준영	……. (한숨) 알았어.
정경	…….
준영	…고마워. 어쨌든….
정경	…….

준영, 돌아서 나가려는데,

정경	(준영 등 뒤에서) …트로이메라이… 왜 쳤니.
준영	(멈춰 선다) …….
정경	다신 안 친다며. 왜 또 쳤는데.
준영	(정경을 본다) …….

침묵.

준영	(정경 바라보며 담담하게 진심을 담아서) 트로이메라이는… 15년 동안… 매일 피아노 앞에 앉으면… 제일 먼저… 쳤던 곡…이야.
정경	(눈동자 흔들리는)
준영	…그 시간을… 보내주고 싶었어. 그래서, 쳤어. …마지막으로.
정경	!!

정적. 정경, 동요하는 마음을 힘겹게 누른다. 그걸 보고 있는 준영도 마음 아픈….

정경	마지…막…?
준영	…….
정경	…이번 일, 송아씨도 알아?
준영	…….

정경	숨겼구나. 송아씨한테도.
준영	…….
정경	준영아. 왜 니가 송아씨한테 이 일 숨겼는지 아니?
준영	…….
정경	니가 친 곡이… 트로이메라이이기 때문이야.
준영	…!
정경	(준영을 똑바로 쳐다보며) 그래서 송아씨가 모르길 바랐던 거야.
준영	…….
정경	니 지난 15년을 보내주려고 친 거라구? 아니야, 준영아. 너 아직도 나 못 지운 거야. 그래서 송아씨가 알기 전에 음원 빨리 내리고 싶어 했던 거고.
준영	…아니야. …틀렸어.
정경	!
준영	이유는… 너를… 못 지워서가 아니라… 송아씰… 좋아해서야.
정경	!!
준영	좋아하니까… 몰랐으면 했어. 송아씨가 혹시라도… 괜히… 상처받지 않았으면 했으니까.
정경	!!

정경, 애써 침착하려 하지만 크게 상처받고 동요하는….

87 동_복도 (낮)

나와 걸어가는 정경. 가다가 벽 잡고 선다. 눈물 쏟아지려는데 겨우겨우 누르는.

88 동_1층 현관 (낮)

기운 없이 건물 안으로 들어오는 송아.

동_계단 (낮)

송아, 기운 없이 계단 올라가는데, 내려오는 정경을 마주친다.
송아와 정경, 서로를 발견하고 멈춰 선다. 둘 다 예상하지 못한
만남인.

송아 (살짝 눈인사하고 스쳐 지나가려는데)

정경 …송아씨.

송아 (돌아본다) 네?

정경 …트로이메라이 다시 쳐요. 준영이.

송아 ?! (당황)

정경 준영이, 다시 친다구요. 트로이메라이.

송아 (말 못 잇는데)

정경 궁금하면… 들어보세요. 유튜브에 올라가 있어요.

송아 …네?

정경 …진짜 아무것도 모르시는구나. 유태진 교수님 연주라고 올라가
 있는 그거, 준영이 연주예요. …얼마 전에 다시 친.

송아 !!

서로를 마주 보는 송아와 정경.
송아, 혼란스러운데….

정경 트로이메라이가… 준영이한테 어떤 의민 줄 아시죠.

송아 (혼란스럽지만 침착하게) 네. …하지만//

정경 (차갑게) 준영이… 제 생일마다 트로이메라이 연주를 보내줬었
 어요.

송아 …!

정경, 핸드백에서 트로이메라이 CD들 꺼내서 보라는 듯 내민다.
CD에 쓰여 있는 'to. 정경'과 연도.
당황스럽고 혼란한 얼굴로 CD들을 쳐다보는 송아인데,

정경	…그래서 유튜브의 그 음원 듣자마자 준영이 연주라는 걸 안 거예요. …저를 위해 쳐줬던… 준영이의 트로이메라이니까요.
송아	(눈동자 흔들리는)
정경	그 트로이메라이를 며칠 전에 다시 쳤다는 게… 무슨 의민지, 아시겠어요?
송아	!!

정경, 더 이상 아무 말 없이 홱 돌아서 밖으로 나간다.
정경의 모습 사라지면, 담담한 얼굴로 서 있던 송아, 표정 흔들리고, 계단 난간을 손으로 잡는다(혹은 복도 벽에 기대선다).

90 동_근처 일각 (낮)

빠르게 걸어 나온 정경. 멈춰 선다. 차가웠던 얼굴이 다시 동요하고.
정경, 벽을 잡고 겨우 버티는데… 아무리 참으려 해도 눈물 터진다.

91 동_빈 강의실 (낮)

송아 혼자다. 유튜브 '유태진 트로이메라이' 검색한 송아.
주저하다 재생 누르면… 트로이메라이 나오기 시작한다.
바로 흔들리는 송아의 얼굴.

[플래시백] 송아 회상. 7회 신2. 서령대_캠퍼스 일각 (낮)

준영	이젠 안 쳐요.
송아	…… .
준영	(스스로 되뇌이듯) 안 쳐요… 다시는.

[현재]

송아, 듣자마자 알겠다. 이건… 준영의 연주다.

92 동_ 준영 연습실 안 (낮)

준영, 피아노 앞에 앉아는 있지만 연습은 못하고 있다. 생각이 너
무 많다.

93 동_ 준영 연습실 문 앞 (낮)

송아, 준영을 보다가 자리를 뜬다. 겨우겨우 감정 눌러 담으며 걸
어간다.

94 동_ 준영 연습실 안 (낮)

(문밖의 송아 떠나면) 준영, 답답하다. 핸드폰 열어 송아에게 보낸
카톡 메시지들 보는데, 어젯밤부터 오늘 낮까지 계속 보낸 준영
의 메시지들을 전혀 읽지 않은 송아. (송아씨 어디예요? / 학교예요?
/ 전화가 계속 꺼져 있네요 / 연락 좀 부탁해요, 꼭이요 / 학교예요? 나
지금 학교 가고 있어요, 좀 만나요 / 등등…)

95 송아 집_ 송아 방 (낮)

들어오는 송아. 악기는 발치에 그냥 내려두고 문에 기대 스르르
주저앉는다. 무릎에 고개 묻는다.

96 동_ 거실 (낮 → 밤)

고요한 거실. 어두워진다. 다른 가족들 없다.

97 **동_송아 방 (밤)**

어두운 방에 그대로 앉아 있는 송아. 문득 고개 들고 창문 보면, 창밖 깜깜하다.

송아, 기운 없이 일어나 불 켜면 눈부시다. 저도 모르게 고개 돌리며 눈 감았다 뜨면, 발치에 그냥 내려놓은 바이올린 케이스가 가장 먼저 시선에 들어온다.

송아 …….

[플래시백] 3회 신31. 인터미션_안 (밤)

송아 (담담하게) …믿어야 하지 않을까요. 음악이… 위로가 될 수 있다고요. 왜냐면….

모두 (송아의 말을 기다린다)

송아 우린, 음악을 하기로 선택했으니까요.

송아(Na) 나는 진심으로 그렇게 믿었고,

[현재]

송아(Na) 그래서… 지금 이 순간, 아주 조금… 아주 조금은 위로를… 받고 싶었다.
내가 사랑했고, 사랑하기로 선택했던… 음악으로부터.

송아, 바이올린 케이스를 제대로 자리에 올려놓고 연다.
바이올린 위에는 천 덮여 있고. 송아, 천천히 활 꺼내 조이고…
(연습하려는)

악기를 덮어놓은 천을 걷는데⋯ 더 이상 움직이지 않고 그대로 있는 송아의 뒷모습.

송아(Na) 하지만⋯

카메라, 열린 바이올린 케이스를 비추면, 바이올린의 브릿지가 넘어져 있다.

송아(Na) 그 바람은⋯ 받아들여지지 않았다.

넘어진 브릿지와 풀어진 줄을 보는 송아의 얼굴.

98 윤 스트링스_안 (밤)

동윤, 작업대에 송아의 바이올린 케이스 올려놓고 있다.
멀찍이 떨어져 있는 송아(핸드백 없이 바이올린만 가지고 온). 담담한 얼굴.

동윤 (케이스 열기 시작하며) 브릿지가 넘어졌다고? 어쩌다가? 브릿지, 웬만큼 큰 충격 아니고선 잘 안 넘어지는데.

송아 ⋯⋯.

동윤 (케이스 열며) 브릿지만 넘어졌음 다행인데, 넘어지면서 악기 앞판에 충격 줘서 금이라도 갔으면 큰일이야. 수리 안 될 수도 있어.

송아 (갑자기 울컥, 고개 돌리고 겨우 참는다)

동윤 (악기 덮은 천 걷다가 이상함을 느끼고 송아 본다)

송아 (고개 돌린 채 감정 다스리고 있는) ⋯⋯.

동윤 ⋯채송아.

송아 (동윤 못 본다) ⋯응?

동윤 (천에서 손 떼고) …무슨 일 있어?

송아 …아니야. (그러나 목소리 흔들리는)

동윤 (바로 느낀다, 송아에게 다가가진 않는) …나 좀 봐봐. …어?

송아 (눈물 꾹 참고 동윤을 본다, 애써 웃으며) 왜.

동윤 …무슨 일인데.

송아 (순간 다시 울컥, 겨우 참으며 애써 웃는다) 아니야. 아무 일도….

동윤 ……. (일어난다, 옆에 둔 핸드폰 집으며) 나 잠깐만 나갔다 올게.

송아 …어디 가.

동윤 (송아에게 다가가진 않고) …편의점 좀.

송아 (동윤 마음 알겠다) …….

동윤, 문 열다가 멈춰 선다. 송아에게 할 말이 있는 듯, 송아를 돌아보려 하지만… 잠시 망설이다 말 삼키고 그냥 나간다.
문 탁 닫히고, 혼자 남는 송아. 눈물 쏟아질 것 같지만 꾹꾹 참는다.

99 **동_외경 (밤)**

어두운 골목, 홀로 불 켜진 2층 윤 스트링스.
1층 계단 출입구 앞에 서 있는 동윤.

100 **동_안 (밤)**

(시간 20분 정도 흘렀고) 송아, 그대로 앉아 있지만 아까보단 감정 가라앉힌 얼굴.
천천히 깊게 심호흡하고 천천히 일어난다.
동윤의 작업대로 다가가서, 담담한 얼굴로 바이올린을 덮은 천을 걷어보려는데…
문 열리는 소리.

송아	(문 쪽 돌아보며, 애써 밝게) 너 너무 안 와서 길 잃어버린 줄//(알았)

송아, 멈칫. 민성이다. 민성, 급하게 계단 뛰어 올라와 숨찬.
송아, 순간 아무 말도 못하는데… 바로 눈물 왈칵 쏟아진다.

송아	…민성아….
민성	…송아야.

민성, 달려와 송아 꼭 안아주고. 송아, 민성의 품 안에서 운다.

101 동_ 문밖 (밤)
깜깜한 계단참, 등 돌리고 서 있는 동윤.

102 서령대 음대_ 외경 (밤)
늦어 불 켜진 창문 하나밖에 없다(준영 연습실 창문). 인적도 끊긴.

103 동_ 연습실 복도 (밤)
아무도 없고, 아무 연습 소리도 들리지 않는다.
깜깜한 복도, 불빛 새어나오는 연습실 창문 하나만 있다.

104 동_ 준영 연습실 문 앞 (밤)
걸어온 송아(바이올린 멨다). 연습실 문에 난 창문으로, 피아노 앞
에 가만히 앉아 있는 준영을 보고 있다. 준영, 연주하지 못하고
우두커니 앉아만 있다.
송아, 준영을 바라보다 조용히 노크한다.
창문으로 보이는 건, 송아를 돌아보고 깜짝 놀라 일어나 문 열어
주러 다가오는 준영. 송아, 그런 준영을 물끄러미 보고 있다.

105 동_ 준영 연습실 안 (밤)

송아 …준영씨.

준영 (보면)

송아 …우리… 그만해요.

15회

게네랄 파우제 G.P.
돌연히 멈추고 모든 성부가 쉴 것

송아 …준영씨.

준영 (보면)

송아 …우리… 그만해요.

정적.

준영 …네…?

송아 (차분하다) 우리… 그만 만나요.

준영 (보면)

송아 이제… 못하겠어요.

준영 송아씨//

송아 (O.L.) 나 힘들어요, 준영씨.

준영 (가슴 쿵 내려앉는다)

송아 불안하고 상처받고 흔들려요. 나는 다 잘하고 싶었거든요… 바이올린도 준영씨와도…. 그런데… 해도 해도 안 되는 게 있는 것 같아요. 이제 그걸 알았어요.

준영 …….

송아 준영씨 때문에… 아니 준영씨한테 휘둘리는 내 마음 때문에… 모든 게 다 엉망이 되는 느낌이에요. 이제 그러기가 싫어요. 내 마음이 지금보다는 덜 불안했던 때로… 힘들고 상처받고 있었어도 혼자 잘 걸어가고 있었던 때로. 적어도 내가 어디로 걷고 있는지는 알고 있었던 때로 돌아가고 싶어요.

준영 미안해요. 송아씨 불안하게 만든 거, 내가 다 잘못했어요. 그러니까 제발….

침묵.

송아	…기대고 싶었어요. 준영씨한테.
준영	기대요. 나한테 기대요. 송아씨 힘든 거 내가 뭐든지//
송아	어떻게 기대요? 나보다도 더 흔들리는 준영씨한테… 어떻게 기대요.
준영	…….
송아	(차분) 들었어요.
준영	!?
송아	…트로이메라이.
준영	!! 송아씨, 그건… (겨우 말 잇는) …마지막으로 친 거였어요. 정말로… 마지막으로….
송아	(가만히 준영 본다) 정경씨에 대한 준영씨 마음… 이해해보려고 했어요. 이제 사랑하지 않는다면서도… 잘라내지 못하는 그 복잡한 마음이 뭔지… 어쩌면 그런 준영씨를 지켜보는 나보다… 준영씨가 더 힘들 거라고 내 스스로를 다독였어요. 근데… 언젠가 준영씨가 그랬죠.

[플래시백] 4회 신5. 경후빌딩_앞 (밤. 비)

준영	본인 생각을 해요. 남 생각만 하지 말고.

[현재]

송아	그래서… 이제 내 생각을 하려구요. 준영씨 마음을 이해하느라고 내 마음에 상처를 너무 많이 냈어요. 이젠 그러기 싫어요. 그냥… 나만 생각하고 싶어요.
준영	(절망적이다, '송아씨' 하려는데)
송아	나… 준영씨 사랑하는 게… 힘들어요. 행복하지가 않아요.
준영	…!!

송아와 준영, 서로를 바라본다.

준영, 미치겠다. 그러나 송아가 얼마만큼 상처받았는지, 송아의
눈에서 느껴진다.

송아, 돌아서 나간다. 잡지 못하는 준영.

02 동_ 연습실 복도 (밤)

걸어가는 송아. (울지 않는다)

03 동_ 1층 현관 (밤. 비)

송아, 빠르게 걸어 나가는데 멈칫, 멈춰 선다. 비 오고 있다. 이마
에 비 몇 방울 맞았고. 송아, 반사적으로 한 발짝 물러서고. 등에
멘 바이올린 넘겨다본다.

다시 비 오는 것 보는 송아. 미치겠는데….

옆에서 인기척. (손잡이 쪽을 송아 쪽으로 해서 내미는)

보면, 준영이다. 우산만 가지고 내려온. 송아가 선물한 우산이다.

잠시 서로를 마주 바라보는 송아와 준영.

준영 …쓰고… 가요.

송아 …….

준영 (송아에 우산 쥐어준다)

송아 …….

송아, 한참 준영과 시선 마주하다 준영이 쥐어준 우산을 받는다.

우산을 쓰고 빗속으로 혼자 걸어 나가는 송아.

빗속에서 멀어져가는 송아를 보고 있는 준영.

우산을 쓰고 걸어가는 송아의 얼굴.

04 송아 집_거실 (밤. 비)
깜깜한 거실. 아무도 없다. 현관문 열리는 소리, 센서등 불빛이
거실을 잠깐 비추면.
어두운 거실을 지나 방으로 들어가는 송아의 뒷모습.
얼굴은 보이지 않고, 조용한 집 안에 작은 걸음 소리만.
송아 방문 열리고 닫히는 소리. 탁. 정적만 남는다.
현관 센서등 꺼지자 완전히 깜깜해지는 거실.

05 서령대 음대_ 1층 현관 (밤. 비)
송아를 보낸 그 자리, 그 어둠 속에 그대로 서 있는 준영.

06 송아 집_ 현관 (밤. 비)
어두운 현관 구석, 송아가 준영에게 받아온 우산. 펴지도 않은 채
로 구석에 기대 세워놓았다. 우산 꼭지 밑에 고인 물이 번져나가
고 있는데….
기대 세워놓은 우산이 스르르 미끄러져 탁, 바닥에 쓰러진다. 그
리고 정적.
카메라, 송아 방문을 비추면 방문 틈으로 새어 나오는 빛도 없이,
어둠만 있다.

07 서령대 음대_ 외경 (낮)

08 동_ 이수경 교수실 안 (낮)
수경에게 말하러 온 송아(악기 없다).

수경 (황당) 뭐어? 그만두겠다고? 내 체임버 일?
송아 …네.

수경 아니, 내가 너한테 연주를 시킨 것도 아니고, 총무 일이라는 게 그냥 컴퓨터랑 전화 조금 하는 건데 그게 힘들어서 안 하겠다는 거야, 너 지금?

송아 (담담하다) …네.

수경 너 지금 생각 아주 잘못하는 거야. 다시 생각해보고 나중에 얘기해.

송아 아니요… 교수님. 저 생각 많이 했어요. 체임버 일… 그만하겠습니다.

09 동_이수경 교수실 문 앞 (낮)

나오는 송아, 조용히 문 닫고 잠시 멈춰 서 있다가 천천히 걸어간다.

10 동_태진 교수실 안 (낮)

태진을 찾아온 준영. (백팩은 없는 게 나을 것 같습니다)

준영 교수님을 좋아하진 않았지만… 이렇게 끝이 날 줄은 몰랐습니다.

태진 …….

준영 가보겠습니다. (일어나 나가려는데)

태진 …그래서. 니가 나 없이 혼자 할 수 있겠어? 차이콥스키 콩쿨?

준영, 태진을 돌아본다. 잠시 침묵 흐른다.

준영 교수님한테서 심사위원 열 명한테 골고루 7, 8점을 받는 법은 배웠을지 몰라도, 아홉 명한테 5, 6점을 받더라도 한 명에게 10점을 받는 것이 더 의미 있을 수도 있다는 건 배우지 못했습니다.

태진 …….

준영	그래서 지금… 후회돼요.
태진	…….
준영	……. (나간다)

11 동_복도 (낮)

해나, 악기 메고 가다가 수경 마주친다. 수경, 기분 안 좋아 보인다.

해나	(쭈뼛 인사) 안녕하세요…. (지나가려는데)
수경	얘! 해나야!
해나	(깜짝) 네?
수경	너 유학 안 갈 거면 내 체임버 일 좀 할래?
해나	네? 송아 언니는요…?
수경	(어이없다) 걔 안 한대.
해나	!
수경	쫌 전에 와서 그러더라! 안 하겠다고! 단원도 아니고 총무가 무슨 이런 식이야? 내가 진짜 어이가 없어서….
해나	!!

12 동_강의실 (낮)

송아(악기 없음), 수업 듣는 중이지만 집중 안 된다.
책상 구석에 올려놓은 핸드폰에 자꾸 시선 가지만 아무 알림도 뜨지 않는다.
송아, 한숨 쉬고 다시 수업에 집중하는데.
조금 떨어진 곳에 앉은 해나, 송아의 눈치를 본다.

| 강사 | 자, 그럼 오늘은 여기까지 할게요— |

학생들	감사합니다~ / 수고하셨습니다~

송아, 기운 없이 가방 챙기는데.

해나	언니.
송아	(본다)

13 동_1층 현관 (낮)

음대 밖으로 나가는 준영. 천천히 걸어간다.

14 동_강의실 (낮)

신12의 강의실. 송아와 해나만 남아 있다.

해나	언니, 제가 뭐라고 했다고 체임버 진짜 그만둔 거예요?
송아	…….
해나	언니 대학원 갈 거라면서요. 이러면 대학원엘 어떻게 가요.
송아	(담담) …….
해나	그러지 마요. …저는 제가 바이올린을 좋아하는지 어쩐지도 모 르겠는데, 언닌… 좋아하잖아요, 바이올린.
송아	(아… 해나가 이런 마음이었구나…)
해나	교수님한테 다시 체임버 일 하겠다고 하고, 대학원 시험 봐요. 네?
송아	(담담하고 따뜻하게) 너 때문에 그만둔 거 아니야, 해나야. 대학원 시험도 그대로 볼 거구.
해나	(비꼬는 것 아니고 순수하게 말하는) 네? 이렇게 시험 봐서 뭐해요. 교수님한테 찍혔으니까 시험 떨어질 거잖아요.
송아	(담담하게) …어쨌든 내가 시작한 거니까… 끝은 잘 맺고 싶어.

　　동_ 복도 (낮)

송아, 걸어가는데 핸드폰 카톡 온다(진동). 꺼내 보는 송아. 준영
인가… 싶은데.
영인이다.

영인(E) 　(v.o.) 송아씨 잘 지내죠? 체임버 공연 대관 신청했던 거, 승인 나
서 연락했어요.

송아 　…….

영인(E) 　(이어서 오는 메시지 v.o.) 조만간 한번 놀러 와요~

송아 　…….

송아, 답장 쓴다. 안녕하세요, 팀장님. 그동안 잘 지내셨죠? 저 혹시 오늘 가도
될까요?

16　　정경의 집_ 정경 방 (낮)

정경, 노트북 앞에 앉아 있다.
노트북 화면 보이면, 반쯤 작성하다가 만 이메일인데, 임용지원
취소한다는 내용.[1]

정경 　…….

정경, 더 이상 쓰지 못하고 멈춘다. '취소' 버튼 누르는데, 본문을
다 지울지 임시보관함에 넣을지 결정하라는 팝업 뜬다. 정경, 팝

1　　제목 : 기악과 현악전공 교수채용 지원 철회 요청드립니다.
　　본문 : 안녕하세요, 이번에 기악과 현악전공 교수채용에 지원한 바이올린 이정경입니다. 개인사정
　　으로 지원을 철회해야 할 것 같아 연락드 (까지만 작성)

업을 바라보다가 삭제 버튼에 마우스 가져가는데… 누르지 못하고 '임시저장'을 누른다.

그때 핸드폰 전화 온다(진동). 살짝 짜증나 한숨 내쉬며 핸드폰 보는데, 액정에 뜬 '서령대 음대 기악과사'.

정경 (내키지 않지만 받는다) 네, 여보세요. 네, 맞는데요. …네?

기악 조교(F) 네, 첼로에 한 분이 지원을 철회하셔서요. 이정경씨 임용 독주회 날짜를 옮기실 의향이 있으신지 해서 전화드렸습니다.

정경 (통화) 아… 저는… (그만두겠다고 말하려는데) …첼로…요? (갑자기 불길) 혹시… 그분… 한현호…씨인가요…?

기악 조교(F) 네. 한현호씨요. 갑자기 해외로 가셔서요.

정경 !!

17 서령대_캠퍼스 일각 벤치 (낮)

 민성 만난 송아.

민성 (준영과 이별한 송아가 걱정스럽다) 좀… 괜찮아?

송아 (애써 미소) 응. 생각보단… 괜찮아.

민성 (송아를 짠하게 보다가) 우리 오늘 꼬기 먹을래? …아, 아니다. 나 오늘 실험실에서 밤새워야 된다. 쏘리….

송아 (미소) 괜찮아. 나도 오늘은 어디 좀 갈 데가 있어서. 담에 먹자. 고마워. (민성이 진심으로 고마운)

18 도심 카페 (낮)

 준영과 성재. 성재는 커피 마시고, 준영은 커피에 손도 안 대고 있는.

준영	…음원… 내려주셔서 감사합니다.
성재	뭘요. 그럼, 이제 그 티비 리얼리티 프로그램 하는 겁니다?
준영	…네?
성재	준영씨가 오케이만 하면 내가 다 알아서 준비할 거고 준영씨는 신경 쓸 게 없어요. 더 끌어야 좋을 것 없으니까 바로 진행하시죠?
준영	(당황) 저, 그건 지난번에//
성재	(O.L.) 인생이 기브 앤 테이크 아닙니까. 내가 큰일 해결해줬는데, 그럼 입 싹 닫으라 그랬어요? 아니, 준영씨 잘되자고 하는 일에 왜 내가 사정을 해야 되는지 모르겠네?
준영	(미치겠다)

19	동_ 정경 방 (낮)

정경, 현호 출국 소식이 충격이고… 슬프다.

기악 조교(E) (신16에서) 네. 한현호씨요. 갑자기 해외로 가셔서요.

멍하니 앉아 있는데… 문득, 손이 차다는 걸 느낀다. 자기 뺨에 손 대보고 다른 손으로 한 손 주무르는데… 떠오르는 기억.

20	[정경 회상] 동_ 연습실 (낮. 2011년 초여름)

연습실 문 살짝 열려 있다. 정경, 악기는 풀어놨지만 건드리지도 않고. 창문 앞에 서서 핸드폰으로 뉴스 보고 있다. 자신의 콩쿠르 2위 소식 뉴스.[2] 핸드폰 닫고 옆에 내려놓는다. 정경, 우울하게

2 2011년 6월 10일, 제34회 대한일보 음악 콩쿠르 대학생부 바이올린 부문 수상자 명단. 사진 없는 텍스트 명단. 피아노-바이올린-비올라-첼로 순. 바이올린 부문 1위 손영균(서령대 4), 2위 이정경(서령대 1), 3위 없음 / 피아노, 비올라, 첼로 부문도 1, 2, 3위 수상자 적혀 있다.

창밖 보는데, 언제 들어왔는지 뒤에서 폭 끌어안는 현호. 메고 온 첼로는 문가에 내려놓은.

정경, 현호의 스킨십이 자연스럽지만 지금은 우울하다. 반색 않는.

현호 (폭 끌어안고) 정경아~

정경 왔어? 레슨 알바 늦게 끝난다더니.

현호 (정경 어깨에 얼굴 묻는다) 일찍 끝나서 바로 왔지~ 보고 싶어서.

정경 (포옹 풀려고 현호 팔 잡으며, 살짝 짜증) 더워, 치대지 좀 마.

현호 (팔에 닿는 정경 손이 차갑다는 걸 느낀다. 정경 손을 가만히 잡는다) 손이… 차네.

정경 …….

현호 너는 슬프면 손부터 차가워진다? 그거 몰랐지.

정경 …….

현호 그래서 너 손 차가우면 나 마음이 아파. 진짜 아파.

정경 (현호의 진심에 마음이 풀린다) …넌 내가 어디가 그렇게 좋니? 이렇게 맨날 짜증내고 뾰족하기만 한데.

현호 뾰족해도 돼. 내 옆에서는 그래도 돼. 너 하고 싶은 거 다 해. 슬프지만 마.

정경 …….

정경, 현호 가만히 바라보다 살짝 뽀뽀한다.

현호, 깜짝 놀라지만 이내 정경을 안으며 환하게 웃는 행복한 얼굴.

21 [현재] 동_정경 방 (낮)

정경, 자기 손을 내려다보다가 다시 주무른다. 손이 차다….

| 22 | 경후빌딩_외경 (낮) |

| 23 | 경후문화재단_ 이사장실 (낮) |

문숙과 영인.

영인	…송정희 교수님이 이사직 사퇴한다고 연락이 왔습니다.
문숙	(예상했던 바다) …그래.
영인	(무슨 일이 있었구나 싶지만 내색은 않는) …….

잠시 말 없는데.

영인	그럼… 송교수님이 진행하던 내년도 영재 악기 지원 사업은… 정경이…가 해보면 어떨까요?
문숙	…아니야. 정경이는… 그냥 둬.
영인	…네.
문숙	(생각이 많다)

| 24 | 동_ 상행 엘리베이터 안 → 3층 엘리베이터 홀 (낮) |

송아, 3층에서 내리는데 엘리베이터 홀에 문숙과 영인이 있다.

송아	(문숙 보고 깜짝 놀라서 꾸벅) 아… 안녕하세요.
문숙	(역시 좀 놀랐는데)
영인	송아씨 왔어요?
송아	안녕하세요.

그때 옆 엘리베이터 문 열린다. (하행, 호출해놨던)

영인	(문숙에게) 아, 이사장님. (하행 버튼 눌러 문 잡는데)
문숙	(송아에게) 채송아씨.
송아	네?

25 경희궁_안 (낮)

가을 하늘. 산책하는 문숙과 송아.

송아, 문숙이 어렵다. 두 사람, 말없이 걷기만 하는데.

문숙	내가 갑자기 걷자고 해서 놀랐죠?
송아	(긴장) 네? 아… 아니에요.
문숙	(빙그레)

몇 걸음 더 걷는데… 문숙 멈춰 선다. 송아 따라 멈추고.

문숙	준영이는….
송아	(본다)
문숙	마음에 짐을 너무 많이 이고 사는 바람에 힘들었던 아이예요.
송아	…….
문숙	그래도… 지금은 자기 행복을 잘 찾아간 것 같아서… 기뻐요.
송아	…….
문숙	나는 늘 준영이가 행복하길 바랬고… 그건 지금도 변함없어요. 준영인… 행복해질 자격이 충분한 아이니까….
송아	…….
문숙	송아씨가… 우리 준영이랑, 잘 지내주면 좋겠어요. 지금처럼…. (미소)

송아, 울컥하지만… 헤어졌다고 차마 말이 나오지 않는다.

송아	(감정 누르면서, 애써 미소) …네.
문숙	(빙그레) …고마워요.

26 동_ 안, 일각 (낮)
송아, 문숙과 헤어진다.

문숙	(웃으며) 안 바래다줘도 돼요. 여기서 길을 잃을 것도 아니고, 이정도는 아직 혼자 갈 수 있는 나이예요. 밖에 기사도 와 있고.
송아	(걱정) 그래도….
문숙	(송아 바라보다가 살짝 미소) …참 닮았네.
송아	(잘 못 들었다) 네?
문숙	(미소) …오늘 시간 뺏어서 미안해요. 그럼 다음에 또 봐요?
송아	…네. 그럼… 조심히 살펴 가세요. (꾸벅)
문숙	(미소, 손 흔들고) 안녕. (간다)

송아, 멀어져가는 문숙의 뒷모습을 바라보고 있다. 문숙, 더 이상
보이지 않는다.
송아, 핸드폰 꺼내 보면 영인이 조금 전에 보낸 카톡 있다.
송아씨 우리 갑자기 회의가 생겨서, 먼저 오면 한 30분만 기다려줘요~

송아, 문숙과 걸어온 길을 돌아본다. 혼자 좀 걷고 싶다.
송아, 핸드폰 넣고 천천히 걷기 시작한다.

27 동_ 안, 일각 (낮. 3회 신14와 같은 장소)
혼자 앉아 있는 준영. 혼자서 삭이고 있는 괴로운 얼굴인데….
순간, 걸어오는 송아를 발견한다. 바로 요동치는 감정.
그 순간, 송아, 준영을 발견하고 멈춰 선다.

준영, 일어난다.

서로 떨어진 거리를 사이에 두고 마주 보는 두 사람인데….

송아, 차분하게 눈인사만 하고 되돌아선다. 오던 길로 다시 돌아가는 송아.

준영, 미치겠다. 잡지도 못하겠는.

준영을 뒤로하고 걸어가는 송아의 얼굴.

28 동_안, 일각 (낮)

어느 정도 걸어온 (준영이 안 보이는 곳) 송아, 멈춰 선다. 꽤 담담한 얼굴.

29 경후문화재단_회의실 (낮)

송아와 영인. 송아가 사온 디저트 몇 개 앞에 있고. 차 한 잔씩.

영인 (조금 놀란) 체임버 일… 그만뒀다구요?

송아 (담담) …그래도 창단공연 대관 관련해서 필요하신 거 있으시면 당분간은 그냥 계속 저한테 연락 주세요.

영인 …왜요. 그만뒀다면서.

송아 …그래도… 마무리는 잘하고 싶어요. (살짝 미소 짓는데 슬픈)

영인 …….

잠시 말 끊기고.

영인 알겠어요. 근데… 나는 오늘 송아씨한테, 다음 달 우리 재단 창립 15주년 기념공연 일 좀 도와달라고 부탁하고 싶었는데.

송아 (아…)

영인 그 공연에서 원래 준영이랑 정경이, 현호가 피아노 트리오를 하

기로 했었잖아요. 근데… 트리오는 못하게 되어서….

송아 (마음 무겁다, 트리오 캔슬 이유를 서로 말하지 않아도 아는…) …….

영인 …대신 준영이 솔로 연주로 변경할까 해요. 그래서 송아씨 대학원 시험 끝나면 준영이 커뮤니케이션이랑 당일 진행 좀 도와줄 수 있을까 물어보고 싶었어요. 가능할까요?

송아 아….

영인 준영이는 어차피 손이 많이 가는 스타일도 아니고, 송아씨니까 더더욱 부탁하고 싶은데.

송아 저… (망설이다가) …죄송한데… 못 도와드릴 것 같아요.

영인 아… 송아씨 많이 바쁘구나.

송아 …아뇨, 그런 게 아니라… (담담하게) 저희… 헤어졌어요.

30 경선 묘소 (낮)

혼자 찾아온 문숙. 안내인 없이 혼자 걸어 올라온다. 꽃은 들고 있지 않다.

그런데 멈춰 서는 문숙.

멀리 보이는 경선의 봉분, 성근이 풀을 뽑고 있다. (뽑을 잡초도 없지만…)

그때 성근, 문숙을 알아본다. 떨어진 거리에서 서로를 바라보는 문숙과 성근.

[짧은 jump]

묘소 앞에서 대화 나누는 문숙과 성근. 봉분 앞엔 성근이 가져온 꽃다발 있다.

문숙 …경선이 장례 치르고… 내가 자네에게 그랬었지. 이 집을 나가서 자유롭게 살던지, 회장 자리 물려받고 계속 이 집에 살지 선택

하라고.

성근 …네.

문숙 나 원망 안 했나.

성근 …했습니다.

문숙 (보면)

성근 그래도… 그 어떤 조건을 거셨더라도 저는… 정경이 곁에 남는
 걸 선택했을 겁니다.

문숙 …그래서, 행복한가, 지금?

성근 (희미한 미소, 봉분을 가만히 바라본다) …….

문숙, 성근의 운전기사(남, 30대)가 올라와 멀찍이서 기다리는 것
을 본다.

문숙 아, 박기사가 올라왔어. 가보게.

성근 예. 그럼 먼저 가보겠습니다. (문숙에 꾸벅 인사)

문숙 출장 잘 다녀오시게. 그리고… 내년 경선이 기일엔 어디 멀리 가
 지 말아.

성근 …….

문숙 그래도 정경이 생일인데, 그동안 너무 무심했던 것 같아.

성근 …네.

성근 깍듯이 인사하고 떠난다. 생각이 많은 문숙.

31 경후문화재단_사무실 (밤. 비)
 회의실에서 나온 송아. 유진, 다운과 반갑게 이야기 나누는 중.
 영인은 자기 자리.

송아	(깜짝 놀라 유진에게) 어머, 정말로요?
유진	(웃으며) 왜요, 그렇게 안 보여요?
송아	(놀랐다, 웃으며) 아뇨, 그런 게 아니고요…. 대성일보면… 우리나라에서 제일 좋은 콩쿨인데… 거기서 1등 하셨다니….
다운	제 말이요~! 완전 능력잔데, 아깝죠!
유진	내 커리어를 왜 자기가 아까워해~ (미소) 난 지금이 좋거든?
송아	(유진이 대단해 보이고 신기하기도 한데…)
영인	(자리에서 송아 쪽 향해) 송아씨, 저녁에 약속 없으면 쫌만 기다렸다가 저녁 먹고 가요. (시계 5시 30분쯤이다)
송아	아… 아니에요. 다음에… 다음에 다시 올게요.
유진	그래요, 담에 공연도 보러 오구.
송아	(유진에게) …네.
다운	(갑자기) 어! 비 온다!
송아	(창문 보면 비 꽤 많이 온다)
유진	아우, 나 어제 세차했는데. 오늘 비 온다 그랬어? 송아씨 우산 있어요?

32 경후빌딩_ 1층 정문 앞 (밤. 비)

송아, 우산 빌려서 나온다. 우산 펴려는데… 우산의 경후문화재단 로고가 보인다.

[플래시백] 송아 회상. 4회 신5. 경후빌딩_ 정문 앞 (밤. 비)

나오는 송아와 준영. 준영, 우산을 팡! 편다. '경후문화재단' 로고 우산.

준영, 같이 쓰자는 듯 송아 보면. 송아, 조금 망설이다 우산 속으로 들어간다.

준영 …쓰고… 가요. (송아 바라보다가 우산 쥐어주는)

[현재]

송아 …….

송아, 우산 펼치고, 빗속으로 걸어 나간다.

33 인터미션_ 안 (밤. 비)

이야기 나누려고 만난 민성과 동윤. 차 한 잔씩 사이에 두고, 조금 서먹하지만 진심으로 대화한다.

민성 나… 솔직히 아직 너 만나는 게 아주 편하진 않아.

동윤 …….

민성 그래도… 노력 중이야. 우리가 완전히 옛날처럼 돌아가긴 쉽지 않겠지만… 시간이 좀 지나면 괜찮아지지 않을까.

동윤 …그래.

잠시 말 끊기고.

동윤 다시 한번 사과할게. 내가… 많이 잘못했다.

민성 (사과 받아들인다) …괜찮아. (잠시 말 끊겼다가) 너는 좀 어때.

동윤 응?

민성 (송아 얘기다) 마음 정리, 다 됐어?

동윤 (쓴웃음) 나도 노력 중이야. 시간이 좀 걸릴 것 같지만.

민성 (그 마음 알겠다…)

동윤과 민성, 눈 마주치자 동시에 살짝 웃는다. 아직 어색하지만 조금은 풀어지는.

34 **동_문 앞** (밤. 비)

나오는 민성과 동윤인데, 밖에 비 오는 것 본다.

민성 어, 비 오네.

동윤 우산 있어? 빌려줄까?

민성 아니, 있어. (가방에서 우산 꺼낸다) 그럼… 간다.

동윤 …그래, 조심히 가.

민성 어.

민성, 우산 펼치고, 빗속으로 걸어간다. 한결 편해진 얼굴로.

35 **송아 집_ 현관** (밤. 비)

송아, 들어오는데. 현관에 (준영에게서 받아온) 우산이 젖은 채로 있다.

송아 (젖은 우산 본다) …….

그때 부엌에서 거실로 지나가는 송희(방금 퇴근해서 물 마신), 송아를 본다.

송희 왔어? …아, 그거 니 우산이야? 내가 오늘 썼어.

송아 …….

송희 ? 니 꺼 아니야? (바로 자기 방으로 가버리면)

송아, 준영 우산 물끄러미 바라보다 들고 팡, 펴는.

36 준영 오피스텔_ 건물 앞 (밤. 비)

영인의 자동차, 비상등 켜고 정차 중.

준영, 오피스텔에서 손으로 비 가리며 뛰어나와 조수석에 탄다.

37 달리는 영인 차 안 (밤. 비)

운전석 영인. 준영이 조수석에 탄 직후다. 준영 머리와 어깨 조금

젖었다.

영인 저녁 뭐 먹고 싶어?

준영 ⋯누나 드시고 싶으신 거요.

영인 (피식) 그럴 줄 알았어. (문득 준영이 비 맞은 것 본다. 준영의 자리에

우산 없는 것 보고, 대수롭지 않게 묻는) 근데 너 우산 없니?

준영 ⋯⋯.

38 송아 집_ 송아 방 (밤. 비)

연습하던 중에 민성의 전화 받고 통화 중인 송아.

송아 (통화) 지금?

민성(F) 어~ 나 지금 너네 동넨데, 나올 수 있어? 내가 치맥 쏠게!

송아 (통화, 악기 본다) 어⋯ 진짜 미안한데⋯ 나 연습을 좀 해야 해

서⋯.

민성(F) 아 맞다맞다. 미안. 너 대학원 시험 얼마 안 남았지.

송아 (통화) 응⋯ 응. 미안. 조심히 들어가~ 응. (끊는다)

송아, 핸드폰 내려놓으려다 카톡앱 보면 새 메시지 하나 떠 있다.

송아, 순간 멈칫. 혹시 준영일까, 열어보는데… 광고 채널[3]에서 보낸 메시지다. 준영과의 카톡창은 이미 페이지 저 아래로 내려가 있다. (민성, 스루포 단체 카톡방, 가족 단체 카톡방, 영인 등과의 채팅창이 최신인)

송아 …….

송아, 마음 다잡고 악기 집어 들려는데 책상 위의 준영 사인 CD 본다.
송아, CD를 서랍 깊숙한 곳에 넣고 서랍 닫는다. 다시 악기 집어 든다.

39 식당_안 (밤. 비 그친 후)

대화 나누는 영인과 준영. 영인, 준영으로부터 음원 도용 건 사정 들은 직후다.
(스테이크 시켰는데 준영, 입맛 없어 식사 거의 손도 안 댔다. 영인은 거의 다 먹은)

영인 (너무 놀라서 말이 잘 안 나온다) …녹음이 되는 피아노…였다고?
준영 …네.
영인 아…. (생각을 정리하는) …어쨌든 음원은 내려졌으니 다행인데… 준영아.
준영 (본다)
영인 일단 수습은 됐지만, 이번 도용 건, 작은 일은 아니야.
준영 …….

3 경후아트홀 카카오톡 플러스 채널에서 보낸 공연 광고.

영인	그냥 덮을 거니? 유교수 불편해서 그러는 거라면….
준영	아뇨. 그냥… 이제는… 아무것도 안 중요한 것 같아요. (살짝 웃는데 슬픈)
영인	…그래, 알겠어.
준영	…네. …신경 써주셔서 감사해요.
영인	…박과장, 아니 박대표가 그래도 큰일 했네.
준영	(쓴웃음)
영인	…그래, 그럼 우리 다른 얘기하자. 재단 창립 15주년 기념공연 말이야. 피아노 트리오 대신에… 너 솔로로 변경해도 될까?
준영	…네.
영인	…그래, 고마워. …정경이랑 현호… 화해하지 않을까 기다렸는데 마음이 좀 그러네. 그래도 현호 좋은 데 취직해서 다행이야. 미국 오케스트라라니, 얼마나 잘됐어.
준영	…?
영인	일정이 급하다고 출국 전에 전화만 왔었어. 니 얼굴은 보고 갔니?
준영	(출국??) !!

40 준영 오피스텔_안 (밤. 비 그친 후)

막 귀가한 준영. 겉옷 벗어 일단 의자에 걸쳐놨고, 핸드폰 들고 있다. 현호 번호 찾고, 잠시 망설이다 발신 버튼 누르는데… 없는 번호라는 안내음 나온다.

| 준영 | (괴롭다) ……. |

준영, 한숨 쉬고 바지 주머니에 습관적으로 손 넣는데 (송아가 줬던) 손수건 잡힌다. 꺼낸 손수건을 바라보는 준영, 책상 구석으로

시선 옮겨가면 (송아에게 선물하려 구입한) 손수건 두 개 보인다. 하나는 여전히 포장지를 뜯지 않은 상태.

준영 …….

준영, (주머니에서 꺼낸) 손수건과 핸드폰을 책상 위에 잘 놓고 겉옷 들고 옷장 앞으로 간다. 옷 걸어 넣는 준영.
카메라, 책상 구석 (선물하려던) 손수건 근처를 다시 비추면, 꺼내 놓은 수면제 보인다. (원형 약통 아니고 타이레놀처럼 낱개 알약이 들어 있는 종이상자. 낱개 알약 판 나와 있는데 이미 세 알 정도 먹은)

41 송아 집_ 송아 방 (밤. 비 그친 후)
자려고 누웠지만 잠 안 오는 송아. 뒤척인다.

42 사설 연습실_ 외경 (낮)

43 동_ 연습실 방 안 (낮)
좁은 연습실. 업라이트 피아노. 콩쿠르 악보 가득 쌓아놓고 피아노 앞에 앉아 있는 준영. 조금 치다 바로 멈춘다. 집중 안 되고 아무 의욕 없다.

태진(E) (신10에서) 니가 나 없이 혼자 할 수 있겠어? 차이콥스키 콩쿨?

준영, 애써 마음 다잡고 건반에 손 올리지만… 치지 못하고 내린다. 괴롭다.

44 서령대 음대_ 화장실 (낮)

송아, 악기 메고 화장실 들어온다. 세면대 앞, 여학생1, 2(20/악기 없음/피아노 악보 한두 권 들고 있어도 좋겠습니다), 화장 고치며 수다 떤다.
송아, 옆에서 물 틀어 텀블러 헹구기 시작하는데,

여학생1　오늘도 결석이더라? 수업 같이 듣는다고 기대했더니만 연예인보다 얼굴 보기 더 힘들어.

여학생2　다른 수업도 다 안 나온다던데? 박준영 다시 해외 나간 거 아니야?

송아　(멈칫)

여학생1, 2 나갔다.
송아, 준영의 이야기가 걸리지만 애써 마음 다잡는….
그때 핸드폰 전화 온다(진동). 핸드폰 꺼내 보면, 영인이다.

송아　? (받는다) 네, 여보세요. 네, 안녕하세요. 네. 네, 학교예요. (사이) 네? 오늘 저녁에요?

45　경후문화재단_ 일각 + 서령대 음대_ 화장실 (낮)

영인　(통화) 응, 오늘 우리 홀 공연이 있는데, 유진 대리 애기가 갑자기 아파서… 혹시 오늘 와서 좀 도와줄 수 있을까요?

송아　(통화) 아…. (잠시 망설이다가… 거울 속 자기 옷 본다) 도와드리고는 싶은데 제가 오늘 옷을 밝게 입고 와서요… 어쩌죠?

영인　(통화) 아, 로비 나가는 일 아니고 백스테이지에서만 움직이면 되니까, 다른 이유 아니고 옷 때문이면 괜찮아요!

송아　(통화) 아, 네, 그럼 갈게요. 네. 이따 뵐게요~ 네. (끊는다)

송아, 거울 속 자신을 바라본다. 기분 전환 삼게 차라리 잘되었다 싶은.

46 **사설 연습실_ 연습실 방 안** (밤)

(벽시계, 신43보다 시간 많이 흘렸다) 피아노 앞에 앉아 있는 준영, 준영모와 통화 중이다. 지난번 일 이후로 더 거리감 느껴지는 대화 분위기.

준영 (통화) 오늘…요?

준영모(F) 으응, 내일 병원 예약 시간이 너무 일러서….

준영 (통화) …….

준영모(F) (눈치 본다) 엄마… 오늘 하루만 자고 가도 될까…?

준영 (통화, 내키지 않지만) …네. 그럼 이따 연락 주세요. 네. 조심히 오세요. (끊는다, 반갑지 않아 얕은 한숨 나온다) …….

준영, 악보 더미로 시선 간다. 한숨 내쉬고 악보 다 집어서 가방에 넣는다. (연습 그만하려는)

47 **경후빌딩_ 외경** (밤)

48 **경후문화재단_ 리허설룸** (밤)

송아, 공연 후 뒷정리 중. 의자는 구석에 착착 놓여 있고. 송아, 쓰레기봉지에 연주자가 먹고 간 샌드위치, 과자 포장지 넣고 있는데, 영인 들어온다. (문 열려 있던)

영인 아, 송아씨. 여기 있었구나.

[짧은 jump]

대화 나누는 송아와 영인. 송아, 내색 않으려 해도 영인의 이야기에 좀 놀란.

영인 나도… 몰랐어요. 준영이가 유태진 교수랑 공부하면서… 그렇게까지 힘들어했었는지는….

송아 (처음 듣는 얘기다. 마음 아프다) …….

영인 지금도… 다 얘기한 건 아닐 거야. 그래도… 많이 힘들었던 것 같고… 이번 음원 도용 일을 계기로 유교수랑은 헤어졌어요.

송아 …….

영인 …내가 송아씨 앞에서 이런 얘기해도 될진 모르겠지만… 준영이랑 오해는 풀었으면 해서 얘기했어요.

송아 …네. …감사해요.

말 끊긴다. 송아, 좀 심란한….

49 준영 오피스텔_안 (밤)

준영모, 텅 빈 냉장고에 집에서 해온 밑반찬들(작은 락앤락 5~6개) 넣고 있다.
그 모습을 보는 준영, 마음 복잡하다. 준영모, 냉장고 닫는다.

준영모 …많이는 못 가져왔구 그래두 이것저것 몇 가지 해왔으니까 입맛 맞는 대로 먹어.

준영 …네.

말 끊긴다. 준영, 찬장 연다. 텅 빈 찬장 안, 500ml 생수 몇 개 있다.

준영	물은… (생수 하나 꺼내 내려놨다가 하나 더 꺼낸다) 이거 드심 되구요.
준영모	…….
준영	…그럼 주무세요. (나가려는)
준영모	어디… 가게?
준영	…좀 걷고 올게요. 먼저 주무세요. (나가려는데)
준영모	…준영아.
준영	(보면)
준영모	(가만히 준영 얼굴 바라보다가) …어떻게 지냈어…?
준영	…….
준영모	엄마아부지가… 많이 미안하다, 너한테….
준영	…….
준영모	(미안하다) 얼굴이… 많이 상했네.
준영	…….

준영, 울컥한다. 감정 누르며 준영모를 바라보다가 겨우 말 잇는다.

준영	…아니에요. 신경 쓰지 마세요. (나가려고 돌아서는데)
준영모	…무슨 일… 있었어…?
준영	(멈춰 선다) …….
준영모	(무슨 일이 있음은 짐작하지만 준영이 말할 거라 전혀 기대는 않는…) 그래… 니가 뭐가 힘들다고 말을 하겠냐만은….
준영	(울컥, 겨우 참는다)

잠시 침묵 흐르고.

| 준영모 | …밤에 비 온다고 했어. 우산 가지고 나가. |

순간 다시 울컥하는 준영. 아무리 감정 누르려 해도 안 된다….

준영	(참고 참다가, 목소리 떨리는) …엄마.
준영모	(마음 쿵 내려앉는…)
준영	(아무리 참으려 해도 눈물 터진다) …나… 너무… 힘들어요.

50 [인서트] 준영 회상. 식당_안 (밤. 신39 보충)

준영과 영인. 술 한잔 하는 중. 준영, 담담하게 이야기 털어놓는다.

준영	밖에 비가 오더라구요. …송아씨… 악기 메고 있었는데….
영인	…….
준영	그래서… 송아씨가… 혹시 우산이 없으면… 밖으로 못 나가고 있을 것 같아서… 우산을 들고 내려갔어요. …송아씨가 거기 있더라구요. 못 나가고…. 그래서… 우산을 줬어요. 쓰고… 가라고요….
영인	…….
준영	제가 매일 우산 갖고 다니겠다고, 송아씨는 비 걱정하지 말라고 그랬었는데…. (감정 북받쳐 말 못 잇고, 꾹 누르는)
영인	…….
준영	…제가 송아씨를… 너무 힘들게 했어요. 송아씨가… 행복하지가 않대요… 저 때문에….

51 [현재] 준영 오피스텔_안 (밤)

| 준영모 | 준영아…. |

준영모, 놀라지만 준영을 바로 안아주거나 하진 못한다. 그래본
적이 없는….
그러나 준영과 눈 마주치자 준영모, 마음이 미어진다. 준영을 안
는다.
준영모가 안아주자 눈물 왈칵 터지는 준영, 아이처럼 준영모에
안겨 운다.

52 덕수궁 돌담길 (밤)
 재단에서 나온 송아, 혼자 걷고 있다. 마음이 복잡한….

53 준영 오피스텔_ 안 (밤)
 우는 준영. 토닥이는 준영모.

54 송아 집_ 송아 방 (밤)
 귀가한 송아, 가방 내려놓는데 서랍에 시선 머문다.
 서랍을 열면, 넣어둔 준영의 사인 CD. 물끄러미 바라보는 송아.

55 [몽타주] 다시 흘러가는 시간 (여러 날)
 55-1. 서령대 음대_ 강의실 (낮)
 송아, 수업 듣고 있다.

 55-2. 서령대_ 일각 벤치 (다른 날 낮)
 송아, 민성과 커피 마시는 중.
 민성, 깔깔 웃는데 송아는 살짝 웃는.

 55-3. 경희궁_ 안 (낮)
 준영, 앉아서 생각에 잠긴. 밝지 않은 얼굴.

55-4. 송아 집_송아 방 (밤)

송아, 연습에 몰두하고 있다. (프랑크 소나타)

55-5. 덕수궁 돌담길 (밤)

준영, 혼자 걷는데 앞에 가는 바이올린 멘 여자(송아와 비슷한 악기 케이스) 보고 순간 멈칫. 송아가 아니란 걸 알지만… 마음 저릿한.

55-6. 서령대 음대_송아 연습실 (낮)

송아, 연습하는데 새 반주자 들어온다.
송아, 새 반주자에게 인사한다. 새 반주자, 프랑크 반주 악보 펼치며 앉는다.

56　　준영 오피스텔_ 안 (밤)

준영, 책장의 악보들을 손으로 가만히 쓸어본다. 그 옆에 송아에게 선물하려던 손수건(포장된 것과 자기 것)을 바라본다.
준영, 생각 끝났다. 송아에게 선물하려던 손수건 옆에 송아가 줬던 손수건 있는데, 함께 집어 옷장 속 캐리어에 넣으려 한다.
그런데… 송아가 준 손수건은 차마 넣지 못하고… 바라보는 준영. 새로 산 손수건들만 넣고. 잘 안 닫히는 옷장 문을 등으로 밀며 기대선 준영의 손, 송아가 준 손수건을 쥐고 있다. 준영, 옷장 문에서 등 떼면, 이제는 열리지 않는 옷장 문.

준영　　(꼭 닫힌 옷장 문을 본다) …….

준영, 핸드폰 집어 들고 전화번호 주소록에서 성재(대표 아니고 '과장님'으로 저장되어 있는) 번호 찾고, 발신 버튼 누르는 데서,

[짧은 jump]

성재와 통화 중인 준영.

준영 (통화) 저… 그만둘게요.

성재(F) 네? 뭘 그만둬요?

준영 (통화) …피아노요. 그리고… 전부 다요.

57 송아 집_송아 방 (밤)

송아, 책상 달력 넘긴다. 11월 2일에 동그라미와 '대학원 실기시험' 메모 되어 있다.

58 서령대 음대 콘서트홀_외경 (낮)

59 동_로비 (낮)

조용하다. 객석 출입문 앞에 조교(여, 20대 중반) 의자 놓고 앉아 지키고 있고.
객석 출입문에 종이 붙어 있다.

< 정숙 >
서령대학교 음악대학
2021학년도 전기 대학원 모집
실기시험 진행 중

60 동_대기실 (낮)

송아, 악기 들고 새 반주자와 함께 기다리는 중.
노크 소리, 기악 조교 고개 들이민다.

기악 조교	채송아씨?
송아	(일어난다) 네.
기악 조교	(미소) 마지막 순서라 오래 기다리셨죠. 가실까요?
송아	(담담) …네.

61 동_ 백스테이지 (낮)

송아, 심호흡하고 무대로 나간다. 따라 나가는 반주자(프랑크 소나타 반주 악보).

62 동_ 무대 (낮)

객석에는 수경, 정희, 동료 교수 포함한 심사위원 총 7~8명(1~2명만 남자)만 띄엄띄엄 앉아 있다.

각자 심사지가 있는 불투명 파일철과 펜 갖고 있는.

송아, 무대로 나가 인사한다. 인사하고 고개 들 때 냉랭한 수경과 눈 마주치지만 송아, 담담히 어깨에 악기 올리고 튜닝하고(이미 다 맞추고 들어와서 새로 맞추진 않고 A 받아서 조율 확인만 하는), 반주자에 고개 끄덕이면 피아노 반주 시작된다. 이윽고 송아, 연주 시작한다. (페이지 터너 없습니다)

63 동_ 객석 (낮)

송아 연주 보고 있는 수경. 아직 파일철 안 열고 있다.

64 동_ 무대 (낮)

송아 연주 중인데, 수경, 자기 자리에 둔 작은 종 울린다(거기까지만 연주하라는 뜻). 송아, 연주 멈추고 객석에 인사한다. 다시 수경과 눈 마주치지만 차분히 나간다.

동_ 객석 (낮)

수경, 파일철 열고 심사 종이에 송아(수험번호 7번)의 점수 50 쓴다. (그 위로 보이는 점수들은 모두 80~91점)

떨어진 자리의 정희, 퇴장하는 송아 뒷모습 보는데, 의외로 생각보다 잘하네? 하는 표정. 심사지에 점수 쓴다. (송아의 점수는 보이지 않지만, 그 위로 보이는 다른 점수들은 모두 83~93점 / 송아 점수가 보여야 한다면 89점)

동_ 대기실 (낮)

혼자 있는 송아, 담담한 얼굴로 악기 넣고 있다.

악기 케이스 옆엔, 반주자가 돌려주고 간 프랑크 소나타 반주 악보 있다.

경후문화재단_ 회의실 (낮)

영인 찾아와 하소연 중인 성재. 준영이 피아노를 그만뒀다는 이야기를 한 직후다.

영인 (놀라서) 준영이가… 피아노를 그만둔다고 했다구요?

성재 (하소연) 네에. 박준영씨 원래 이렇게 자기 멋대로예요? 제가 뭐 하자고만 하면 다 싫다고 하고. 지금 전화도 안 받습니다! 박준영씨 하나 믿고 회사 나왔는데, 맘 안 돌리면 저 어떡해요~ 네? 크리스도 지금 저한테 완전 난리예요, 난리!

영인 …….

성재 박준영씨 설득 좀 해주세요, 팀장님! 네? 팀장님 말은 잘 듣잖아요!

영인 …박성재 대.표.님.

성재 (고쳐 앉는다) 넵.

영인	준영이 나름대로 이유가 있을 거예요. 기다려봅시다. 그리고, (단호) 대전에는 알리지 마세요. 무슨 말인지 알죠?
성재	(쭈그러드는) 넵… 근데 팀장니임. 이러다가 정말 안 돌아오면 저는 어떡하죠? (하다가 블라인드 살 너머로 사무실 쪽 힐끔 보고, 영인에게) 근데요… 제 자리는 사람 안 뽑으세요?

68 경희궁_ 안 (낮)

준영, 가방 없이 나왔다. 앉아서 이런저런 생각 중.

69 정경의 집_ 연습실 (낮)

정경, 바이올린 만지작(연습 의욕 없음)거리는데, 핸드폰에 문자 온다(무음).
정경, 핸드폰 쳐다도 안 보고 생각에 잠겨 있는데, 액정에 뜬 문자 메시지.

경후문화재단에서 뵈었던 박성재입니다

70 서령대_ 캠퍼스 일각 벤치 (낮)

송아와 민성. 송아, 시험 끝내고 바로 온.

민성	그럼 오늘 시험, 최저점 최고점 하나씩은 빼고 평균 내는 거야?
송아	…응.
민성	(얼굴 밝아진다) 그럼 가능성 있겠네~~ 너네 그 이상한 교수님이 너한테 점수로 테러했어도 최저점으로 짤릴 거 아니야!
송아	(애써 웃는) …설마.
민성	설마는 무슨. 대학원생의 교수 보는 눈은 정확하거든? 그 교수님 그릇이 딱 고만해.
송아	(그냥 살짝 웃고 만다, 결과가 더 이상 중요하지 않은…) …….

민성	합격이 최고의 복수다. 할 수 있어 송아. 꼭 합격해!!
송아	(어쨌든 민성의 마음이 고맙다) …….
민성	채송아, 파이팅!!! (핸드폰 카톡 울리고, 얼른 보더니 일어난다) 나, 들어가야겠다. 그럼 이따 밤에 봐~~ 안뇽~ (간다)
송아	어~ 안녕~ (손 흔들고, 민성 멀어지자 다시 생각에 잠기는) …….

71 도심 카페_안 (낮)

성재를 만나고 있는 정경. 큰 충격을 받은….

성재	그래서… 지금 박준영씨 마음 돌려줄 분이 이사님밖에 안 계신 것 같아 이렇게 실례를 무릅쓰고 연락드렸습니다.
정경	(말을 못 잇는데)
성재	제일 가까운 친구분이시잖습니까. 박준영씨 설득 좀 부탁드립니다.
정경	(충격) …….
성재	박준영씨 은퇴는요, 대한민국 음악계에 막대한 손실입니다아!

성재, 애타게 "그러니까 대한민국 음악계를 위해서라도 박준영씨 꼭 잡아야 돼요. 꼭 좀 도와주십시오!" 등등 하는데 이미 정경의 귀에는 성재의 말이 들어오지 않는.

72 준영 오피스텔_앞 (밤)

준영, 터벅터벅 걸어오는데 앞에서 기다리고 있는 정경을 보고 멈춰 선다.
조금 떨어진 거리에서 서로를 보고 있는 준영과 정경.

73 카페_안 (밤)

준영과 정경. 준영은 뜨거운 티백 차, 정경은 뜨거운 커피. 둘 다 몇 모금 마신.

차분하게 진심으로 나누는 대화. 둘 다 낮고 회한에 가까운 톤.

정경 (어렵게 입 뗀다) …피아노… 안 친다고 했다며.

준영 …….

정경 그러지 마.

준영 …….

정경 …니가 얼마나 귀한 걸 갖고 있는지 넌 몰라.

준영 (가만히 본다)

정경 …나… 너에 대한 내 감정이 뭘까… 계속 생각했어. 위로… 그래, 그거 맞아. 니가 해주는 위로에… 내가 너무 익숙해져 있었어. 그 런데 준영아… 한편으로는 나 너를, 니 재능을 질투했어. 그래 서… 너를 사랑한다고… 착각했는지도 모르겠어.

침묵 흐른다.

준영 정경아, 나 너를 많이 좋아했지만… 그러면서도 너를 보면서 행 복하지 않았어. 무거웠어, 내 마음이… 널 보면 언제나 그랬어.

정경 …….

준영 너도… 날 보면서 그랬을 거야. 그러니까 내가 아닌 현호 옆에 있 었을 거고….

정경 …….

준영 너… 현호 앞에서만 짓는 표정이 있어. 현호 앞에서 웃을 땐… 달 랐어. 난 너한테 그걸 줄 수 없었을 거야. 넌 무슨 얼굴인지 모르 겠지만.

정경 …….

준영	나도 행복하고 싶어. 너무 늦었는지도 모르겠지만.
정경	…….
준영	나는… 피아노 치는 게 행복하지가 않아. 그래서 그만두려는 거야. …피아노.

74 인터미션_안 (밤)

송아와 민성. 송아 입시 끝난 기념으로 가볍게 식사와 맥주 한잔씩 하는 중.
송아, 학교에서 바로 와 악기 있다.

민성	송아야, 고생했어~ 짠~
송아	고마워. (건배하고 한 모금 마시는데)

식당에 들어오는 동윤을 본 송아. 깜짝 놀란다.

동윤	(송아네 테이블로 다가오며) 미안, 좀 늦었지.
송아	(깜짝 놀라고, 순간적으로 민성 보는데)
민성	(송아에게) 내가 불렀어, 윤동윤.
송아	(아… 민성에게) 아… 그래서 여기서 보자고… 한 거야?
민성	(송아에게) 응. (동윤 본다, 아직 서먹하지만 웃으며) 너 저녁 쏠려고 늦게 온 거지?
동윤	(웃는다) 야, 좀 봐줘. 나 영세 자영업자야.
민성	난 대학원생이거든? 지금 대학원생 앞에서 우는소리 하는 거야?
동윤	아, 미안미안. 죄송합니다. 오늘은 제가 쏘겠습니다!

웃음 터지는 세 사람. 송아, 민성과 눈 마주친다. 송아, 민성의 마음 알겠고… 민성도 그런 송아의 마음 알겠는. (직원, 동윤 앞에 맥

주 한 잔 놓고 가고)

송아 …여기서 너네한테 나 음대 가겠다고 했던 날 생각난다.

민성 (기억난다) 그러게. 채송아의 폭탄선언. (생각하다가) 어, 너 설마. 이제 뭐 또 의대 가겠다고 하는 건 아니지?

송아 (웃음 터진다) 뭐? 의대?

민성 야, 나 진지해.

동윤 뭐, 뭘 하든. 송아니까. 무조건 응원할게.

민성 나도. 나도 응원. (동윤) 얘보다 더 응원.

송아 (담담하게 웃으며) 고마워. 근데… 아직 결정 못했어. 아무것도.

민성, 동윤 …….

민성 천천히 생각해, 천천히! 일단 오늘 밤엔 마시고! 자, 다시 짠하자!

송아, 힘내서 웃으며 민성, 동윤과 건배한다.

75 **위스키 바 (밤)**

나란히 앉아 술 마시는 태진과 영인. 폭음 아닌.

태진 하고 싶은 말 있으면 해. 준영이 일에 훈수 두는 거 니 전문 아니야?

영인 (화난 톤 아닌, 담담) 훈수 두면 듣기는 해?

태진 …….

영인 태진씨 스스로 더 잘 알 텐데, 굳이 비난하고 싶은 마음도 없어. 그냥 얘기나 하러 온 거야.

태진 …….

영인 …15년 전에 준영이가 태진씨 처음 만나고 나서, 많이 좋아했었어. 진짜 열정적으로 가르쳐주신다고. 좋은 선생님이라고.

| 태진 | …….

| 영인 | 태진씨 애들 욕심 있잖아. 그 피아노도 애들 더 잘 가르치고 싶어서 산 거 아니야? 이쪽 일 하면서 보니까, 그렇게 욕심 있는 선생님… 많지는 않더라.

| 태진 | …….

| 영인 | 사람은 실수할 수 있어. 실수에서 배우지 못하는 게 문제지.

| 태진 | …….

| 영인 | 준영이는 놓쳤지만 다른 애들한테는… 좋은 선생 한번 되어봐. 이젠 애들 손가락만 말고, 마음도 좀 살펴가면서. 교수 말고, 선생님. 할 수 있잖아, 태진씨.

76 정경의 집_정경 방 (밤)

정경, 노트북에 저장한 현호와의 사진들을 천천히 넘겨보고 있다. 같이 찍은 사진들, 혹은 현호가 찍어준 독사진들 속, 환하게 웃고 있는 정경.

| 준영(E) | (신73에서) 너… 현호 앞에서만 짓는 표정이 있어. 현호 앞에서 웃을 땐… 달랐어.

| 정경 | …….

사진 한 장 더 넘기는데, 커플 사진. 사진 속 현호, 정경을 사랑스러워 못 견디겠다는 눈으로 바라보고 있다. 정경도 편안하게 풀어진 얼굴로 현호 바라보고 있고.

다음 장으로 넘기면, 영상이다. 재생 누르는 정경.

[영상 : 집 연습실에서 연습하는 정경을 현호가 찍어주는 영상. 서령대 시절]

정경, 바이올린 들고 카메라 보고 있다. 편안한 옷, 편안한 표정.

정경	(웃으며) 시작해?
현호(E)	(촬영하느라 목소리만 나오는) 어, 해. 찍고 있어.
정경	알았어. (진지해지는 얼굴, 어깨에 바이올린 올리는데 활 올리지 않고 카메라 빤히 본다)
현호(E)	…? 뭐 해, 시작해~
정경	(카메라 빤히 보다가 갑자기 툭) 사랑해.

(현호가 놀라서) 카메라, 살짝 흔들리는데….

정경	(웃으며 카메라에) 사랑해, 현호야.
현호(E)	내가 더 사랑해—
정경	(환한 웃음 터뜨리는 편안한 얼굴에서 영상 정지된다)

[영상 끝]

정경, 영상 속 자신의 환한 얼굴을 보다가 한 손 다시 만져보고
주무른다. 손이 찬.

정경(E)	(선행하는) 왜 나는….

77 카페_안 (밤. 신73 보충)

정경	(감정 누르면서) 잃어버리고 나서야 소중한 걸 깨닫는지 모르겠어… 엄마도, 재능도. …현호도.
준영	(정경을 물끄러미 보다가) …나도… 그래.

78 덕수궁 돌담길 (밤)

혼자 걸어가는 준영. 쓸쓸하다.

민성, 택시 타고 있다. 택시 앞에 서 있는 송아(악기 멘)와 동윤.

민성 송아 오늘 고생했어~ 좀 쉬어~ (동윤에게) 안녕~

송아 도착하면 연락해~

동윤 조심히 가~

민성의 택시 출발한다. 잠시 말 없고.

동윤 넌 걸어갈 거지?

송아 …동윤아.

동윤 응? (본다)

송아 너는… 바이올린 그만두고 나서… 괜찮았어?

동윤 (가만히 송아 바라보다가) …너는… 준영이랑 헤어지고 괜찮아?

송아 …응.

송아, 목덜미 바이올린 자국에 가만히 손 대어본다(자국은 평소와 같은 정도).

송아 …생각…보다 괜찮아. 다행이지. (살짝 미소)

동윤 (송아 물끄러미 보다가) 나도 처음에 바이올린 그만두기로 결정했을 땐 괜찮았어. 근데, 쓰던 바이올린 팔고 나서… 나 엄청 아팠다. 며칠을 꼬박 일어나지도 못했어.

송아 (몰랐다…)

동윤 너도 알지. 나 완전 건강 체질이라 잘 안 아픈 거. 근데 진짜 그땐, 와아, 정신을 못 차리겠더라.

송아 …….

동윤 근데 지금 생각해보면 그렇게 아팠던 게 당연한 것 같아. 나도 바이올린… 15년 했잖아. 15년 동안 매일매일 몇 시간씩 연습하고… 한때는 정말 사랑했었는데. 어떻게 그 시간을 단번에 끊어내겠어. 그 마음 떼내는 데 시간도 걸리고 한 번은 크게 아픈 게 당연한 거지.

송아 …그래서 지금은… 괜찮아?

동윤 어. 처음엔 종종 생각났는데… 이제는 생각 안 나. (왼손 끝 만지작거리며) 손가락 굳은살은 금방 없어졌고, 그리고 무엇보다도 지금은… (윤 스트링스 올려다보며) 지금 하는 일이 좋아. 바이올린 하던 때보다 훨씬, 많이, 더 행복해.

송아 …….

동윤 그래서 지금은, 바이올린을 그렇게 사랑해봤다는 게 다행이다 싶어. 그러지 않았다면 지금이 그때보다 더 행복하다는 걸 아마… 모르고 있을 것 같아.

송아 …….

80 송아 집_송아 방 (밤)

귀가한 송아. 어깨에 멘 바이올린을 내려놓고 겉옷 벗다가… 바이올린을 바라본다.

[플래시백] 신1. 서령대 음대_준영 연습실 안 (밤)

준영 …마지막으로 친 거였어요. 정말로… 마지막으로….

송아 정경씨에 대한 준영씨 마음… 이해해보려고 했어요. 이제 사랑하지 않는다면서도… 잘라내지 못하는 그 복잡한 마음이 뭔지….

[플래시백] 신79. 윤 스트링스_건물 앞 (밤)

428

동윤 15년 동안 매일매일 몇 시간씩 연습하고⋯ 한때는 정말 사랑했
 었는데. 어떻게 그 시간을 단번에 끊어내겠어. 그 마음 떼내는 데
 시간도 걸리고 한 번은 크게 아픈 게 당연한 거지.

 [현재]

송아 ⋯⋯.

송아(Na) 떠나보내고 나서야, 잃어버리고 나서야,

81 준영 오피스텔_ 안 (밤)
 준영, 송아가 준 손수건을 바라보는 얼굴.

송아(Na) 적당히가 아니라 너무 많이⋯ 사랑했다는 것을⋯ 알았다.
 얼마만큼 사랑할지는 처음부터 정하고 시작할 수 있는 게 아니
 었다.

82 [몽타주] 각자의 집에서 아픈 송아와 준영 (여러 날)
 82-1. 송아 집_ 송아 방 (낮)
 아픈 송아, 누워 있다. 옆에 약봉지(조제약)와 물. 이마에 물수건.

 82-2. 준영 오피스텔_ 안 (밤)
 커튼 쳐서 어두컴컴하고. 준영, 혼자 끙끙 앓는. 약 없다.

 82-3. 송아 집_ 송아 방 (밤)
 잠든 송아. 아프다. 방문 살짝 열리면 걱정스럽게 들여다보는 송
 아모(퇴근 복장).
 송아 옆엔 손도 못 댄 죽 그릇(국 공기에 접시 뚜껑, 간장종지, 맨 김,

수저, 쟁반).

송아모 문 닫고 가면 곧 다시 열리고. 송아부(퇴근 복장) 걱정스럽게 들여다보는.

82-4. 준영 오피스텔_안 (낮)

준영, 아프다. 옆엔 빈 생수병 여러 개, 뜯은 종합감기약만 있고. 혼자 앓는.

82-5. 송아 집_송아 방 (밤)

자다 깨는 송아, 좀 나았다. 고개 돌려 옆을 보면 약과 (새) 죽 그릇, 과일즙(상온 보관되는 팩). 송아, 순간 울컥한다. 눈물 참으면서 생각하는….

83　**송아 집_부엌 (밤)**

송아부모, 송희와 식탁에 마주 앉은 송아. 가족들 모두 송아의 말 기다리는.

송아　(말하려고 고개 드는, 담담한 얼굴) …나… 바이올린… 그만할게요.

84　**송아 아파트_외경 (아침)**

11월 중순 풍경.

85　**송아 집_송아 방 (아침)**

송아(평상복), 졸업연주회 짐 챙기고 있다. 큰 쇼핑백에, 드레스 커버에 든 드레스(드레스 자체는 보이지 않는)를 조심스레 넣는다. 그때 책상 위 핸드폰에 전화 온다(진동).
핸드폰 보면, 액정화면 '김선형 선생님(반주)'.

송아 (받는다) 네, 선생님. 네? 아~ 주차요. 학교 콘서트홀 앞에 하시면 되는데요. 아~ 그럼 약도 보내드릴까요? 네~ 네~ 이따 뵐게요. (끊는다)

송아, 핸드폰으로 서령대 지도에 주차장 위치 표시해 전송한다. 카메라, 송아의 책상 달력 비추면, 11월 17일에 동그라미 쳐 있고 '졸업연주회' 메모. 보면대는 비어 있다(이미 악보 챙겨서 안 보이는).
핸드폰 내려놓는 송아, 옷장 연다. 뭘 입고 가지 한번 쭉 보는데…
화사한 색상들 사이 걸려 있는 검은색 원피스에 시선 머문다.

86 정경의 집_ 외경 (아침)

87 동_ 정경 방 (아침)
정경, 노트북 앞에 앉아 있다. 이메일 임시보관함 보고 있는. (신 16에서) 저장한 서령대 임용 취소 메일을 끝까지 썼다. 정경, 발송 버튼에 마우스 가져간다. 담담한 얼굴로 잠시 메일 내용 보다가 발송 버튼 누르려는데….

(E) (거실에서 들리는, 뭔가 와장창 깨지는 소리)
정경 (순간 멈칫, 하는 얼굴에서)

88 서령대_ 전경 (낮)

89 서령대 콘서트홀_ 대기실 (낮)
새 반주자와 맞춰보려고 악기 꺼내던 송아(화장, 머리 혼자 하고 왔고, 드레스 갈아입기 전), 깜짝 놀란.

송아	네? 경후문화재단… 이사장님이요?
기악 조교	(500ml 생수 여섯 개 내려놓으며) 네. 오늘 아침에 돌아가셨대요.
송아	(충격에 말을 잇지 못하는)

90 장례식장_외경 (밤)

91 동_빈소 앞 복도 (밤)

특실. 고인 나문숙. 상주 이성근, 이정경, 나문호, 나문식, 나문경.
이미 조화들 많은데 계속 배달 와 놓이는 조화들. (너무 많아 리본
만 떼서 붙이고 있는 비서들도 있고) '피아니스트 승지민' '피아니
스트 김규희' 등 음악인 화환 많고. '법무법인 조앤정 대표변호
사 조진철' '서령대학교 공과대학 학장 김장한'⁴ 등.

92 동_빈소 안 (밤)

아직 조문객 받기 전이다. 창백한 정경, 상복 갈아입고 빈소로 들
어가면. 이미 상복 갈아입은 성근, 문숙의 영정 앞에 가만히 서서
영정사진 보고 있는 뒷모습.

[플래시백] 빈소 안 (밤. 15년 전)

경선의 영정 앞에 가만히 서 있는 성근의 뒷모습.
상복 마악 갈아입고 나온 어린 정경, 그런 성근을 물끄러미 바라
보는….

어린 정경 …아빠.

4 해나 아버지입니다.

성근, 어린 정경을 돌아보는데,

[현재]

정경을 돌아보는 현재의 성근과 겹쳐진다. 성근, 붉어진 눈가로
애써 미소 짓는.

성근 …정경아.

말없이 마주 보는 정경과 성근. 슬픔이 가득한….
성근, 정경을 안고 토닥인다. 정경의 뺨에 조용히 흐르는 눈물.

93 동_ 접객실 (밤)
 (조의금은 정중히 사양한다는 문구 / 방명록만 받는) 조문객들 많다.
 아직 어린 영재들(초중학생/부모 동반/영재들은 여자아이들이 더 많
 은)도 많고. 20~40대 음악인들(남녀 반반/젊은 연주자들이 더 많은
 비율)이 가득한.
 비서들(남녀 반반, 20~30대), 음식 나르고 있고. 영인은 자리 안내
 하는 바쁜 모습(교수님 정도 분위기의 손님들 담당).
 입구에서 유진과 다운, 손님맞이 대기 중. 손님 안내한 영인, 다
 가온다.

영인 (접객실 둘러보며) 연주자분들, 다들 이사장님이 밥 사주셨던 얘
 기들을 하시네.
유진 네. 저희 영재 학생들이랑 부모님들도 다 그 얘기하시네요.
영인 …….
다운 (조심스럽게) 그런데 이사장님 형제분들은요?
영인 다 해외출장 중이셔서 아직….

접객실 안쪽, 앞치마 야무지게 두른 성재, 비서들 틈에서 음식 쟁
반 바삐 나르며 싹싹하게 일손 돕는 모습 보인다.

94 동_1층 현관 앞 (밤)

도착한 준영. 검은 정장, 흰 셔츠에 검은 넥타이.
그러나 건물 안으로 쉽게 들어가지 않는 발걸음. 이미 눈가가
붉다.
겨우 마음 다잡고 들어가려는데, 누군가를 보고 멈칫, 놀란다. 막
도착한 현호다.
현호도 준영을 예상치 못해 좀 놀란. 두 사람 모두 어색하고 서먹
하다.

준영 (어렵게 말 거는) …언제… 왔어?
현호 …좀 전에. …뉴스 보고 바로 비행기 탔어.

말 끊긴다. 서로 어색하게 있고. 준영, 현호에게 더 이상 말을 못
거는데….

현호 (담백하게) …들어가자.

95 동_빈소 안 (밤)

묵념한 지원과 지원모, 성근, 정경과 인사 나누고 있다.

정경 (배웅) 와주셔서 감사합니다. (지원에게) 고마워. (지원모에게) 식사
 하시고 가세요.
지원모 네. (지원과 나간다)
정경 …….

434

그때 정경, 빈소로 들어서는 준영과 현호를 본다. 멈칫.
준영, 이미 감정적으로 흔들리는, 붉은 눈가. 현호는 준영보다는 담담한.
빈소로 들어오는 준영과 현호. 나란히 선다. 준영, 문숙의 영정사진을 본다.

[플래시백] 13회 신51. 서령대 음대_1층 현관 앞 (낮)

문숙 그럼… 잘 있어. 준영아.

준영 …네.

문숙 잘… 지내.

멀어져가는 문숙을 보고 있는 준영.

[현재]

준영, 눈물 왈칵 솟지만 겨우 누르고 헌화한다. 현호도 헌화하고.
묵념하는 준영과 현호, 진심으로 문숙의 명복을 비는….
그런 두 사람을 보는 정경.

96 **동_ 빈소 밖 복도 (밤)**

준영과 현호를 배웅 나온 정경.

정경 (둘에게) …와줘서… 고마워.

준영 (잠시 정경을 바라보다가) 힘…내.

정경 …응. …고마워.

준영, 눈으로 현호에게 인사 대신 하고 간다.
멀어져가는 준영을 잠깐 보는 정경, 기다리고 있는 현호를 본다.

현호, 정경에게 손 내민다. 악수 청하는. (미련 남은 느낌 아닌 악수)
정경, 머뭇거리다 잡는데….

정경	오케스트라 된 거, 축하해.
현호	…고마워. (정경 손을 잠깐 내려다보며) 손이… 차갑네.
정경	! (순간 눈동자 흔들리는)
현호	(손을 먼저 놓으며) 춥다, 들어가. 갈게. (돌아서서 간다)
정경	(멀어져가는 현호를 보고 있는) …….

97 동_1층 현관 (밤)

택시에서 내리는 송아. 악기 없이 몸만 달려온.
송아, 마음이 아파 건물 안으로 쉽게 못 들어가지만… 마음 다잡
고 들어간다.
송아, 건물 안으로 들어가면…
건물 밖, 현관에서 조금 떨어진 곳, 송아를 본 준영.

98 동_빈소 안 (밤)

(헌화 후) 묵념하는 송아. 묵념 끝나고, 고개 들어 문숙의 영정사
진을 바라본다.

송아	(마음 아프다) …….

송아, 성근과 정경 쪽으로 돌아선다.

정경	(성근에게) 저희 재단 인턴 하셨던 채송아씨세요.
성근	아… 와주셔서 감사합니다.
송아	…고인의… 명복을 빕니다. (정경과 눈 마주친다) …힘내세요.

정경　　…감사해요.

99　　동_ 빈소 밖 복도 (밤)

송아, 빈소에서 나오는데 기다리고 있는 준영을 본다.
준영이 있을 거라 전혀 예상 못한 송아. 서로를 바라보는 두 사람.

100　　동_ 구석 벤치 (밤)

조용한 곳. 살짝 떨어져 앉은 송아와 준영. 말을 먼저 시작하지
못하는.

송아　　…잘… 지냈어요?
준영　　…네. 송아씨는요.
송아　　…네. 나도요.

말 끊긴다.

송아　　…그럼 가볼게요. (일어난다)
준영　　(따라 일어나는데, 아무 말도 못하고, 잡지도 못하고, 바라만 보는)

송아, 돌아서 몇 걸음 가다가 멈춰 선다.
천천히 준영을 돌아보면, 자신을 바라보고 있는 준영.

송아　　나… 오늘… 졸업연주… 해요.
준영　　…!
송아　　브람스… 연주해요.
준영　　…! …곡을… 바꿨…네요.
송아　　…네. 그리고… 이제 바이올린… 그만하려구요.

준영	(눈동자 흔들리는)
송아	(담담하게 말 잇는) …생각해보니까, 나도 브람스 같다는 생각이 들었어요. (준영 보며) 받아주지도 않는 사랑을… 나 혼자 계속 했잖아요. 그 짝사랑… 이제 그만하려구요.
준영	…….
송아	…근데… 괜찮아요. 계속 혼자 사랑하고 혼자 상처받다가 결국 이렇게 끝났지만… 그래도… 그동안은… 많이 행복했던 것 같아요. 그거면… 된 것 같아요.
준영	…!
송아	(살짝 미소 짓고는) …그럼… 갈게요. …잘… 지내요. (간다)
준영	(감정 휘저어진) …….

IOI 동_1층 현관 앞 (밤)

나오는 송아, 멈춰 선다. 감정 가라앉힌다. 그때,

준영(E)	송아씨—

송아, 돌아보면 준영이다. 급하게 따라 나온. 송아, 준영을 보는데.

준영	반주… 하게 해줘요.
송아	(예상 못한 말이다) …네?
준영	오늘 송아씨 반주… 하게 해줘요. 하고 싶어요.
송아	(가만히 준영 바라보다가) 브람스… 못 치잖아요. 안 좋아하잖아요.
준영	아니에요.
송아	…!
준영	칠 수 있어요.
송아	!

준영 치고 싶어요, 브람스.

 서로를 바라보는 송아와 준영.

102 서령대 음대 콘서트홀_ 외경 (밤)

103 동_ 로비 (밤)
 관객들 약간 있다. 꽃다발을 안내데스크에 맡기는 민성, 송아 가
 족(송아부모, 송희) 알아보고 반갑게 인사 나누고 같이 객석으로
 들어간다. (티켓 검수 없음)
 벽에 포스터(텍스트로만 이루어진)[5] 붙어 있고. 화환은 없다.
 포스터의 송아 연주 곡명 텍스트. 브람스 : F-A-E 소나타 중 '스
 케르초'.

송아(Na) 1853년, 슈만은 자신의 제자인 디트리히, 그리고 젊은 브람스
 와 함께 바이올린 소나타 한 곡을 함께 작곡했다. 이 중 브람스는
 3악장인 스케르초를 썼다.

104 동_ 객석 (밤)
 관객들 총 55~60명 정도 있다. 송아 가족, 민성, 동윤, 스루포 친
 구들 보이고.
 수경, 정희도 서로 떨어져 앉아 있다. 교수 2~3명 더 있다. (채점
 지는 없습니다)
 공연을 기다리는 관객들. 불 꺼지고, 수정이 반주자와 등장한다.
 관객들 박수. 수정과 반주자가 함께 객석에 인사하면 페이지 터

5 바이올린 전공 4학년 세 명이 함께 연주하고 송아가 세 번째 순서. 첫 번째 순서는 수정이.

너 나오는.

송아(Na)　그들의 친구인 바이올리니스트 요아힘이 클라라의 피아노 반주로 처음 연주했던 이 곡은

　동_대기실6 (밤)

송아(Na)　요아힘이 좋아했던 문구를 모티브로 작곡되어
　　　　　'F-A-E 소나타'라 이름 붙여졌다.

나란히 테이블(혹은 상판 닫힌 피아노 위)에 놓인 바이올린과 피아노 악보(각각) 표지. F-A-E라고 적힌 제목.
드레스(톤 다운된 차분한 색상, 심플한 디자인) 갈아입은 송아, 담담한 얼굴로 연주 순서 기다리고 있다. 옆에 준영 있다. 송아와 준영, 눈 마주치면 준영, 살짝 미소 지어 보인다. 송아도 작은 미소 지어 보이지만 사실 긴장한. (송아, 오늘 공연에서는 악기에 손수건 대지 않습니다)
그때 노크 소리. 문 열리고 기악 조교 고개 들이민다.

기악 조교　준비 다 되셨어요?
송아　　　네.

기악 조교, 문 닫고 나가면. 송아, 준영을 본다.

송아　　　…가요.

6　　　같이 공연하는 연주자 세 명이 각각 대기실을 따로 쓰는 설정입니다.

어두운 백스테이지. 무대 모니터 TV, 송아 동기1(여/바이올린/오늘 공연의 두 번째 순서) 연주 끝나가는 중.

어둠 속 대기 중인 송아와 준영. (페이지 터너인 해나, 반주 악보 들고 근처에)

송아, 살짝 긴장되지만 애써 심호흡하고 마음 가라앉힌다.

그때 송아 동기1 연주 끝나고, 큰 박수 소리 들린다. 모니터 속 송아 동기1, 인사 중.

송아, 순간 바짝 긴장되는데… 어둠 속, 준영과 눈 마주친다.

준영, 잘할 수 있다는 눈빛. 송아, 마음 다잡는다.

송아 동기1이 나오느라 문 열리면 순간 밝은 빛 들어오고.

송아 (송아 동기1에게, 미소) 잘했어.

송아동기1 언니도 잘하세요~ (자기 반주자에게) 휴우~ 끝났다~ (하며 퇴장)

다시 백스테이지 문 닫히면 어둠 남는다. 무대감독(여, 30대), 송아를 본다.

무대감독 준비되셨어요?

송아, 준영을 본다. 준영, 아무 걱정 말고 나가라는 듯, 고개 끄덕인다.

송아 …… . (무대감독에게) 네.

무대감독, 문 연다. 밝은 빛 쏟아져 들어오고, 무대로 걸어 나가는 송아, 한 걸음 뒤에서 나가는 준영.

무대로 나오는 송아. 한 걸음 뒤에서 따라 나오는 준영.

연주 자리에 멈춰 서는 송아.

박수 소리 속에서 객석 중간중간 민성과 동윤, 가족 얼굴을 본다.

송아, 심호흡하고, 준영을 본다. 준영, 송아와 눈 마주치자 미소.

송아, 객석에 꾸벅 인사한다. 준영도 같이 인사하고.

준영이 앉으면 반주 악보 든 해나 나와서 반주 악보 펴주고 착석한다.

송아, 어깨에 악기 올리며 준영 보면, 준영, A 눌러준다.

송아, 튜닝 확인만 하는 정도(이미 다 맞춰진).

송아가 튜닝하는 사이 준영, 주머니에서 습관적으로 손수건 꺼내는데… 건반 닦으려다가 잠시 멈추고, 손수건 본다. 송아가 준 손수건이다.

준영, 손수건으로 건반 닦고 다시 주머니에 넣는다.

(송아는 튜닝하느라 못 본)

건반 다 닦은 준영, 송아를 기다린다.

튜닝 마친 송아, 마음 가라앉히고 집중하고… 준영을 본다.

준영, 준비되었다는 듯 끄덕이고 건반에 두 손 올리고 송아 본다.

송아와 준영, 함께 연주 시작한다.

진심을 다해 연주하는 송아.

연주 끝난다. 악기에서 떨어지는 활. 송아, 잠시 멍—한데.

박수 소리에 정신 돌아온다. 송아, 이제야… 모든 게 끝났음을 실감한다.

송아, 눈물 왈칵 차오르는데 꾹 누르며 준영 본다.

준영, 미소 지으며 송아에 눈 맞춰준다.

송아, 객석에 인사하고(준영도 뒤에서 같이 인사/해나는 피아노 뒤로

빠져 있다),

다시 준영 보고, 한 걸음 뒤로 가서 준영과 나란히 서서 인사한
다. 객석 박수.

고개 든 송아, 준영을 바라보고, 왼손 내민다(악기와 활은 오른손에
모아 쥐고).

준영, 송아의 손을 잡고.

같이 객석을 바라보는 송아와 준영. 함께 인사한다.

108 동_ 대기실 (밤)

돌아온 송아와 준영(송아 아직 드레스 차림). 둘 다 담담한 얼굴이다.

송아 …오늘… 고마워요.

준영 (대답 대신 애써 미소)

송아 …….

준영 (하고 싶은 말들을 꾹꾹 누르고) …그럼… 갈게요.

송아 …….

준영, 문으로 다가간다. 문을 열려는데,

송아 (준영의 뒤에서) 트로이메라이요.

준영 (멈칫, 돌아본다)

송아 (담담) 생각을… 해봤어요. 왜… 교수님이 준영씨의 트로이메라
 이를 훔쳤을까… 준영씨가 그날… 그 피아노로… 여러 곡을 쳤
 는데… 왜 교수님은 트로이메라이를 골랐을까.

준영 …….

송아 …어쩌면요. 준영씨가 그날 쳤던 곡들 중에서, 교수님 마음에 가
 장 와닿았던 연주가… 트로이메라이였던 건… 아닐까요.

준영	…!
송아	준영씨의 트로이메라이는… 준영씨의 마음을 따라간 연주였으니까요.
준영	…!!

[플래시백] 준영 회상. 2회 신39. 경후문화재단_리허설룸 (밤)

송아, 정경, 현호 앞에서 트로이메라이를 치기 시작하는 준영.

[플래시백] 준영 회상. 2회 신71. 식당 앞 길 (밤)

송아	…다른 사람 말고, 준영씨 마음엔 드셨어요?
준영	(멈칫, 예상하지 못한 질문이다)
송아	저는… 저번 연주가… 조금 더 좋았거든요.
준영	저번… 연주요?
송아	리허설룸에서… 밤에 치신… 트로이메라이요. 오늘도 좋았지만… 이상하게 그날 연주가… 계속 생각나요.
준영	…….
송아	떠올리면… (왼쪽 가슴 쪽 만지며) 여길 건드려요, 뭔가가.
준영	…….

[플래시백] 준영 회상. 7회 신2. 서령대_캠퍼스 일각 (낮)

준영	트로이메라이는… 습관 같은 거였어요. 매일 피아노 앞에 처음 앉아서 그 곡을 치고 나면… 밤새 가득 찼던 마음이 좀 비워지는 것 같아서….

[플래시백] 14회 신4. 서령대 음대_태진 교수실 안 (밤)

준영, 건반을 뚫어져라 바라보다가 양손을 천천히 건반에 올린다. 연주 시작하자 고요해지는 준영의 얼굴.

준영 트로이메라이는… 15년 동안… 매일 피아노 앞에 앉으면… 제
 일 먼저… 쳤던 곡…이야.

정경 (눈동자 흔들리는)

준영 …그 시간을… 보내주고 싶었어. 그래서, 쳤어. …마지막으로.

[현재]

준영, 눈동자 흔들리는데….

송아 그래서… 나는 앞으로도 준영씨가… (왼쪽 가슴 쪽 만지며) 준영씨
 마음을 따라가는 그런 연주를 했으면 좋겠어요.

준영 …!

잠시 말 끊기는데.

송아 …오늘 우리… 연주한 곡이요. F-A-E 소나타….

송아의 바이올린 악보, 스케르초 페이지 펼쳐져 있는데, 연필로
상단에 적어놓은 송아 글씨.

F-A-E. Frei Aber Einsam. 자유롭지만 고독하게

송아 F, A, E… Frei Aber Einsam (프라이 아버 아인잠). 자유롭지만 고독
 하게…라는 뜻이잖아요. …하지만 나는 준영씨가… 자유롭고…
 행복…했으면 좋겠어요.

준영 …….

송아, 아무 말도 못하고 있는 준영을 바라보다가 살짝 다시 웃고.

송아　…오늘 같이 연주해줘서 고마워요. 그럼… 조심히 가요. (돌아서서 악기 챙기려는데)

준영　…사랑…해요.

송아　(멈칫. …천천히 돌아본다)

준영　…사랑해요.

송아　!

준영　내 마음을… 따라가라고 했죠. …그래서 말하는 거예요.

송아　(아무 말도 못하는데)

준영　내가 이렇게 말할 자격도 없고… 이런 말 하면 송아씨 힘들어질 수도 있다는 건 알지만… 내가 너무 힘들어서… 지금 말하지 않으면… 평생 후회할 것 같아서 말해요.

송아　…….

준영　미안해요. 하지만… 지금은 나도 내 생각만 하고 싶어요.

송아　…….

준영　사랑해요.

준영 바라보는 송아의 얼굴에서.

109　동_대기실 문 앞 (밤)

문에 붙어 있는 A4 용지 : 채송아(바이올린).

해나, 아무도 못 들어가게 지키고 서 있는데 안에서 문 열린다. 깜짝 놀라 보면, 담담한 얼굴의 준영 나온다. 준영, 해나에게 살짝 목례하고 걸어간다.

해나, 송아가 걱정되어 문 열고 안을 들여다본다.

해나 언니….

송아, 해나를 보자 담담한 미소 짓는.

110 동_로비 (밤)
한쪽에선 수정, 송아 동기1이 각자의 손님들과 사진 찍고 있고.
다른 쪽에서 꽃다발 들고 송아 기다리는 스루포 친구들과 송아
부모, 송희.
민성, 인간화환이 되어 리본 목에 걸었다(채소할 때 채송아 / 축하
할 때 축하해).

민성 (목 빼고 대기실 쪽 보다가 송아 나오자) 송아야!

송아, 드레스 차림으로 나오면 모두 꽃다발 안기고, 축하한다 등
등. 송아, "고맙습니다~" 하다가 민성의 화환 보고 크게 웃고, 행
복하게 사진 찍는 환한 얼굴.

111 준영 오피스텔_안 (밤)
담담한 얼굴의 준영, 막 귀가했다. 재킷 벗어 의자에 걸고 넥타이
당겨 풀고, 주머니에서 핸드폰과 손수건 꺼내 책상에 올려놓다
가… 손수건 바라본다.
그때 초인종 울린다.
준영, 멈칫. 다시 울리는 초인종. 준영, 인터폰 화면 보는 데서,

112 동_현관 (밤)
준영, 문 연다. 밖에 현호 서 있다. 장례식장에서 바로 온.
준영, 놀라 아무 말도 하지 못하는데…

현호, 씨익 웃으며(그러나 슬픈) 뭔가를 들어 보이는데… 즉떡 포장 봉지다(2인분).

준영 …!

현호, 가만히 준영 바라보다가 다가와 포옹한다.
현호의 등 뒤에서 닫히는 현관문. (준영의 집 안에 들어온 현호)
현호, 준영을 토닥이며 위로한다. (준영, 울지 않는다)

113 장례식장_ 빈소 안 (밤)
잠시 조문객 없다. 성근, 자리 비운. (접객실의 북적이는 소리 넘어온다)
혼자 있는 정경, 국화꽃 정리하다가 문숙의 영정사진과 눈 마주치면 다시 눈물 고인다. 정경, 눈물 참다가 가만히 한 손을 뺨에 대어본다. 차다. 손 만져보는 정경.

114 서령대 음대 콘서트홀_ 대기실 문 앞 (밤)
바이올린 메고 나오는 송아. 복도에 아무도 없다. (다른 짐은 가족이 가져간 상태)
송아, 문 닫고 나오다가… 문에 붙은 종이 본다. '채송아(바이올린)'.

송아 …….

115 [송아 회상] 동_ 대기실 (밤. 신108 보충)
준영 사랑해요.
송아 …….

준영	송아씨가 그랬죠… 이사장님이… 내 행복을 바라셨을 거라고요. 아까 빈소에서… 계속 그 말이 떠올랐어요. 피아노를 치면서… 늘 행복하지는 않았어요… 불행하다고 생각했을 때가 많았을지도 모르겠어요. 하지만… 송아씨와 함께 있었을 때는… 정말 행복했어요. 그걸… 이제야 깨달았어요.
송아	…….
준영	그래서… 다시 행복해지고 싶어요. …너무 이기적이라 미안해요. 하지만… 내가 너무 힘들어서… 못 견디겠어요….
송아	…….
준영	예전에 내가… 지나치지 않게… 적당히만 사랑하랬었죠… 근데… 내가 너무 오만했어요. 적당히만 사랑하는 거… 난 못하겠어요.
송아	…….
준영	사랑해요. 송아씨.

서로를 바라보는 송아와 준영.

송아	(가만히) …시간이… 필요할 것 같아요.
준영	…….
송아	내가… 나에게… 상처를 너무 많이 내서… 어쩌면 준영씨한테 받은 상처보다… 내 스스로 낸 상처가 더 많아서… 시간이 필요할 것 같아요. …그래도… 기다려줄 수… 있어요?
준영	…네. 기다릴게요.
송아	…….
준영	기다릴게요.

서로를 마주 보는 송아와 준영.

[현재] 동_대기실 문 앞 (밤)

송아, 담담한 얼굴로 문에 붙어 있는 종이 바라보다가 돌아서 출구 쪽으로 걸어간다.

송아(Na) …나중에 알았다.

동_건물 밖 (밤)

송아, 악기 메고 나오면 저 앞에 송아부, 송아모, 송희 기다리고 있다. (꽃다발 여러 개와 드레스 쇼핑백 들었다 / 혹은 짐 실은 자동차 시동 걸고 기다리는 중)

송아(Na) 그날 우리가 연주한 곡은 '자유롭지만 고독한' 소나타였지만…

[인서트] 송아 집_송아 방 (밤)

책상 위, 펼쳐진 강의 노트의 송아 글씨 필기.

F-A-F. Frei Aber Froh.

자유롭지만 행복하게

송아(Na) 브람스가 좋아했던 문구는…
F-A-F, Frei Aber Froh(프라이 아버 프로).
'자유롭지만 행복하게'…였다는 것을,

[현재]

송아, 기다리는 가족들을 보고 미소 짓고 건물 밖으로 나가는데…
눈송이 내리기 시작한다. 송아, 멈춰 서고… 하늘을 보면, 까만

하늘에서 살랑살랑 떨어지는 눈송이. 송아, 손바닥 가만히 내밀
어보면… 손에 닿는 눈송이, 바로 녹는다.
가만히 눈 내리는 밤하늘을 바라보는 송아의 얼굴.

송아(Na) 나는 아주 나중에… 알았다.

마지막 회

크레셴도 crescendo
: 점점 크게

01 ____ 경후빌딩_ 외경 (낮)

02 ____ 경후문화재단_ 사무실 (낮)

아무도 없다. 영인 책상의 책상 달력, 11월 25일에 원래 썼던 메
모 '재단 창립 15주년 기념공연' 위에 덧줄 긋고 '추모음악회' 메
모가 새로 적혀 있다.

03 ____ 경후아트홀_ 로비 (낮)

조용한 로비. 검은 정장 입은 영인, 유진, 다운, 다른 직원 서너
명, 공연 준비 중.
오늘 공연 안내 스크린 켜진다. (연주자 사진 없이 문숙 사진만 들어
있는 포스터)

故 나문숙 경후그룹 명예회장 / 경후문화재단 이사장님

추모음악회

11월 25일(수) 오후 8:00

04 ____ 경후문화재단_ 리허설룸 (낮)

시계 오후 1~2시 정도. 트리오 대형으로 의자와 보면대. 피아노
는 상판과 건반 뚜껑 모두 닫혀 있다.
바이올린 의자에 앉아 악기 풀고 있는 정경. (검은색 사복, 드레스
백은 옆에 따로)
노크 소리 들린다. 보면, 현호 들어온다. (연주복을 입고 왔다. 상복
같이 검은 재킷, 흰 셔츠, 검은 넥타이. 그 위에 코트만 입고 온)

정경 (아무 말도 건네지 못하는데)
현호 …일찍 왔네.

정경 …어.

정경과 현호, 더 이상 아무 말 없이 각자 악기 푼다.
정경, 먼저 악기 준비 다 하고 의자에 앉고. 악보도 놨고. 현호를
보고 있다.
현호, 악보(표지 보이지 않습니다) 보면대에 놓고, 첼로 들고 의자
에 앉아 엔드핀 뽑고 준비 시작한다.

정경 …미국엔… 내일 다시 가는 거야?
현호 …어.
정경 …고마워. 오늘 연주… 같이… 해줘서.
현호 (대답 대신 살짝 미소만)

05 카페_안 (낮)
민성과 약속 있어 기다리는 송아. 커피 한 잔.
핸드폰 보고 있다. 어젯밤 준영과 주고받은 카톡 대화창이다. (그
전의 대화가 보인다면 2~3일에 한 번씩 일상대화 주고받은. 이모티콘
이나 ㅎㅎㅋㅋ 쓰지 않는 간단한 안부들. 준영이 먼저 보내고 송아가 답
장한)

준영 오후 8:07 송아씨 저녁 먹었어요? 잠깐 걷고 있는데 날이 춥네요. 감기 조심
해요
송아 오후 8:09 네. 이제 겨울이에요. 준영씨도 감기 조심하고 따뜻하게 입고 다
녀요
준영 오후 8:10 네. 고마워요. 잘 자요
송아 오후 8:10 준영씨도요

송아	…….

06 경후문화재단_리허설룸 문 앞 (낮)

도착한 준영(연주복 입고 온. 턱시도 재킷 아닌 검은 재킷, 검은 셔츠, 검은 넥타이. 그 위에 검은 코트 하나만 입고 백팩).

준영, 리허설룸 문 연다.

07 동_리허설룸 안 (낮)

준영, 들어간다. 정경과 현호, 어색하게 트리오 의자에 앉아 있다가 준영을 본다.

현호	왔어?
준영	어. 일찍 왔네. (정경을 보고, 말없이 눈으로 인사, 피아노로 다가간다)
정경	…….

준영, 앉기 전에 피아노 상판 먼저 크게 열고 가방 내려놓고 준비한다.

현호, 악보 페이지 넘겨보며 확인 중이고.

그런 현호를 물끄러미 보는 정경. (현호, 정경 쳐다보지 않는)

준영, 코트 벗고 피아노 의자에 앉아 건반 뚜껑 연다. (옆에 페이지 터너 의자 있음)

준영, 멘델스존 피아노 트리오 반주 악보 꺼내 피아노 보면대에 올려놓는다. (여기에서는 표지 보이지 않습니다)

08 카페_안 (낮)

송아, 준영과의 카톡창 물끄러미 보고 있는데, 민성 도착해 맞은편에 앉는다.

민성	송아야~!
송아	(얼른 핸드폰 닫으며, 반갑게) 왔어? 오늘 많이 춥지.

민성, 앉자마자 폭풍수다 시작하고("아직 11월인데 벌써부터 이렇게 추우면 어떡하냐, 11월은 테크니컬리 가을 아니야? 9, 10, 11월 가을. 겨울은 12월부터!"), 송아, 즐겁게 대화한다. ("그러게. 너 추위 많이 타는데 큰일이네." 등등)

09 경후문화재단_ 리허설룸 (낮)

정경과 현호, 각각 튜닝 중이다.
준영, 기다리며 (송아가 준) 손수건으로 건반 쭉 닦는다.
보면대에 펼쳐놓은 악보는 1악장 끄트머리 다 접혀 있다.
정경과 현호, 튜닝 마친다.
준영, 현호 쳐다보고, 건반에 두 손 올린다.
현호도 첼로에 활 올리고 시작하려고 준영과 시선 주고받는 데서.

10 경후아트홀_ 백스테이지 (밤)

무대에서 지원이 연주하는 모차르트 바이올린 소나타 K.304 음악 소리가 백스테이지에 들리고 있다.
정경, 현호보다 한 걸음 뒤에 서 있는 준영. 멘델스존 악보 들고 있다. 마음 무겁다.
그때 지원의 연주가 끝난다. 박수 소리 들리고, 지원이 나올 수 있게 비켜서는 정경, 현호, 준영.
스테이지 도어 열리면 지원(무릎길이 검은색 드레스)과 반주자(검은색 롱드레스), 페이지 터너(조금 텀을 두고 피아노 악보 들고 퇴장) 순서대로 나온다.
준영, 지원이 지나갈 수 있게 비켜서며 눈인사하고. 지원과 반주

자가 가면,

무대 스태프1, 2(남녀, 올블랙 바지정장), 보면대 두 개(정경과 현호
의 악보가 미리 각각 올려져 있다)와 의자 두 개를 무대에 세팅한다.

백스테이지에서 기다리고 있는 정경과 현호, 한 걸음 뒤의 준영.

페이지 터너 (준영에게 다가와서) 저기 악보….

준영 아, 네. (피아노 악보 건넨다)

11 **동_무대 (밤)**

박수 소리 속 정경과 현호, 입장해 각자의 자리에 서서 객석 바라
보고 있다.

한발 늦게 나오는 준영.

준영이 피아노 앞에 서자 트리오, 객석을 향해 인사하고 준영, 피
아노 앞에 앉고 손수건으로 건반 닦는다.

동시에 준영의 악보를 들고 나오는 송아. (준영의 손수건은 못 보는)

송아, 준영의 악보를 펼쳐 놔주고 옆 의자에 앉는다.

준영, 송아를 보고 놀란다. 전혀 예상 못한.

송아, 살짝 눈인사하고.

준영, 마음 가라앉힌다.

(정경과 현호, 송아를 보고 살짝 놀라는)

준영, 송아에 눈으로 인사하고, 정경 쪽 보며 A음 누르면 정경 튜
닝하고.

준영, A 다시 누르면 현호도 튜닝한다. (정경과 현호 모두 튜닝 이미
되어 있어 확인만 하는 정도)

정경과 현호, 튜닝 마치면. 고요해지는 무대.

준영, 송아에 살짝 고개 끄덕이며 눈 맞춤하고 현호 쪽 본다.

현호와 눈 맞춘 준영, 연주 시작한다.

멘델스존 피아노 트리오 1번 1악장. 준영과 호흡 맞춰 악보 넘기는 송아.

12 **동_ 객석** (밤)
보고 있는 성근. 옆자리는 문숙 형제들과 재단 이사들(정희는 없다). 근처에 태진도.

13 **동_ 로비** (밤)
조용한 로비. (트리오 연주 소리가 흘러나오기 때문에 음악 계속 이어지는)
유진, 쉬고 있고. 다운, 모니터 TV로 하트뿅뿅 준영 보고 있다. (무대 풀 샷이라 작게 보이지만) 그 옆에서 영인도 모니터 TV 같이 보고 있다.

다운 너무 좋네요… 원래대로 창립 15주년 기념공연이었으면 이사장님도 보시고 좋아하셨을 텐데…. (울적)
영인 …….

그때 모니터 TV 속 송아, 일어나 악보 넘겨준다.

다운 (송아 봤다, 깜짝 놀라서) 어. 저기 송아씨 아니에요?
영인 어. 맞아.
다운 오잉, 어제 팀장님이 오늘 송아씨 못 온다고 하지 않으셨어요?
영인 (살짝 웃으며 대답을 대신하고, 다시 모니터 TV 본다)

14 **동_ 무대** (밤)
트리오 연주 끝난다. 일어나 객석에 인사하는 준영, 정경, 현호.

정경, 눈가 붉어지고. 준영도 먹먹한. 현호는 담담하지만 울컥한 정경을 보는.

박수 끊이지 않자 세 사람, 퇴장 않고 객석에 다시 인사한다. (손 잡지 않고 인사)

(준영 악보 챙겨서) 피아노 뒤로 비켜서 있는 송아, 객석에 인사하는 준영의 뒷모습을 보고 있다.

I5 동_백스테이지 (밤)

무대에서 나오는 정경, 현호, 준영. (이 순서로 퇴장/정경과 현호는 악보 두고 퇴장)

준영보다 몇 걸음 뒤에서 준영의 악보 들고 나오는 송아.

송아까지 나오면 무대 스태프들 들어가서 보면대(정경, 현호 악보)와 의자 들고 나온다. 옆에는 다음 순서 연주자(10세 전후/남/나비넥타이 연주복/피아노 영재) 대기 중. (보면대와 의자 빼면 피아노 영재 입장하고 박수 소리 다시 시작)

I6 경후문화재단_무대 뒤 복도 (밤)

백스테이지에서 나온 송아, 준영, 정경, 현호.

송아 (정경과 현호에게) …안녕하세요.

정경 안녕하세요.

현호 안녕하세요, 송아씨.

그때 무대 스태프1, 정경과 현호의 악보 들고 다가온다.

무대스태프1 악보 여깄습니다.

정경, 현호 (각자 받는다) 감사합니다.

말 끊기고. 다음 순서 연주자가 입장하는 박수 소리 들린다.
정경과 현호는 송아와 준영에게 간단히 목례하고, 각자 악보와
악기 들고 리허설룸 쪽으로 간다. 송아와 준영만 남는다.

준영 …오늘… 올 줄 몰랐어요.

송아 …늦어서… 미안해요.

준영 …안 늦었어요. …와줘서… 고마워요.

잠시 말 끊긴다.

송아 …아, 여기요.

송아, 준영에게 악보 건네는데… 표지 구석에 쓰인 '이정경' 이
름을 본다. (동요하거나 하지 않는다) 준영, 송아가 정경의 이름을
본 것을 본다.
준영, 악보 받아서 '이정경'을 잠시 보고, 송아를 다시 본다.

준영 이 악보… 오늘,

17 **경후문화재단_ 리허설룸** (밤)

준영(E) (앞 신에서 넘어오는) 돌려줄 거예요.

현호(연주복 위에 코트 입었고 첼로 맸다), 멘델스존 첼로 악보를 정
경에게 내밀고 있다. 준영의 악보와 똑같이, 표지에 '이정경'이
라 쓰여 있는, 사용감 좀 있는 악보.
(정경 쪽으로 글자가 똑바로 되게 돌려서 내밀고 있다)

현호	여기.
정경	(악보에 쓰인 자기 이름을 물끄러미 바라보는) …….
현호	옛날에 니가 줬던 거.
정경	(악보 받는다) …….
현호	…그럼… 갈게. (나간다)

현호가 돌려준 악보를 든 채로 혼자 남는 정경.

18 동_3층 엘리베이터 홀 → 사무실 입구 (밤)

현호, 엘리베이터가 오길 기다리고 있다.

정경(E)	현호야!

현호, 돌아보면. 드레스 차림으로 온 정경.

정경	(현호를 애처롭게 바라본다. 눈물이 날 것 같다) …언제…
현호	…….
정경	(겨우 말 꺼낸다. 진심으로) 언제… 돌아와…?
현호	(한참 말 고르다가, 차갑거나 화난 톤 아닌, 부드럽게) …모르겠어.
정경	(심장 쿵 떨어지는)
현호	…잘 지내. 행복하게.

띠링! 엘리베이터 도착해 문 열린다.
현호, 엘리베이터에 타고 1층 누르려 돌아서면, 정경과 눈 마주
친다.
현호와 정경, 잠시 서로를 바라보고 있는데… 엘리베이터 문 닫
힌다.

혼자 남는 정경.

정경 (감정 겨우겨우 누르는) …….

정경, 돌아서서 리허설룸 쪽으로 천천히 걸음 옮기는데….
사무실 출입문 앞을 지나가다 멈춰 선다. 불 꺼진 텅 빈 사무실
보인다.

19 동_ 리허설룸 앞 복도 → 사무실 입구 (밤)
 준영과 헤어져 엘리베이터 타러 가는 송아. 겉옷 입었고.
 사무실 입구 지나가다가 멈춰 선다. 불 꺼진 사무실 안에 드레스
 입은 정경이 혼자 서 있는 뒷모습 보인다.

송아 …….

20 [인서트] 송아 회상. 서령대 음대_ 송아 연습실 (낮. 10월 말. 대학원 준
 비하던 때)
 연습하는 송아 찾아와 수다 떠는 해나. 송아, 크게 반갑진 않지만
 들어주다가 놀란.

송아 …이정경…씨가?
해나 네에. 송정희 교수님 학생을 몰래 레슨하다 걸렸대요.
송아 (크게 놀랐지만 최대한 차분하게 묻는) 그럼 어떻게 되는 거야…?
해나 어떻게 되긴요. 송정희 교수님 호적에선 파졌으니 우리 학교 교
 수 지원한 건 당연히 물 건너간 거고, 앞으로 어디 자리도 얻기
 쉽지 않겠죠.
송아 (심란) …….

| 해나 | 아무리 경후 딸이래도 이 바닥에서 송정희 교수님 눈 밖에 나면 끝인 거 당연히 알았을 텐데, 대체 왜 그랬나 모르겠어요. |
| 송아 | ……. |

21 [현재] **경후문화재단_ 사무실 입구** (밤)

| 송아 | ……. |

22 **동_ 사무실 안** (밤)

불 꺼진 사무실을 둘러보는 정경. (가까이 다가가지는 않는…) 고요하다.

| 정경 | ……. |

정경, 그만 가야겠다 싶다. 문 쪽으로 돌아서는데 멈칫.
유리문 밖에, 송아가 서 있다. 유리문을 사이에 두고 서로를 마주 보는 송아와 정경.

[짧은 jump]

조용히 대화 나누는 송아와 정경.

정경	…가끔씩 여기 올 때마다… 마음이 불편했어요.
송아	…….
정경	…….

[인서트] **경후아트홀_ 로비** (낮)

벽의 동판.

[현재]

정경 전⋯ 그때부터 하나도 자라지 못한 것 같아요. 강한 척했지만 혼자선 아무것도 이겨내지 못했고⋯ 약하기만 한 것 같아요, 전⋯. (살짝 웃는데 슬픈)

송아 ⋯아니에요.

정경 (송아 본다)

송아 ⋯정경씨⋯ 약한 사람 아니에요. ⋯준영씨가⋯ 그랬어요.

[플래시백] 송아 회상. 7회 신2. 서령대_ 캠퍼스 일각 (낮)

준영 정경이는 그 이후로 평범해졌다는 소리를 듣죠. 물론 지금도 좋은 연주자예요. ⋯자기가 확신을 못해서 그렇지.

송아 ⋯⋯⋯.

준영 음악을 들으면 알 수 있잖아요. 그 사람이 어떤 사람인지. 나중에⋯ 기회 되면 정경이 연주 한번 들어보세요. 정경인⋯ 날카롭고 화려하지만⋯ 사실은 여리고, ⋯외롭죠.

[현재]

송아 정경씨 바이올린 연주를 들으면⋯ 정경씨가⋯ 그 누구보다도 단단하고 강한 사람이라는 걸 알 수 있다고요.

정경 (눈동자 흔들리는)

송아 저도⋯ 그렇다고 생각해요. 내 음악이니까 내 힘으로 끌고 가야한다고 저한테 말했던 분이⋯ 정경씨잖아요.

정경, 감정 동요하는 얼굴. 그런 정경을 담담하게 바라보는 송아.

23 동_리허설룸 안 (밤)

정경을 기다리는 준영. 혼자 있다. 그때 들어오는 정경.
준영, 정경에게 악보를 내민다. '이정경' 쓰인 멘델스존 피아노
트리오 악보.
정경, 악보를 바라보다 받고, 준영을 본다.
말없이 서로를 마주 보는 준영과 정경.
현호가 돌려준 첼로 악보는 정경의 닫힌 바이올린 케이스 위에,
정경의 바이올린 악보와 함께 놓여 있다. 바이올린과 첼로 악보
에 쓰여 있는 '이정경'.

24 덕수궁 돌담길 (밤)

혼자 걷는 송아. 생각에 잠긴….

25 정경의 집_거실 (밤)

귀가하는 정경과 성근. 불 환히 밝힌 거실 앞, 멈춰 서는 정경과
성근. 두 사람 모두, 집이 유난히도 넓게 느껴지는.

성근 …그럼 들어가 쉬어라.
정경 …네. 쉬세요.

성근, 1층 자기 방 쪽으로 천천히 걸어가면. 정경, 계단을 올라가
다 멈춰 선다.
정경, 돌아서 1층을 천천히 둘러본다.
눈부신 샹들리에, 넓고 화려한 거실, 그리고… 덩그러니 놓여 있
는 피아노.

문숙과 경선의 부재가 피부로 와닿는 정경. 쓸쓸하다.

26 동_ 정경 방 (밤)
노트북 앞에서 생각에 잠겨 있는 정경. 이메일 임시보관함 열려
있는데, 저장되어 있는 메일 한 통. 서령대 임용 지원 철회 메일
이다. (메일 제목만 보이는)

송아(E) (신22에서) 내 음악이니까 내 힘으로 끌고 가야 한다고 저한테 말
 했던 분이… 정경씨잖아요.
정경 (생각이 많다) …….

27 준영 오피스텔_ 안 (밤)
귀가한 준영, 아직 연주복 차림으로 창밖 경후빌딩 CI 바라보며
상념에 젖어 있다.
책상 구석엔 아직도 전하지 못한 손수건 한 쌍이 그대로 있다.

28 송아 집_ 송아 방 (밤)
자려고 누운 송아, 잠이 오지 않아 뒤척인다.

29 송아 아파트_ 외경 (낮)

30 송아 집_ 송아 방 (낮)
노트북 앞에 앉아 있는 송아. 책상 달력은 12월 페이지. (달력에
대학원 발표일이라고 따로 표시되어 있지 않고 다른 날짜에도 아무런
메모 없음)
노트북 화면, 2021학년도 서령대학교 음악대학 전기 대학원 모
집 결과. 합격이다.

송아, '합격' 글자를 바라보고 있는 담담한 얼굴.

31 광화문 카페_안 (낮)

송아, 준영과 차 마시는 중. 카페 구석에 작은 크리스마스트리 있다.

송아 …나 합격했어요, 대학원.

준영 아… 축하해요.

송아 (살짝 미소) 고마워요. …근데… 등록, 안 할 거예요.

준영 (송아의 마음을 알겠어서 뭐라고 말을 건네지 못하는) …….

송아 (괜찮다는 작은 미소) …….

잠시 말 끊긴다. 송아, 가만히 차 한 모금 마시는데. 준영이 뭔가를 내민다.

준영 (조심스럽게) 저기, 송아씨.

송아 네?

준영 이거….

서령대 음대 편지 봉투다. 송아, 봉투 열어보면 12월 17일 준영의 졸업연주 티켓 한 장[1].

송아 …….

[1] 좌석번호는 있지만 티켓 가격 대신 '초대권'이라 적혀 있는 티켓 한 장. 서령대학교 음악대학 기악과 학사 졸업연주회 : 박준영(피아노). 2020년 12월 17일(목) 오후 8:00 서령대학교 음악대학 콘서트홀.

준영	(조심스레) 부담 주려는 건 아니에요.
송아	(준영의 마음 안다, 준영 보고 미소) 네. 알아요.
준영	(긴장했던 얼굴 좀 풀린다) …….
송아	(웃으며) 학교에서 졸업연주회에 티켓 만든 게 처음이라던데요. 원래 졸업연주회는 티켓 없이 아무나 볼 수 있는 거잖아요. (장난스레) 역시 슈퍼스타였어요, 박준영씨는.
준영	(민망, 1회 회식 때 같은) 아, 슈퍼스타는 무슨….

송아와 준영, 눈 마주치고, 동시에 웃는다.
다시 말 끊기지만 조금 전보다는 따뜻해진 공기.

준영	…나… 차이콥스키 콩쿨, 안 나가기로 했어요.
송아	(준영 보면)
준영	…송아씨 덕분에… 알게 된 게 많아요. 그래서 자유롭게… 내 음악… 해보려구요.
송아	(가만히 바라본다)
준영	…고마워요.

마주 바라보는 송아와 준영. 따스한 눈빛들.

32 덕수궁 돌담길 (낮)
말없이 걷는 송아와 준영. 손등 살짝 스치는데, 어색하게 떨어지는 송아와 준영.
준영, 송아의 손을 잡고 싶지만… 마음 누르고.
송아, 준영과 눈 마주치자 어색하게 웃어 보이고 시선 돌린다.
살짝 떨어져 나란히 걸어가는 송아와 준영.

33 경후문화재단_사무실 (낮. 같은 날)

송아, 들어가면 사무실에 유진 혼자 일하고 있다가 일어나 반긴다.

유진 송아씨~ 왔어요?

34 동_탕비실 (낮)

유진과 차 한잔 마시는 송아.

송아 …저 근데 대리님은… 악기, 굉장히 잘하셨잖아요. 대성일보 콩
 쿨 1등까지 하셨는데… (조심스럽게 말 골라서) 왜 이 일을 선택하
 셨어요…?

유진 (웃는다) 음대 졸업생들이 이 일 한다고 다 음악에 실패해서 오는
 건 아니에요~ 다 각자의 이유가 있는 거지. 나 같은 경우는 연습
 실에서 혼자 씨름하는 것보다 연습실 밖에서 사람들이랑 부대끼
 는 게 더 좋았거든요. 요즘 말로, 인싸라서?

송아 (웃음)

유진 그래도 송아씨. 악기 연습을 단숨에 그만두진 마요.

송아 (유진 본다)

유진 아무리 다른 친구들보다 짧게 악기를 했어도, 그거 너무 갑자기
 끊어내면 안 돼요. 천천히, 연습을 조금씩 줄여가면서 천천히 안
 녕해요. (웃으며) 내가 그래도 쪼끔 선배니까, 이런 말 정도는 해
 줘도 되죠?

송아 (진심으로 와닿는다) …네. 그럼요. …감사합니다.

유진 (미소)

그때 영인, 외근 나갔다가 들어와 탕비실로 온다.

영인 아, 송아씨, 미안. 길이 너무 막히네.

35 동_회의실 (낮)

영인과 이야기 나누는 송아.

영인 응. 그래서 우리는 다 송아씨랑 같이 일하고 싶어요.

송아 (조금 놀란) ……

영인 다만… 방금 말한 것처럼 파트타임 급여가 많진 않고, 지금으로서는 정규직 티오가 언제 열릴지 확실하게 알 수가 없어요. 또, 정규직 티오가 열린다고 해도… 그때는 다른 지원자들과 경쟁해야 하는 거예요. 무슨 말인지… 알죠?

송아 …네.

영인 우리야 송아씨랑 일하고 싶은 마음은 굴뚝같아서 이렇게 제안하지만 이런 현실적인 것들이 있으니까 찬찬히 생각해보고 얘기해줄래요?

송아 …네. 감사합니다.

영인 (미소)

송아 …그런데… 제가 잘… 할 수 있을까요?

영인 (미소) …송아씨. 조수안씨 공연 날이요. 그날 바로 신발 벗어줄 생각을 한 거… 조수안씨 못된 말도 공연 직전이니까 일단 참고 넘긴 거….

송아 ……

영인 다… 연주자를 먼저 생각하고 한 거죠?

송아 (그렇게까지 이유를 깊게 생각해본 적이 없다) ……

영인 (미소) 내가 송아씨한테 같이 일하자고 제안하는 건 송아씨가 서령대라는 좋은 학교를 나와서, 소위 스펙이 좋아서가 아니에요.

송아 ……

영인 지금까지 내가 말한 이런 송아씨의 모습들… 그러니까, 송아씨가 다른 사람들을 먼저 생각하고 배려하고 챙기는 성정 때문에… 이 일을 잘할 수 있을 거라는 생각을 해서예요.

송아 …….

영인 무대 뒤에 있다고 해서 주인공이 아닌 건 아니지만… 이 일은 무대를 위해, 연주자를 위해 잠시 동안 나는 한 걸음 물러나 있어야 하는 일인 거예요.

송아 …….

영인 우린 각자 가진 것들이 다 다르다고 생각해요. 송아씨도 귀한 재능을 가졌고, 그 재능이 꼭 필요한 곳이 있어요.

잠시 말 끊긴다. 송아, 생각이 많아지는데… 조심스럽게 말 뗀다.

송아 …그래도 그 정도는… 누구나 다 할 수 있는 게… 아닐까요. 저는….

영인 (O.L.) 아니요. 아무나 다 할 수 있는 거면 아무나 다 그럴 수 있게요?

송아, 순간 울컥하는 감정 올라오고… 생각이 많아진다. 감정 꾹꾹 누르고 생각 정리한다. 기다리는 영인.

영인 송아씨. 음악 용어 중에 크레셴도라는 말… '점점 크게'라는 뜻이잖아요.

송아 네. (그런데…?)

영인 점점 크게라는 말은… 반대로 생각하면, 여기가 제일 작다는 뜻이기도 해요. 여기가 제일 작아야 앞으로 점점 커질 수 있는 거니까.

송아	…!
영인	15년 전에… 내가 우리 재단 면접 봤을 때 이사장님이 해주셨던 말씀이에요. 그때 나는 피겨 그만두고 자신감이며 자존감이 바닥으로 떨어져 있었는데… 이사장님이 이 말씀을 해주셨었어요. 내가 제일 작은 순간이, 바꿔 말하면 크레셴도가 시작되는 순간이 아니겠냐고요.
송아	(아… 뭉클뭉클)
영인	(미소) 오늘 제안, 찬찬히 생각해보고 알려줄래요?
송아	…네. 그럴게요. …감사합니다.

36 달리는 송아 버스 안 (낮)

송아, 생각이 많다.

[플래시백] 신35. 경후문화재단_회의실 (낮)

송아	…그래도 그 정도는… 누구나 다 할 수 있는 게… 아닐까요. 저는….
영인	(O.L.) 아니요. 아무나 다 할 수 있는 거면 아무나 다 그럴 수 있게요?

[플래시백] 송아 회상. 1회 신61. 인천공항_ 입국장 (저녁)

송아	(쑥스럽다) 누구나 쓸 수 있는 거예요.
준영	아무나 쓸 수 있으면 아무나 다 하게요?
송아	…….

[현재]

송아	……. (가만히 목덜미 자국을 손으로 감싸본다. 아직은 갈색인 자국)

서령대 음대 콘서트홀_ 외경 (밤)

38 동_로비 (밤)

기악과 현악전공 교수 임용후보자 독주회 포스터 있다. 정경의
독주회다.

수정과 지호(악기 멨다)밖에 없는 썰렁한 로비. 들어서는 송아.

수정 (프로그램북 보며 지호에게) 오늘 다 무반주곡들만 하네?

지호 그러게? 반주 없이 혼자 90분 연주하면 진짜 힘들겠다, 그치.

수정 (프로그램북의 약력 페이지 보고, 깜짝 놀라서) 어 근데 프로필이 이
게 단가?

지호 (같이 보고) 그러게? (갸웃, 수정과 객석으로 들어간다/검표원 없음)

송아, 프로그램북 집어 펼쳐본다.
단출하게 적혀 있는 정경의 프로필. 연주 프로그램은, 바흐 샤콘
느로 시작하는 무반주곡들로만 이루어져 있다.

39 동_ 백스테이지 (밤)

깜깜한 공간. 정경, 반주자 없이 혼자다. 흰 블라우스와 바지(흰색
혹은 검은색).
정경, 들고 있는 바이올린을 바라보고 있다.

무대감독 (정경에게 작게) 준비되셨어요?

정경 …네.

40 동_ 무대 (밤)

입장하는 정경. 피아노 없이 텅 빈 무대. 보면대도 없고, 조명만

내리쬐고 있다.

정경의 시선에, 텅 빈 객석에 띄엄띄엄 앉아 있는 관객들 15~20명 보인다. (수경, 수정, 지호 등)

무대 중앙에 서는 정경, 인사하려고 객석 보는데 앞쪽 열 정중앙에 팔짱 끼고 앉아 있는 정희 보인다. 눈에 확 튀는 색상의 화려한 옷 입고 온 터라 단번에 보인다.

정경, 정희와 눈 마주치자 순간 철렁하는데…

정희보다 조금 뒤에 혼자 앉아 있는 송아가 보인다.

정경, 마음 단단히 먹고, 인사한다. 정희는 박수 치지 않는다.

다른 사람들의 썰렁한 박수 소리가 멈추면 정경, 악기를 어깨에 올리고… 심호흡. 연주 시작한다. (튜닝 없이 바로 연주 시작. 바흐 샤콘느)

41 동_객석 (밤)
 정경의 연주를 보는 송아.

42 동_무대 (밤)
 정경, 연주 마친다. 눈 감은 채로 마지막 음 긋고 활을 떼면 잠시 고요함 흐르고.
 곧 박수 소리. 정경, 그제야 눈을 뜬다.

43 동_객석 (밤)
 박수 치는 송아. 진심으로 감동받은.

44 동_대기실 (밤)
 정경, 혼자다. 아무도 찾아오지 않은. 악기는 다 넣었고, 연주복 위에 그대로 코트 입으려는데… 노크 소리.

정경	(누구지?) ? 네.

문 열리는데, 송아다. 정경, 조금 놀란. 송아, 들어온다.
마주 선 송아와 정경. 누구도 먼저 말을 시작하지 못하고 있는데.

송아	(좀 어색해서) 오늘 연주… 정말 잘 들었어요.
정경	…감사합니다. …오실 줄 몰랐어요.
송아	…오고… 싶었어요.
정경	…….

잠시 말 끊기는데.

송아	…저번에… 마스터클래스 때요.

[플래시백] 송아 회상. 8회 신11. 동_무대 (낮)

송아	저….
정경	(송아 본다) 네?
송아	(살짝 주저하다가, 따지는 것 아닌, 진심으로 묻는) 확신은…
정경	(송아 본다)
송아	어떻게 해야 가질 수 있을까요?
정경	…….

잠시 서로를 마주 보는 송아와 정경. 이윽고 정경, 답한다.

정경	…어려운 질문이네요.
송아	…….
정경	…제가 말은 그렇게 했지만 사실… 저도 잘 모르겠어요.

송아	(정경 바라보고 있는) …….
정경	…답을 찾으시면… 저한테도 알려주시겠어요?
송아	…네. 꼭 그럴게요.

마주 보는 송아와 정경. 잠시간 시선 나누는.

[현재]

송아	…제가 이렇게 말해도 될지 모르겠지만… 오늘 정경씨 연주 들으니까… 그 답은 이미 찾으신 것 같아요.
정경	(눈시울 붉어진다) …고마워요. 송아씨.
송아	오늘 정경씨 덕분에… 제가 왜 바이올린을 사랑했었는지 다시 생각하게 됐어요. …바이올린은 두 발로 서서 연주하는 악기니까… 내가 나를 흔들림 없이 지탱하고 서서 연주하는 악기라는 게… 좋았던 것 같아요, 저는.

서로를 마주 보는 송아와 정경.

45 동_ 로비 (밤)

나오는 송아. 나가다가 구석에 붙어 있는 준영의 졸업연주 포스터를 본다.

(포스터의 연주 곡목 프로그램이 인쇄된 위치에, A4 용지 잘라 붙인 '티켓 배부 완료 / 과사로 티켓 문의하지 마세요' 있어서 프로그램은 보이지 않는)

송아	…….

46 동_ 주차장 (밤)

정희, 자기 차 문 열고 타려는데. 옆에서 뾰뾰! 리모컨 소리. 수경이다. 옆 차.

정희와 수경, 서로를 본다. 둘 다 정경의 독주회 심사를 마치고 온 길.

정희, 수경에게 눈으로만 대충 인사하고 차에 타려는데.

수경 참, (秀 체임버 티켓 봉투 내민다) 저희 체임버 창단 연주해요. 시간
 되심 오세요.

정희 (받긴 하지만 열어보지도 않는) 그래.

수경 (차 문 열려는데)

정희 근데 참, 이거(티켓 봉투 흔들어 보이는) 일하던 니 학생은 일 그만
 뒀다며.

수경 (표정 관리) 네. 제가 짤랐어요.

정희 애가 싹싹하니 일은 잘하겠던데, 하기야 인복이란 게 마음대로
 되는 건 아니지.

수경 (입으로만 웃으며) 제가 짤랐다고요.

정희 아아, 그래.

수경 그나저나 언니야말로 딸내미 같은 정경이랑 그렇게 돼서 어째
 요? 인복도 있으신 분이 아깝게 됐네요?

정희 (표정 관리하고 차에 탄다)

수경도 차에 타고. 주차장을 빠져나가는 정희와 수경의 차.

47 서령대 음대_준영 연습실 안 (밤)
 피아노 앞의 준영, 연습하다가 잠시 쉬는 중이다.[2] (보면대에 악보
 는 펼쳐져 있고 다른 악보도 몇 권 옆에 쌓아놨지만 작곡가 이름은 보이
 지 않게)[3]

쌓아놓은 악보 위에, 이미 뜯은 파스 있고.
준영, 아픈 어깨 주무르며 돌리지만 연습이 괴로운 얼굴은 아니다.
다시 건반에 양손 얹으며 연습 시작하는 준영에서.

48 송아 집_ 송아 방 (밤)

귀가한 송아, 옷 갈아입다가 책상 위에 둔 준영의 티켓에 시선 머문다.

송아　……．

티켓 옆 책상 달력에는 12월 10일에 '이정경씨 독주회'라고 메모 추가되어 있지만 17일에는 아무 표시 없다. 준영 티켓의 공연 날짜, 12월 17일.

49 서령대 음대_ 전경 (낮)

50 동_ 강의실 (낮)

마지막 수업 종강했다.
강사, "그동안 수고 많았어요~ 모두 졸업 축하~" 인사하고.
학생들, "감사합니다!" "고생 많으셨습니다!" "이야~ 드디어 종강!" "담 주 크리스마스 때 뭐 하냐?" 등등 떠들며 강의실 나간다.
교과서와 노트를 덮는 송아. 기분이 묘한데… 해나 목소리 들린다.

해나　(수정과 지호에게) 너네 오늘 준영 오빠 졸업연주회 가?

2　여기서는 연주(연습)하는 음악 소리는 나오지 않습니다.
3　준영 졸업연주회 곡목 악보들입니다.

송아	(멈칫)
해나	(울상) 나 티켓 추첨 떨어졌잖아.
수정	나도. 도대체 그거 당첨된 사람이 있긴 해?
지호	내 말이. 티켓 있단 사람 한 명도 못 봤어.
해나	아아, 준영 오빠 번호 알면 연락이라도 해보는 건데…(하다가)

해나, 송아와 눈 마주치고. 아차, 싶어 바로 입 다문다. 수정과 지호도 바로 입 꾹.
가방 다 싼 송아, 괜찮다는 듯 살짝 미소 지어 보이고 일어난다.

| 송아 | (세 사람에게) 나 먼저 갈게. 그럼 방학 잘 보내고 졸업식 날 봐— |

51 **준영 오피스텔_안 (낮)**

공연 가려고 준비한 준영. 코트까지 다 입고 송아에게 카톡 쓰는 중.
'송아씨 잘 지내죠?'까지 썼다가… 망설인다. 결국 다 지우고 핸드폰 닫는다.

| 준영 | ……. |

준영, 백팩과 연주복 가방 들고 집을 나선다.

52 **송아 집_부엌 (밤)**

저녁 7시 정도다. 송아, 편한 옷. 부엌에서 물 마시는데 송아모가 막 퇴근해 온다.

| 송아 | (깜짝 놀라서) 어, 엄마. 벌써 퇴근했어? |

송아모	어. 오늘은 집에서 일하려고. 밥 먹었니?

[짧은 jump]

식탁. 송아, 송아모와 마주 앉아서 라면에 김치 놓고 먹는데,
송아, 먹는 둥 마는 둥 한다. 송아모, 그런 송아를 캐치한다.

송아모	뭐, 먹는 게 왜 그래? 입맛이 없어?
송아	어, 아니야. (크게 한 젓가락 떠서 먹는데, 억지로 먹는 티 나는)
송아모	(그런 송아 바라보다가 툭) 니 남자친구는 졸업연주 언제야?
송아	(당황) 응?
송아모	…남자친구도 졸업연주 할 거 아니야.
송아	아… (쓴웃음) 엄마. …헤어졌어, 우리.
송아모	(짐작하고 있던 바다. 잠깐 송아 바라보지만 아무렇지 않게) 왜.
송아	…그냥… 그렇게 됐어….
송아모	그냥이 어딨어….
송아	…그러게.
송아모	너 졸업연주 때 반주도 했잖아.
송아	…그때도 헤어진 상태였어. 반주는 그냥…
송아모	…….
송아	…친구…로서 해준 거야.
송아모	…참 고맙더라.
송아	(송아모 보면)
송아모	내가 너 악기 하는 거 적극 찬성은 안 했지만… 너 졸업연주회날 사실 맘이 좀 그랬어. 그렇게 하고 싶어 했는데, 이건 뭐 내가 어떻게 대신 해줄 수도 없고.
송아	…….
송아모	그래도 그날 니 옆에 그 사람이 있는 거 보고… 고마웠어. 덕분에

니 마음도 좀 나았겠다… 싶어서.

송아 (울컥, 겨우 누른다) …응. …그래서 많이…

53 동_송아 방 (밤)

송아(E) (앞 신에서 넘어오는) 위로가… 됐어.

생각에 잠겨 있는 송아.
송아, 서랍 연다. 안에 넣어둔 준영 사인 CD의 문구('바이올리니
스트 채송아 님')를 물끄러미 바라본다(CD를 꺼내진 않는).

54 서령대 음대 콘서트홀_외경 (밤)

55 동_객석 (밤)

자리 찾아 앉는 영인. 준영모와 같이 들어와 나란히 앉는다.
영인과 떨어진 자리에 태진도 있다. (서로 못 보는)
객석 꽉 찼는데, 영인/준영모/태진과 좀 떨어진 자리 하나만 비
어 있다. 송아 자리.
(준영모 자리에서 송아 자리는 안 보이는 위치, 아마도 준영모보다 몇
열 뒤)

56 동_백스테이지 (밤)

무대로 나갈 준비하는 준영. 담담해 보인다. (연주복은 턱시도 재킷
아닌, 하우스 콘서트 때 같은 검은색 재킷, 흰 셔츠, 검은색 넥타이 단정
하게)
무대감독이 스테이지 도어 연다. 준영, 무대로 나간다.

57 동_무대 (밤)

인사하는 준영. 꽉 찬 객석, 송아의 자리 하나만 비어 있는 것이 바로 보인다.

준영　　…….

준영, 피아노에 앉으며 (송아가 준) 손수건으로 건반 닦고. 심호흡. 집중한다.
송아의 부재를 잊고 피아노에 집중하는 준영.
건반 위에 두 손 올려놓고. 연주 시작한다. (슈만 「사육제」 첫 부분)

58　　**동_로비** (밤)

고요한 로비. 모니터 TV 속, 무대에서 연주하는 준영 모습 작게 보이고.
피아노 연주 소리가 로비를 메우고 있다. (슈만 「사육제」 중 11번 곡 '키아리나')

59　　**동_무대** (밤)

연주 마치고 일어나 인사하는 준영. 박수 치는 관객들.
준영, 여전히 비어 있는 송아의 자리를 보지만… 담담하게 퇴장한다.

60　　**동_백스테이지** (밤)

준영, 숨 고르며 물 마신다(500ml 생수). 준영, 물병 내려놓으면 무대감독, 준영 쳐다보고(준비되었냐는 뜻). 준영, 작게 고개 끄덕인다.

무대감독　(무전기에, 작게) 마지막 곡입니다. (스테이지 도어 연다)

다시 무대로 나가는 준영.

61 동_로비 (밤)

늦게 도착한 송아. 서둘러 들어오면, 로비 텅 비었고. 객석 문 닫혀 있다.
송아, 들어가도 되나 싶어 조심스레 객석 출입문 쪽으로 다가가는데, 진행요원(여, 20대 대학생 알바/검은색 바지정장) 다가와 막는다.

진행요원 연주 중에는 입장하실 수 없습니다.
송아 아….

그 순간, 로비에 흘러나오기 시작하는 피아노 소리. (브람스 인터메조 연주 시작)
송아, 순간 멈칫한다. 무슨 곡인지 바로 아는.
가만히 서 있는 송아의 등 뒤, 모니터 TV 속, 마악 연주 시작한 준영이 작게 보이고.
공연 포스터의 연주 프로그램 보인다. (마지막 '브람스')

Robert Schumann : Carnaval, op. 9 / Fantasiestücke, Op. 12
로베르트 슈만 : 사육제, 작품 9 / 환상 소곡집, 작품 12
Clara Schumann : Romances, Op. 21
클라라 슈만 : 로망스, 작품 21
Johannes Brahms : Intermezzo from 6 Klavierstücke, Op. 118-2
요하네스 브람스 : 인터메조, 작품 118-2

62 동_무대 (밤)

브람스 연주하고 있는 준영.

63 동_로비 (밤)

준영의 브람스 듣고 있는 송아.

64 동_무대 (밤)

연주 마치는 준영, 일어나며 옷매무새 가다듬고 천천히 객석으로 돌아선다.

뜨거운 박수 소리. 준영, 인사하고 고개 드는데, 송아의 빈자리 보인다.

준영, 담담한 얼굴로 퇴장한다. 끊이지 않는 박수 소리.

65 동_객석 (밤)

퇴장한 준영을 향한 박수 끊이지 않고 있는데, 조용히 일어나 나가는 태진.

영인, 나가는 태진을 본다.

66 동_로비 (밤)

공연장의 박수 소리가 로비를 메우고 있다.

그대로 서 있는 송아.

(다른 쪽에서 태진 나와 밖으로 나가지만 송아와는 서로 못 보는)

67 동_객석, 무대 (밤)

준영 퇴장한 상태지만 뜨거운 박수와 환호성 이어지고 있다.

영인 포함해 3분의 1 정도는 일어나서 박수 치고 있다. (준영모는 얼떨떨하게 앉아 있다가 영인을 보고 따라 일어나 박수 친다)

다시 나오는 준영. 환호성 커지고. 준영, 객석에 인사한다.

인사하고 고개 드는 준영의 시선에 여전히 비어 있는 송아의 빈자리 보인다.

준영, 퇴장한다. 박수 계속 이어지고 있다.

68 동_백스테이지 (밤)

끊이지 않는 박수 소리. 스테이지 도어 뒤의 준영. 송아가 없으니
착잡하지만….
무대감독, 다시 나가겠냐며 눈으로 묻고, 준영, 고개 끄덕.
무대감독, 스테이지 도어 연다. 다시 무대로 나가는 준영.

69 동_무대 (밤)

준영이 다시 나오자 더 커지는 박수와 환호성. 준영, 고개 숙이는
정도로 살짝 인사하며 피아노 앞에 앉는다. 객석에서 순간적으
로 커지는 환호성(앙코르 반기는), 준영이 손수건 꺼내 건반 닦자
금세 고요해진다.
준영, 심호흡하고… 건반에 두 손 올린다. 연주 시작한다. 슈만의
「헌정」.
(송아의 부재가 착잡하긴 하지만 프로페셔널하게 집중해 진심으로 연주
한다)

70 동_객석 (밤)

객석 맨 뒷줄 구석, 서 있는 송아. 준영의 연주가 시작되자… 심
장 쿵 내려앉는다.

송아(Na) 클라라와의 결혼식 전날 밤 슈만은 사랑과 행복이 가득 담긴 성
악 가곡집을 클라라에게 선물했다.

[인서트] 서령대 음대_준영 연습실 안 (밤. 신47 보충)
연습 중인 준영. 피아노 위 졸업연주회 곡 악보들 쌓여 있고. 그

제일 위에, A4 용지 한 장 있다. 가곡「헌정」독일어/한글 가사.[4]
한글 가사의 시작과 끝 부분 보인다.

당신은 나의 영혼, 나의 심장

당신은 나의 환희, 나의 고통

당신은 내가 살아가는 세상

(중략)

당신의 사랑이 나를 끌어올리네

그대는 나의 선한 영혼이며

보다 나은 내 자신이네

준영이 보면서 연습하는 피아노 보면대 위의 악보, 슈만(리스트
편곡)의「헌정」이다.

송아(Na) 이 가곡집의 첫 번째 노래「헌정」은 훗날 피아니스트이자 작곡
가인 리스트에 의해 가사 없는 피아노곡으로 편곡되었다.

[플래시백] 3회 신75. 경후문화재단_ 리허설룸 안 (밤)
눈물 고인 눈으로 준영의 연주를 보고 있는 송아.
이윽고 연주 끝나고….
준영, 송아를 돌아보면. 말없이 준영을 보고 있는 송아.
잠시 동안 말없이 서로를 바라보고 있는 송아와 준영(아직 피아노
앞에 앉아 있는).
송아의 눈에 가득 차오른 눈물.

4 전체 가사 맨 마지막 페이지에 붙입니다.

송아(Na) 내게 말보다 음악을 먼저 건넸던 사람이…

[플래시백] 3회 신78. 경후문화재단_ 리허설룸 안 (밤)

준영 …우리, 친구 할래요?

송아 (눈동자 흔들리면)

준영 (피아노 앞에서 일어난다) 아니, …해야 돼요. 친구. 왜냐면….

송아에게 다가오는 준영, 조심스럽게 송아를 안는다.

송아 !! (미동도 하지 못하고 있는데)

준영 (따뜻하게) 이건, 친구로서니까.

준영의 품 안에서 울기 시작하는 송아.

송아(Na) 지금, 말 없는 음악으로… 내게 마음을 건네고 있었다.

71 [현재] 서령대 음대 콘서트홀_ 객석 (밤)

송아, 눈시울이 젖어든다. 왼쪽 가슴을 가만히 만지는 송아.

72 동_ 무대 (밤)

연주 마치는 준영. 건반에서 천천히 손 떼자 2~3초가량 적막 흐르고.

그제야 박수 터지기 시작한다. 그때서야 현실로 돌아오는 준영. 천천히 일어나 옷매무새 가다듬고 객석에 인사한다. (송아가 있는 것을 모르는)

고개 드는 준영의 눈에, 송아의 빈자리 다시 보인다.

담담한 얼굴로 퇴장하는 준영.

73	동_ 백스테이지 (밤)

무대에서 들어오는 준영. 아직 객석에서는 박수 소리 이어지는데….

준영	(무대감독에게) …수고하셨습니다.

준영, 천천히 대기실로 걸어간다.

74	동_ 대기실 안 (밤)

영인과 준영모, 준영(연주복)을 찾아온. 영인, 세련된 꽃다발 들고 와 이미 건넸고. 준영모, 촌스러운 꽃다발 내민다. 준영, 준영모에게서 꽃다발 처음 받아본다.
(오늘 받은 꽃다발은 이 두 개가 전부)

준영	(받으며 준영모에게) …뭘 이런 걸 다 사오셨어요. 그냥 오시지.
준영모	(어색하다) 꽃집에서 제일 이쁜 거 산다고 샀는데… (영인의 꽃다발 보니 눈치 보인다) 지금 보니까 좀 그르네.
준영	…아니에요. 예뻐요.

잠시 말 끊긴다.

준영	(어색하다) …그럼 조심히 내려가세요.
준영모	어, 그래.
영인	어머닌 내가 터미널까지 모셔다드릴 거니까 걱정 말구.
준영	네. 감사해요.
영인	(미소) 그럼, 푹 쉬어! 어머니, 가시죠.
준영모	잘 지내.

준영	네.

영인과 준영모, 나간다. (영인이 먼저 나갔고)
준영, 꽃다발 내려놓으려 돌아서는데, 문 닫고 나가려던 준영모,
준영을 돌아본다.

준영모	…저기, 준영아.
준영	네? (준영모를 본다)
준영모	(머뭇거리다가) 아까 마지막에 엄마… 눈물 났어.
준영	(준영모에게서 이런 말 처음 들어본다)
준영모	엄만 피아노 하나도 모르지만… 왜 그랬는지… 눈물이 나더라.
준영	…….
준영모	(쑥스럽다, 서둘러서) 그럼 갈게, 잘 지내. …행복하게.
준영	('행복'…)
준영모	(얼른 간다)

대기실 문 닫히면, 혼자 남는 준영.

75 　　동_ 대기실 복도 (밤)
아무도 없다. 텅 빈 복도. 대기실 문에 '박준영(피아노)' 종이만
붙어 있는.

76 　　동_ 대기실 안 (밤)
준영, 아직 연주복 차림. 백팩에 악보들 넣고 잠근다.
옷 갈아입으려 넥타이 당겨 풀려는 순간, 작은 노크 소리.
준영, 문 쪽 보지만 더 이상 아무 소리 없고. 잘못 들었나 싶어 넥
타이로 다시 손 가져가는데, 다시 노크 소리. 작지만 분명한.

준영	(누구지, 싶다가 순간, 철렁, 겨우 대답하는) …네.

문 열리는데, 기악 조교다.

기악 조교	저기, 곧 문 닫아야 한다고 해서요.
준영	…아, 네. 죄송합니다. 금방 나갈게요.

기악 조교, 문 닫고 나가면. 준영, 한숨. 뭘 기대한 건가 싶어 쓸쓸하다.
준영, 착잡한 얼굴로 연주복 위에 그냥 코트 입으려고 코트 집는데…
그때, 다시 노크 소리.
준영, 멈칫. 대답도 못하고 문 쪽 겨우 쳐다보는데 다시 작게 노크 소리.

준영	(겨우 목소리 내는) …네.

문 조용히 열리는데… 송아다. 준영, 심장 쿵 떨어진다.
들어오는 송아.
잠시 말없이 서로를 바라보는 송아와 준영.

준영	…언제… 왔어요?
송아	…조금… 늦었어요. 그래서… 브람스랑… 헌정밖에 못 들었어요.
준영	(아, 들었구나…)

잠시 침묵 흐른다.

| 준영 | …오늘 연주 프로그램이요… 슈만, 클라라, 브람스…. 우리… 공항에서 만났을 때… 기억나요? |

[플래시백] 1회 신61. 인천공항_ 입국장 (저녁)

| 준영 | …이룰 수 없는 사랑이었나봐요. |
| 송아 | (담담히) …아뇨. 세 사람의… 우정이요. |

[현재]

준영	…오늘 연주 프로그램… 송아씨가 했던 말 생각하면서 짰어요.
송아	…….
준영	이제는 브람스… 많이 연주해보고 싶어요.
송아	…….

잠시 말 끊긴다.

송아	…준영씨가 예전에 나한테 친구… 하자고 했었죠.
준영	…….
송아	…생각해보니까 준영씨한테서 받은 위로가… 참 많아요. 친구로서… 받은 위로가요.
준영	(송아가 무슨 말을 하려는 걸까… 눈동자 흔들리는데)
송아	그래서 나도 오늘… 친구로서… 온 거예요.
준영	…!
송아	(담담) …그런데… 이제는 준영씨랑 그런 친구… 못할 것 같아요.
준영	!! (감정 동요한다, 불길하게 받아들인)
송아	(준영 가만히 바라보다가) …사랑해요.
준영	!!

준영, 순간 울컥한다. 붉어지는 눈시울. 아무리 참아도 눈물 차오른다.

준영　사랑해요.

송아　…….

준영　사랑해요.

송아　…….

준영　사랑해.

송아와 준영, 눈물 그렁그렁해 바라보다가… 누가 먼저랄 것도 없이 입 맞춘다.

송아(Na)　이 사람을 사랑하며 받았던 상처들보다
사랑하며 받은 위로와 행복이 더 컸다는 것을…
나는… 비로소 깨달았다.

키스 멈추는 두 사람. 준영, 송아에게 속삭인다.

준영　사랑해요….

다시 뜨겁게 키스하는 두 사람.

77　송아 집_외경 (아침)

78　동_거실 (아침)

오전 7시 50분 정도. 송아 가족 모두 출근한 후라 조용한 거실인데, 송아 방문 확 열리고, 출근 차림의 송아 나와 종종거리며 현

관으로 간다. 현관문 쾅, 닫히면 다시 조용해지는 집 안. 식탁 위에 경후문화재단 책상 달력. 2021년 2월 페이지.

79 서령대 음대_ 기악과 과사 게시판 (아침)

아무도 없는 조용한 복도. 게시판에 공지 종이 붙어 있다.

<div align="center">

2021학년도 기악과 (현악전공)
신규 교수 채용 결과

엄성탁 (비올라)

</div>

80 정경의 집_ 연습실 (아침)

정경, 담담한 얼굴로 서랍에서 꺼낸 트로이메라이 CD들을 작은 상자에 넣고, 다른 서랍 깊숙이 잘 넣는다. 그 서랍은 잘 닫고.
아직 열어놓은 CD 꺼낸 서랍을 닫으려는 정경, 서랍 바닥의, 현호가 준 반지를 본다. 정경, 차마 반지를 꺼내지 못하고 물끄러미 바라본다.

81 경후빌딩_ 외경 (낮)

82 경후문화재단_ 이사장실 (낮)

영인, 새 이사장인 성근의 명패를 올려놓고, 이사장실을 한 바퀴 둘러본다. 문숙이 그리운….

83 동_ 회의실 (낮)

송아, 사무실 전화로 (스피커폰 모드인 상태) 크리스와 전화 회의 중이다.

크리스(F)	For Joon Young's piano selection, we'd like to request his usual 3 pianos. (자막 : 준영의 피아노 셀렉션 때 피아노는 세 대 준비해주세요.)
송아	Sure. And the pianos should be tuned to 440? (자막 : 네. 조율은 440이죠?)
크리스(F)	Yes! You are on top of everything! (자막 : 네! 놓치는 게 하나도 없군요!)
송아	(웃으며) Thank you. Just doing my job. (자막 : 감사합니다.)
크리스(F)	And for his flight, he has a performance in Shanghai 2 days prior to his Seoul engagement so he will be flying in from Shanghai directly and then return to Berlin from Seoul. (자막 : 서울 공연 이틀 전에 상하이 공연이 있으니 항공은 상하이에서 서울, 서울에서 베를린으로 할게요.)
송아	Sounds good. (자막 : 좋습니다.)
크리스(F)	Sorry that we can't give him a few extra days in Seoul. His schedule is just so packed. (자막 : 준영이 서울에 며칠 더 있게 해주지 못해서 미안해요. 일정이 너무 꽉 차서요.)
송아	I appreciate the thought. It's okay and I totally understand. (자막 : 말씀만이라도 감사해요. 괜찮습니다. 상황 이해합니다.)
크리스(F)	Please know that he really wanted to. Thank you for your understanding. Umm, then I'll send over the flight details as they are confirmed. I also sent over his updated bio… Did you receive it? (자막 : 준영이 정말 아쉬워했어요. 이해해줘서 고마워요. 항공 일정은 확정되는 대로 이메일로 보낼게요. 참, 준영의 새 프로필 보냈는데 받았나요?)

84 동_사무실 (낮)

송아, 자리에서 일하는 중. (출근 첫날은 아니다. 인턴 때 해나가 앉았

던 자리)

성재, 유진, 다운도 각자 자리에서 일하는 중.

다운 과장님 배고파요~ 점심 먹으러 가요~ (오전 11시 50분쯤)

성재 (시계 보며) 그럴까?

다운 (성재에게) 대리님 말고, (유진 보며) 과장님요. 유진 과장님.

성재 (뻘쭘) 아, 그렇지. 나 대리지. 다운씨랑 똑같이… 대리지. 뭐, 나
 쁘지 않아. 영(young)~해 보이고 좋아. (유진 보며) 과장님, 식사
 가시죠.

유진 (웃음) 그래요. 송아씨도 식사… 아, 오늘 연습하는 날이죠?

송아 (미소) 네.

성재 언제까지 그렇게 연습하는 거예요?

송아 다음 달까지 두 달만요.

성재 근데. 학교 졸업했는데 연습은 왜 해요? 악기 그만둔 거 아니에
 요?

유진 (빠직, 성재에게, 노려보며) 박.성.재.대.리.님.

성재 (깨갱)

송아 (상처받지 않았다, 미소) 모두 식사 맛있게 하세요~

85 동_리허설룸 (낮)

점심시간. 열심히 연습하는 송아. 준영이 선물한 손수건 대고 연
습한다.
리허설룸에서 연습하는 송아 컷, 열어놓은 악기 케이스 안에, 송
아와 준영의 커플 사진 한 장이 추가되어 있다. (행복한 연인 느낌
의 사진)

86 정경의 집_거실 (낮)

정경, 찾아온 지원모와 이야기 나누고 있다.

정경　　(걱정스럽다) …정말 괜찮으시겠어요? 송정희 교수님한테서 나
　　　　오시면….

지원모　다 각오하고 있습니다. 그래도… 지원이가 즐겁게 바이올린을
　　　　하는 게 더 중요한 것 같아서요.

정경　　…….

지원모　우리 지원이, 가르쳐주세요, 선생님. 부탁드려요.

정경　　(고민하지만) …네. 그럼… 저도 잘 부탁드릴게요.

지원모　아, 감사해요, 선생님! 정말 감사해요!

정경　　(차분) 제가 3월부터 지원이네 학교에서 실기강사 시작하거든요.
　　　　개학하면 학교에 지원이 지도강사를 저로 변경해주시면 될 것
　　　　같아요.

지원모　네!

정경　　…저… 그리고요, 어머니. …진작에 드리고 싶은 말씀이 있었는
　　　　데요.

지원모　? 네.

87　　　동_연습실 (낮)
　　　　닫혀 있는 정경의 바이올린 케이스 위로,

정경(E)　(앞 신에서 넘어오는) 지원이한테… 제 바이올린을 빌려주고 싶
　　　　어요.

88　　　경후빌딩_1층 로비 (밤)
　　　　퇴근하는 송아(악기 멨다). 정문 나와서 준영을 찾아 두리번거리
　　　　는데,

준영(E) 송아씨—

송아, 돌아본다. 준영을 보자마자 활짝 웃는 송아.
준영, 송아에게 다가온다. (4회 신67 같지만 준영이 송아에게 오는 것이 다른)

89 **떡볶이 가게 (밤)**
주문대 앞의 송아와 준영. 매운 것 좋아하는 송아, 살짝 들떴다.

송아 준영씨, 매운 거 잘 먹어요?
준영 (잘 못 먹지만 송아가 들뜬 것 보고 거짓말) 아, 네.
송아 (신난다) 정말요? 여기 매운 거 3단계까지 되거든요. 그럼 우리 3단계 먹어도 돼요?
준영 (떨떠름하지만 웃으며) 네. 송아씨 먹고 싶은 걸로 해요.
송아 네! 우와, 맛있겠다. (주문하려고) 사장님~ (하다가 문득 준영 본다)

준영, 송아와 눈 마주치자 미소 짓는데. 송아, 뭔가 느낌이 왔다.

송아 준영씨. 매운 거… 좋아해요?
준영 네. (송아 보며 힘주어) 좋아해요.
송아 …정말로요?
준영 네, 좋아해요. 진짜로. 많이.
송아 (준영을 빤히 보다가, 웃음 꾹 참으며) 진짜죠? 진짜 좋아하는 거죠?
준영 (끝까지 거짓말하려 하지만 송아 눈치 보며 이실직고) …어… 사실은… 잘… 못 먹어요. …매운 거….
송아 (웃는) 그죠. 왠지 그런 것 같았어. 여기 1단계도 맛있거든요. 우리 1단계 먹어요.

준영	어, 아니, 3단계 해요. 송아씨 매운 거 좋아하잖아요. 난 진짜 괜찮으니까…(하다가 송아와 눈 마주친다)
송아	(장난기 어린 얼굴로 준영 빤히 보는)
준영	(삐질삐질) …그럼… 혹시… 3단계는 말고….
송아	(준영이 귀엽다, 웃으며 주인에게) 사장님, 저희 2단계로 주세요.

송아와 준영, 같이 웃는다.

[짧은 jump]

떡볶이 먹으며 대화하는 송아와 준영.

송아	(준영이 잘 먹는 것 보자 뿌듯) 맛있죠.
준영	네. (마주 미소) 아, 맞다. 내일 졸업식은 어떻게, 휴가 내기로 했어요?
송아	네. 사실… 두 번째이기도 하고, 요샌 졸업식 많이들 안 간다고도 해서… 나도 굳이 안 가도 되지 않나 싶은데, 다들 꼭 가라고 하셔서….
준영	그러게, 생각해보니 송아씨는 두 번째네요.
송아	네.

잠시 말 끊긴다. 송아도 졸업식을 생각하니 약간 싱숭생숭해지는데.
송아, 준영을 보면. 준영, 생각에 잠겨 있는데 마음이 좀 무거워 보인다.

송아	…무슨 생각해요?
준영	아…. (송아 본다) …내일 졸업식에… 엄마 오시잖아요. …내일 저

녁… 생각하고 있었어요. (살짝 웃는데 마음 무거워 보인다)

송아 (무슨 이야긴지 안다, 준영이 마음 쓰인다, 조심스럽게) …아직 힘들면
내일은 말고 다음에… 말씀드리면 어때요?

준영 ……. (살짝 미소) 아니에요. …해야죠.

송아 …….

준영 고마워요.

송아 …….

90 동_가게 입구 (밤. 비)

떡볶이 먹고 나오는 송아와 준영. 나가려는데, 밖에 비가 오고
있다.

준영 어… 비 와요. 눈이 아니네. (백팩 열고 우산 꺼내는데, 송아가 준 우
산이다)

벌써 자기 우산 꺼낸 송아, 준영이 꺼내려던 우산 본다.

송아 (미소, 자기 우산 팡! 펴며) 같이 쓰고 가요.

준영 (미소)

송아, 준영을 쳐다보면 준영, 우산 속으로 들어오며 우산 손잡이
자연스레 받아서 든다. 송아와 준영, 우산 같이 쓰고 빗속으로 나
간다.
한 우산 속, 웃으며 도란도란 이야기하며 걸어가는 송아와 준영
의 뒷모습.
(준영이 송아 어깨나 허리 감싸고 가는, 이전과 확연히 다른 연인의 모습)

91	서령대_ 전경 (낮)

2021년 2월 24일(수). 서령대학교 전기 학위수여식 안내판 있다.

(학위수여식 열리는 체육관은 이쪽 방향이라는 안내 표지 같은)

92	서령대 음대_ 송아 연습실 (낮)

아무도 없는 연습실. 문 조용히 열리면, 졸업 가운 입은 송아다.

(학사모는 손에)

송아, 혼자 들어와 조용한 연습실을 한 바퀴 둘러본다.

기분이 묘해지고, 눈가가 조금 붉어지는데….

준영(E)	(들어오며) 송아씨—

졸업 가운 입은 준영 들어온다. (학사모 쥐고 있다)

준영	한참 찾았네. 여기 있었어요?
송아	아, 준영씨. (얼른 돌아서서 눈가 훔치는데)

(송아 눈물 본) 준영, 송아를 뒤에서 안아준다.

송아, 조금 놀라지만 가만히 있는다.

준영, 송아를 안고 말없이 달래준다. 송아 마음 다 알겠는….

마음 진정된 송아, 준영을 돌아본다. 준영과 눈 마주치자 괜히 좀
쑥스러운데.

준영, 송아 머리를 귀 뒤로 넘기며 정리해주고, 자기 학사모를 씌
워준다.

준영	(학사모 잘 만져주고 송아 애틋하게 본다) …졸업… 축하해요.

송아, 준영을 마주 바라보다가 자기 학사모를 준영에게 씌워준다.

송아 준영씨도 졸업 축하해요.

송아, 미소 지으며 준영에 손 내밀고. 준영, 송아의 손잡는다.
준영, 연습실 문 열어주면. 연습실을 나가는 두 사람.
문 조용히 닫히면, 고요해지는 작은 연습실.

93 **동_연습실 복도 (낮)**

송아와 준영 멀어지면 조용해지는 복도.
카메라, 복도 쭉 따라가다 준영의 연습실 창문 안을 넘겨다보면,
아무도 없는 준영 연습실. 상판 닫힌 피아노 위로 따뜻한 햇살 내
리쬐고 있다.

94 **인터미션_안 (밤)**

오늘 졸업한 송아와 민성을 위한 스루포 친구들의 졸업파티다.
동윤, 은지, 민수 등.
모두 맥주와 음식들로 즐거운 분위기. 송아와 민성에게 "졸업 축
하해~" 등등.
송아의 핸드폰 속 졸업식 포토월 사진을 보고 있는 은지와 민수.
은지, 송아 핸드폰 사진 넘기면, 민성(박사모, 박사 가운), 동윤(꽃
들고 왔던)과 찍은 송아 사진을 지나고. 송아와 준영(둘 다 학사모
에 가운)의 사진들 나오기 시작한다. (수줍고 풋풋한 연인 느낌)

은지 와아, 근데 박준영씨, 정말 봐도봐도 진짜 잘생겼다… 어쩜 이래,
어쩜.

민성	어, 그거 인정. 완전 인정.
송아	뭐야~ (웃는데)
은지	근데 준영씬 왜 같이 안 왔어?
송아	아…. (준영이 어디 갔는지 알지만 굳이 말하지 않는) 일이… 좀 있어서.
은지	일? 무슨 일?
송아	…그냥. (살짝 웃고 마는) …….

송아, 준영을 생각하니 마음 쓰이는데 다행히 대화가 민성에게 넘어간다. (친구들 민성에게 "아, 근데 그럼 이제 강민성 박사님이네~?" "야, 우리 중에 민성이 가방끈이 제일 길다!" "넌 어떻게 박사를 하냐, 박사를? 최고다, 진짜." "근데 공부를 더 한다고? 안 지겨워?" 등등)

95 중식당_룸 (밤)

아주 고급은 아니지만 작은 룸이 있는 깔끔한 식당.
준영모와 식사 마친 준영. 후식 마주 놓고 앉아 있다.
준영과 준영모, 서로 조금 어색한데. 준영, 준영모에게 할 말이 있다.
꺼내기 어려운 말이지만… 결심한다.

준영	…엄마. …이혼…하세요. 아버지랑.
준영모	!
준영	(괴롭지만 담담하게 말 잇는다) …아버지 때문에 내가 힘들어서 이러는 거 아니에요. 엄마, 나는요…. (준영모 본다)
준영모	(아무 말도 못하는데)
준영	…엄마가… 엄마 인생을… 살았으면 좋겠어요.

서로를 바라보는 준영과 준영모. 준영, 힘겹지만 감정 꾹꾹 누르고 있는….

96　　　**인터미션_안** (밤)

동윤　　자자, 잠깐 여기 좀 주목!

일동　　(동윤 보면)

동윤　　있잖아, 나… 이사 가. 다음 달에. 여기서 한 20분 거리?

송아　　(충격)

민성　　(깜짝 놀라) 이사? 갑자기? 왜?

동윤　　여기 헐고 새 건물 짓는대.

송아　　(기분이 묘해진다)

동윤　　그래서 오늘이 아마도 우리가 여기 인터미션에서 모이는 마지막 모임이 될 것 같다.

은지　　아아, 아쉽다~ 여기 정 많이 들었는데.

송아　　…….

동윤　　여기도 그렇지만 공방 이사한다고 생각하니까… 좀 그래.

송아　　…….

동윤　　자자, 그래도 너무 슬퍼하지 말고, 우리 건배 한번 할까?

일동　　그래, 건배~ (모두 잔 들고)

동윤　　민성이와 송아의 졸업을 축하하며~

민성　　윤 스트링스의 새 출발도 축하~

동윤　　하하, 고마워. 건배~

일동　　(건배)

송아　　(잔 부딪히는데, 싱숭생숭해지는 기분)

97　　　**동_건물 앞** (밤)

헤어지는 스루포 일동. 모두 걸어가거나 택시 타고 가면, 동윤과

민성만 남는다.

동윤 넌 박사까지 하고도 포닥을 또 하겠다니. 화학이 그렇게 좋냐?

민성 (확신) 어. 좋아, 아주 많이.

동윤 (미소) …출국하기 전에 니 첼로 함 가져와. 미국 가서도 튼튼하게 지내야지.

민성 그래. 그렇게. 고마워.

마주 미소 짓는 민성과 동윤. 우정을 회복한.

98 **송아 아파트 단지_앞 골목 (밤)**

송아, 걸어오다 멈춰 서서 핸드폰 본다. 오늘 오후 5시쯤 준영과 주고받은 카톡 대화다. (그 전의 대화가 보인다면, 오전에 나눈 대화. '송아씨 어디예요? 나 방금 가운하고 학사모 찾았어요.' '음대 연습실에 잠깐 왔어요.')

준영[5] 오후 5:45 **친구들하고 즐거운 시간 보내요. 밤에 연락할게요**
송아 오후 5:46 **네. 준영씨도 잘 다녀와요**
준영 오후 5:46 **고마워요**

그 후 준영의 메시지 없다.

송아, 조금 걱정되어 준영에게 전화 걸려 하지만… 그만둔다. 일단 준영을 믿는.

[5] 송아 핸드폰의 준영 이름은 기존에 저장한 것에서 변함없습니다. 여전히 '박준영' / 준영의 핸드폰 전화번호부가 보인다면 '채송아'를 '.송아'로(앞에 점 찍어서 주소록 가장 상단에 올라오게) 바꿔주세요. / 카톡 프로필 사진은 손잡고 나란히 걸어가는 뒷모습 정도면(둘 다 똑같은 사진으로 올려놓은) 좋을 것 같습니다.

송아, 핸드폰 넣고 고개 드는데… 멈칫.

골목 저 앞에서, 송아를 기다리고 있는 준영이다. 준영, 담담한 얼굴.

송아와 준영, 조금 떨어진 거리에서 서로를 마주 보다가…

송아, 준영에게 다가가고. 가만히 준영을 안아준다.

아무 말 없이 송아의 어깨에 기대는 준영.

송아, 천천히 준영의 등을 토닥여주면…

담담했던 준영의 얼굴, 동요하고… 준영의 뺨에 눈물 흐르기 시작한다.

서서히 송아를 안는 준영의 팔. 이윽고 송아를 꽉 안고.

준영, 송아에 안겨서 흐느끼기 시작한다.

점점 들썩이기 시작하는 준영의 등.

눈물 참으며 준영을 토닥여주는 송아, 말없이 준영을 위로하는…

(3회 엔딩의 반대)

99 **송아 집_송아 방 (낮)**

외출 준비 끝낸 송아, 시계 보려고 핸드폰 눌러보면 날짜 뜬다 (3월 1일).

송아, 문득 책상 달력 본다. 아직 2월이다. 송아, 3월로 달력 넘긴다. 2월의 달력 사진은 바이올린을 안고 행복한 미소 짓고 있는 송아 독사진, 3월은 바이올린 없이 걸어가고 있지만 행복한 얼굴의 송아 독사진이다.

송아 (애틋하게 사진 보는) …….

송아, 바이올린 케이스 들고 방을 나간다.

방문 탁, 닫히면 조용한 송아의 방 안.

책상에 졸업식 포토월에서 민성, 동윤과 셋이 찍은 사진 인화한 작은 액자 있는데

그 옆에, 준영과 졸업연주회에서 손잡고 인사하는 송아 사진 액자 있다.

책꽂이 보이면, 원래 있던 서령대 졸업앨범 옆에 똑같이 생긴 졸업앨범 한 권 더 꽂혀져 있다. (졸업연도가 두 가지인)

100 윤 스트링스_안 (밤)

바이올린 가지고 동윤을 찾아온 송아.

동윤, 송아 악기 케이스 연다. (케이스 안에 준영이 선물한 손수건 있다)

송아 오늘 쉬는 날인데 미안.

동윤 괜찮아. 너 평일엔 오기 힘들잖아. 그리고 담 주 공방 이사니까 이제 슬슬 짐도 싸야 해서 뭐.

송아 …….

동윤 (송아 바이올린 꺼내면서) 근데 정말 괜찮겠어? 너 바이올린 파는 거?

송아 …응.

동윤 …….

송아 회사 다니기 시작했을 때, 두 달 동안은 점심시간에 연습하기로 했었거든. 악기 완전히 그만두기 전에… 천천히 헤어질 시간 가지라고 해주셔서.

동윤 …….

송아 근데… 조금 지나니까 자꾸 연습 빼먹게 되더라. 밀린 일 한다고, 회사분들하고 점심 먹는다고, 준영씨랑 점심 먹는다고… 이런저

런 핑계로 연습 미루다가… 악기를 깜빡하고 집에서 안 가져가는 날도 생겼어.

동윤 …….

송아 (왼손 끝 만지작거리며) 굳은살도 벌써 많이 없어졌고, (목덜미 만져본다, 자국은 아직 그대로) 여기 자국도 아마 곧 없어지겠지. …그러니까 나도 괜찮을 거고… 니 말대로 악기도 영혼이 있으니까 이제는 나보다 더 아껴주고 사랑해줄 사람한테 보내주고 싶어.

동윤 (송아가 짠하다) 그래. …그러고 보니 이 악기… 너랑 닮았네.

송아 응? 뭐가?

동윤 브릿지 넘어졌을 때도 단단하게 버텼잖아.

송아 ……. (동윤의 말이 고맙다)

동윤 …이 바이올린도… 송아 너를 만나서 많이 사랑받고 많이 행복했을 거야.

송아 (뭉클뭉클)

잠시 말 끊기는데, 동윤 핸드폰 전화 온다.

동윤 어, 잠깐만. (전화 받는다) 네, 사장님. 아~ 네, 알겠습니다. 네! (끊고) 송아야, 나 미안한데 잠깐만 앞에 뭐 좀 빌리러 갔다 올게.

송아 응. 갔다 와.

동윤 (겉옷 챙겨서 나가며) 미안, 금방 올게— (나간다)

고요해지는 공방. 송아, 공방 한 바퀴 둘러보다가 자기 바이올린에 시선 머문다.

송아 …….

송아, 망설이다 바이올린 집어 들고… f홀 가까이 얼굴 가져간다. 작게, 애틋하게… 속삭이는 송아.

송아 …그동안… 고마웠어. 잘 가. …잘 지내. …잘… 있어. …안녕.

송아, 바이올린을 꼭 안는다.

IOI [몽타주] **송아와 준영의 나날들** (여러 날, 여러 계절)

101-1. 봄. 경후빌딩_ 1층 정문 앞 (밤)

송아, 퇴근해 나오는데 연락 없이 와서 기다리고 있는 준영을 발견한다. 송아, 깜짝 놀라는데 준영이 다가온다. 활짝 웃는 송아.

101-2. 봄. 덕수궁 돌담길 (밤)

같이 걷는 송아와 준영.

101-3. 봄. 송아 집_ 송아 방 (낮)

출근 준비하는 송아, 문득 거울에 목덜미 비춰보면… 자국 사라졌다.
목덜미 한 번 만져보는 송아의 얼굴. (이 신 이후로 목덜미 자국 없습니다)

101-4. 여름. 경후문화재단_ 리허설룸 (밤)

연습에 매진하는 준영. 브람스 피아노곡 악보들.

101-5. 여름. 준영 오피스텔_ 안 (낮. 2021년 7월, 준영 출국일)

집 비우는 날이라 책꽂이 등은 깨끗이 비어 있다.
짐 싼 캐리어 닫는 준영. 송아, 눈물 겨우 참는다. 준영, 송아를 안

아 달래주고.

두 사람 캐리어 끌고 나간다. 문 닫히면, 고요한 오피스텔.

집 안에 두고 간 물건이라고는 책상 위 경후문화재단 책상 달력 하나밖에 없는데, 2021년 7월 페이지다. (3일에 '출국', 15일에 '송아 생일' 준영 손글씨 메모)

101-6. 여름. 경후문화재단_사무실 (낮)

열심히 일하는 송아. (책상에는 경후문화재단 달력, 2021년 8월 페이지)

101-7. 가을. 송아 집_송아 방 (밤)

자려고 누운 송아. 준영과 전화 통화하는 행복한 얼굴. 그러다 눈물 한 방울 톡.

101-8. 가을. 경후문화재단_사무실 (낮)

열심히 일하는 송아. 달력은 2021년 9월.

101-9. 가을. 외국 호텔_안 (밤)

연주 마치고 온 준영. 연주복 차림. 옷도 갈아입기 전에 송아와 통화하는 행복한 얼굴.

101-10. 가을. 송아 집_송아 방 (낮)

(휴일) 침대에서 뒹굴며 준영과 통화하는 송아의 행복한 얼굴.

101-11. 가을. 외국 호텔_안 (밤)

송아와 통화하다 핸드폰 쥐고 그대로 잠든 준영의 평온한 얼굴.

101-12. 가을. 송아 집_송아 방 (낮)

송아, 미소 지으며 전화 끊고 시선 돌리면, 책상 위. 준영의 브람스 CD 있다.

준영의 사인 문구 : 사랑하는 송아에게

102 **경후문화재단_ 사무실 (낮)**

월간피아노 잡지 2021년 10월호 있다. 커버는 준영의 사진. 부드럽게 웃는 얼굴.

커버스토리 제목은

첫 브람스 앨범 발매한 박준영 인터뷰 : "행복을 찾아서"

영인, 성재, 유진, 다운, 모두 연주회 일하는 복장. 해나도 알바하러 왔다.

모두 분주하게 짐 챙기고 나갈 준비 중이다.

영인	준비 다 됐으면 갈까요?
일동	넵.
해나	근데 송아 언니는요?
영인	아, 송아씨는 준영이 데리러 호텔 갔어요. 같이 올 거야.
해나	아하.
다운	아, 근데 정말 롱디를 어떻게 해요.
유진	그래도 일단은 이 공연 때문에 세 달 만에 들어왔으니 다행이지, 뭐.
성재	송아씬 오늘 공연 끝나고 데이트한다고 휴가라도 낸대요?
영인	아뇨. 준영이가 내일 바로 또 출국이라.

사무실 나가면서 대화 이어진다.

성재 근데 해나씨는 어떻게, 오늘 시간이 됐어?

해나 네, 저 일단 연말까지 그냥 쉬려고요. 근데 요새 바이올린이 재밌어요.

103 호텔_객실 안 (낮)

구석에 준영의 캐리어 얌전히 있고. 공연장에 가지고 갈 연주복 가방과 백팩 있다.
송아. 준영을 데리러 왔다.
(송아, 검은 치마나 바지정장. 준영은 단정한 흰 셔츠. 연주복은 아닌. 흑백 커플)

송아 갈까요? (연주복 가방 봤다) 옷은 내가 들게요. (팔 뻗는데)

송아, 멈칫한다. 준영이 반지 케이스 내밀고 있다. 심플한 커플링 한 쌍.
송아, 전혀 예상치 못했다. 놀라서 아무 말도 못하는데….

준영 …끼워줄게요. 손 줘요.

송아, 겨우 감정 누르며 왼손 내미는데. 준영, 송아를 가만히 바라보다가 송아의 오른손 잡고 약지에 반지 끼운다. 송아 손가락의 반지를 소중하게 어루만지는 준영.

송아 (울컥)

준영 (그런 송아를 가만히 바라보다가 반지 케이스 내민다) 나도 끼워줘요.

512

송아 ……. (준영 반지 빼서 왼손 약지에 끼워준다)

송아, 아무 말도 못하고 준영을 바라본다. 촉촉하게 젖어오는
눈가.

준영 …사랑해요.
송아 …….
준영 (살짝 웃으며) 두괄식으로 말하는 거예요, 나.
송아 (눈물 어린 눈으로 웃는다) …나도요. 나도… 사랑해요.

준영, 송아에 살짝 입 맞춘다.
송아와 준영, 이마 콩 하고 서로를 사랑스럽게 보는….
두 사람의 모습 뒤로, 준영의 열려 있는 백팩 보이면, 악보들과
함께 송아가 선물해준 우산이 들어 있다.

104 예술의전당_ 외경 (낮)

105 동_ 대기실 (낮)
 정경, 활에 송진 바르고 있다. 좀 긴장한. (평상복, 옆에 드레스 걸려
 있다)
 그때 노크 소리. 멈칫하는 정경. 현호 들어온다. (평상복, 첼로 맸고
 연주복 가방)

정경 (현호 보자 감정 동요해 아무 말도 못 건네는) …….
현호 …안녕.
정경 …어, 안…녕.

현호, 정경과 좀 떨어진 곳에 악기 내려놓는데… 정경, 송진 떨어
뜨린다.
픽! 반으로 깨진 송진. 정경, 당황하는데. 돌아보는 현호.
정경, 현호가 깨진 송진 보는 것을 본다. 얼른 집는데,

현호 (손 내민다) …줘봐. 붙여줄게.
정경 !

정경, 순간 눈물 터진다. 현호를 똑바로 못 보겠다.
우는 정경을 바라보는 현호. 천천히 다가가서 정경을 안고 토닥
인다.

현호 왜 울고 그래….

106 동_대기실 복도 일각 (낮)
도착한 송아, 종종걸음으로 복도 가면. 저 앞에 준영(백팩 멨고 연
주복 가방 들었다), 벽에 붙은 포스터 앞에 멈춰 서 있는데… 네임
펜 뚜껑 닫고 있다.

송아 (준영이 뭐 했는지 모른다, 다가가며) 준영씨—
준영 아. 왔어요?

준영, 송아 손잡고 함께 대기실 쪽으로 걸어가고.
카메라, 공연 포스터를 비추면. (연주자 사진 없는 디자인. 작곡가 세
명 사진 배치)

슈만-클라라-브람스의 피아노 트리오

이정경 (vn)

한현호 (vc)

박준영 (pf)

로베르트 슈만	피아노 트리오 제1번, 작품 63
클라라 슈만	피아노 트리오, 작품 17
요하네스 브람스	피아노 트리오 제1번, 작품 8

2021년 10월 20일(수) 오후 8시 예술의전당 콘서트홀

R 80,000 / S 50,000 / A 30,000

주최 경후문화재단 주관 경후문화재단

준영이 방금 쓴 낙서, 준영의 이름 옆쪽에 쓴, '기획 채송아'.

카메라, 다시 송아와 준영 비추면. 나란히 걸어가고 있는 송아와
준영.

송아, 준영과 눈 마주치고. 행복한 미소 짓는 송아 얼굴.

107 [플래시백] **4회 신6. 호프집_안 (밤)**

눈 감고 생일 케이크에 소원 비는 송아.

송아(Na) 그날, 무슨 소원을 빌었었는지는 기억이 나지 않는다.

108 [현재] **예술의전당_ 대기실 복도 일각 (낮)**

손잡고 걸어가는 송아와 준영. 눈 마주치고, 행복한 미소.

송아(Na)　하지만 그때 나는 이미 알고 있었다.

이 사람 덕분에 나는… 상처받고 또 상처받더라도

계속… 사랑하리라는 것을.

잡은 송아와 준영의 손, 두 사람의 반지. (반지 낀 손끼리 잡은)

109　동_ 백스테이지 (낮)

스테이지 도어 열려 있고, 무대에는 조명 켜져 있다. 빈 객석.

어두운 백스테이지에 서 있는 송아, 조명 쏟아지는 빈 무대를 바라보고 있다.

무대에는 트리오 세팅(의자, 보면대). 피아노는 상판과 건반 뚜껑 열려 있고. 피아노 벤치 옆에는 페이지 터너 의자.

송아, 물끄러미 무대를 바라보다가 바닥을 내려다보면… 무대와 백스테이지의 경계선. 아직 백스테이지 쪽에 서 있는 송아.

송아(Na)　그래서 나는,

준영(E)　송아씨.

송아, 돌아보면. 대기실 쪽에서 온 준영(연주복 아님), 트리오 악보 세 권(피아노 파트보만)과 손수건(송아에게 선물한 것과 똑같은)을 쥐고 온.

서로를 보는 송아와 준영.

송아, 준영에 환하게 미소 짓고… 무대로 걸어 나간다. 경계를 넘는 송아의 발.

환한 빛 속으로 걸어 나가는 송아의 얼굴에서…

송아(Na) 계속 꿈을 꾸고, 또다시 상처받더라도
 내 온 마음을 다해 다시 사랑하면서…
 앞으로 걸어 나갈 것이다.

Schumann 「Widmung」

Op. 25, No. 1

Friedrich Rückert

Du meine Seele, du mein Herz,

Du meine Wonn', o du mein Schmerz,

Du meine Welt, in der ich lebe,

Mein Himmel du, darein ich schwebe,

O du mein Grab, in das hinab

Ich ewig meinen Kummer gab!

Du bist die Ruh, du bist der Frieden,

Du bist vom Himmel mir beschieden.

Dass du mich liebst, macht mich mir wert,

Dein Blick hat mich vor mir verklärt,

Du hebst mich liebend über mich,

Mein guter Geist, mein bess'res Ich!

슈만 「헌정」

뤼케르트의 시에 붙임

당신은 나의 영혼, 나의 심장

당신은 나의 환희, 나의 고통

당신은 내가 살아가는 세상

당신은 나의 천국, 나 그 안에서 날으리

당신은 나의 무덤, 나 그 안에 내 근심을 영원히 재우리

당신은 나의 안식, 나의 평화

당신은 하늘이 내게 주신 사람

당신의 사랑이 나를 고귀하게 하네

당신의 시선이 나를 맑게 하고

당신의 사랑이 나를 끌어올리네

그대는 나의 선한 영혼이며

보다 나은 내 자신이네

thank you

#브람스_행복하게_해줘서_고마워

박은빈
+
김민재

박은빈

저의 스물아홉은 '채송아'였습니다.

2020년의 봄, 여름, 가을을 「브람스를 좋아하세요?」와 함께 보냈네요.

예쁜 시간이었습니다. 우리 드라마를 사랑해주셔서 감사합니다!

류보리 작가님의 섬세한 글귀를 찬찬히 음미하시면서,

세심하게 영상화한 조영민 감독님의 연출을 상기하면서,

진심 가득 담아 연기했던 배우들의 장면들을 오래도록 기억해주셨으면 좋겠습니다.

기억하는 한, 앞으로도 '송아'는 여러분의 마음속에서

또 제 마음속에서 행복하게 지내겠지요?

인물들의 행복을 염원해주셔서 고맙습니다.

그 예쁜 마음이 모두 여러분의 삶 속으로 그대로 가닿았으면 좋겠어요.

이 세상의 모든 송아들을 저도 응원합니다. 크레센도!

단원 여러분! 함께해주셔서 저도 행복했어요,

정말 감사드립니다. 여러분도 꼭 행복하세요, 사랑합니다!

박은빈

2020

채둥아

SBS〈브람스를 좋아하세요?〉를 ☺ 月

사랑해주셔서 감사합니다 ♡ 행복하세요!!!

김민재

안녕하세요, 김민재입니다.

「브람스를 좋아하세요?」를 사랑해주셔서 진심으로 감사드립니다.

저에게 너무 소중하고 행복했던 작품이 대본집으로 나오게 돼서 무척 기쁩니다.

영상으로 보셨던 것과는 또 다르게, 제가 처음 이 대본을 읽었을 때 느꼈던

잔잔함과 설렘들을 같이 느끼셨으면 좋겠습니다.

섬세한 감정들이 고스란히 전달될 수 있기를 바라면서 이만 인사드리겠습니다.

저에게 용기와 자신감을 그리고 너무나 행복한 추억을 만들어주셔서 감사합니다.

브람스를 좋아하세요?

행복하게 해줘서 고마워요♥
항상 행복하고 건강하세요♥

-김민제-

연출의 말

「브람스를 좋아하세요?」의 대본을 처음 받았을 때가 기억납니다. 클래식 공연장에 가본 적이 거의 없는 제가 마치 예술의전당 한가운데에 있는 것 같았습니다. 전혀 알지 못하는 음악인데도 마치 어떤 음악이 들리는 듯했고, 악기를 연주하는 연주자의 호흡이 느껴지는 것만 같았습니다. 단번에 이 글을 영상화하고 싶다는 욕심이 생겼습니다. 이 대본을 드라마로 만들게 된 건 연출자로서 대단한 행운이라 생각합니다.

대본이 책으로 만들어져 사람들에게 읽히는 일은 기쁘기도 하지만 한편으로는 두렵기도 합니다. 많은 분들의 사랑이 있었다고 느껴져 기쁘지만, 드라마를 본 시청자들에게 연출의 부족함을 들킬까 두렵기도 합니다. 하지만 그것과는 별개로 드라마를 본 사람이든 보지 못한 사람이든 영상과는 또 다른, 글로 읽는 드라마의 재미를 느낄 수 있을 것이라 확신합니다. 글의 호흡을 느끼며 다시 한번 자신만의 「브람스를 좋아하세요?」를 만들어보길 기대합니다.

조영민 드림

추석 보름달을 보러 조카들과 함께 밖에 나갔습니다.

맑은 밤하늘의 보름달이 참 밝았습니다.

자, 추석엔 달님께 소원을 비는 거야. 우리 다 같이 소원을 빌자.

제법 진지한 얼굴의 여섯 살 막내에게 무슨 소원을 빌 거냐고 물었습니다.

"소원은 말하는 거 아니야. 비밀이야."

그래, 그러렴. 했는데 아홉 살 큰조카가 말했습니다.

"근데 말 안 해도 이모는 알잖아. 우리 다 똑같은 소원 빌 거 아니야?"

"그래? 니 소원은 뭔데?"

일 초의 망설임도 없이 조카가 말했습니다.

"코로나가 없어지게 해주세요."

잠시… 뜨끔했습니다.

조카 셋과 나란히 서서 달님에게 소원을 빌면서

제 소원도 코로나 종식인 것마냥 시치미를 뚝 뗐지만

사실은 아니었음을 이제야 고백합니다.

그 보름달 아래에서 저는

아직 남아 있는 촬영이 부디 무탈하게 마무리되기를,

그리고 「브람스를 좋아하세요?」에 함께 해주신 모든 분들의 2020년이

행복한 시간으로 기억될 수 있기를 빌었습니다.

감사드리고 싶은 분이 정말 많습니다.

조영민 감독님. 이 작품을 같이 하자고 하셨던 날이 생생히 기억납니다. 정말 엊그제 같은데 달력을 찾아보니 2018년 11월 19일이었던 것 같네요. 그간 참 많은 일이 있었지만 감독님이 '우리 드라마'라고 하실 때마다 참 많은 힘이 났습니다. 정말 고맙습니다. 저에게 유니콘은 감독님이셨어요. 브람스의 세계를 이토록 아름답고 애틋하게 만들어주셔서 정말 고맙습니다.

프로듀서 이상민 피디님. 늘 명쾌하게 주변 가지를 쳐내주시고 정리해주신 덕분에 가끔씩 미로가 되는 저의 머리가 상쾌해질 수 있었답니다. 두 번이나 피디님과 함께할 수 있어서 정말 행운이었습니다. 정말 감사합니다.

프로듀서 이재우 피디님. 늘 세심하게 신경 써주신 덕분에 다른 일에 전혀 신경 안 쓰고 브람스의 세계에만 집중하며 지낼 수 있었습니다. 정말 고맙습니다. 이제 다시 가정으로 돌아가서 행복한 신혼 보내세요!

김장한 감독님. 처음 뵙고 전화번호를 저장하자마자 본 감독님의 메신저 프로필에 '브람스를 좋아하세요?'가 이미 쓰여 있던 것을 보고 얼마나 감동했는지 몰라요. 질투쟁이 감독님의 다음 메신저 프로필도 많이많이 기대하겠습니다. 촬영하시느라 정말 고생 많으셨고 정말 감사했습니다.

권다솜 감독님. 브람스에서 다시 감독님을 만나게 되어 정말로 기뻤답니다. 작년 여름에 제가 마라를 못 먹어봤다니까 다음에 맛있는 마라 요릿집 가자고 하셨던 거 기억나세요? 저는 아직도 마라를 안(못) 먹고 기다리고 있답니다. 우리 같이 마라 먹으러 가요. 제가 고마운 게 너무 많으니까 술은 제가 살게요.

김현우 감독님. 설레고 뭉클한 하이라이트 영상과 감탄 나오던 예고편들, 디테일 끝판왕인 각종 소품들 만들어주셔서 정말 감사합니다. 영상들은 전부 다 소장하고 싶으니까… 초고화질 파일과 맛있는 식사를 교환하시는 건 어떠세요?

우리 배우님들 - 박은빈 김민재 김성철 박지현 이유진 배다빈 예수정 김종태 서정연 최대훈 양조아 안상은 이지원 길해연 백지원 주석태 김학선 김선화 이노아 김정영 고소현 님과 많은 배우분들께 진심으로 감사한 마음 전합니다. 종이에 흑백으로 인쇄된 인물들에 마음과 숨결을 불어넣어 주신 덕분에 앞으로도 이 작품의 사람들을 배우 여러분의 목소리와 눈빛과 얼굴로 떠올릴 수 있게 되어서 정말 행복합니다. 이 여정에 함께해주셔서 정말 감사합니다.

엄성탁 촬영감독님을 비롯한 현장과 오피스의 브람스 팀분들. 자주 뵙지는 못했지만 작업실에서 늘 감사한 마음으로 있었던 것만큼은 꼭 알아주세요. 이토록 매 순간 진심을 쏟아부어 주신 분들과 함께 일할 수 있었던 것은, 지금 다시 생각해봐도 참 신기하고 행복한 경험이었습니다. 진심으로 감사드립니다.

스튜디오S 한정환 대표님, 홍성창 제작국장님, 최영훈 EP님, 박영수 기획팀장님, 강설 피디님, 이슬이 피디님. 브람스를 사랑해주시고 전폭 지원해주셔서 감사합니다. 그간 해주셨던 말씀들 종종 되새기면서 힘낼 수 있었습니다.

우리 보조작가 은혜. 오랜 인연이 이렇게 또 다른 인연으로 맺어지게 되어 기뻤어. 너라는 친구, 동료와 함께 2020년의 시간을 함께 보낼 수 있었던 나는 정말 운이 좋고 넘치게 복을 받았다고 생각해. 정말 고마웠고 지금도 고마워, 은혜야!

우리 클래식 코디네이터 김소영, 남애란 님. 두 분 덕분에 브람스가 그 어떤 전문 클래식 영상물에도 뒤지지 않는 현장감과 디테일을 가질 수 있었

습니다. 최고예요, 감사합니다. 준비 기간 내내 큰 응원과 조언 및 도움을 주신 클래식 업계분들, 연주자분들께도 감사를 전합니다. 혹시라도 누가 될까 성함을 언급하진 못하지만 여러분은 정말로 저의 평생 가장 큰 인복 중 하나이십니다.

엄마 아빠. 브람스의 인물들이 지닌 따스함과 사려 깊음, 다정함, 조용한 인내와 사랑은 모두 제가 엄마 아빠께 보고 배운 것들이에요. 뭘 하든 즐겁게 열심히, 최선을 다해 살라고 하셨죠. 네, 저는 늘 즐겁고 행복하게 살고 있어요. 앞으로도 그렇게 열심히 지낼게요. 사랑하고 존경합니다.

조카들을 보겠다고 수시로 걸어대는 나의 영상통화를 한 번의 짜증도 없이 받아준 내 동생과 언제나 힘껏 응원해주는 제부께도 큰 감사를 전합니다. 우리 지원이, 지환이, 지호. 이모가 매일매일 사랑한다 말할 수 있게 해 줘서 고마워. 너희가 핸드폰 너머에서 보내준 뽀뽀와 사랑, 종알종알 나눠 준 일상 한 조각 덕분에 이모는 매일매일 힘이 났어. 많이많이 사랑해.

그리고…
제게는 음악을 가르쳐주셨던 선생님들과 즐거운 기억과 추억이 가득한 음악대학 시절이 있습니다. 저는 연습실 밖의 세상이 너무 궁금했던 탓에 미련 없이 음악의 길을 벗어났지만, 성실하게 노력하며 살아가는 삶의 태도를 (제가 제대로 체득했는지는 모르겠지만) 음악을 공부하며 배웠다고 생각합니다. 그래서 이 드라마뿐만 아니라 제 삶은 그 시간에 많은 것을 빚지고 있습니다.

그래서 이 드라마는 저를 가르쳐주셨던 선생님들, 그리고 묵묵히 음악의 길을 걸어가는 연주자들에 대한 저의 작은 헌사이기도 합니다. 음악을 통해 많은 이들에게 행복과 위로를 전해주는 연주자들에게 존경의 마음을 보냅니다.

두괄식으로 쓰려 했는데 미괄식이 되어버렸네요.
송아가 너그러이 용서해주기를 바랍니다.

이 작품을 준비하며 조영민 감독님과 저는 '10명 중 1명에게서 10점 받는 드라마를 만들고 싶다'는, 엄청나게 야심찬 계획을 세웠었습니다. 너무나도 지나치게 큰 야망이었지만, 그래도 이 꿈을 품고 있었기에 후회 없이 달려온 지난 시간 동안 정말 행복했습니다.
이 자리를 빌어 「브람스를 좋아하세요?」를 사랑해주신 모든 분들께 진심으로 감사드립니다. 여러분의 2020년 가을이 「브람스를 좋아하세요?」와 함께 조금은 더 행복한 시간으로 기억되었으면… 하는 야심찬 소망을 다시 한번 품어봅니다.

「브람스를 좋아하세요?」를 아껴주시고 사랑해주셔서 감사합니다.

류보리 드림

설정 자료

피아니스트 박준영은 서령대학교 음악대학 재학 중이던 2013년, 세계적 권위의 국제 쇼팽 피아노 콩쿠르에서 한국인 최초로 1위 없는 2위에 입상한 이후 현재 세계 음악계가 가장 주목하는 차세대 피아니스트로 각광받고 있다.

2019/20시즌 박준영은 세르게이 유롭스키의 지휘로 글래스고 필하모닉과 글래스고, 에든버러, 런던, 사우스햄튼, 베를린, 제네바, 파리를 잇는 유럽 투어를 포함해 타이베이, 베이징, 상하이, 광저우, 도쿄, 오사카, LA, 토론토, 뉴욕에서의 리사이틀 투어를 계획하고 있다. 또한 함부르크 엘브심포니, 드레스덴 방송교향악단, 디트로이트 심포니, 샌프란시스코 심포니와의 정기연주회 데뷔 또한 올 시즌 하이라이트 중 일부이다.

1992년 대전에서 태어난 박준영은 6세 때 피아노를 시작했다. 한국예중 진학 후 경후문화재단의 1기 장학생으로 선발된 박준영은 이후 국내 거의 모든 피아노 콩쿠르를 석권하기 시작하였고, 한국예고 진학 후 함부르크 피아노 콩쿠르, 리히테르 주니어 콩쿠르, 슈베르트 주니어 콩쿠르, 제네바 피아노 콩쿠르 등 국제적 명성의 피아노 콩쿠르에서 잇따라 우승을 차지하며 세계무대의 주목을 받았다.

이후 서령대학교 음악대학에 진학한 박준영은 유태진을 사사하며 대한일보 콩쿠르 등 대학 및 성인부 국내 콩쿠르에서도 각종 최연소, 최고점 기록을 갈아치우며 모두 1위를 차지했다. 쇼팽 콩쿠르 입상 후 그는 독일의 클래식 아티스트 매니지먼트사인 클랑(KLANG) 아티스트와 전속계약을 체결, 베를린으로 거주지를 옮겨 현재 유럽과 미국을 중심으로 활발한 연주 활동을 펼치고 있다.

서령대학교 음악대학 기악과
학사 졸업연주회

R. 슈트라우스 : 바이올린 소나타 중 1악장

최수정 (vn)

모차르트 : 바이올린 소나타 K.301

이지현 (vn)

브람스 : F-A-E 소나타 중 '스케르초'

채송아 (vn)

2020년 11월 17일(화) 오후 8시
서령대학교 음악대학 콘서트홀

Program

R. 슈트라우스 : 바이올린 소나타 중 1악장

최수정 (vn), 김소영 (pf)

모차르트 : 바이올린 소나타 K.301

이지현 (vn), 남애란 (pf)

브람스 : F-A-E 소나타 중 '스케르초'

채송아 (vn), 김선형 (pf)

※ 본 졸업연주회는 서령대학교 음악대학 기악과 학사 졸업논문을 대체하는 연주회입니다.

Artists

최수정 (vn)

2019 영균일보 콩쿠르 대학부 3위
2016 전제일보 콩쿠르 고등부 3위
2013 전제일보 콩쿠르 중등부 2위
2013 우진시립교향악단 정기연주회 협연

한국예중, 한국예고 졸업
사사 : 이상민, 이재우, 송정희

이지현 (vn)

2019 영균일보 콩쿠르 대학부 1위
2018 미국 말보로 페스티벌 참가
2017 대성일보 콩쿠르 대학부 1위 없는 2위
2015 한국예고 오케스트라 정기연주회 협연
2013 영균일보 콩쿠르 중등부 1위
2013 한국예중 오케스트라 정기연주회 협연

한국예중, 한국예고 졸업
사사 : 김장한, 권다솜, 김현우, 송정희

채송아 (vn)

사사 : 윤동윤, 이수경

서령대학교 음악대학 기악과 현악전공
교수 채용 후보자 독주회

이정경 (바이올린)

2020년 12월 10일(목) 오후 8시
서령대학교 음악대학 콘서트홀

전석 무료

서령대학교 음악대학 기악과 현악전공
교수 채용 후보자 독주회

Program

J.S. Bach *Chaconne* from Partita for Solo Violin in d minor, BWV 1004
J.S. 바흐 무반주 바이올린을 위한 파르티타 제2번 중 '샤콘느'

E. Ysaÿe Sonatas for Solo Violin Nos. 4 and 6
이자이 무반주 바이올린을 위한 소나타 제4번, 제6번

B. Bartók Sonata for Solo Violin, Sz. 117
버르토크 무반주 바이올린을 위한 소나타 Sz. 117

J.S. Bach *Andante* from Sonata for Solo Violin in a minor, BWV 1003
J.S. 바흐 무반주 바이올린을 위한 소나타 제2번 중 '안단테'

Artist

이정경 (바이올린) 서령대학교 음악대학 기악과 학사 (B.M.)
줄리어드 음악원 석사 (M.M.)
줄리어드 음악원 박사 (D.M.)

사사 : Dorothee D'lay, 송정희, Charlotte Leigh

SCHUMANN
Kreisleriana
Fantasie Op. 17

Joon Young Park

• 앨범 앞면

Robert Schumann
(1810~1856)

1–10	Kreisleriana, Op. 16	34:14
11–13	Fantasie, Op. 17	32:55
	in C/C–Dur/ut majeur	

Joon Young Park, piano

Produced by Scarlett Johansson
Engineer : Meryl Streep
Total Timing 67:09

• 앨범 뒷면

• 앨범 스티커

한국인 최초 쇼팽 콩쿠르 2위 수상자
박준영의 첫 레코딩
박준영 <슈만>

슈만의 피아니즘이 빛나는 걸작 <크라이슬레리아나>와 <환상곡 Op. 17>이
피아니스트 박준영의 서정적인 터치와 깊은 음악성을 만난 화제의 앨범!

JOON YOUNG PARK
BRAHMS

Handel Variations, op. 24
Rhapsodies, op. 79
Piano Pieces, opp. 118 & 119

JOHANNES BRAHMS (1833~1897)

1	Handel Variations, op. 24
2–3	Two Rhapsodies, op. 79
4–9	Six Piano Pieces, op. 118
10–13	Four Piano Pieces, op. 119

• 앨범 앞면

JOON YOUNG PARK PIANO

• 앨범 뒷면

• 앨범 스티커

<박준영 : 브람스>
박준영의 첫 브람스 앨범 전 세계 동시 발매!

전 세계의 극찬을 받은 브람스 리사이틀 프로그램을
그대로 담아낸 젊은 거장의 아름다운 음악!
깊이 있는 음악과 사색이 빛나는 박준영의 브람스!
"★★★★★…별 다섯으로 멈출 수 없었다!"
– 월드 클래시컬 지 '올해의 레코딩' 선정

monthly
piano
2021.10

첫 브람스 앨범 발매한
박준영
"행복을 찾아서"

이달의 토크 차이콥스키 콩쿠르 공동 1위 박민성, 신재훈
특별기획 브람스의 서신으로 살펴보는 음악과 인생
원포인트 레슨 재불 피아니스트 신지혜의 베토벤 「함머클라비어」 소나타
전문대담 피아니스트의 레퍼토리 발굴과 확장

채송아 Song Ah Chae

생년월일 1992년 7월 15일
주소 서울시 서초구 반포대로 273, 서초아트힐 3동 901호
전화번호 010-**02-0715
이메일 songahchae@kgmail.com

박준영 Joon Young Park

생년월일 1992년 5월 17일
주소 서울시 종로구 사직로3길 9, 주헌 오피스텔 1203호
전화번호 010-**23-1558
이메일 joonyoungpark@kgmail.com

이정경 Jung Kyung Lee

생년월일 1992년 7월 15일
주소 서울시 용산구 대사관로4길 5
전화번호 010-**47-0386
이메일 jkleeviolin@kgmail.com

한현호 Hyun Ho Hahn

생년월일 1992년 6월 2일
주소 서울시 송파구 성내천로11길 48
전화번호 010-**38-0386
이메일 hhhcello@kgmail.com

윤동윤 Dong Yoon Yoon

생년월일 1992년 4월 21일
주소 서울시 서초구 반포대로4길 4, 2층
전화번호 010-**02-5066
이메일 ydy0421@kgmail.com

강민성 Min Sung Kang

생년월일 1992년 5월 10일
주소 서울시 동작구 장승배기로4길 13, 한마음아파트 101동 401호
전화번호 010-**99-2129
이메일 mskang@seoryeong.ac.kr

경후문화재단
Kyung Hoo Cultural Foundation

주소 서울시 종로구 새문안로 93, 경후빌딩 3F
전화번호 02-**12-3510
이메일 info@kyunghoofoundation.com

윤 스트링스 Yoon's Strings

주소 서울시 서초구 반포대로4길 4, 2층
전화번호 02-**41-7789

인터미션 Intermission

주소 서울시 서초구 반포대로4길 4, 1층
전화번호 02-**71-7043

현호네 편의점 CS24

주소 서울시 송파구 오금로24길 17
전화번호 02-**51-4111

서령대학교 Seo Ryeong University

주소 서울시 관악구 관악로 2

만든 사람들

기획 스튜디오S
제작 한정환
책임프로듀서 최영훈
극본 류보리
연출 조영민 김장한

출연

박은빈 김민재 김성철 박지현 이유진 배다빈
예수정 길해연 김학선 서정연 김선화 김정영
백지원 김종태 주석태 최대훈 양조아 김국희
한다미 안상은 이노아 조정훈 김지안 이지원
송지원 황준민 유민휘 이진나 신수연 박상훈
윤준열 고소현

특별출연

김미경 조승연 우희진 윤찬영 박시은

[A팀]
촬영감독 엄성탁 이승주
포커스 A캠 유정훈
포커스 B캠 최준녕
촬영1st 박경수 김준만
촬영 A캠 배정용 김원규 서정연
촬영 B캠 최영우 송수향
조명감독 박범준
조명 1st 한성희
조명팀 정인조 황정현 윤진섭 양한영
발전차 이병권
동시녹음 김중래
붐오퍼 김형태 전용희
그립팀장 조근성
그립팀 설충용 이성우
의상 최임영
분장 임윤조 조소영
미용 이승현
보조출연 김경하 유세종

[B팀]
촬영감독 박민성 신재현
포커스 A캠 차영후
포커스 B캠 이현석
촬영1st 김진환 현재민
촬영 A캠 박준태 모세라 이수영
촬영 B캠 유찬인 송은지
조명감독 이준식
조명 1st 정우람
조명팀 박종현 고병민 이은철
발전차 김홍규
동시녹음 한경환

붐오퍼 김지용
그립팀장 조민
그립팀 우규현 조건
의상 이희진
분장 고은주
미용 안가영
보조출연 김태영

미술감독 김세영
세트디자인 김보영 이승주
세트 김형관 이영택 김경대 진종성 김정원 이민호
세트진행 민창기
작화 손상운, 김기연
전식 김동열 오영일 장영호
세트협력업체 아트원
전식협력업체 아트데코
소품총괄 최용재 전병찬
소품진행 이희경 최만순 김정오 김선영 장명환
인테리어 한명섭
소품그래픽 양미현 김혜진
푸드팀 조용미 박수연
소품차 홍창섭
의상디자이너 송지현
팀코디 김미랑
의상차 이재범
특수효과 [no.1 Crew] 구형만 이재명
편집 이상록 조윤정
편집보조 최윤역 박소은
VFX supervisor 성형주
2D Artist 오정화 강혜리 이인범 박희은 유우형 여성준
3D Artist 유민근 이정은 제성경 조수현 이진우
Motiongraphic [Nineconcept] 김은진 최준구

컬러리스트 이승재 김현민
자막 김종훈
사운드믹싱 [CS앤비언트] 이동환
사운드디자인 유석원
음악감독 김장우
작곡 JKM 심인용 장원 박기왕 이다정 이승준
스트링 융스트링 김미정
오보에 김시연 Annie
기타 장재원 박기왕
보이스 고혜림
음악효과 김도희
OST 프로듀서 송동운
OST 제작 남냠 엔터테인먼트
종편 원진희
종편자막 최호진
종편보조 차영아
현장스틸 송현종
홍보 [SBS] 손영균 이두리 정다솔
SNS 임수연 김승윤 조진서
외주홍보 [어나더해피] 이수하
홈페이지 [SBS I&M] 김지혜 이하은 김비치

[스튜디오S]

홍보영상총괄 이미우
홍보영상촬영 오요한
홍보영상편집 변지애

A팀 스탭버스 조경춘
A팀 연출차량 강학구
B팀 연출차량 이시훈

A팀 제작차량 허선일
A팀 카메라차량A 박민
A팀 카메라차량B 김인주
분장차 김영기
소품차 지상범
렉카 [월드이엔브이] 정원종
특수차량 [액션카] 고기석
포스터 [VanD] 이용희 신연선 이윤정
포스터사진 [Studio Daun] 김다운
대본인쇄 [슈퍼북] 김주형

총괄프로듀서 조성훈
프로듀서 이상민 이재우
마케팅PD 이승재
부가사업 김성준, 홍민희
마케팅 총괄
[마코컴퍼니] 김경석 박지혜
[SBS M&C] 유태종 장형규
기획PD 강설 이슬이
보조작가 장은혜

[클래식 코디네이터]
김소영 남애란 (가나다 순)

[음악자문]
김새암 김성주 김재선 박대호 박수미 송시찬 심연지
유예리 이단빈 이재경 이호찬 장은제 정은지 조재혁
최지은 (가나다 순)

[Special Thanks To]
손열음

[출연 오케스트라 및 지휘자]
오케스트라 앙상블 서울(OES)
서울시민교향악단
서울사람들 오케스트라
서강대 ACES 오케스트라
중앙대 루바토 오케스트라
지휘자 이규서
지휘자 김숙종

[녹음]
오디오 가이 레코드
JCC아트센터

[악기 대여 및 협찬]
코스모스 악기
유제세 현악실
김민성 악기공방
브라움 악기
동신악기

[아역 연주자 섭외 협조]
삼육대학교 글로벌예술영재교육원 최유리
금호아시아나문화재단

[음원 협조]
워너뮤직코리아 이사 이상민

[영상 제공]
Nicola Benedetti

제작 프로듀서 이웅준 정세미 강란향 이지현

캐스팅 프로듀서 박예희 김대현

데이터매니저 [StuD.O] 안민정 송수진

섭외 김태경 이관호 이동국 이경우

A팀 SCR 김규희

B팀 SCR 신지혜

스케줄러 이재훈

FD 김홍주 최진호 배현재 진찬 유승민 이인재 고상흠
길예승

조연출 권다솜 김현우

류보리 대본집

브람스를 좋아하세요? 2

초판 1쇄 발행 2020년 11월 20일 **초판 3쇄 발행** 2022년 10월 5일

지은이 류보리
펴낸이 이승현

편집1 본부장 한수미
라이프 팀장 최유연
편집 최유연
디자인 송윤형

펴낸곳 ㈜위즈덤하우스 **출판등록** 2000년 5월 23일 제13-1071호
주소 서울특별시 마포구 양화로 19 합정오피스빌딩 17층
전화 02) 2179-5600 **홈페이지** www.wisdomhouse.co.kr

ISBN 979-11-91119-43-5 04680
 979-11-91119-41-1 04680 (세트)

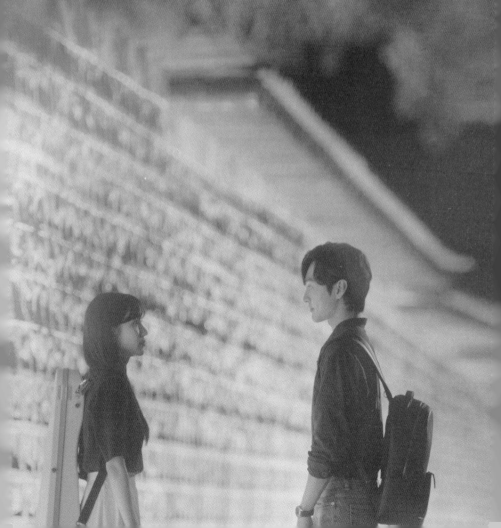

브람스를 좋아하세요?
MAKING PHOTO